故啟

清代戏剧文化史论

王政尧 著

北京大学明清研究丛书

北京大学出版社
PEKING UNIVERSITY PRESS

图书在版编目(CIP)数据

清代戏剧文化史论/王政尧著.—北京:北京大学出版社,2005.5
(北京大学明清研究丛书)
ISBN 7-301-08959-7

Ⅰ.清… Ⅱ.王… Ⅲ.戏剧史-研究-中国-清代
Ⅳ.J809.249

中国版本图书馆 CIP 数据核字(2005)第 031217 号

书　　　　名:	清代戏剧文化史论
著作责任者:	王政尧　著
责 任 编 辑:	刘　方
标 准 书 号:	ISBN 7-301-08959-7/K·0372
出 版 发 行:	北京大学出版社
地　　　　址:	北京市海淀区中关村北京大学校内　100871
网　　　　址:	http://cbs.pku.edu.cn　电子信箱:pkuwsz@yahoo.com.cn
电　　　　话:	邮购部 62752015　发行部 62750672　编辑部 62752025
排　 版　 者:	北京军峰公司
印　 刷　 者:	北京大学印刷厂
经　 销　 者:	新华书店
	650mm×980mm　16 开本　19.25 印张　235 千字
	2005 年 5 月第 1 版　2006 年 1 月第 2 次印刷
定　　　价:	26.00 元

未经许可,不得以任何方式复制或抄袭本书之部分或全部内容。
版权所有,翻版必究

本书的出版得到
北京大学创建一流大学计划
经费资助

编辑委员会（按姓氏笔画排序）

王天有　房德邻　茅海建　徐　凯
徐万民　郭卫东　郭润涛

目 录

前 言 ……………………………………… (1)

第一章 ………………………………… (1)
满族入关与清前期戏剧文化

第一节 从昆曲的第一次盛大演出看顺康时期
　　　 内廷戏剧文化 ………………………… (2)
第二节 乾隆朝内廷戏剧文化盛况空前 ………… (10)
第三节 不断出新的局面是清前期民间戏剧
　　　 文化的主流 …………………………… (23)

第二章 ………………………………… (34)
嘉道年间内廷戏剧文化的新发现

第一节 昇平署无朝年《旨意档》及其重要
　　　 意义 …………………………………… (34)
第二节 "侉戏"的最早记录与两册无朝年
　　　 《题纲》………………………………… (52)

目录

第三章 ·················· (60)
清初实学思潮与晚清戏剧文化的改革

第一节　实学：一个新的研究课题 ············ (61)
第二节　汪笑侬：晚清戏剧文化改革的
　　　　领军人物 ························ (66)
第三节　唤起民众："用大刀阔斧来改良
　　　　旧剧" ·························· (76)

第四章 ·················· (80)
档案与清后期内廷戏曲

第一节　活跃在清后期内廷的西皮二黄戏 ······ (80)
第二节　光绪三十一年至光绪三十四年昇平署
　　　　《旨意档》和其他相关档案研究 ······ (90)

第五章 ·················· (106)
关羽崇拜与"关戏"的发展

第一节　清代关羽崇拜对"关戏"的影响 ······ (106)
第二节　宫廷"关戏"概说 ················ (119)
第三节　民间"关戏"的不断发展 ············ (125)
第四节　"关心事，借优孟传出" ············ (138)

第六章 ·················· (141)
满族与清代包公戏

目录

第一节　从《赛琵琶》到花部包公戏 …………（142）
第二节　台前幕后的信仰崇拜 …………………（148）
第三节　满族艺术家对清代京剧包公戏的
　　　　杰出贡献 ……………………………（150）

第七章 ……………………………………………（158）

施世纶·"施公戏"·《施公案》

第一节　"刻志励行"与《南堂诗钞》 …………（158）
第二节　"此天下第一清官也" …………………（159）
第三节　从"施公戏"到《施公案》 ……………（162）

第八章 ……………………………………………（170）

清代状元与状元戏

第一节　状元的产生及其在戏剧舞台上的
　　　　深远影响 ……………………………（171）
第二节　异彩纷呈的清代传奇、杂剧
　　　　状元戏 …………………………………（178）
第三节　状元编写状元戏之外的
　　　　相关作品 ………………………………（189）
第四节　慈禧看重《天雷报》 ……………………（193）

第九章 ……………………………………………（211）

花部名家三说

目录

第一节　秦腔宗师魏长生 …………………（211）
第二节　皮黄大丑刘赶三 …………………（238）
第三节　"年少争传张二奎"
　　　　——张二奎卒年考略 ……………（260）

第十章 ……………………………………（269）
《燕行录》与清代戏剧文化

第一节　燕行学者笔下的乾隆帝生日
　　　　庆典演出 ………………………（269）
第二节　"凡州府村镇市坊繁盛处
　　　　皆有戏屋" ………………………（273）
第三节　全面述评道光年间京师的
　　　　演出实况 ………………………（277）
第四节　余论 ………………………………（282）

附　录 ……………………………………（284）
外国人眼中的清代戏剧

后　记 ……………………………………（293）

"北京大学明清研究丛书"缘起

明清是我国古代传统社会最后两个王朝,其特点有二:一是古代政治、经济、思想文化等方面的传统发展至此达到极致,同时弊端也充分显现;二是这一时期与中国近代相接,中国社会转型开始了艰难的起步。因此,明清两朝在中国历史的传演中占有重要的地位。北京大学前身京师大学堂就是在中国社会转型的过程中诞生的,所以对明清时期历史的研究和教学格外关注,造就了一批杰出的学者,如孟森、朱希祖、郑天挺、邓之诚、王毓铨、邵循正、齐思和、商鸿逵、许大龄、陈庆华等,培养了大批人才。这些先贤的学术成果不仅在当时学界影响很大,而且至今仍激励着北大从事明清研究的学人。他们承前启后,倾力探索,孜孜研求,推动着我国明清史学术的发展。1998年,在北京大学百年校庆之际,国家推出了"北京大学创建世界一流大学计划","明清研究"得以列入历史学规划项目之中。经过同仁们的共同努力,现在一批研

究成果已经完成,有的已经出版(如郭卫东著《转折——以早期中英关系和〈南京条约〉为考察中心》),有的正在付梓。高兴看到的是作者大多是中青年学者,他们功底扎实,勤学善思,富于创新,说明北京大学明清研究具有极大的发展潜力。在北京大学领导、社科部领导和历史系领导支持下,这些成果将以"北京大学明清研究丛书"的形式推出,冀盼有裨于学林。

<div style="text-align: right;">王天有
2003 年 12 月</div>

前　言

说起戏剧文化,那是我向往已久的课题。个中原因,首先是我非常喜好京剧和其他戏剧。还是在北京大学历史系上学的时候,我就曾萌生过从历史学的角度探讨明清戏剧文化的想法,并得到许大龄教授、商鸿逵教授的热心指导。1991年,我以《清代戏剧文化研究》为题,向中国人民大学申请了科研项目,获得通过。自此,我踏上了戏剧文化的研究之路。

总起来看,在中国戏剧文化的历史长河中,由于清廷定都北京而进入了一个新的历史时期。以顺治朝为始,清代戏剧文化的总趋势是在不断发展。以清代帝王而论,他们对戏剧文化的喜好则以康熙、乾隆、光绪、慈禧等尤为突出。他们不仅仅是一般的爱好,而是颇有研究,他们从戏剧文化的理论与实践出发,吸收和培养艺术人才,颁旨编写剧本,建立、健全宫内管戏机构,不断扩建舞台等,从而在一定程度上,反映了满族的不同阶级和阶层对中原优秀

戏剧文化的越来越高的热情和越来越多的参与。满族入关以后，在大规模地为巩固基业、实现统一而不断奋争的前前后后，满族的开放性、包容性和可融性等特征在推动清前期戏剧文化的发展方面表现得尤为突出，并使有清一代的戏剧文化一步步迈向了它的鼎盛时期，从而出现了秦腔压倒京腔，乱弹与昆曲争胜，直至皮黄崛起，称雄剧坛。以上史实表明，清代戏剧文化对我国戏剧文化的影响是重要而深远的。

正当北京大学明清工程准备启动之时，北大历史学系主任、明清研究中心主任王天有教授，历史学系中国古代史教研室主任、明清研究中心副主任徐凯教授，希望我写出《清代戏剧文化史论》，加入明清工程这一项目之中。我在深为感动的同时，表示将继续从历史学的角度，结合清代档案史料，结合清代民族史、思想史、科举制度、民俗信仰和外国文献等方面研究清代戏剧文化，争取在这一领域的研究中能有些新的思路和方法。我的这一想法得到了他们的全力支持。现在，呈现在读者面前的这本《清代戏剧文化史论》，正是朝着这一方向努力的阶段性成果。

如果将本书的内容进行分类，大致可分为：按时期或时间为一类的，即第一章至第四章：《满族入关与清前期戏剧文化》、《嘉道年间内廷戏剧文化的新发现》、《清初实学思潮与晚清戏剧文化的改革》等；按类别归类的则包括对"关戏"、包公戏、施公戏、状元戏的整理爬梳，力求说明这些不同剧种中同一类型的戏剧，对中华民族文化的影响；清代的演艺界人才辈出，本书收录的魏长生、刘赶三、张二奎则是笔者近年来小有研究的杰出艺术家，堪称一代大师；与清代同一时期的外国文献中的一些著述为我们研究当时的戏剧文化留下了诸多宝贵的史料，在这方面，朝鲜的《燕行录》，而其中的《热河日记》、《燕辕直指》等名著则尤当引起我们的重视，这是我1995年到韩国进行学术访问的收获。其他还有《乾隆英使觐见

记》等。笔者在书中对以上史著均有涉猎,较为有趣。

自清代至今,人们常把那些痴迷戏剧、乐于业余演出、且不取报酬的戏剧爱好者称为"票友",他们的演出称为"票戏",他们的组织称为"票房"。我认为自己在戏剧文化的研究领域内,水平不过是一名"票友"而已,呈现在读者面前的这本小书也与"票戏"一般无二,在"票房"内,虽得到不少名家、名票的热心指点,可是,面对戏剧研究家们则实难望其项背!因此,敬希各位专家读者赐教。

过去,人们把"票友"正式转为职业演员称之为"下海",综上所述,自知离"下海"还远着呢,怎么办呢?没说的,尽管年逾花甲,仍要继续努力。百尺竿头,争取再进一步。

第一章

满族入关与清前期戏剧文化

在中国戏剧文化发展的历史长河中,由于清廷定都北京而进入了一个新的历史时期。以顺治朝为始,清代前期的戏剧文化、戏曲艺术的总趋势是在不断发展的。其间,清前期的帝王曾对戏剧文化政策进行过一些调整和改变,致使其发展过程几度风雨,几经波折,但是,他们对当时有代表性的主要剧种是积极扶植的,同时,对一些地方戏剧也并不一概排斥。因此,在清前期才出现了如昆曲再度繁盛、《京腔十三绝》、徽班进京等彪炳中国戏剧文化史册的重要篇章。

满族入关后的戏剧文化,主要体现在康熙、乾隆两朝,上述几个重要篇章也正是在这百余年内出现的。为此,本章拟以顺治朝为始,以康、乾时期宫廷与民间戏剧文化的发展为重点,从三个部分论述大量入关后的满族不同阶级、阶层对清前期戏剧文化所做的程度不一的贡献。

【第一节　从昆曲的第一次盛大演出看顺康时期内廷戏剧文化】

满族是中华民族大家庭的重要成员。17世纪初,他们崛起于白山黑水,逐鹿于中原大地。自顺治元年(1664年)至康熙二十二年(1683年),经过几代人的努力,最终实现了清王朝的统一大业。康熙帝对此倍觉欣喜。是时,正值中秋佳节,天街碧蓝,皓月当空,他即席赋七律一首,其中有:"牙帐受降秋色外,羽林奏捷月明中。海隅久念苍生困,耕凿从今九壤同!"① 与此同年,他还传旨举行盛大演出,倡导仁孝治国。时人记载道:"二十二年癸亥,上以海宇荡平,宜与臣民共为宴乐,特发帑金一千两,在后宰门驾高台,命梨园演《目连》传奇,用活虎、活象、真马。"②

上段引文中提到的《目连》传奇,即明代郑之珍作的《目连救母劝善戏文》传奇剧本的简称。又称《劝善记》。全剧共分上、中、下,多达百出,重点场子有刘氏死后历经的种种灾难和目连救母、遍游地狱等等。这样,活虎、活象、真马就派上了用场。距今三百多年前,京师昆腔诸戏班奉旨演出此剧,其场面之大、演技之精、阵容之强都是空前的!此剧公演之后,产生了强烈的反响,成了当时北京的满、汉等族官民的热门话题,"彩灯花爆,昼夜不绝。"康熙帝对于演出成功深感满意。

仅据目前所能见到的史料,笔者认为:此次出自康熙帝本意的隆重而盛大的庆祝活动,应当看做是昆曲在满族入关以来的第一

① 《圣祖御制文一集》卷三十八下《中秋日闻海上捷音》,光绪二年集字版。
② 董含:《尊乡赘笔》,下同。1911年《说铃》本。

次大规模的演出。此次公演,不仅充分表明了以康熙帝为代表的满族统治者对昆曲艺术的认同与支持,同时,促使满族广大人民对昆曲更加喜爱。显而易见,这次演出对以昆曲为主的戏剧文化在清前期的繁荣与发展起了重要的推动作用。与此同时,我们还应注意到那些在演出中表现了高超水平的艺术家们。他们因清军入关,被满族最高统治者强行迁至京师宣南等城南地区,他们在那里世代生息,在那里课艺授徒,在那里研习昆曲等戏曲艺术,孜孜以求,精益求精,正因为如此,他们才能在此次为统一台湾而举行的盛大演出中贡献精彩技艺,为促进满族臣民喜爱先进的中原戏曲发挥了重要作用。这些出自宣南或城南的名优们理应和康熙帝与这次演出一起,永载史册。

这次公演距离满族入关仅三十九年。那么,三十九年前及其此后的戏剧文化又是怎样一种情况呢?

顺治八年(1651年),清廷即停止教坊司女优入宫。悉改由太监承应,且有定数。是为四十八人,而扮演戏剧之人,也在其间。顺治十四年归籍的程正揆在其著述中曾生动描述了顺治观看《鸣凤记》传奇的情景,其诗写道:"传奇《鸣凤》动宸颜,发指分宜父子奸。重译二十四大罪,特呼内院说椒山。"①

这里,需要首先说明的是,《鸣凤记》写的是明代嘉靖年间,内阁首辅夏言、兵部员外郎杨继盛和丙辰科进士邹应龙、林润同奸相严嵩及其党徒殊死搏斗、前仆后继的事迹。该剧取材于当时的现实斗争,剧中的主要人物和事件均以史为据。作者在剧中竭力颂扬忠烈、抨击奸佞,具有强烈的艺术感染力。

第二,顺治在宫中观看此剧的时间至迟应是顺治十四年(1657年)或在此之前。因为,官至工部侍郎的程正揆于是年就已归籍了。

① 程正揆:《青溪遗稿》卷十五《孟冬词二十首》,康熙五十四年刊本。

第三,当时,顺治正值大好年华,同时,他还是个性格外向之人。程正揆在其诗的头二句说明了他对此剧的鲜明主题所表现出的浓厚兴趣。他切齿痛恨严嵩(江西分宜人)父子,对于杨继盛(号椒山)忧国忧民、不惧权奸和以死相拼的品格,他大加赞叹,颇为动情。但是,剧本于"白内多用骈俪之体,颇碍优伶搬演"。① 此外,典故太多也是该剧的又一不足之处。所以,顺治才有类似于"重译二十四大罪,特呼内院说椒山"的旨意。不久,吴绮便奉旨写出了以此剧为蓝本、以杨继盛事迹为主的《忠愍记》,并在宫内上演,从而反映出顺治对这段史实和《鸣凤记》确属爱之心切!

早在满族入关以前,有关屈原的戏剧就已搬上舞台。顺治十五年(1658年),当顺治看到了尤侗新作《读离骚》剧本后,颇为赏识。《读离骚》隐括了《楚辞》的《天问》、《卜居》、《九歌》、《渔父》、《招魂》等篇,自填新词,文字通畅明晰,最后则点出了"千载逐臣同一恨,相逢痛饮读《离骚》。"该剧实为清代杂剧的上乘之作。未久,顺治帝即传旨,命教坊司排练、演出此剧,并要亲自以此剧比较他的另一剧作《清平调》。尤侗在其《自著年谱》中也记载了《读离骚》杂剧由"教坊内播之管弦",并深以自慰。这说明顺治对当时的戏剧文化慧眼识珠,具有很高的鉴赏水平。

简言之,无论是《鸣凤记》、《忠愍记》,还是《读离骚》,它们都有一个共同的特点,即:褒忠贬奸,惩恶扬善,这历来是我国戏剧文化的一个重要主题,所不同的是,看戏的观众不再是过去的汉族的帝王等人,而是君临天下的顺治及其满汉臣民。上述几部深得顺治赞赏的剧作正好从戏剧文化的丰富内涵中反映了满族入关后的第一代帝王在治国安邦方面的雄心大志。清代初年,满汉等族在戏剧文化领域内的交流与融合已开始大步前进了,这就为清前期昆

① 梁廷枏《曲话》卷三,道光十年《籐花亭十种》本。

曲的繁盛提供了有利条件。

康熙即位之后,解决了鳌拜专权,平定了三藩之乱,争取了台湾统一,遂有上文说到的上演《目连》传奇的隆重而盛大的庆祝活动。其实,康熙之所以选择昆曲作为庆祝活动的主要方式,不仅仅是因为他对当时的这一主要剧种的认同和喜好,鲜为人知的是,他平时于政务之暇就对昆曲进行着多方面的研究,并且,颇有造诣,堪称行家里手。有关这方面的情况,故宫的档案史料曾有这样一段记载。"魏珠传旨,尔等向之所司者,昆、弋丝竹,各有职掌,岂可一日少闲,况食厚赐,家给人足,非常天恩无以可报。昆山腔,当勉声依咏,律和声察,板眼明出,调分南北,宫商不相混乱,丝竹与曲律相合而为一家,手足与睛转而成自然,可称梨园之美何如也!"①

在这道谕旨中,康熙首先强调昆曲演员在演出时应当声情并茂,行腔准确,有板有眼,对于昆曲中的南、北两大唱法务求分明。其次,演员在舞台上的演唱曲调与伴奏的笛子等乐器浑成一体,而演员在表演时的眼神、手势等更需符合当时人物的心情,贴切而自然。不难看出,康熙不仅从理论上分析了昆曲的表演形式、演唱特点,以及在演出时应如何做到完美无缺,同时,他还高度评价昆曲艺术"可称梨园之美",所以,他才专门为此而传旨,表达了他对昆曲的认识和评价,并要求宫内专习昆曲等剧种的太监刻苦练功,"不可一日少闲",进而表达了他的殷切期望。

满族入关后,一个专门负责太监学戏、排戏的新机构——南府已于康熙年间出现。至迟在康熙二十五年(1686年)的满文档案史料就已出现"南府"的名称。是年,郎中费扬古在题本有"糊南府

① 《掌故丛编》第二辑《圣祖谕旨二》。

(音译)所用戏台架子(音译)及戏子架子(音译)六"。① 就以上内容分析,应是南府,并属于它负责的范畴,康熙对南府的教习颇多关心,例如,康熙传旨:"问南府教习朱四美,琵琶内共有几调,每调名色原是怎么起的?……叫个明白些的著一写来。他是八十余岁的老人了,不要问紧了,细细的多问两日。倘你们问不上来,叫四阿哥问了写来。"② 再如,"教习吴香病势沉重,倘若不好了,照焦文显例赏赐发送,九间房无人,尔总管使人去。"③ 此外,如景山授艺教习、昆腔教习等均能按月领到钱粮银,仅康熙三十四年(1695年)的一份题本就含有王国川、张华等三十余名教习得到或被准给钱粮银的详细情况。④ 上述档案有力地证明了昆曲在清初皇宫诸剧种中的重要地位。

与此同时,康熙帝对于当时流行的弋阳腔也很有研究,他在旨意中说:"又弋阳佳传,其来久矣。自唐霓裳失传之后,惟元人百种世所共喜,渐至有明,有院本北调不下数十种,今皆废弃不问,只剩弋阳腔而已。近来,弋阳亦被外边俗曲乱道,所存十中无一、二矣。独大内因旧教习,口传心授,故未失真。尔等益加温习,朝夕诵读,细察平上去入,因字而得腔,因腔而得理。"⑤ 弋阳腔,又称"弋腔",元代起源于今天的江西弋阳一带。自明代嘉靖年间,开始在北京、南京、湖南、广东、福建、安徽、云南、贵州等地流行,并善于与当地语言和民间曲调相结合,直接或间接对一些新剧种的形成产

① 辽宁社会科学院历史研究所等译编:《清代内阁大库散佚满文档案选编》Ⅲ《宫廷用度类·宫廷用度》第 197 页《郎中费扬古等为宫廷用项开支银两的题本》。
② 《掌故丛编》第二辑《圣祖谕旨二》。
③ 《掌故丛编》第二辑《圣祖谕旨二》。
④ 辽宁社会科学院历史研究所等译编:《清代内阁大库散佚满文档案选编》Ⅲ《宫廷用度类·宫廷用度》,第 215 页《李孝生等为宫廷用项开支银两的本》。
⑤ 《掌故丛编》第二辑《圣祖谕旨二》。

生了重要影响,这大概就是康熙所说的"近来,弋阳亦被外边俗曲乱道"的根据。至于"细察平上去入,……因腔而得理"。即是说:行腔时吐字清晰,发音准确,以声传情,以情带声。康熙的言论真可算得是编写剧本,设计唱腔和演员演唱时的金石之论。

康熙年间,宫内"昆腔颇多"。① 为此,康熙帝的心腹之臣、苏州织造李煦一直想送给他一个唱弋阳腔的戏班,并已选好几个女孩子,学成送进。"无奈遍处求访(指弋腔好教习——引者注),总在没有好的。"康熙闻知,特命弋腔名教师叶国桢前往,李煦倍感荣宠,"真竭顶踵未足尽犬马报答之恩。今叶国桢已于本月十六日(指康熙三十二年十二月十六日——引者注)到苏,理合奏闻,并叩谢皇上天恩。"他还表示"容俟稍有成绪,自当不时奏达。"

康熙帝在爱好、研究昆曲之时,对弋阳腔同样也予以重视,这已为以上史实所证明。但是,他不曾料到,发端于乾隆朝的"花、雅之争",对清代、乃至中国戏剧文化史都产生了重要而深远的影响,而他则是满族帝王倡导花部弋腔的第一人!

昆曲源于江苏昆山。自明代中期以来,苏州因其昆曲艺术的人才不断涌出而名伶荟萃,直到清代,苏州始终是全国的昆曲中心之一。因此,当康熙于康熙二十三年(1684年)首次南巡至苏州时,有一段记载绘声绘色地描述了他观看昆曲的情况。

> (九月)二十六日至苏州,由北童子门登陆,即上马进阊门大桥,……随请到铺设行宫内去。……皇上进内,竟至河亭上座,……唤工部曰:"祁和尚(按:即祁国臣,奉天人,时任苏州织造),我到你家用饭罢。"即起身,同工部出行宫,上马南去。到工部衙门,进内至堂上,自将公椅移在东壁,西向而

① 《弋腔教习叶国桢已到苏州折》,《李煦奏折》第4页下同。中华书局1976年版。

坐。……上曰："这里有唱戏的么？"工部曰："有。"立刻传三班进去，叩头毕，即呈戏目，随奉亲点杂出。戏子禀长随哈曰："不知官内体式如何？求老爷指点。"长随曰："凡拜要对皇爷拜。转场时不要背对皇爷。"上曰："竟照你民间做就是了。"随演《前访》、《后访》、《借茶》等二十出，已是半夜矣。……次日皇爷起，问曰："虎丘在哪里？"工部曰："在阊门外。"上曰："就到虎丘。"祁工部曰："皇爷用了饭去。"因而就开场演戏。至日中后，方起马。①

从上述的史料中，我们可以看出：康熙刚到苏州，便在祁国臣的苏州织造衙署询问"有唱戏的么？"随即，亲自点戏，并谕免民间戏班为皇家演出时的清规戒律，一看就多达二十出，直到夜静更深。次日一早，他又为看戏而推迟了虎丘之行。

如众所知，自满族入关后，南巡首自康熙。但是，我们还应看到，康熙还是利用南巡之机，饱赏南方昆曲的第一位皇帝。其时，康熙帝此举距清廷定都北京不过才四十年。自此，康熙更加深刻地比较出了昆曲中南、北两大唱法及其他方面的异同，而南昆的诸多特色则促使他挑选更多的名伶供奉内廷，提高宫内的演出水平，同时也促进了昆曲在大江南北的进一步发展。

挑选名伶进宫，当始于顺治朝。当时，宫内上演的如《读离骚》等剧目，单靠演戏太监势将影响演出的质量。因此，尤侗于顺治十六年（1659年）的诗中即已写明宫廷派人到江南选优之事，其诗写道："天子瑶池奏玉笙，只教阿母唤双成。闲来海上探仙籍。又问飞琼小玉名。"② 尤侗被顺治帝、康熙帝分别誉为"真才子"和"老

① 姚廷遴：《历年记》下。
② 尤侗：《看云草堂集》卷二《咏史》。

名士",① 其所记应属可信。康熙年间,以目前见到的史料来看,名伶进宫者多任教习。《李煦奏折》提到的弋腔教习叶国桢,在康熙三十四年七月的满文档案中被称为"教学艺诸太监之教习",同时以此称者还有王明臣等七人。② 同一题本内还提到"昆腔之教习"、"景山授艺教习"等二十余人。康熙帝南巡之前,苏州伶人陈明智"为村优净色,独冠其部中。居常演剧村里,无由至士大夫前,以故城中人罕知之"。③ 一次,他在为城内名戏班寒香部"救场"时,因出演《千金记》的项羽唱做俱佳,轰动全场,"嗟叹以为绝技不可得!"自此,陈遂为寒香班净,复冠其部中,声称士大夫间。"圣祖南巡,江苏织造臣以寒香、妙观诸部承应行宫,甚见嘉奖。每部中各选二三人,供奉内廷,命其教习上林法部,陈特充首选。"康熙末年,寻取民间优秀艺人供奉内廷仍在进行,所谓"江南营造(应为织造——引者注)辖百戏,搜春摘艳供天家",④ 即指此举。这种挑选活动,使得越来越多的民间艺术家走进宫廷,并培训出一批又一批的学戏太监及诸名伶的子弟,极大地提高了宫内的演出水平,满足了皇室成员们爱戏的需求,促进了顺、康年间宫廷和民间戏剧文化的发展。

综上所述,可知:满族自入关以后直至康熙末年,昆曲等戏剧一直在不断发展,并为乾隆年间的繁盛局面奠定了坚实的基础。其间,康熙帝开创了有清一代以昆曲为主的盛大庆典。对于昆曲,他不仅仅是一般的喜好,而是颇有研究,他从昆曲、弋腔的理论与实践出发,重视吸收和培养艺术人才,提高原有剧本的水平,发表

① 李元度:《国朝先正事略》卷三十九《尤西堂先生事略》。
② 辽宁社会科学院历史研究所等译编:《清代内阁大库散佚满文档案选编》Ⅲ《宫廷用度类·宫廷用度》,第215页《李孝生等为宫廷用项开支银两的本》。
③ 焦循:《剧说》,下同。
④ 杨士凝:《芙航诗襭》卷十一。

了有关戏曲的至理名言。他的行动感染了文武大臣和满汉人民，促成了《长生殿》等佳作的上演，推动着昆曲在北京和全国的蓬勃发展。到了乾隆年间，满族自入关以来就表现出的文化参与意识则更加强烈了。

【第二节　乾隆朝内廷戏剧文化盛况空前】

乾隆即位以后，勤于政务，效法康熙，将历史上著名的"康乾盛世"推向了高峰。与此同时，他不仅继承了康熙爱戏、懂戏的遗风，并且，还远胜过他的祖父。终乾隆一朝，昆曲空前繁荣，其他戏剧犹如繁花似锦，清前期戏剧文化进入了满族入关后的第一个鼎盛时期。这里，笔者将从以下五个方面，重点论述乾隆朝宫廷戏剧文化及其影响。

一、"乾隆初，纯皇帝以海内昇平，命张文敏（即张照——引者注）制诸院本进呈，以备乐部演习，凡各节令皆自奏演，其时典故如屈子竞渡、子安题阁诸事，无不谱入，谓之月令承应。其于内庭诸喜庆事，奏演祥徵瑞应者，谓之法宫雅奏。其于万寿令节前后奏演群仙神道添筹锡禧，以及黄童白叟含哺鼓腹者，谓之九九大庆。"① 这段史料提到的"院本"，泛指短剧、杂剧、传奇等等。

《月令承应》，就是我们今天常说的节令戏。例如，民间传说，每年的旧历在七月初七，牛郎会织女。至晚在20世纪50年代时，北京的戏剧舞台到时准演《牛郎织女》、《天河配》一类的应节戏。乾隆年间，宫内在元旦、冬至、腊八、祭灶、小除夕（腊月二十九日）、除夕、灯节、立春、太阳节（二月初一日）、浴佛、碧霞元君诞辰、端午

① 昭梿：《啸亭续录》卷一《大戏节戏》，《啸亭杂录》卷八《秦腔》。

节、关帝(指关羽)诞辰、七夕、中秋节等月令节日期间,上演的剧目名目繁多,有《群星朝贺》、《祥曜三星》、《寿山福海》、《开筵称庆》、《大宴臣僚》、《三微感应》、《玉女献盆》、《采线添长》、《瀛洲佳话》、《万花向荣》、《太平王会》、《灵符济世》、《五马止猎》、《孤山送腊》、《蒙正祭灶》、《灶神既醉》、《迎年献岁》、《德门欢宴》、《昇平除岁》、《瞎子拜年》、《贾岛祭诗》、《早春朝贺》、《喜朝五位》、《对雪题诗》、《万花向荣》、《御苑献瑞》、《追叙绵山》、《佛化金神》、《鹿苑结缘》、《天官祝福》、《星云景庆》、《瑞雨丰禾》、《灵符济世》、《混元盒》、《双渡银河》、《银河鹊渡》、《七襄报章》、《仕女乞巧》、《佛旨渡魔》、《丹桂飘香》、《天街踏月》、《天香庆节》、《广寒法曲》、《登高揽胜》等等。其中有些剧目经过加工、修改而成为京剧的重要剧目,《混元盒》就是其中的一出。

《法宫雅奏》,和《九九大庆》都属于《庆典承应》。但是,它们之间确包含着不同的内容。《法宫雅奏》指的是为皇家喜庆诸事演唱的戏曲。举例来说,在皇帝或皇子订婚和结婚、皇子诞生、皇帝上尊号、册封贵妃、皇帝行围射猎等等有关的日子里,上演的剧目有《红丝结吉》、《璧月呈祥》、《双星永庆》、《列宿遥临》、《吉耀充庭》、《慈云锡类》、《万载恒春》、《喜恰祥和》、《喜溢寰区》、《天官祝福》、《群星拱护》、《群仙寻路》、《行围得瑞》、《柳营合欢》等。当然,属于《法宫雅奏》范围内的戏曲剧目还有很多,这里,我们就不再一一列举了。

《九九大庆》说的是凡是在皇帝、皇后过生日时演唱的祝寿戏曲。在这种日子里,每次都需连演几天或十几天。上演的剧目有《双星永寿》、《八仙祝寿》、《永寿无疆》、《五方呈仁寿》、《洞仙拱祝》、《慈容衍庆》、《司花呈瑞果》、《灏不伏老》、《遐龄晋祝》等等。需要指出的是,这种祝寿演出并不包括他们"逢十"或老年时的逢十整生日,遇到上述情况,那种庆祝规模就更大了!

除了以上各类戏曲演出外,乾隆帝亲自命令编演的"历史大戏"堪称是对当时、特别是后世戏曲影响最为深远的剧目了。

"历史大戏"是怎样出现的呢？我们不妨先就《月令承应》、《法宫雅奏》和《九九大庆》三类宫廷戏曲而论,从目前已知的剧本、剧目中,我们已能充分说明它们的内容之广与数量之多了。上述举例不过是其中的一小部分。乾隆时的这种局面在清代开国以来是空前的！

然而,这些数目虽多的承应喜庆、例行公事的戏曲却远不能满足熟知中国文学和历史的乾隆帝及其皇室成员的需求。于是,由乾隆帝传谕,并由一些朝臣分别主撰的"历史大戏"便相继出现在戏剧舞台上了。这些"历史大戏"大多数都是统一在十本二百四十出之内,确属大戏。有的诗中写道:"一旬演完《西游记》,完了《昇平宝筏》筵"即是证明。① 因此,我们可以将它们看成是今天的大型系列剧之类。

当时,最著名的"历史大戏"有:

1. 张照主撰的《劝善金科》,演目连救母的故事。

2. 张照主撰的《昇平宝筏》,演吴承恩所著《西游记》故事。

3. 周祥玉主撰的《鼎峙春秋》,演罗贯中所著《三国演义》历史故事。

4. 周祥玉主撰的《忠义璇图》,演施耐庵所著《水浒传》历史故事。

5. 王廷章主撰的《昭代箫韶》,演北宋杨家将的历史故事。

此外,还有根据《封神演义》编写的《封神天榜》;以无盐娘娘故事为主的《平龄会》;以秦末楚汉相争为主线的《楚汉春秋》;根据《飞龙传》改编、以赵匡胤兴宋的故事编成的《盛世鸿图》;也有以杨

① 柳得恭:《滦阳集》。

家将历史故事为主线的《铁旗阵》；根据《三遂平妖传》改编的《如意宝册》等。严格地说，在这些大型系列剧中，有些根本不应属于"历史大戏"的范畴，而应标为"神话大戏"，即我们今天所说的大型神话系列剧。

与此同时，乾隆年间确有一套较为完整的、更接近历史剧的较短的剧本。可以认为，这是一部以戏曲为形式的中国通史。

在这类剧目中，有《列国传》（属春秋战国的历史故事）、《东汉春秋》、《建业昇平》（写隋唐历史故事）、《唐传》、《残唐传》（属五代十国的历史故事）、《宋传》、《明传》。

应当看到，乾隆下旨编演的这些大型戏剧是对康熙倡导昆曲、弋腔意愿的继承和发展。例如，康熙在谕旨中曾说："《西游记》，原有两三本，甚是俗气！近日海清，觅人收拾。已有八本，皆系各旧本内套的曲子，也不甚好。尔都改去，共成十本，赶九月内全进呈。"① 可是，由乾隆帝首倡编撰的这些"历史大戏"、"神话大戏"不可能每部的每一出都很精彩，但是，它们中间的不少精彩片断，对此后形成的京剧及其他地方戏曲都产生了深远而重要的影响。这些片断被民间艺术家借鉴、移植、加工和修改，其中包括剧本的内容、唱腔、演技、曲牌、服装、脸谱、道具等方面，从而使它们分别成为不同剧种的优秀剧目。乾隆帝大力提倡戏曲的客观效应，于此可见一斑。可以认为，乾隆帝在促进我国戏剧文化的发展方面，具有承前启后的作用。

二、当上述的各类剧目不断涌现的同时，自然要有专门负责宫内学戏、排戏的专门机构。于是，在乾隆五年（1740年）或在此之后正式设立了南府。乾隆十六年（1751年），乾隆谕选苏州籍演员进宫当差。南巡时，他又挑选南方名伶，供奉内廷。有一部以昇

① 《掌故丛编》第二辑《圣祖谕旨二》。

平署档案为据的《清代伶官传》。这部书上卷中的伶官是指乾隆、嘉庆、道光三朝之人。而他们演出时间的下限则是在裁撤南府的道光七年（1827年）。这些活跃于宫内的艺术家，"皆来自苏（州）扬（州），专供内职，聚族而居，子孙相继；在城（内）住南府附近及景山之内，在圆明园则住太平村，门禁綦严，与外界绝少往还，……其所习，概属昆、弋。"① 这就是说，他们属于南府内"外学"中的"民籍学生"。有些人则同时艺精昆弋。书中为外学和内学（即太监伶人）立传者达八十人，其中，生行含钮彩、潘五、陆福寿、天禄、玉喜等三十五人；旦行含长寿、沈秀等二十四人；净行含大庆、张福等十三人；丑行含增福等六人。他们演艺水平的日臻成熟主要是在乾隆年间，除了他们自身的刻苦努力外，乾隆帝及其官员对南府用力颇勤也是一个非常重要的原因，正因为如此，在此后才出现一代又一代的昆弋人才。南府改制后，他们相继返回自己的家乡或南方的其他城镇，这对于融合宫内与民间戏曲艺术、提高昆弋等剧种水平，促进京剧的形成都产生了积极作用。

南府内，除上文提到的"民籍学生"外，另有从八旗子弟选到宫内学戏或演戏者称"旗籍学生"，上述两种演员统称为"外边学生"，简称"外学"，南府内演戏太监则称为"内学"。内、外学的各自人数均在千人以上，这是满族入关后康、乾二帝在设置宫廷学戏、排戏机构上的一大开创和发展。

以上三类演员都需分别参加《月令承应》、《法宫雅奏》、《九九大庆》（含"历史大戏"）和一些折子戏的演出，有时还需同台献艺。他们在南府形成了"三足鼎立"之势。他们各怀绝艺，相互观摩，取长补短，且时有交流，然而，他们在更多的时候则处在竞争之中。这种竞争之势有力地促进了清代戏曲的发展。当时，南府中的演

① 王芷章：《清代伶官传·例言》。中华印书局民国二十六年版。

员阵容齐全强盛。组织规模完善宏大,这在清代都是前所未有的。

乾隆帝热心倡导戏曲,并不仅限于昆剧。从北京故宫博物院收藏的、并被考证是乾隆二十五年(1760年)南府的《穿戴提纲》档案统计,"节令开场"剧目六十三出,"承应大戏"剧目三十二出,"昆腔杂戏"剧目三百一十二出。① 其中,尤为引人注目的是"弋腔"剧目五十九出,内含我们今天熟悉的或常见于舞台上的《孟良求救》、《请美猴王》、《廉蔺争功》、《负荆请罪》、《十朋祭江》、《拷打红娘》、《姜女哭城》、《长亭嘱别》、《蒙正逻斋》、《蒙正祭灶》、《敬德钓鱼》、《勘问吉平》、《六国封相》、《五娘描容》、《单刀赴会》、《敬德耕田》、《醉打山门》、《夜看春秋》、《计说云长》、《秉烛待旦》、《灞桥饯别》、《古城相会》、《华容释曹》、《大战石猴》等,不难看出,这些剧目中有很多是单本剧或我们今天所说的折子戏。显然,这与康熙帝首倡弋腔、乾隆帝承继其乃祖遗风有直接关系。

三、"高宗精音律,《拾金》一出,御制曲也。南巡时,昆伶某净名重江浙间,以供奉承值。甫开场,命演《训子》剧,时院本《粉蝶儿》一曲,首句俱作'那其间天下荒荒',净知不可邀宸听也,乃改唱'那其间楚汉争强',实较原本为胜。高宗大喜叹,厚赏之。"②

《拾金》一剧,又名《花子拾金》。剧情内容是:乞丐范陶(即饭讨的谐音——笔者注)在街头乞食。一天,他在大街之上拾得一锭黄金,大喜过望,于是,他便演唱各种戏曲,时而庄重,时而诙谐,自娱自乐,非常有趣,最后,他以载歌载舞的形式下场。剧中对于范陶所唱的内容和曲调都没有具体要求。但是,此剧属戏中串戏,因此,无论是设计此剧唱腔之人,还是扮演范陶的演员,都必须对戏

① 朱家溍:《清代的戏曲服饰史料》,见《故宫博物院院刊》1979年第4期。
② 徐珂:《清稗类钞》第七册《明智类·伶人机警》,第十一册《优伶类·徽班世家》。

曲的剧情、唱词和曲调具有广博的知识,连接自然,妙趣横生,同乐队的配合浑然一体,否则,绝难胜任。最早,《拾金》一剧多由昆曲、弋腔演出。此后,京剧及其他地方戏常演此剧,剧名有的改为《拾黄金》、《财迷传》等,并成为我国戏剧舞台上的传统剧目。

　　由此可见,乾隆在昆曲等方面有很深造诣。如其不然,他又怎能根据《拾金》一剧的剧情要求,亲自设计唱腔呢?虽然,《拾金》一剧含有玩笑的情节,可是,在"玩笑"背后,恰恰反映了设计者的功底! 南巡时,那位著名花脸演员根据剧情,将一句唱词改得既符合剧情,又使得乾隆赞叹不止,这说明乾隆对这些戏该有多熟。他对有些唱段,可以说是倒背如流。

　　上文提到乾隆在南巡时听《训子》一剧,这只是其中一例。时人记曰:"内府戏班,子弟最多。袍笏、甲胄及诸装具,皆世所未有!"而"梨园演戏,高宗南巡时为最盛! 而两淮盐务中尤为绝出,例蓄花雅两部,以备演唱"。① 究其原因,这与乾隆爱好戏曲有直接关系,乾隆六次南巡期间,其演出规模之大、阵容之强、次数之多、场面之奇,这些都在我国历史上是罕见的。

　　乾隆四十五年(1780年)春,乾隆帝又开始了南巡江浙的活动。这已是他第五次南巡了,而且,十五年来不曾举行南巡盛典,于是,此次南巡同前几次相比较就显得更为隆重了。当南巡的队伍刚进入河北,沿途所经的州县即高搭戏台,进呈杂戏,这些戏对堪称戏剧的行家里手的乾隆帝来说,就显得一般了。有些地方官员就很清楚他在南巡时对戏剧则要"新奇"的心理需求。不久,当绵延数里长的南巡船队南行之时,便出现以下一种使乾隆非常欣喜的演戏场面:

　　　　御舟将至镇江,相距约十余里,遥望岸上著大桃一枚,硕

① 钱泳:《履园丛话》卷十二《艺能·演戏》;赵翼:《檐曝杂记》卷一《大戏》。

大无比,颜色红翠可爱,御舟将近,忽烟火大发,光焰四射,蛇掣霞腾,几眩人目。俄顷之间,桃恚然裂开,则桃内剧场中峙,上有数百人,方演寿山福海新戏。

又,南巡时须演新剧,而时已匆促,乃延名流数十辈,便撰《雷峰塔传奇》,然又恐伶人之不习也,乃即用旧曲腔拍,以取唱演之便利,若歌者偶忘曲文,亦可因依旧曲,含混歌之,不至与笛板相迕。当御舟开行时,二舟前导,戏台即架于二舟之上,向御舟演唱,高宗(即乾隆帝)辄顾而乐之。①

作为一代封建君主,公务之余,爱好并欣赏戏剧本无可非议,然而,像乾隆南巡时这样演出,实属铺张奢华,而他确又非常满意,"顾而乐之!"当然,有时他也觉得"过于繁费",且一再下令禁止,可是,当他于乾隆四十九年(1784年)第六次南巡时,地方官员仍为他准备好了为数甚多的戏班和剧目。

乾隆帝在南巡途中观看的演出,其规模之大,阵容之强,次数之多,这些在我国历史上都是罕见的。同时,这也为他挑选民间的优秀演员进宫当差,壮大宫廷的演员阵容,提供了有利时机。

乾隆帝的南巡是如此,而在其他巡幸途中观看演出,也不例外。

例如,乾隆四十一年(1776年)春,乾隆帝以平定金川而告祭东、西陵,由此而东巡曲阜,沿路所过的州县,"每日俱有戏台承应,甚或间以排当。"再如,他每次巡幸天津,当地官员都在各处预先准备好彩棚戏台,以待其到来后,立刻开锣演戏。

前文说道,南府内的"民籍学生"大都来自江南的苏扬一带,究其原因,这与乾隆帝的六次南巡有着重要关系。历次南巡,使乾隆

① 徐珂:《清稗类钞》第一册《巡幸类·高宗南巡供应之盛》,下同。

帝一次又一次地欣赏南方昆、弋名家的精彩演出,耳目为之一新。"六度南巡止,他年梦寐游。"时至垂暮之年的乾隆帝仍怀念着他的南巡旅程,其中,饱赏南方梨园戏曲是使他留恋的原因之一。对于这位老皇帝来说,可称得上是往事历历,如隔昨日……。当然,他的好大喜功之弊于此也可为又一例证。但是,乾隆南巡对促进南方戏曲的蓬勃发展无疑起了重要作用。

四、生辰庆典中的盛大演出史不绝书。对于乾隆帝来说,在历次巡幸途中,每到一地,必要看戏,并且,观看的次数还很多。但是,这比起乾隆年间的盛大庆典活动的演出,那就不仅越发显示出京城之中的皇家"气派",同时,也更加看出乾隆帝对于戏剧是多么喜好、何等用力了。

乾隆十六年(1751年),崇庆皇太后六十寿辰,在此之前,乾隆即命在慈宁宫后、明代咸阳宫旧址为皇太后改建为寿安宫,作为祝寿称庆之处。在众多史料,有如下一段记载,生动的展示了当时的演出场面。

> 皇太后寿辰在十一月二十五日。乾隆十六年,届六十慈寿,中外臣僚纷集京师,举行大庆。自西华门至西直门外之高梁桥,十余里中,各有分地,张设灯彩,结撰楼阁,天街本广阔,两旁虽不见市尘。锦绣山河,金银宫阙,剪彩为花,铺锦为屋,……每数十步间一戏台,南腔北调,备四方之乐,伥童妙伎,歌扇舞衫,后部未歇,前部已迎,左顾方惊,右盼复眩,游者如入蓬莱仙岛。①

从今天故宫的西华门到西直门外高梁桥的十多里之中,每隔数十步就有一座戏台,各种戏曲分别献演。究竟戏台与戏台之间

① 赵翼:《檐曝杂记》卷一《庆典》。

相距几十步,这位当时目睹实况的作者没有说明,想来是适中的距离。如果两座戏台之间间隔太近,那可怎么听戏呀。自有人为乾隆帝竭心尽力,安排周详。可是,话又说回来啦,十多里的沿途,相隔数十步就要有一座戏台,那该多少座戏台啊,而全部戏台又该有多少演员在演唱呢?! 恐怕昇南府和北京的全体演员都不见得够,更何况还要从他们中间进行严格挑选。这种在庆典活动中的演戏场面堪称是空前的。

但是,这种空前的场面还在延续。

乾隆二十六年,皇太后七十大庆。早在乾隆二十五年十二月,以大臣傅恒、兆惠、阿里衮、三和为核心的二十人的庆典筹备班子就已开始预为准备了。其中,在上面提到的寿安宫添建了一座戏楼。这座戏楼的四面各显三间;扮戏楼一座,五间;东、西转角楼房两座,三十二间;附属建筑七间……自畅春园至西华门的二十多里中,座座戏台等景况依旧盛况空前。根据傅恒等人于当年十二月底的统计,仅付给扮演彩戏工饭零星费用银一项,就达一万七千二百四十六两九钱七分!

到了太后寿辰的正日子时,寿安宫内开始承应宴戏。从上午十点左右一直到下午四点左右,戏楼上演出不断,并延续了好几天。那时,乾隆帝自在其内,我们可以想见他在看戏时的情景,时而会欣然自得,时而则专心致志,时而又如醉如痴……

当时的学者赵翼曾说:"后皇太后八十万寿、皇上八十万寿,闻京师巨典繁盛,均不减辛未(指乾隆十六年皇太后的六十生日)云。"①

乾隆三十六年(1771年)适逢皇太后八旬大庆,其庆典规模更加隆重,仅从西直门外的长河一带到倒座观音庵,就布置了八座点

① 赵翼:《檐曝杂记》卷一《庆典》。

景戏台,如《寿与天齐》、《王母庆寿》、《福门多喜》等等。至于宫中演戏的情况较乾隆二十六年有过之而无不及,演出的剧目多属《九九大庆》中的戏。安排这种盛大的演出活动自然出自乾隆帝的本意。这年,乾隆帝六十一岁,因此,他在诗中写道:"六旬帝子八旬母,史策谁曾见此情!"是的,此情此景,史书罕见,清代少有。在赏赐的名单中,各种戏曲艺人及其相关者就占了一大串,他们是南府人、景山(也属宫内戏班)人、中和乐太监、乐部音乐人、长河预备斛斗人、长河承应戏人、长河承应唱曲杂耍、三处高台承应戏曲杂耍人等等。如此众多的戏曲艺人不论是在宫内,还是在长街,他们都是在隆冬时节中近似露天的舞台上演出,并且,还要拿出各自的绝活,从而充分展示了乾隆年间我国戏曲事业的蓬勃发展。由于乾隆帝爱戏,且极力倡导,所以,戏曲演出成为乾隆年间历次庆典活动中的一个极为重要的组成部分,那期间,各种戏曲在争奇斗艳,各类演出如繁花似锦。在皇宫内院,红氍毹上,檀板一响,常有一人在众人的簇拥下在那里听戏,那就是乾隆帝……

乾隆五十五年(1790年),乾隆帝迎来了他的八十诞辰,这是他一生中为庆贺自己生日而举行的规模最大的庆典活动。各地的官员虽然不能齐集京师朝贺,但是,他们都深知乾隆帝爱戏,因此,全国各地的地方戏曲演员在官府的安排下,相继在各地上演他们的看家剧目,以示庆贺。一时间,府、县衙门前争相搭台演剧,时间长达二十一天。在这些天内,听任当地军民来往观看,表明乾隆帝的"与民同乐"之意。

根据《乾隆朝上谕档》的记载,自乾隆五十五年七月初七日到八月二十一日的四十四天内,乾隆帝为自己的八十寿辰而专门演戏的时间多达二十天。其中,演出的地点有清音阁大戏台、同乐园、重华宫、阅是楼等。演出的剧目有《昇平宝筏》等大戏、大庆戏多出,而《昇平宝筏》一剧的演出时间就用了六天。

这一年的七月,乾隆帝先是在承德避暑山庄接受蒙古族、回族等少数民族的王公、贵族的生日祝福,同时,安南、朝鲜、缅甸等国使臣也相继来到承德庆贺。七月初七日,开始演戏,上述人员均入座看戏。无疑,这是一次宣扬中华艺术瑰宝的极好机会。

同月三十日,乾隆帝返回圆明园。八月一日,满汉大臣和到避暑山庄祝寿的以上人员等分批在同乐园看戏。终乾隆一朝,出现了一批醉心戏曲的满汉王公大臣,著名剧作家礼亲王永恩就是其中的杰出代表。以上情况的出现,应与乾隆帝大力倡导戏曲艺术有关。

当时的北京,不论是在城内还是在城外,楼台亭阁、彩坊画廊、百戏杂技、演戏奏乐,比比皆是。金鳌玉𬯎桥的东边是仙台,自此进内三座门,门的东面有精心彩绘的大戏台,台上的演员正在为乾隆帝祝寿而演出大戏《南极呈祥》……因为乾隆帝爱戏,这时的北京城几乎成了一座戏曲的大舞台,各个剧种、每位演员都在进行着精彩的演出,在他们之间相互交流,取长补短,致使乾隆朝的戏剧艺术不断闪烁出耀眼的光芒。

五、规模宏大的宫廷戏楼。乾隆四十二年(1777年),崇庆皇太后病逝。在此之前,乾隆帝因他的母亲尚在,自己的生日(八月十三日)不便举行盛大庆典。尽管如此,乾隆帝每年到避暑山庄、木兰秋狝,都有南府的总管、首领、教习、学生、演戏太监等三十余人伴行,许多行宫都有戏台,随时可以演出。也就是说,无论乾隆帝走到哪里,只要他又想听戏了,哪里就有南府的内、外学演员即刻为他演唱。有一段记载,虽未写明具体时间,但已足以说明乾隆帝在招待祝寿诸臣看戏时盛大的舞台场面。

上秋狝至热河,蒙古诸王皆觐。中秋前二日为万寿圣节,是以月之六日即演大戏,至十五日止。所演戏,率用《西游记》、《封神传》等小说中神仙鬼怪之类,取其荒幻不经,无所触

及，且可凭空点缀，排引多人，离奇变诡之大观也。戏台阔九筵，凡三层。所扮妖魅，有自上而下者，自下突出者，甚至两厢楼亦作化人居，而跨驼舞马，则庭中亦满焉。有时神鬼毕集，面具千百，无一相肖者。神仙将出，先有道童十二三岁者作队出场，继有十五六岁，十七八岁者。每队各数十人，长短一律，无分寸参差。举此则其他可知也。又按六十甲子，扮寿星六十人，后增至一百二十人。又有八仙来庆贺，携带道童不计其数。至唐玄奘僧雷音寺取经之日，如来上殿，迦叶、罗汉、辟支声闻，高下分九层，列座几千人，而台仍绰有余地。①

那时，舞台与看戏的各殿互不相连，中间有平面凹形的天井相隔。上述这台大戏，连台下的院子内也排满了演出之人；舞台上的道童队伍，出列整齐，"无分寸参差！"这些群众演员在平时显然受到了严格的训练；及至如来上台，上、下分为九层，列坐达数千人，舞台仍绰绰有余！这里，需要说明的是，舞台是为演员表演用的，当然要有很大的余地，但是，要能容下几千人落座，恐怕有些夸张了。笔者曾在故宫畅音阁大戏楼等处实地考察，认为此说难以成立。真要是如几千人列坐者，那不搅成"一锅粥"了吗？

然而，不管怎么说，乾隆帝时的宫内戏台着实壮观宏大，有的戏台则又典雅精致。戏台的建筑从另一个侧面生动说明了乾隆帝爱戏的深度！

以畅音阁大戏楼为例。戏楼分为三层，下层为寿台，中层为禄台，上层为福台，其意在取"福、禄、寿"之意，戏台上有天井，下有地井五个，做升降人物、道具之用。可以想像，戏中的各路神仙或从天上飘然而降，或从地下瞬间而出，舞台效果形象逼真。其它戏台还有避暑山庄的清音阁大戏台、寿安宫的三层大戏台、圆明园的同

① 赵翼：《檐曝杂记》卷一《庆典》。

乐园戏台、清漪园的听鹂馆戏台等等。

乾隆帝正是以这些戏台为其重要的组成部分,愉快的度过了他七十岁和八十岁的生日。

总之,从以上乾隆降旨编戏、建立健全南府、吸收民间昆弋人才、亲自设计唱腔、不断扩展舞台等行为,反映了满族统治者对中原优秀戏剧文化的越来越高的热情和越来越多的参与。满族统治者对戏剧的热情和参与,对当时戏剧文化的发展产生了深远的影响。

【第三节　不断出新的局面是清前期民间戏剧文化的主流】

清代前期,京师民间戏剧文化发展的轨迹是昆曲曾一度兴盛。但时过未久,即出现了京腔的繁荣,及至乾隆年间,秦腔压倒京腔、乱弹与昆曲争胜,这种不断出新的局面是满族入关后民间戏剧文化的主流。乾嘉时代的著名戏剧家焦循别具慧眼,对此有过精辟的分析,他说:"梨园共尚吴音。'花部'者,其曲文俚质,共称为'乱弹'者也。乃余独好之。盖吴音繁缛,其曲虽极谐曲律,而听者使未睹本文,无不茫然不知所谓。……花部原本于元剧,其事多忠、孝、节、义,足以动人;其词直质,虽妇孺亦能解;其音慷慨,血气为之动荡。……天既炎暑,田事余间,群坐柳阴豆棚之下,侈谈故事,多不出花部所演,余因略为解说,莫不鼓掌解颐。"[①] 焦循之论对其他地区的民间戏剧同样具有高度的概括。

顺、康年间,京师的职业昆班在不断增多,这标志着包括满族

① 焦循:《花部农谭》。

在内的京师各族人民对这一剧种的喜爱。当时,以内聚(即聚和)、三也、可娱等三个职业昆班最为著名,时人称之为"鼎足时名"。随着时间的推移,"康熙丁卯、戊辰间,京师梨园子弟以内聚班为第一"。① 这种职业昆班在当时多达数十个,如南雅、景云等班。

康熙二十七年(1688年),一位做过国子监生的著名剧作家洪升,写出了《长生殿》传奇。洪升在剧本中以唐明皇与杨玉环的"情缘"为主。他曾说:"后又念情之所钟,在帝王家罕有",故"专写钗合情缘"。其实,作者对"言情"与"劝惩"都有侧重。② 由于洪升具有超人的才华和丰富的创作经验,所以,在编写唱词方面产生了剧诗般的效果,设计唱腔则达到了尽善尽美的境界。当时人说:"爱文者喜其词,知音者赏其律。"因此,当内聚班将《长生殿》搬上舞台后,康熙时的剧坛出现了前所未有的轰动!"一时勾栏多演之","为词场一新耳目"。③ 一时间,"朱门绮席,酒社歌楼,非此曲不奏!"④ 有关这一空前盛况的消息不胫而走,很快传入了宫内,康熙命内聚班进宫演出。对于此次演出的情况,康、乾之际的王应奎写道:

> 圣祖(康熙)览之称善,赐优人白金二十两,且向诸亲王称之。于是,诸亲王及阁部大臣凡有宴会,必演此剧,而缠头之赏,悉如御赐。⑤

一位对昆曲非常在行的帝王,对《长生殿》不仅给予了高度评

① 王应奎:《柳南随笔》卷六。
② 洪升:《长生殿·例言》。
③ 毛奇龄:《长生殿院本序》、吴人:《长生殿·序》。见洪升:《长生殿》附录,人民文学出版社1993年版。
④ 见洪升:《长生殿》附录,人民文学出版社1993年版。
⑤ 王应奎:《柳南随笔》卷六。

价,并且,还亲自向各位王爷推荐,足见他对此剧是多么喜爱!于是,"内聚班优人因告于洪曰:'赖君新制,吾辈获赏赐多矣!请开宴为君寿,而即演是剧以侑觞。凡君所交游,当延之具来。'乃择日治具,大会于生公园。"① 此后,内聚班因于孝懿皇后忌日上演此剧而受到惩处,但康熙帝并未永远禁演《长生殿》,一年后,就有人将此剧搬上了舞台。民间戏班赖之以身价倍增。北京、苏州等地的百姓遂能够继续观赏并领略此一代名剧。所以,《长生殿》传奇剧本历经乾隆等朝得以流传下来。并一直闪烁着耀人的光彩。有清一代,《红楼梦》中的贾府上演过它,江湖戏班也因为能演此剧而解决温饱。咸丰年间,有人对《长生殿》的演出做过生动的总结:

> 《长生殿》至今百余年来,歌场、舞榭,流播如新。每当酒阑灯炧之时,观者如至玉帝所,听奏《钧天》法曲,在玉树、金蝉之外。不独赵秋谷之"断送功名到白头"也。②

一百多年间,观看《长生殿》演出的观众,如同到了玉皇大帝之处,其情其景,跃然纸上,真是画龙点睛之笔!

此后,自清末直到民国,自共和国的诞生以至今日,在昆曲舞台上,《长生殿》始终保持着旺盛的生命力,成为广大观众最喜爱的传统剧目。

以上情况的出现,除了《长生殿》本身的原因之外,那么,从康熙的角度分析,首先说明了他对昆曲艺术确有较深的造诣。他懂行、识货,正所谓"外行看热闹,内行看门道"。对于《长生殿》之祸,他没有像其他帝王那样,滥杀无辜,而是采取了较为宽容的做法,更没有因此而将《长生殿》列为禁戏,焚书毁版,这样,《长生殿》才

① 王应奎:《柳南随笔》卷六。
② 梁廷枏《曲话》卷三。

能够流传至今。就此而论,康熙对于中国戏剧文化的贡献,功在千秋。

是时,在南方的职业昆班以苏州为最多。"家歌户唱寻常事,三岁孩子识戏文。"① 生动证明了昆曲在苏州及其他地区拥有大量的观众。王紫稼、周铁墩等多人均系当时的著名演员。在南方广大农村,搭台看戏习为常事,如"枫泾镇为江、浙连界,商贾丛集。……筑高台,邀梨园数部,歌舞达旦"。② 再如,顺治六年时,苏州沿河村落为"巡神"而连日演戏,其场面有如盛大集会。

以上史实说明,昆曲在北京和其他地区确实辉煌过一个时期,否则,康熙年间怎么会有"多少北京人,乱学姑苏语"的动人情景呢?③

但是,昆曲在发展中越来越失去群众,唱词过于高雅难懂,时人评之曰:"今之阳春矣,伧父殊不欲观。"④"闻歌昆曲,辄哄然散去。"⑤ 于是,京腔在北京民众之中代之而兴。

明末清初,弋腔传入北京,并和本地语言相结合,形成了一个新的剧种——京腔(有时也称高腔或弋腔)。京腔演唱的特点是高亢嘹亮,好似直入云霄。就在康、乾二帝大力提倡昆曲并在宫内不断增演弋腔剧目之时,京腔在北京也盛极一时,深受满、汉等族人民的喜爱。正是在这样的情况之中,京腔出现了六大著名戏班和以霍六为首的十三位著名民间艺术家。他们是霍六、王三秃子、开泰、才官、沙四、赵五、虎张、恒大头、卢老、李老公、陈丑子、王顺、连喜。时称《高腔(即京腔)十三绝》。"及乾隆年,各班各种角色亦复

① 《苏州竹枝词·艳苏州·二》。
② 董含:《莼乡赘笔》。
③ 尤震:《玉红草堂集·吴下口号》。
④ 李声振:《百戏竹枝词》。
⑤ 张漱石:《梦中缘》。

荟萃一时,故诚一斋绘《十三绝图像》悬于门额。其服皆戏装束,纸上传神,望之如有生气,观者络绎不绝。"①

这十三位艺术家的名字,明显带有乡土气息,出自民间,当毋庸置疑。根据考证,他们几乎包括了生旦净丑的主要行当。乾隆时,他们之中的六人已经辞世,而他们的卓越演技和他们塑造的人物仍为人们所怀念。乾隆中后期,京腔因其"铙钹喧阗,唱口嚣杂"等原因而衰落下去。同时,昆曲在民间更加失去昔日的光辉。"酒馆旗亭都走遍,更无人肯听昆腔。"乾隆四十四年(1779年),以魏长生为代表的秦腔艺术家二次入京,一唱即红,名满九城,雄踞京师剧坛。

秦腔本源自民间,以胡琴为主,月琴辅之,唱词通俗易懂。当时,京师的双庆班上座率很差,生计维艰。魏长生胸有成竹地表示说:"使我入班,两月而不为诸君增价者,甘受罚无悔!"② 就这样,魏长生和他的戏班搭入了双庆班。果然,长生"以《滚楼》一剧名动京城,观者日至千余,六大班顿为之减色。"时人称赞"举国若狂!"有诗赞之:"今日梨园称独步。"这就是为什么正当"缙绅相戒不用王府新班(即京腔六大名班之一——引者注),而秦腔适至,六大班伶人失业,争附入秦班觅食,以免冻饿而已。"③

但是,魏长生对清代戏剧文化发展的影响远不止于此。史载:"自四川魏长生以秦腔入京师,色艺盖于宜庆、萃庆、集庆(指当时京腔的六大名班——引者)之上,于是,京腔效之,京、秦不分。"④乾隆五十年(1785年),乾隆为扶植呈衰落之势的昆曲,明令禁止

① 杨静亭:《都门纪略·翰墨门·诚一斋》。
② 吴长元:《燕兰小谱》卷五,下同。
③ 戴璐:《藤阴杂记》卷五。
④ 李斗:《扬州画舫录》卷五《新城北录下》。

秦腔公演。① 魏长生迫于生计,遂于二年后南下扬州,搭班演出,名旦"郝天秀之辈,转相效法,染及乡隅"。② "到处声笙箫,尽唱魏三(即魏长生)之句!"③

乾隆年间,魏长生和秦腔在北京的风风雨雨是发人深思的。但是,清前期民间戏剧文化的发展是不以某个封建帝王的主观意志为转移的。秦腔深得广大人民喜爱,并在京城扎下了根。魏长生弟子代不乏人,私淑魏派者更不知凡几。京剧在形成和发展中就吸收了魏长生的革新创造和秦腔的演奏技艺。这是清代戏剧文化发展的必然结果。

乾隆五十五年,徽班为庆贺乾隆八十诞辰,不远千里,进京演出。其中,高朗亭率领三庆班入都产生了轰动京城的效果,标志着徽班进京的成功。

《清昇平署志略》的作者曾为此有以下的考评。

"吾尝考京师一隅,其演戏之风盛于中国者,实由高宗乾隆启之。盖每当寿节,各省疆吏,除献奇巧贡物外,仍选当地优伶进京,以应此役,高朗亭之得以二簧入都,即为闽浙总督伍拉纳命浙江盐商,偕之以俱者也。在(乾隆)四五十年之际,滇、蜀、皖、鄂伶人,俱萃都下梨园戏班数目有三十五,总论三百年间前后,莫与比伦,则亦化于诸万寿演戏之效也。"

上文所说的"高朗亭之得以二簧入都"指的就是在乾隆五十五年进京的徽班。关乎徽班进京,除了上文的说法外,还有三种说法。1. 乾隆五十五年,为庆贺乾隆帝的八十寿辰,徽班在徽商的资助和徽籍官员的倡导下,进京演出,以示祝寿而轰动京城。2.

① 见光绪朝《钦定大清会典事例》卷一千零三十九,另,参见拙文《小议清代戏剧史的一条史料》,载《清史研究》1992年第一期。
② 焦循:《花部农谭》。
③ 李斗:《扬州画舫录》卷五《新城北录下》。

伍子舒在《随园诗话》中写道:"适至(乾隆)五十五年,举行万寿,浙江盐务承办皇会,先大人(伍拉纳)命带'三庆班'入京,自此,继来者又有'四喜、''启秀、''霓翠、''和春、''春台'等班。"3. 清政府为庆祝乾隆帝的八十大寿,征召江南的徽班来京演出,而"三庆班"最早到达北京,参加了庆典演出,受到了朝廷内外的重视。史载:"乾隆五十五年庚戌,高宗八旬万寿入都祝禧时,称三庆徽,是为徽班鼻祖。今乃省徽字样,称'三庆班'。"

那么,乾隆帝在此之前是否看过并欣赏过类似徽班的演出呢?让我们先看两段史料。

《扬州画舫录》载:"两淮盐务,例蓄花、雅两部,以备大戏。雅部即昆山腔;花部为京腔、秦腔、弋阳腔、梆子腔、罗罗腔、二簧调,统谓之乱弹。"

这里所说的"大戏",指的是迎接乾隆帝及官府举行盛大宴会时而演的戏。

《履园丛话》载:"梨园演戏,高宗南巡时为最盛!而两淮盐务中,尤为绝出。例蓄花、雅两部,以备演唱,雅部即昆腔;花部为京腔、秦腔、弋阳腔、梆子腔、罗罗腔、二簧调,统谓之乱弹班。"

这就是说,乾隆帝在六次南巡之时,梨园的各种戏曲演出最为盛行。因为乾隆帝非常喜爱戏曲,所以,他必然看过并欣赏扬州等地官员为他精心准备的"大戏"。否则,高朗亭带领的徽班就难以存在进京庆寿的可能。况且,以上所引的二书的作者都生活在乾隆朝,以他们的耳闻目睹,记录成书,应当是可信的。

进京的徽班就属于当时人所说的"花部"。

徽班指的是安徽戏班。它是因徽州商人和其他徽州人出钱组建而得其名。清代有"无徽不成市"一说,可见徽商在当时不但几遍全国各大都市,并且,钱多势众。鉴于这种情况,徽班就不是单演徽调剧目的戏班,而是"花部"的综合演出剧团。事实正是如此,

徽班演出时包含二簧调、梆子腔等地方戏曲的剧目。徽班作为"花部"的综合演出团体,这本身就意味着它对各地方剧种的包容性。

因此,"高朗亭入京师,以安庆花部,合京、秦二腔,名其班曰三庆"。这是"三庆班"之名由来的又一种说法。不论"三庆班"在哪里得名,有一点是一致的,即:高朗亭所率的进京徽班是综合"花部"的演出剧团。

当时人说:"安庆色艺最优,盖于本地乱弹(指扬州等地——引者注),故本地乱弹间有聘之入班者。"既然安庆"花部"演员的演出水平如此之高,那么,高朗亭作为第一个进京的徽班的主要演员,自然是他们中间的佼佼者了。

高朗亭,生于乾隆三十九年(1774年),名月官,安徽安庆人,祖籍江苏宝应。工花旦。幼年的时候,在杭州、扬州等地演出,以演《傻子成亲》一剧名著江南。高朗亭进京之时,同来的演员还有工文武老生的张上元,掌班余老四,也有的记载说他本身就是"三庆徽掌班者"。

高朗亭以其高超的演技,在北京一炮而红,产生了强烈的轰动效应。史载:月官"在同行中齿稍长,而一举一动,酷肖妇人。第丰厚有余,而轻柔不足也。华服艳妆,见之者无红颜子女之怜,有青蚨主母之号。善南北曲,兼工小调。尝与双凤、霞龄等扮勾栏院妆,青楼无出其上者……游人心醉者矣。"①

这就是说,高朗亭是一位被公认的多才多艺的旦行优秀表演艺术家。

三十岁时,高朗亭已经是"三庆部掌班,二簧之耆宿也。体干丰厚,颜色老苍,一上氍毹,宛然巾帼,无分毫矫强,不必征歌,一颦、一笑、一起、一坐,描摹雌软神情,几乎化境;即凝思不语,或诟

① 铁桥山人、问津渔者、石坪居士(乾隆六十一年,1795年著):《消寒新咏》。

谇哗然,在在耸人观听,忘乎其为假妇人。岂属天生,未始不由体贴精微而至,后学循声应节,按部就班,何从觅此绝技?《燕兰小谱》目婉卿(即前文提到的秦腔著名表演艺术家魏长生——引者注)为一世之雌,此语兼可持赠朗亭。"①

可见,高朗亭同魏长生一样,他们都是乾隆朝戏剧文化发展中的杰出代表人物。尽管他们来到京城的背景不同,但是,他们都受到了北京各族官民的高度评价,这与乾隆帝大力提倡戏剧都是有关系的。

四十岁后,高朗亭的大名"脍炙梨园",享誉京师。"近已年逾四十,故演剧时绝少,然偶尔登场,其丰颐皤腹,语言体态,酷肖半老家婆,真觉耳目一新,心脾顿豁。"②

因年龄的增长而不断变化适于自己演出的角色,从而充分显示了高朗亭对生活的细致观察和在演技方面的越臻完美。他严于律己,关心同行;虚心向其他剧种和演员学习技艺。高朗亭的这些难能可贵的品德受到了梨园界内外的交口称颂,因此,他在继续担任三庆班掌班之时,又被推选为北京艺人的组织——"精忠庙"的会首。道光七年(1827年)以后,他积劳成疾,与世长辞。

高朗亭在京的艺术生涯将近四十年。在此前后,由于乾隆帝酷爱戏曲,从而促进了各个剧种在北京的戏剧舞台上如同"八仙过海,各显其能。"在这一竞争过程中,昆曲逐渐失去了昔日的光辉,更谈不上称雄剧坛了。这种形势在徽班进京以后的数十年中尤为明显。乾隆帝倡导戏曲、更倾心于昆剧,并力求长期保持其剧坛盟主的地位。然而,不论是乾隆帝,还是他的继承者嘉庆、道光二帝,都不可能面对这种形势而"挽狂澜于未倒。"究其原因,概之有四。

① 小铁笛道人:(嘉庆八年,1803年著)《日下看花记》卷四。
② 众香主人(嘉庆十一年,1806年著):《众香国》。

首先,任何一个剧种,从它的产生、发展、成熟、直到走向高峰的过程中,首先应取决于广大人民的认同和支持,他们才是某一剧种的主要评委。乾隆年间,秦腔压倒京腔、徽班高过昆曲,正说明了满、汉等族人民的态度。其次,"昆曲曲高和寡,不适于俗,皮簧崛起,夺其席而风靡雄视,其势力至伟"。① 所以,乾隆四十九年(1784年)时,就有人在诗中写道:"丝弦竟发杂敲梆,西曲二簧纷乱唴(音忙、语言杂乱也),酒馆旗亭都走遍,更无人肯听昆腔!"那时,距徽班进京还早六年呢,昆曲在民间的滑坡之态势已很明显了,及至"嘉庆以还,京师苏班(昆班)日就衰微,徽班遂铮铮于时。班中上流,大抵徽人居十之七,鄂人间有,不及徽人之多也。"② 于是,"代兴争鸣,苏班衰而徽班盛,拔赵帜而易汉帜矣。咸(丰)、同(治)之际,京师专重'徽班,'而其人亦皆善昆曲,故'徽班'中专门名词亦往往集以吴语"。③ 再次,自三庆班进京演出并获得了成功之后,在清代戏剧文化发展中,出现了久盛不衰的"四大徽班",它们是三庆、四喜、春台和嘉庆七年(1802年)底首次出演的和春班,并称"四大徽班",可见,四大徽班是我国十八世纪末和十九世纪初的产物,它们各自都有自己的专长和拿手剧目。徽班源于民间,徽班演出时的各种腔调和演技则不断吸取弋腔、昆曲和秦腔等剧种的营养,并一直在通俗化、地方化的道路上大步前进。徽班进京之后,继续发挥着自己的特长,适应"京腔京韵",改造了原有的韵白,创造了京白,就连一些表现北京方方面面的剧目也纷纷登场,这种不断适应北京观众的审美需求和艺术情趣的做法,自然受到北京各族人民和其他阶层的欢迎。最后,以高朗亭为代表的众多徽班

① 张肖伧:《鞠部丛谭·序》
② 徐珂:《清稗类钞》第十一册《优伶类·徽班世家》。
③ 王梦生:《梨园佳话》。

演员对于其他剧种之长,敢于兼容并蓄,乐于广泛吸收,进而融进他们的唱念做打之中。这就是为什么高朗亭在进京后不久,便"以安庆花部合京、秦二腔"的原因了,这就是徽班的复合性和可融性,正因为如此,往日曾盛极一时的戏班,如"宜庆、萃庆、集庆遂泯没不彰!"同时,徽班在演出实践中能做到雅俗共赏。来青阁主人在嘉庆十年(1805年)成书的《片羽集》中就评价"二簧梆子娓娓可听,各臻神妙"。而广大群众则是"偷得功夫上戏楼,写来长票不持筹。忽然喝彩人无数,未解根由也点头!"[①] 这对那些痴迷观众的描绘,使我们如见其人,如闻其声。

总之,徽班进京之后,特别是在四大徽班形成和发展的过程中,他们不断汲取其他剧种之长,继续发挥自身的优势,在演出中成长,在观摩中汲取,在竞争中提高,在前进中融合,直到"徽、汉合流",京剧诞生。时至今日,京剧仍被世界公认为中国"三大国粹"之首。上述种种情况正说明了这些前辈艺术家的杰出贡献和他们长期立于不败之地的重要原因。

总之,满族入关,从而使这一民族在北京及全国各族人民面前展示出他们的风貌。当着大规模的为巩固基业、为实现统一而不断奋争的前前后后,满族的开放性、包容性和可融性等特征在推动清前期戏剧文化的发展方面表现得尤为突出,使有清一代的戏剧文化一步步迈向了它的鼎盛时期,本文所述表明,在中国戏剧文化发展史上,清前期戏剧文化的影响是重要而深远的,而满族的不同阶级和阶层之所以能够做出他们的贡献,都始于那个重要的年代,即1644年。

① 佚名:《燕台口号一百首》。

第二章

嘉道年间内廷戏剧文化的新发现

【第一节　昇平署无朝年《旨意档》及其重要意义】

在中国第一历史档案馆馆藏的《昇平署档案》中,有一册《无朝年旨意档》引起了我的注意。这册《旨意档》长28厘米,宽24厘米,厚约1厘米,封面左侧上有楷书"旨意档"三字。同其他《旨意档》相比,封面显系后人补加。正文前二页,无朝年,严重破损,仅有"初九日荣德传"等九行内容不全的文字记录,第3页至第7页,也有破损,但不严重,其他各页皆完好。通观全文,其特点则是内容丰富,语言平实,事例生动,如能确定了它的朝年,这对于清代戏剧文化的研究将具有重要的意义。笔者根据这册《旨意档》中提到的人和事,参照昇平署的相关档案和清史重要著述,对这册

《旨意档》做了如下探讨。

一 本册无朝年《旨意档》的年代应是嘉庆七年

本册《旨意档》开篇虽然内容不全,但留下了"荣德传"等字样,根据全册的相关内容,"荣德传"字后面应是"旨"字,例如,"三月十六日,荣德传旨……""六月十八日,荣德传旨……"。① 有清一代,在南府和昇平署内,能够传旨的太监应首先是总管、首领等职官太监,仅就目前已见到的档案史料,荣德曾于嘉庆十九年(1814年)任内学总管,直隶宛平人,是年卸任七品总管,并于"本年十二月十六日卒,年八十二岁"。② 本册中的其他传旨太监,如禄喜(即李禄喜),直隶宛平人,乾隆五十七年(1792年)加入南府,时年十一。嘉庆六年(1801年)擢内学八品首领。次年,加赏七品。嘉庆八年,升为六品内学总管。再如,寿喜、长寿于道光元年(1821年)已分别任职外学首领。道光七年,道光帝改南府为昇平署,可是,本册档案只有南府之称,并无昇平署字样,例如,"七月二十六日,长寿传旨:'与南府、景山总管首领等,……。'"可见,这本档案应当属于清南府时期嘉庆十九年以前某一年的《旨意档》。

与此同时,该《旨意档》还有三道谕旨需要重视。

1. 五月"二十六日,长寿传旨:'《天献太平》刘之协,上改苟文明。钦此。'"

2. 六月"十八日,荣德传旨:'因苟文明家属拿下,等苟文明不日缉获,必有喜报。总管、首领、学生递如意,不用学生递。就是头

① 中国第一历史档案馆:昇字0008号,《昇平署旨意档》。下同。
② 王芷章:《清昇平署志略》,第五章《职官太监年表·南府景山内外职官年表》。说明:以下源于是书此表和《南府景山太监学生年表》,不另加注。

品,不过是学生。今传旨:总管、首领递如意,其余不必递如意。'"

3. 七月"二十六日,长寿传旨:'与南府、景山总管首领等,二十六日已到热河,就来报喜,拿住逆匪苟文明,传于总管、首领等喜欢喜欢。'"本年十月初二日,"驾还圆明园同乐园,接驾进如意。"

上述档案史料中的刘之协和三次提到的苟文明,对于解决这份南府《旨意档》究属何年,具有不容忽视的作用。

刘之协和苟文明都是川楚五省白莲教大起义的重要首领。按他们牺牲的时间,先谈刘之协。

18世纪末期,清代社会矛盾日趋尖锐,当时的"盛世"已经走向衰落。嘉庆元年(1796年),爆发了川、楚、陕白莲教大起义,这是当时最大的一次农民起义。这次起义历时九年,纵横四川、湖北、陕西、河南、甘肃等五省,严重打击了清王朝统治基础,成为嘉庆帝的心腹之患。

早在乾隆五十三年三月(1788年4月),刘之协和他的师傅一道,将白莲教支派混元教改名三阳教,自称入其教者可免水火刀兵之苦,传教授徒。由于其影响越来越大,成为清政府缉拿的重要人物。河南巡抚吴熊光视其为"传教首恶,漏网多年"。[①] 说出了嘉庆帝的心声。嘉庆五年(1800年)七月,刘之协率众,计划在河南宝丰起义,众教徒聚集在宝丰翟家集的寨内。当清军发起进攻时,他们在翟家集外迤东,高挑一面白色大旗,上书五个大字:"天王刘之协"。他们"自北而南,沿沟排列阵势,俱用大小白旗,马贼三百余人,步贼约有七八百人,公然摇旗呐喊,施放鸟枪大炮,肆行抗拒",全力反击清军的围剿![②] 清军在血洗山寨之后,发现"老师傅

① 中国社会科学院历史研究所清史室、资料室编:《清中期五省白莲教起义资料》第二册,第一部分,(一)《档案》第60页,江苏人民出版社1981年3月出版。
② 同上书,第56页。

刘之协……并未在教内,他已往别处勾结同教人去了"。① 对此,清统治者颇为震恐。

嘉庆五年六月二十八日(1800年8月18日),刘之协因有人告密,在河南叶县被捕。统治者弹冠相庆,嘉庆帝强调"刘之协为教匪首逆,勾连蔓衍,荼毒生灵,乃该犯仍敢在豫省纠结,潜谋起事,并欲为陕、楚教匪接应,实堪痛恨!"下令"迅速解京","严行审讯"。② 与此同时,为了尽快瓦解白莲教起义,他还借此大做文章,"将刘之协擒获一事,广为宣播,……到处粘贴。告以自行投出者,不但可免刑诛,并当给还原有产业"③ 云云。

正是因为庆贺抓到了刘之协,才在《天献太平》这出宫内的庆贺昇平、擒斩"逆首"的戏中加进刘之协这一角色,此乃"天献太平",足见嘉庆帝此时此刻的心情和刘之协在他心目中的分量。

就在刘之协被拿获之时,白莲教的另一位重要首领苟文明仍然是嘉庆帝的心腹大患。他在命令将刘之协速解到京的当天,又谕:"现在川东窜匪苟文明,窜至云阳,属之露草坝一带,该处接壤大宁,与楚省房县、归、巴,处处可通,明亮仅派参将曹星,带兵八堵,究不足恃。著孙清元酌带兵勇,速赴房县一带,实力堵御,……明亮接到此旨,即传知该县,加倍奋勉为要。"④ 然而,在此后的交战中,苟文明等白莲教义军仍不时取得胜利,清军则疲于奔命。嘉庆六年八月以后,苟文明在义军损失严重的情况下,联合其他义军的余部共二千多人,骡马数百匹,继续在嘉陵江上游驰骋,极大地威胁

① 中国社会科学院历史研究所清史室、资料室编:《清中期五省白莲教起义资料》第二册,第一部分,(一)《档案》第57页,江苏人民出版社1981年3月出版。
② 《清仁宗实录》(二)卷71,第14页,第10页。
③ 中国社会科学院历史研究所清史室、资料室编:《清中期五省白莲教起义资料》第二册,第一部分,(一)《档案》第70页。
④ 《清仁宗实录》(二)卷71,第10页。

着清廷在四川等地的统治。嘉庆帝眼看着战事旷日持久,劳师糜饷,非常懊恼,又无计可施。因此,在这册"无朝年"《旨意档》内,他在五月廿八日专门下了一道圣旨,将宫廷戏《天献太平》中的刘之协改为苟文明,表达其心中所愿;六月十八日,他得知苟文明的家属被捕,再传圣旨,喜不自胜。以上旨意说明:在嘉庆帝的心目中,虽然苟文明同刘之协一样,同属"首恶",但其位置较刘更重;另一方面,也反映出嘉庆帝企盼早日剿灭苟文明等白莲教义军的迫不及待的心情。本册事关宫廷戏曲的《旨意档》的上述内容,对于《清实录》、《剿捕档》等有关白莲教大起义的情况,无疑是重要的印证和补充。

嘉庆七年(1802年)六月,《清仁宗实录》载,负责剿灭白莲教义军的经略大臣额勒登保奏称:"刻下惟苟逆一股,办理棘手。"① 嘉庆帝在批评他的同时,"代为筹划",表示"即首逆苟文明投出,亦必施恩,贷其一死。不必心存疑惧,稍有游移"。② 命令额勒登保等广为张贴,遍行晓示。对此,苟文明不为所动,并继续带领义军坚持在深山老林之中,待机而动。

同年七月,苟文明率众隐藏在黄柏扒地方,"该处老林纵横二三百里,连日雨雾迷漫,官兵逐处搜捕,倍极艰辛"。③ 其时,苟文明在"山巅树林内藏躲",对其部众说:"我们今日所得粮食,可以吃得三四天。现在官兵在老林内搜杀,我们断难存身。你们有情愿回川的,明日各自寻路,逃到石泉一带,都在江边上会合。偷渡过江,便有生路了。"④ 大家同意。是时,天近傍晚,雨势更密,清军

① 《清仁宗实录》(三)卷99,第9页。
② 中国社会科学院历史研究所清史室、资料室编:《清中期五省白莲教起义资料》第二册,第一部分,(一)《档案》第157页。
③ 同上书,第160页。
④ 同上书,第161页。

"扑上山梁"突袭而至。在短兵相接的激战中,尽管义军连杀数名清军官兵,但敌众我寡,苟文明且战且走,"自知不能幸免,遂跳下悬崖",① 壮烈捐躯!这一天是嘉庆七年七月十七日(1800年8月14日)。

当月二十日,额勒登保、陕甘总督惠龄上奏苟文明死事和"擒斩余党情形事"。事隔七日之"甲午",即同月二十六日,嘉庆帝谕内阁:"本日至避暑山庄,甫经下马,适递到额勒登保等六百里加紧奏报:官兵歼毙首逆苟文明,并擒斩余党,大喜捷音。此皆上天垂恩,皇考赐佑,欣慰之余,翻增感涕。"② 同日,遂有"无朝年"《旨意档》内的"长寿传旨:……二十六日已到热河,就来报喜,拿住逆匪苟文明,传与总管、首领等喜欢喜欢"。

这里,需要补充说明的是,苟文明家属被捕的时间是嘉庆七年六月十六日。《清仁宗实录》同一时间的条目下记有"额勒登保奏报拿获首逆苟文明家属,开复额勒登保等革职留任处分,提督杨遇春下部议叙"。③

简言之,根据笔者对刘之协和苟文明的横向比较,证明苟文明在川楚五省白莲教起义中的地位比刘之协更为重要,从而清楚了嘉庆帝在本册《旨意档》内接连三个月说到苟文明的真实原因。同时,根据对有关南府和白莲教档案史料及《清仁宗实录》等相关史料的研究,可以肯定:本册"无朝年"《昇平署旨意档》应当是嘉庆七年南府时期的《旨意档》,据笔者所知,在确定本册《旨意档》的年代之前,嘉庆朝《旨意档》仅存一册,即王芷章先生在《清昇平署志略》第四章《分制》中指出的嘉庆二十三年《旨意档》。这样,嘉庆七年

① 中国社会科学院历史研究所清史室、资料室编:《清中期五省白莲教起义资料》第二册,第一部分,(一)《档案》第162页。
② 《清仁宗实录》(三)卷101,第10页。
③ 《清仁宗实录》(三)卷99,第18页。

《旨意档》不仅增加了南府时期《旨意档》的传世数量,而且成为存世年代最早的宫廷戏剧档册。就此而言,这册《旨意档》的内容和意义已经凸现出来。

二 《旨意档》述评之一:"派角儿"

嘉庆七年《旨意档》以嘉庆帝与演员之间的内容最丰富、特色最突出,包括钦派学戏与场上替补之人、派角儿、批评与惩罚。有些谕旨将以上内容结合在一起,对此,笔者将对这些谕旨分类述评。

〈一〉钦派学戏与替补太监

1. 二月"二十九日,寿喜传旨:'《五虎平西》再往下学,《双阳公主》着寿喜学,《通天犀》许飞珠着长寿学。'"

2. 三月初五日,"长寿传旨:'着张明德跟外头学大庆学霸王。'"

3. 三月"二十七日,长寿传旨:'《古迹岗》着莲庆学刘秀。'"

4. "四月初一日,莲庆传旨:'……外头学大庆,教张明德《点马》。'"

5. 四月"初十日,长寿传旨:'十五日,张明德嗓子好了唱《通天犀》,嗓子不好唱《燃灯照》,钦此。'"

6. 七月十三日,"寿喜传旨:'《探亲》、《相骂》喜庆角刘保补,米进喜角喜庆补。'"

7. 十一月"十九日,禄喜传旨:'《懒妇烧锅》小孩子、《请宴》,魏得录教。'"

8. 十一月"二十一日,长寿传旨:'补寿喜角儿,《水斗》小青、《藏舟》、《泗池关》邓蟾玉;《五虎平西》双阳、喜庆补,《赠书记》贾巫云、尚德去。'"

9. "十二月初一日,长寿传旨:'内头学《廉明公案》黄世英,着魏得录学;《打鹦歌》的林中寿,着张明德学;《殷家五虎》内二学上二个;《双钉记》魂子,着田五去。钦此。'"

这九道谕旨,显然是嘉庆帝较为重视的剧目和角色,所以,他才亲自选派寿喜等人去学,此后,寿喜、长寿、张明德等人都先后升至南府或昇平署内、外学首领。同时,在嘉庆帝选派长寿等人学习的剧目中,有些还是侉戏,如《探亲》、《相骂》、《通天犀》等,这些情况有助于我们的研究。

〈二〉"派角儿"与 AB 制

"派角儿"这一专用术语已出现在本册《旨意档》五月初五日的谕旨之中,嘉庆帝指出:"得住寻常排大戏连台,派的角儿都派多了,所以恨他,要不多叫谁上场。再,学生们不是为派角儿,都定是得住在外边做出些拉蓬扯牵不法之事……"可见,派角儿及其所含内容距今已有二百余年的历史了。如今,梨园界称派角儿,又称"派活儿",这是指依照每个演员的行当、特长和不同的艺术水平,安排他们扮演剧中的各个角色。"派角是保证演出效果的重要一环。只有对各个角色的规定性和各个演员的艺术适应性了解清楚,做到按需分配,人尽其长,才能收到最佳效果。"[①] 皇上派角儿,并不鲜见,但如嘉庆帝者,如此上心,事无巨细,乐此不疲,且为

① 吴同宾、周亚勋主编:《京剧知识词典》,第361页,天津人民出版社1990年10月版。

一个角色而派两个演员,大有今天我们常见的"AB制"之态势,这是嘉庆七年《谕旨档》的一大特色。

1. 四月"二十一日,上交下《混元盒》一本至三本,着内头学、内二学写串关,上览分派。"串关包括唱、念、做、打、舞等具体内容,以此为依据,有便于皇帝派角儿。

2. "五月初九日,上派角色。《混元盒》第一出,玉皇:董玉、(大)刘进喜;金星:王麟祥、任玉;金花:彭录寿、曹进喜。第二出,天师:张良贵、黑子。第三出,吕洞宾:孙魁、魏得录、陶谦:(大)刘得、黄元;第四出,陆炳:陆顺。"

说明:《混元盒》自第一出始,直到第二十出,各种角色均为"上派",他如嘉靖、赵国胜、白狐、蜈蚣、碧石精、黑石怪、蟒精、蝎子精、蛤蟆精、蝎虎精、张道陵、陈德、韩氏、王灵官、赵神坛等。除陆炳、陈德、王灵官、赵神坛等四角色外,其余十八个角色的扮演者全部是 AB 制。

3. 五月"十四日,长寿传旨:将黄眉童一段学出来。上派黄眉童:张明德;弥勒:刘进喜;悟空:刘得升。钦此。"

4. 六月"二十日,写出《狮驼岭》题纲来,上派角色。二十二日,上派豹精:刘得,狮精:贾庆喜,……唐僧:刘进喜,悟空:张明德……如来佛:于德麟,鹏形:刘得。"

说明:"上派"此戏的角色共计二十个。

5. 七月"十三日,长寿传旨:《盘丝洞》上派,月霞仙子:喜庆;蜘蛛精:曹进喜、王双庆、杨清玉、尚德、刘保、张文德;百眼大仙:刘得升;悟空:张明德;唐僧:魏得录;悟能:孙喜福;悟净:刘得安;土地:刘得;浴泉妖:雨儿;蜈蚣化身:王麟祥;梨山老母:郭清泰;毗蓝婆菩萨:曹进喜。蜘蛛精曹进喜早下,赶毗蓝婆菩萨。"

说明:嘉庆帝在经过比较之后,认为张明德扮演的悟空比刘得升要好,因此,《狮驼岭》和《盘丝洞》两出戏内的悟空,均派张明德

一人。同时，因曹进喜在《盘丝洞》中"一赶二"，嘉庆帝特意叮嘱他"早下"方能不误场，皇上派角儿派到这种程度，其认真细致的作风于此可见。

6. 七月"十九日，寿喜传旨：'《三调芭蕉》学出来，上派：唐僧：魏得录；悟空：张明德；悟能：孙福寿；悟净：刘得；罗刹女：喜庆、曹进喜；玉面姑姑：王双庆、刘保；灵吉菩萨：尚德；牛魔王：刘得升；观音：郭清泰；四金刚：贾得升、刘得安、贾庆喜、李雨儿；天王：于得麟；哪吒：侯进喜。'"

7. 九月"二十五日，长寿传旨：《玉露秋香》，着内头学、内二学学出来，外学人教。上派角色：汉钟离：黑子；吕洞宾：魏得录；张果老：（大）刘进喜；曹国舅：张进喜；李铁拐：张明德；蓝采和：喜庆；何仙姑：寿喜；韩湘子：李寿增；白猿：孙福喜；柳树精：（小）刘得；天师：于得麟；鲤太宰：刘得安；龙王：张良贵；龙子：陈进朝；先生：（大）刘得；龙女：彭禄寿；丑丫环：李雨儿；琴高：王林祥；洪崖先生：刘得升；宝华延寿天尊：郭秉忠、（小）刘进喜；钱塘君：贾庆喜；阿蚌：长寿；阿蚌：莲庆；吴刚：于得麟；宋无忌：董进玉；桂父：陆顺；花神：任玉；月主：彭录海、曹进喜；丫环：长寿。先学《混元盒》，后学《玉露秋香》，钦此。"

说明：主角、配角钦派，有名有姓的亲点，就是丫环婆子也是由嘉庆帝亲自选派，这是其派角儿的一大特色。嘉庆帝根据此剧中二十九个角色的需要，共派了三十一名演员，这是本《旨意档》有关派角儿最多的一道谕旨。此后，还有三道派角的旨意，也各有特点，如互换所演角色，十月十三日，"长寿传旨：'《小雷音》，张明德、刘得升角色换过。'"再如，一道谕旨派了三出戏的角色，十二月初二日，嘉庆帝命长寿传旨，派了《双钉记》、《棋盘会》、《夺魁元》等七个角色，有"魂子田玉去白氏"等具体内容。

三　《旨意档》述评之二：奖赏与责罚

清代各朝帝王对于内廷的演职人员,历来采取有奖有罚、奖惩结合的措施,嘉庆帝自不例外,但是,在嘉庆七年《旨意档》内,赏少罚多。奖赏只有四次,前二次都和"赏吃肉"有关。一次是四月十六日,被列入"赏肉吃"旨意的总管、首领、太监演员多达十八人,如荣德、张良贵、于得麟、张明德、魏得录、雨儿等。可是,等到"晚膳后,长寿传旨:不用吃肉了。"等于没赏。另一次是六月初七日,只赏了二个人,"旨意:同乐园赏肉吃,总管荣德、首领于得麟吃肉,其余不必上去。"后二次行赏情况各异。

1. "七月初一日,长寿传旨:'……内二学刘得安,艺业、嗓子不见甚么狠(很)好,皆因角色甚多,到也巴结,赏他二两五食,有缺无缺,只管多着。钦此。'"

2. 十一月"二十二日,听差杨进忠传旨:'赏 邵国泰:小内学首领;永泰:内二学副首领。'"

这两次奖赏与加薪、升职有关。在本册《旨意档》中,这种情况实属少见。与此同时,常见的现象则是:嘉庆帝对于他不满意的演职员,轻者批评劝告,重则责打和罚银,为此,笔者将这种状况归纳为六种。

1. 批评

(1) 四月十六日,"长寿传旨:《劝农》张喜曲子话白念唱不沉重,着王祥麟、刘进喜学出。"

(2) 五月初五日,"长寿传旨:在本子上的许念,不在本子上的不许念。钦此钦遵。"

(3) 五月初五日,莲庆、来喜传旨:"内二学既是侉戏,那有帮腔的,往后要改。如若不改,将侉戏全不要。"

(4) 六月十八日,"莲庆传旨:孙福喜嘴里念唱忒快,以后教他谩谩(应为慢慢)的念唱。"

(5) 十月"初二日,莲庆传旨:外头学承应《美良川》内逢有不当说的话白,俱改正了。九如改的狠(很)是。其《芦花荡》不当的话,俱未改正。不怪小人们的不是,皆是总管、首领、教习等疏忽之处。此次是好日子,不治你们的罪,你们也不必议罪。自今以后,逢有年节、万寿日承应戏,话白不当说的,俱改念才是。钦此。"

(6) 十一月二十三日"旨意:问你们两家为何不和气?就是当差总在一处,……别学外头、外二、外三生分自学,大班、小班和气才是。钦此钦遵。"

2. 警告

(1) 五月初五日,"长寿传旨:'……(在戏台上)若是重打,不是真戏了。……以后就是戏上打人,若打重了,立打掌板人四十(大板),替场上人报仇。'"

(2) "八月十六日,长寿传旨:《快活林》马双喜嘴里又说西话,久已传过,不许说山东、山西等话,今日为何又说?本当治安宁、约勒巴拉厮、马双喜不是,孤(姑)念尔等差事承应的吉祥,故饶过尔等,吉吉祥祥回去,若再要故犯,必重重治罪。再,陆福寿、金狗等把子、腿脚本好,今都不赏,若报(抱)怨只报(抱)怨马双喜。钦此。"

3. 罚银

十一月"二十三日,内殿总管梁进忠传旨:'于得麟胆大,罚月银一个月,旨意下在先,不许学侉戏,今《双麒麟》又是侉,不治罪你们,以后都要学昆弋,不许侉戏。'"

说明:只罚不打,仅此一条史料,结合《批评》栏目中的第3条,更可知嘉庆帝对侉戏的态度。

4. 宽免

三月"初五日,长寿传旨:'宽免首领于得麟、邵国泰每人一个

月钱粮。'"

5. 责打

（1）二月"二十三日，旨意：'《定天山》（雨儿）薛宗显念万岁才是，念了千岁、千岁、千千岁，错了、错了、真错了。首领于得麟、邵国泰将他重责二十大板。'"

（2）四月"初八日，……长寿传旨：'《拿夫修城》魏得禄、雨儿发科不按本来，自己混说，是首领于得麟、邵国泰、教习百福、永泰、张长、图善叫他每混说，治首领、教习不是，首领、教习并无叫他每乱道拉时候，奴才、首领、教习等已经责过二十板。晚膳后，遵旨将雨儿、魏得禄再责二十板。钦此。'"

（3）四月二十一日，"寿喜传旨教道：'《花魔寨》爱爱下场白：如今世上的人，未念。是张文德忘了，重责二十大板。'"

（4）"五月初四日，长寿传旨：'挨窗之人吴双录、张文德、董进保，每人重责二十大板。'"

（5）五月"初五日，长寿传旨：'内二学学生忒野，挨窗倚站唱戏，惟有张明德按本发科，其余雨儿、孙福喜不按本，口内混喷，重责二十大板。皆因首领不管之过，他才混喷，就是逃走，也是不管首领之过，以后紧紧的管。'"

（6）七月初四日，"旨意教道：闻道泉怎么念了妖道泉，是张林得错了，责过二十板。"

（7）十月初三日，禄喜传旨："《九洲清宴》，魏得录唱'浪暖桃香清曲'忘了，重责二十板。"

（8）十月"初五日，长寿传旨：《黄竹赋诗》，'五马江儿水'当唱'万里来游为省方'，未唱，唱了'均天广乐奏铿锵'，唱了下句了，魏得录重责二十板。"

（9）十二月"初四日，长寿传旨：'因魏得录唱《针线算命》悞（误）场，重责二十大板。'"

6. 打罚并用

五月初五日,"莲庆、来喜传旨:'《混元盒》鼓板当起更才是,打了上场锣鼓,错了。莲庆、来喜亲看,将高吉顺重责三十板,永远不许他迎请见面。再,百福教的好徒弟,革月银一个月,永远无赏。'"

总之,在嘉庆七年《旨意档》内,除了奖赏四次(实际三次)外,一年之中,批评六次,警告二次,罚银一次,宽免一次,责打九次,打罚并用一次。一般情况下,打罚分开,要打不罚,要罚不打,但是,明显是以打为主。挨打受罚的太监,问题多出在"念白"上。在挨打的太监伶人中,雨儿(李雨儿)三次,魏得录四次,张文德二次,孙福喜等四人各一次。道光七年,南府改为昇平署时,雨儿却有机遇升为内学首领,而魏得录、高吉顺等人则没有那么幸运了。

嘉庆帝虽然对犯有过失的太监伶人以打为主,但是,他对于太监伶人不断挨打,确也认真干预,例如,"(三月)二十八日,长寿传旨:'因黄福之事,二月初三日,百福责他二十板,初四日又责他二十板,责勤了,应将罚月银一个月。首领于得麟奏无有初三日,竟奏了初四日了。百福头天责,二天又责,首领当拦不拦,应罚月银二个月,以警下次。'"如此,连罚二人,同时出现罚月银二个月的少见措施,说明嘉庆帝为了"以警下次",其态度严肃,令行禁止,收到了预期的效果。尽管如此,笔者依旧想到的那几句唱词:"都见过戏台上五彩缤纷,谁知道幕后苦难艰辛,世道的险恶,寒夜的阴森,粉墨下掩盖着斑斑泪痕……"

四 《旨意档》述评之三:心态与要求

通过透视嘉庆帝"派角儿"、责罚演员等行为,我们已经看出嘉庆帝对于戏剧的心态和要求,以下六道谕旨则为我们提供了这方面更生动的例证。

1. 三月"十六日,荣德传旨:'《仙子效灵》、《武士三千》、《山灵瑞应》、《瑶林香世界》、《宝鉴大光明》、《鹤舞呈祥》、《绛雪占年》、《圣寿绵长》,内学急速学出来。'"

2. 七月"二十六日,长寿传旨:'与南府、景山总管首领等,二十六日已到热河,就来报喜,拿住逆匪苟文明,传与总管、首领等喜欢喜欢。'"

3. 十月初一日,长寿传旨:"《封官上任》,永远帽儿戏,不许花唱。"

4. 十二月"初二日,大差传旨:'……《待诏》、《金门》(一分)、《庆成》、《封相》、《演官》、《胖姑》、《送京》、《赏军》、《前诱》、《廉蔺争功》、《负荆请罪》、《游寺》、《达摩渡江》、《卸甲》、《十宰》、《北醉隶》、《寄柬》、《打虎》、《赛愿》,此十九出本月初二日旨意,皆不许插单,狠(很)俗,候上点再唱。'"

5. 十二月"初四日,长寿传旨:……万岁爷嗔怪说:'点下戏来,来的恨(很)迟,以后不许迟悮,钦此。'"

6. 十二月"二十三日,禄喜传旨:'二十五日排《狮驼岭》不许放假,不用教习进来。'"

嘉庆帝在这六道谕旨内,不论是他要求太监们"急速学出来",还是"嗔怪"演员"来得很迟";不管是认定一出戏是"永远帽儿戏",还是到年根底下为排戏"不准放假",或是亲点十九出戏"皆不许插单",这使我们既看到嘉庆帝的常人之心,也看到了他的帝王之态。清军拿获了白莲教首领苟文明,嘉庆帝为此而"大喜捷音",同时,还要南府的总管、首领,和他一起"喜欢喜欢",尽管他爱戏成癖,但他最关心的仍是使他日夜忧心的并造成国势日危的白莲教大起义!

五 《旨意档》述评之四：内廷"戏班大班主"

人们常说："剧本，一剧之本。"嘉庆帝同样清楚剧本的重要性，他不是那种停留在一般水平又爱戏成癖的"戏迷"，他知道怎样突出舞台效果，因此，他改编剧本、修改台词、更换服装道具的口谕成为嘉庆七年《旨意档》中的又一亮点。

是年五月"十九日，寿喜传旨：'《永平安》第五出《奉旨赏军》，潘仁美定场白说的都是奸话，如何当着众将言此奸话？上改潘仁美一人吊场，报子不用上；中军传梆，上一院子问，中军白：'方才探子来报，圣旨临边，特来报知。'院子回禀，潘仁美心疑想是拿我，我有道理，吩咐开门，众上。钦此。'"潘仁美面对众将说"奸话"，很不合情理，嘉庆帝将其改为潘仁美独自在场上念白，即为"吊场"，由一名中军在幕后与一名院子搭话，通过"传梆"搭架子，再禀告潘仁美，这样一改，做到了剧情合理，交代清楚。其中，嘉庆帝用的"吊场"、"传梆"等都是戏剧界的专业术语，证明他是"老在行"，因此，才会越读越有味道。

为了突出舞台效果，嘉庆帝对下列各戏从不同的角度进行了一系列修改。

1. 三月"二十日，长寿传（旨）：'《（五）虎平西》第三出，双阳法术将狄青拿住，不好看，（天）井系下黄绒绳将他悬起来，钦此，钦遵。'"

"《黄金塔》，桃柳山木四怪，上改松柏桐椿四仙，钦此钦遵。"

2. 三月二十五日"莲庆传旨：'《仙子效灵》，剑仙上场，不用拿剑，用时自取。'"

3. 三月"二十七日，长寿传旨：《古迹岗》着莲庆学刘秀。旨意教道：'《神虎报》靳德山白，小人这个靳不是进退的进，是远近之

近,小人这个德不是得贺之得,是张明德之德。钦此钦遵。'"

4. 四月"十八日,长寿传旨教道:《清平见喜》八仙,杂色扮。钦此。'"

5. 四月"二十三日,禄喜传旨:《请美猴王》得胜令'何劳你分解'改'分腮'。"

6. 四月"二十八日,长寿传旨:'《黄金塔》添八个撩刀手乱上,挡住李靖下,钦此。'"

7. 五月"二十六日,长寿传旨:'《天献太平》刘之协,上改苟文明,钦此。'"

8. 六月"二十日,上改《小雷音》大战吞爪,改天兵被困。"

9. 六月二十日,"长寿传旨教导:《三妖演法》'跟狮精小妖头场拿青素旗上,换双斧,狮精大斧。跟象精小妖头场拿白素旗上,换双刀。跟鹏精小妖头场拿黄素旗上,换双锤。'"

10. "七月初一日,长寿传旨教道:《五虎平西》末出,封王叫表出,他怎么好见,宋王只是表他忠义归顺。着内侍送入南清宫,见太后听封归第。'"

11. 十一月"初二日,长寿传旨,《天花集福》着内头、内二学出来。《定太平》刘金定白'你须小心',冯茂随答,尾声完,刘金定扯高君宝虚白。"

"养心殿承应,叫郭秉忠唱《小雷音》佛,着刘进喜听着。《小雷音》末一出师徒四人悟空不用跪,合掌问询。"

"张明德传旨:'真佛下跪,幻化不跪。'"

12. 十一月"初六日,长寿传旨:'十一日早膳《混元盒》,养心殿承应,因魏德禄连场,侯进喜、李进贵不能唱整出戏,杂角也不能上。钦此。'"此后,关于该戏的切末四十六个需重做,嘉庆帝则有具体旨意,如"长寿传旨:'交外边细细经经(致)的做。'"

13. 十一月"初十日,长寿传旨:'《混元盒》头本十六出《拘魂

辨明》内跟玄坛黑虎变四个化身,与黑石精、白石怪也变四个化身,八个人对把子。二十八宿以后,若有妖怪,总着天师请四个二十八宿内神将,若是火妖怪,遣四个水宿;若是木怪,遣四个火宿擒缚。《定太平》第六出于洪与刘金定斗法变石头、石匠、铙鬼、金甲神,此四样不用换,或四头八臂、三头六臂,或变个别的神将、妖怪都使的。钦此。'"

14. 十一月"十一日旨:'万岁爷宣召,上改宣陆炳上念白,着陆炳叫陶谦上,陆炳下,嘉靖下坐,下早了,等陶谦谢恩之后再下坐。以后《混元盒》内众的戏,安看本题纲,本学送清底本题纲,交大差,得住腾(誊)写净,桩钉(装订)好了在(再)安。钦此。'"

15. 十一月"十三日,长寿传旨:《金星奏事》金花二场不必上,尾声着神将唱《劝善金科》二本一出的尾声'星辰拱北灵云绕,内有金堂名太渺。'一般的雉尾云移且退朝。再添《混元盒》盒子一个。"

16. 十月"十八日,长寿传旨:《玉女献盆》,旧唱末句'万年长庆',上改'万年嘉庆'。"

17. "十月初一日,长寿传旨:'《瑶林香世界》尾声,重华宫承应唱:想重华胜似神仙境。重华宫唱重华,圆明园唱圆明,热河唱山庄。'"

18. 十二月"二十三日,长寿传旨:'《混元盒》剥皮鬼着穿三殿血湖的行头。'"

通过这十八道上谕,可以清楚看到:嘉庆帝在宫廷戏剧中既是编剧,又是导演;既是舞台监督,又是大管事。看他那决定打罚南府演职员时的架势,更是一个霸气十足、说一不二的内廷戏班的大班主……。

总之,嘉庆七年《旨意档》内容丰富,涵盖面宽,语言通俗,形象具体,是一册很有特色的戏曲档案。它不仅仅是因为出现了有关侉戏的最早记录而引人注目,同时,它还使人看到了嘉庆帝对戏剧

文化的态度和要求,看到了他对剧本、演员等方面非常具体的意见,至于嘉道年间那二册有关侉戏的《题纲》,则为我们提供了详实的剧目、角色、演员和演出时间等内容。因此,这册《旨意档》是我们研究嘉庆帝与戏剧、嘉庆朝乃至有清一代戏剧文化的重要史料。

【第二节 "侉戏"的最早记录与两册无朝年《题纲》】

一 "侉戏"的最早记录

"侉戏"是清代内廷戏剧和南府、昇平署档案中的一个特殊而重要的称谓,又称"侉腔"。"泛指时剧、吹腔、梆子、西皮、二黄等",① 即我们经常说到的"乱弹"。此前,包括笔者在内,认为"侉戏"一词在宫内出现的最早时间是在道光五年(1800年)七月十五日。现在,根据上文的嘉庆七年南府《旨意档》,可将这一重要称谓提前二十三年之多。

请看本册《旨意档》的两段相关史料:

嘉庆七年五月"初五日,长寿传旨:……'内二学既是侉戏,那有帮腔的,往后要改。如若不改,将侉戏全不要。钦此钦遵。'"

嘉庆七年十一月"二十三日,内殿总管梁进忠传旨:'于得麟胆大,罚月银一个月,旨意下在先,不许学侉戏,今《双麒麟》又是侉,不治罪你们,以后都要学昆弋,不许侉戏。'"

① 朱家溍:《清代乱弹戏在宫中发展的史料》,见《京剧史研究》第247页,上海学林出版社1985年12月版。

以上谕旨说明,至少在嘉庆七年前后,内廷内二学的太监们学习侉戏、上演侉戏是被皇帝允许的,也是普普通通的事情。因为,从五月初五日的旨意上看,嘉庆帝对侉戏很了解,"既是侉戏",哪有帮腔,"往后要改"。就侉戏的行腔特点而言,嘉庆帝的批评是合理的,要求是正确的。到了十一月,又出现了有违圣意的演出,"今《双麒麟》又是侉",但是,嘉庆帝并未因此而怒责众人,只是罚了一个于得麟就算完事。

此外,这两道谕旨还有两处需要重视的内容,即"侉戏全不要"和"不许学侉戏",这说明:在当时的宫内,侉戏绝不仅仅是三两出戏,一个"全"字道出了侉戏一定拥有数量较多的剧目,如果是这样的话,那清代内廷戏剧文化中关于侉戏的部分,就当改写和补充。

在查阅新整《内务府档案》的过程中,笔者的想法得到了证实。

中国第一历史档案馆馆藏的新整《内务府档案》中,属昇平署档案有四千件、册左右。其中,有一册是《弋、侉腔杂戏题(纲)》,属于记录剧目、角色、演出人员、演出时间的档册,原档册封面的"纲"字已无,今据其内容补之。另一册为《弋腔、目连、侉腔提纲》,内容与上一档册基本一致,但剧目较上册多。两份《提纲》有一个共同点,均"无朝年"。笔者依据这两册《提纲》列出的一些太监演员姓名,查阅了有关他们的史料,将已查到者进行了排比,初步确定了这两册档案的起止年代。

二 《弋、侉腔杂戏题(纲)》

该《题纲》长26.5厘米,宽23厘米,封面左侧楷书:弋、侉腔杂戏题纲,弋、侉二字并排。在册内的多数页中,左侧页边则用红笔书写剧目。正文则包括剧名、角色、演员、演出时间等。目前能查找到、且有一定代表性的太监演职员是:张明德、李三德、祁进录、

边得奎、陆得喜。

张明德:乾隆四十七年(1782年)生。他是嘉庆七年《旨意档》中经常出现的演员。嘉庆帝命他跟外头学大庆学霸王和《点马》,亲自派他取代刘得升,在《狮驼岭》、《盘丝洞》、《三调芭蕉》等戏中饰孙悟空。在责罚内二学的演员时,嘉庆帝对他予以表扬,强调"惟有张明德按本发科。"道光四年升任外学首领,道光七年"因罪遣戍",道光十五年闰六月赦回,赏八品官,道光三十年补八品首领,此时,张明德已年近古稀,咸丰三年(1853年)正月,他七十二岁时降为太监。在本册《题纲》中,张明德在《打场》等戏中均有角色,有的还是主要角色,如《二厨争顾》的毛厨、《张旦借靴》的张旦、《瞎子拜年》的胡小邹等。然而,他的名字几乎全被小白条纸贴上,原因何在,有待进一步研究,估计与他自道光七年后"因罪遣戍"和年事已高有关,就此而言,本册《题纲》的涵盖时间应是在嘉庆和道光二朝。

李三德:大兴人,嘉庆二十三年七月二十三日加入南府,属内大学,习净,时年十四。同治元年补七品首领,同治七年赏五品顶戴。同治十二年十月初四日卒,年六十九岁。

齐进录:嘉庆十二年生。嘉庆二十四年加入南府,属小内学,习生。咸丰八年补八品首领,同治四年补七品首领,同治七年加六品顶戴,同治九年革去官职,准其为民。

边得奎:青县人,道光十二年,年十二,由惠郡王交进,入内学,小旦。同治九年补八品首领。光绪七年,在内学总管任上,赏五品顶戴。光绪十五年八月初四日病逝,年六十九岁。

陆得喜:沧州人,道光五年,年十二,是年五月二十三日由会计司交进,入内学,习生。光绪十一年,外学总管,光绪十八年七月,退去首领。光绪二十年三月六日卒,时年八十一岁。

在本册《题纲》内,陆得喜担任《蜈蚣岭》、《十字坡》、《快活林》

等戏的重要角色武松。根据武松这一角色的要求和陆得喜加入南府时的年龄和时间,这些戏的最早演出时间应在道光中。而同一《题纲》的有些演员,如王三多、乔荣寿等人已先后于道光十二年和道光十六年入署,属生、旦两行。其时,虽有一些演职员于咸丰、同治、光绪时仍有演出和职务,但那时的侉腔已被乱弹、乱弹二黄、西皮二黄戏等称谓取代,因此,综合对张明德等诸位演员的分析,初步认定《弋、侉腔杂戏题纲》应是嘉庆(1796—1820)、道光(1821—1850)年间中某一段时间内廷派戏、派角儿的专用档册。

三 《弋腔、目连、侉腔题纲》

目前,已经查到有一定代表性的太监演员是雨儿、安福、李兴、杨淳、刘进喜等,通过对他们的了解,有助于我们弄清该册《题纲》的使用时间。

雨儿(李雨儿):乾隆四十年生。在南府工丑行。嘉庆帝在嘉庆七年《旨意档》派角儿时,派他演《盘丝洞》里的浴泉妖、《玉露秋香》的丑丫环等,在因"念白"等错误而被责打的太监中,雨儿在嘉庆七年一年内被打三次,居第二。嘉庆十一年,南府内大学名单中有其名。道光七年,雨儿时来运转,升内学首领。道光二十年,仍任此职。道光二十七年,"因罪革职"。道光二十九年七月十二日卒,年六十八岁。需要说明的是:雨儿在此《题纲》内,所扮各戏角色名下未被贴上小白纸条,说明他仍在正常演出。据此,可以认为这本《题纲》的使用时间也应在嘉庆、道光年间。

安福:姓李,即李安福,乾隆五十八年生。嘉庆十一年入南府内大学,小生。道光十五年,以八品官补外学总管。道光三十年,补七品首领。咸丰六年,补放六品总管。同治四年十月二十三日病逝,时年七十三岁。

李兴：乾隆四十八年生,嘉庆十一年,入南府内大学,净。道光四年,以八品官补内学首领。道光十四年八月十六日病逝,时年五十二岁。

杨淳：乾隆四十八年生。嘉庆十一年,入南府内大学,生。道光十九年卒。

刘进喜：乾隆三十八年生。乾隆四十六年,入南府当差,嘉庆十一年,入南府内大学,习生。道光四年,任外学首领。

要之,根据雨儿、李兴、杨淳于嘉庆十一年(1806年)进入南府内大学时已是"丑"、"净"和"生",也就是说,可以直接参加侉腔等戏的演出,而不是像有些太监在同一年入南府时注明"习生"、"习净"。因此,这本《题纲》可以确定为始自嘉庆七年前后,需要指出的是：①刘进喜已于乾隆四十六年入南府当差,据此,有没有这种可能,即侉戏这一称谓在乾隆朝后期的宫内就已出现？②在该题纲内,除了安福、李兴、杨淳是嘉庆十一年(1806年)入南府内大学之外,李雨儿、高吉顺、黄元、吴双录等多人都属同年入南府,学习不同行当,他们学成之后,成为这一时期的主力阵容。③与上述演员同在此《题纲》的尚得、王成相继于道光十五年七月、九月去世；任职内学七品首领的刘德则于同年八月病逝；武松的另一位扮演者杨淳辞世时间是道光十九年；刘保则于道光二十五年卒。然而,他们的名字在此《题纲》内均没有被贴上小白纸条。综上所述,可知《弋腔、目连、侉腔题纲》的使用时间基本在嘉庆、道光年间的某一段时间,其使用范围和上一册《弋、侉腔杂戏题纲》相同。

四　关于两册《题纲》的分析

随着时间的变化,上述两册《题纲》的剧目肯定会有些变化,这对于加深我们对嘉庆年间侉戏在清代内廷的地位的认识将有重要

帮助。当然,到了咸丰、同治年间,乱弹、乱弹二黄戏、西皮二黄戏的称谓在内廷取代了侉腔一称,并成为后来的国剧。为了便于分析,现将两册《题纲》的剧目开列如下:

《弋、侉腔杂戏题纲》共有 114 出戏,不分类,计有:《灏不服老》、《衣锦还乡》、《勘问吉平》、《廉蔺争功》、《负荆请罪》、《傅廷观山》、《拷打高童》、《夏驿赠书》、《骂阎醒梦》、《窦君释义》、《蜈蚣岭》、《六国封相》、《十字坡》、《快活林》、《怀德别女》、《月下追信》、《耒阳判事》、《雪拥蓝关》、《茅庵成圣》、《十朋祭江》、《仁贵诉功》、《罗成托梦》、《蒙正逻斋》、《蒙正祭灶》、《浪暖桃香》、《山伯访友》、《打樱桃》、《公子打围》、《结冰擒僧》、《徐庶见母》、《徐母击曹》、《大盗施恩》、《萝卜济贫》、《遣子经商》、《萝卜行路》、《刘氏辱尼》、《益利讨油》、《益利扫地》、《花园盟誓》、《击鼓鸣冤》、《刘氏望乡》、《苦过滑油》、《姜女哭城》、《宫花报喜》、《平章拷姬》、《拷打红娘》、《八戒成亲》、《姐妹拜扫》、《虎撞窑门》、《负剑东游》、《摇会》、《打刀》、《拐磨子》、《针线算命》、《借扇翻冤》、《上寿巧说》、《丽容探病》、《尼姑思凡》、《孟良求救》、《懒妇烧锅》、《魏虎发配》、《打灶分家》、《打面缸》、《夺被》、《查关》、《踢球》、《闯山》、《探亲相骂》、《回回指路》、《花子判断》、《请美猴王》、《功宴争花》、《狱神宽限》、《达摩渡江》、《敬德赏军》、《敬德闯宴》、《敬德耕田》、《敬德钓鱼》、《夜看春秋》、《计说云长》、《灞桥践别》、《河梁赴会》、《古城相会》、《逢人拐骗》、《醉打山门》、《张飞落草》、《秉烛待旦》、《华容释曹》、《雪夜访贤》、《把总上任》、《太公钓鱼》、《武吉卖柴》、《张三打父》、《文道害命》、《臧霸受贿》、《别古寄信》、《老僧点化》、《夜断碧桃》、《伯道观容》、《下海投文》、《瞎子拜年》、《张旦借靴》、《时迁偷鸡》、《痴僧背老》、《顶砖》、《刘二扣当》、《油漆罐》、《二厨争顾》、《瞎子逛灯》、《高手看病》、《李鬼断路》、《锯缸》、《定计赚金》、《打场》。

嘉庆初年开始的这册《弋腔、目连、侉腔题纲》,弋腔剧目共 46

出,上一册《题纲》所无的剧目有 12 出,它们是:

《江流撇子》、《卖发葬亲》、《五娘剪发》、《婆媳全节》、《糊涂判断》、《虎撞窑门》、《怒斩丁香》、《花子判断》、《大战石猴》、《缝靴拐骗》、《城边产子》、《入院》。

目连戏 18 出,较上一册《题纲》多出七出,它们是:

《六殿逢母》、《五大瘟神》、《五瘟魔障》、《奋勇王家》、《鸨儿赶妓》、《刘氏回煞》、《萝卜济贫》。

最值得注意的是侉腔。

在本册《题纲》中,共有侉腔 16 出,它们是:

《十字坡》、《快活林》、《探亲相骂》、《煤黑上当》、《查关》、《针线算命》、《魏虎发配》、《倒打杠子》、《打灶分家》、《摇会》、《打面缸》、《夺被》、《打刀》、《顶砖》、《踢球》、《金定探病》。

这十六出侉腔,上一册《题纲》仅无《煤黑上档》、《倒打杠子》,而上一册《题纲》多出的剧目,如《时迁偷鸡》、《瞎子拜年》、《高手看病》、《李鬼断路》、《锯缸》、《打樱桃》、《徐母击曹》等多出,虽然该《题纲》并未对以上剧目注明其剧种,但是,从其剧名到剧情、特别是以丑角(文丑、武丑)为主演的戏,多数应属于侉戏的范畴,这其中的绝大多数剧目都在后来的京剧剧目中出现,这是值得注意的。

总之,笔者通过对以上两册《题纲》的介绍和分析,提出以下五点认识。

1. 依据嘉庆七年《旨意档》和两册《题纲》上的档案史料,内廷至少在嘉庆七年以前就应当出现侉戏和侉戏的称谓,这也是嘉庆帝对侉戏如此熟悉的一个重要条件。当然,关于嘉庆初年内廷是否上演过侉戏等情况,有待于进一步研究和考证。

2. 《弋、侉腔杂戏题纲》封面,书写时将弋、侉两腔并列,说明新兴的侉腔在宫内和古老的弋腔已有同样的地位,并已是独立的声腔体系。

3. 嘉庆帝虽然在嘉庆七年强调"不许侉戏",但是,从这两册《题纲》上看,侉戏的剧目不仅没有消失,其内容还越来越丰富。说明嘉庆、道光二朝,侉戏在宫中总体上呈发展的态势,所谓"都要学昆、弋,不许侉戏",也只是说说而已。但是,这些太监演员常常是一专多能,既演侉腔,也能昆弋,例如,道光二十八年九月,派《鼎峙春秋》各出的角色时,安福、张明德、白兴太分别饰演孙权、孔明、周瑜等主要角色①。再如,咸丰九年十月初一日准,排《瓦岗寨》,剧中角色和扮演者的安排是:单雄信:杨进升;秦琼:李长喜;尚师徒:陆得喜;王伯党:白兴太;八军卒:边得奎等②,其中,安、张、白、杨、陆、边等人正是上述两册《题纲》中的重要演员。

4. 北京故宫博物院藏有清代的《穿戴题纲》二册。笔者在阅读时注意到:一册封面写有"节令、开场、弋腔、目连、大戏",另一册封面则写的是"昆腔杂戏"。该《题纲》封面都只写有"廿五年吉日新立",没有写明是哪一个年号的二十五年,笔者认为:不论这两册《穿戴题纲》与本文所讲的两册《题纲》在"朝年"上谁先谁后,可以肯定,《题纲》内的那些弋腔、目连剧目都将对此《穿戴题纲》起到有益的补充和说明。以弋腔为例,《弋腔、目连、侉腔题纲》的十多出剧目是《穿戴题纲》所没有的,而且,涉及的剧情更加丰富多样。上述情况对于研究清代戏剧文化的发展同样是重要的。

5. 嘉庆四年(1799年)正月,乾隆帝病逝,旋即而来的是二年又三个月的守制之期,这就到了嘉庆六年。从这个意义上讲,研究"无朝年"《旨意档》和弋、侉腔等戏的《题纲》的实际年代和具体内容,有助于我们了解乾隆后期和嘉庆初政时的清廷戏剧文化。

① 中国第一历史档案馆:新整《内务府档案》第3902号。
② 同上,第3903号。

第三章

清初实学思潮与
晚清戏剧文化的改革

有清一代,自1644年定都北京,历时二百六十七年,跨越了四个世纪,直至1911年灭亡。而上溯到明末清初,则是一个大动荡、大变革、大分化的重要历史时期。这个时期无论对于在政治舞台上角逐的农民起义军将士,满汉统治者及其文臣武将,还是对学术界、思想界乃至广大人民,都产生了极大的震撼作用。清初的实学思潮正是在这一大环境中勃然兴起,这些具有启蒙意识的先驱者们纷纷奋笔疾书,极力倡导改革时弊,改造社会,形成了一股强大的进步潮流,这种思潮在清代几经沉浮,影响深远。清代末年,阶级矛盾尖锐,社会矛盾复杂,民族危亡至深,面对着如此严峻的局势,晚清的戏剧大师们以改革为武器,以戏剧为舞台,力图唤醒人们,救亡图强,捍卫国家。笔者近年来在研究清代戏剧文化之时,结合清初的学术思想,深感清初实学思潮对晚清戏剧文化改革有不容忽视的影响。显然,这两者之间存在着重要的、内在的联系。或许,从这一

视角出发,对研究清代戏剧文化有所启迪。

【第一节 实学:一个新的研究课题】

就目前的研究状况而言,实学研究属于一个新的研究课题。在我国学术界,研究实学虽起步未久,但却呈方兴未艾之势。对于实学的概念、来源、实质、基本内容以及实学思潮的范围、发展演变等等,学者们根据各自的研究状况,正在展开热烈而不断深入的讨论。对于这些正在研究中的问题,笔者认为:所谓实学,是指"实体达用"之学。它反对空疏无用之学,主张"实体"、"实学"、"实习"、"实践"、"实行"、"实心"、"实念"、"实言"、"实才"、"实政"、"实功"、"实用"等等。明末清初,"天崩地解",在这一特定历史条件下,实学家们几经努力,不断奋争,为实现学术界的"由虚返实"的自我转变,做出了不可磨灭的贡献,从而形成并促进了清初实学思潮的发展。

实学源于宋明理学,但是,它又同宋明理学相对立。在宋明理学思想之中,固然包含着某些实学思想,然而,在当时理学家的思想中,实学并没有构成独立的思想体系。实学作为一种独立的学派和代表着时代主流的社会思潮,其产生时间应是阶级矛盾日趋激化,资本主义萌芽走向发展的明中期以后,其本质则是"崇实黜虚"。

实学的主流当属近代启蒙思想意识的范畴,而早期启蒙思想则是其思想的核心,所以,以挽救社会危机、民族危机和改造社会为己任的清初实学思潮,不仅同样包含着实学的基本内容,即:经世致用,工商皆本,发展自然科学等,同时,它也为实学思潮后来的发展打下了坚实的基础。

当我们结合学术史、思想史而研究实学之时,进而证实了清初实学思潮贯穿于政治、经济、学术思想、文化艺术等各个领域之中。清初实学思潮的真正价值,在于它求实、求是的正确观点和实学、实用、实证的可贵学风。它具有冲破旧道德和旧礼教、反对禁锢人性、改革社会、救国救民等特征。这对于处于剧烈变乱形势下的晚清戏剧文化怎能不产生重大影响呢?! 因此,无论是清初实学思潮,还是晚清戏剧文化的改革,它们之间既具有后者对前者的继承性,又都具有对封建制度的批判性,对改革社会的实用性。在这一历史时期的许多实学思想家和戏剧改革家身上,都体现出了力倡革新、救亡图存、振兴国家的伟大精神。他们那种带有新的时代气息的思想和实践,为我们的民族和国家留下了宝贵的文化、思想财富。

在清初实学思潮中,黄宗羲、顾炎武堪称一代宗师。黄、顾等人针对中国封建社会的政治积弊,抨击腐朽的封建专制制度,揭露和批判统治阶级的荒淫残暴及其禁锢人性的种种劣迹。他们主张的经世致用则突出表现在改革社会的一系列思想之中,黄宗羲的大著《明夷待访录》和其他著作,顾炎武撰写的《日知录》和《天下郡国利病书》等都是他们满怀救世豪情而提出的改革社会的方案,在清初实学思潮的影响下,同时还出现了一批专攻自然科学的科学家,他们同样抛弃了只知空谈心性,实则空虚无用的空疏之学,讲求实际,重视实践,实心验证。由于他们的努力,提高了我国在自然科学领域的研究水平,取得了喜人的进展。黄、顾等人在天文、历法,数学,地理、水利等方面也同样有很深的研究,集研治社会改革和科学实践于一身,这正是清初实学思潮的特征。

"天下之治乱,不在一姓之兴亡,而在万民之忧乐。"① 这是贯

① 黄宗羲:《明夷待访录·原臣》。

穿于黄宗羲《明夷待访录》全书的指导思想,同时还是清初实学思潮的核心。在封建社会末期,它闪烁出耀眼的光芒,具有其突出的进步性。

黄宗羲认为:上古时代,"以天下为主,君为客。"① 国君不仅从属于百姓,而且,直接为他们服务,"凡君之所毕世经营者,为天下也"。而后来及现在的情况则本末倒置,"今也,以君为主,天下为客,凡天下之无地而得安宁者,为君也。是以其未得之也,屠毒天下之肝脑,离散天下之子女,以博我一人之产业,曾不惨然!"及至夺得政权之后,他(他们)又为其"一人之淫乐",继续"敲剥天下之骨髓,离散天下人子女",视为当然而绝无愧色。总之,"以天下利害之权皆出于我,我以天下之利尽归于己,以天下之害尽归于人",这就是帝王们的所作所为。在深刻揭露了封建专制制度的弊病之后,黄宗羲愤怒地提出了"为天下之大害者,君而已矣!"正因为如此,"今也天下之人怨恶其君,视之如冦仇,名之为独夫,固其所也"。他尖锐地发问:"岂天地之大,于兆人万姓之中,独私其一人一姓乎!"在他看来,从来被认为至高无上的天子,不过是普通的"一人一姓"而已。在剥去了他(他们)的所谓"天权神授"的光圈之后,黄宗羲遂进一步提出了"向使无君"这一根本否定帝王、超越时代的大胆设想!

黄宗羲的上述思想是在封建君主专制统治时期提出的,这些思想如同漫漫长夜中的一道划破天际的闪光,它生动展示了清初实学思潮的高瞻远瞩,博大辉煌,启示着后人对中国未来的思考,鼓舞着那些志士仁人革新救国的勇气和决心。

与此同时,对于如何改变当时的君主专制之害,黄宗羲则从《原臣》、《原法》、《置相》、《学校》诸篇中进而阐发了他的主张。他

① 黄宗羲:《明夷待访录·原君》,下同。

提出为臣者,"为天下,非为君也;为万民,非为一姓也。"① 立法则首先要废除"桎梏天下人之手足"的"一家之法",即"非法之法",实现"有治法而后有人治"。② 对于君主,学校应是公其是非的重要之处,使其不敢"自为非是"。③ 同时,"天子传子,宰相不传子,天子之子不皆贤,尚赖宰相补救"。而上古时代则"不传子而传贤,其视天子之位,去留犹夫宰相也"。④ 晚清戏剧改革大师汪笑侬对黄宗羲的这一思想深表敬佩,并在其编写的剧本中具体化为"传贤不传子,官天下、大公无私"。⑤ 有关这方面的史实,笔者将在下文详述。

与黄宗羲同一时代的顾炎武,同样经历了国仇家难、山河破碎的大动乱时代。他曾亲眼目睹了清军在江南的野蛮屠杀和南明小朝廷的腐朽无能,并亲身走过了投笔从戎,举旗抗清,直至斗争事败。当他那"须知六军出,一扫定神州"⑥ 的希望彻底破灭后,晚年则奋力著述,以表达他经世治国的思想和主张。顾炎武的实学思想源自其少年之时。是时,其嗣祖就对他尽心督课,指导他研读古代史著,走讲求实学的治学之路。同时,晚明的实学思潮也使他深受启迪。因此,他一方面严厉批判明中、后期那种空疏误国的学风是"不习六艺之文,不考百业之典,不综当代之务。以明心见性之空言,代修己治人之实学。股肱惰而万事荒、爪牙亡而四国乱,神州荡覆,宗社丘墟。"⑦ 一方面在其大著《天下郡国利病书》和

① 黄宗羲:《明夷待访录·原臣》。
② 黄宗羲:《明夷待访录·原法》。
③ 黄宗羲:《明夷待访录·学校》。
④ 黄宗羲:《明夷待访录·置相》。
⑤ 《汪笑侬戏曲集·洗耳记》,第19页。中国戏剧出版社1957年版。
⑥ 顾炎武:《亭林诗集》卷之一《感事》。
⑦ 顾炎武:《日知录》卷七。

《日知录》等著述中不断探求"国家治乱之原,生民根本之计"。①提出自己经世救民的主张。

顾炎武提出:"知保天下,然后知保其国。保国者,其君其臣肉食者谋之;保天下者,匹夫之贱与有责焉尔。"② 面对高度强化的封建专制制度,他明确否定"人君之于天下"以"独治"的封建独裁专制,坚决主张"分天子之权"以"众治","以天下之权寄之天下之人"。③ 对于国家、民族和广大人民的命运和前途,顾炎武始终予以强烈关注。直到他辞世前数月,他仍慨然表示:"天生豪杰,必有所任。""今日者,拯斯人于涂炭,为万世太平,引吾辈之任也。仁以为己任,死而后已。故一病垂危、神思不乱。"④ 这种以天下为己任、以"实心"、"实念"、"实言"、"实行"的思想和品格多么难能可贵!无怪后人一提起一生闪烁着实学思想光辉的顾炎武,就首先想到的是:"天下兴亡,匹夫有责!"

顾炎武在《日知录》中提出的济世救民的一些见解,与黄宗羲《明夷待访录》的言论颇多相同。为此,他在致黄宗羲的一封信中写道:"炎武以管见为《日知录》一书,窃自幸其中所论,同于先生者十之六七。"⑤ 黄宗羲、顾炎武等人的杰出思想和清初实学思潮在晚清的戏剧改革中留下了深深的印迹,产生了重要的影响。

① 黄宗羲:《思旧录·顾炎武》。
② 顾炎武:《日知录》卷十三《正始》。
③ 同上书,卷六《爱百姓故刑罚中》,卷九《守令》。
④ 顾炎武:《亭林文集》卷之三《病起与蓟门当事疏》。
⑤ 黄宗羲:《思旧录·顾炎武》。

【第二节　汪笑侬：晚清戏剧文化改革的领军人物】

自嘉庆中期，特别是道光二十年（1840年）鸦片战争以后，清王朝由一个独立主权国家逐步沦为半封建半殖民地国家，外有强敌虎视眈眈，内有民众揭竿而起，危机四伏，国将不国，"忽啦啦似大厦倾，昏惨惨似灯将尽"。封建统治阶级内部的有识之士力图通过变法维新挽救危亡。这种情势对晚清戏剧文化的改革与发展无疑有着重要的影响，但是，我们还应看到：晚清的戏剧改革家对清初实学思潮的理解则更为深刻，认识则更加明确。他们继承了这股进步潮流的核心，关心国事，抨击封建专制；唤起民众，志在革新图强。在创新戏剧文化和表演于艺术舞台之时，突出了清初实学思潮中的批判性，实用性和开放性等特点，为晚清戏剧文化的改革注入了新的活力；在这方面，当首推被清人誉为"伶圣"的戏剧改革家汪笑侬。

汪笑侬，名舜，字舜人，号孝农，自署竹天农人。满族，隶正黄旗。原名德克俊（一说德克津、德克金），又名德舜、玉德，字润田，又字冷笑，号仰天。咸丰八年五月十五日（1858年6月25日）生于北京的一个官宦之家。自幼聪颖，才思敏捷，酷爱戏曲。青少年时，研读经史，喜爱诗词书画。对于清代乃至中国古代的进步思想以及"西学东渐"以来的新学问，尤为重视。"笑侬之学术，皆有本源。经史子集，诗词歌赋外，兼及琴棋书画、医卜相术。新学之中，心理学、催眠术、法律、西洋史、商业史，均颇有心得。……又其经

传也,亦大有所发明。"①

汪笑侬于十七岁时应试,入八旗官学。光绪五年(1879年),考中己卯科举人,对于科举一途,汪笑侬以其亲身经历和耳闻目睹,认为这是在束缚人之才智,无益于经世救国,为此,他曾明确表示:"我不愿作书卷中的蠹鱼!"② 是时,正值"四大徽班"的鼎盛时期,他尤其推崇一代宗师程长庚及其"三庆班"。汪笑侬本来就视祖国艺术如瑰宝,自此,他放弃功名,专心于顾曲听书,琴棋书画,并成为独领京师剧坛的"三庆班"的长期观众,流连忘返,如醉如痴。其间,他曾是京师著名票房"翠峰庵"的票友,赵子明、金秀山等主其事。汪笑侬"从之游,学乃日进。其后,得友孙菊仙(著名京剧表演艺术家、老生"后三鼎甲"之一——引者注)、安静之,学益进。"③ 一次,"翠峰庵"应北京绅商之邀,票演《四进士》,适逢扮演剧中主要角色宋士杰者未至,众人皆推举汪笑侬替补。但是,他并未专门学过此剧,于是,"乃及时翻阅剧本,默记身段,即行登场。"演出中,他将这位愤世嫉俗,主持正义而又工于心计的主人公表演的颇具水平,"自是名动一时,内外行皆深崇敬之。"④ 汪笑侬在艺术上的修养与才华于此已见端倪。

但是,汪笑侬之父对他的行为却非常不满,亲友们也斥之不务"正业",拒绝与之往来。其父遂为之捐了名县官,以求其"耀祖光宗"。汪笑侬出于无奈,遂到河南太康县上任。在县令之任,他匡扶正义,救济贫民,嫉恶如仇,惩治劣绅,深得广大百姓的敬重。公务之余,同亲随人等以演唱为乐,率以为常,然而,这确给他日后丢

① 〔日〕波多野乾一著、鹿原学人译:《京剧二百年之历史》,第80页。上海启智印务公司民国15年版。

② 《周信芳文集》第391页《忆汪笑侬》。

③ 张次溪:《燕都名伶传·汪笑侬》。

④ 同上。

官留下了隐患。一次,当他因事而触犯了当地的一名巨绅之后,这伙劣迹斑斑的豪绅串通一气,行贿于河南巡抚。于是,汪笑侬便被以玩忽职守、有失官体、不理公务等罪名而罢官归里,有人评论道:"汪(笑侬)性忠直而喜酒,善谈世事,以移风易俗为己任。一切不拘形迹,用金钱如粪土,怀才不遇。"① 以上评论,使我们既了解了汪笑侬的可贵品格,又看到他的远大抱负。他学识渊博、经历坎坷,勇于任事、愤世忧时。汪笑侬的这些情况和明末清初诸多实学思想家所走过的道路何其相似! 应当认为:他已经具备了投身于未来戏剧改革的重要条件。尤为可贵的是,自他遭劫落职以后,他非但没有"怀才不遇"之感,反而深感轻松愉快。尽管家庭条件优裕,但他决心从艺,"下海"做一名真正的演员,这是当时满、汉官宦子弟决不选择的职业。而他则认为这正是一条展示自己才华、抨击时弊、唤起民众的真正道路。他在《自题肖像》一诗中曾这样写道:"铜琶铁板当生涯,争识梨园著作家。此是庐山真面目,淋漓粉墨漫相加。""手挽颓风大改良,靡音曼调变汪洋。化身千万倘如愿,一处歌台一老汪!"②

汪笑侬根据自己的天赋条件,意在向当时的京剧表演艺术家、"后三鼎甲"之一的汪桂芬学习。汪桂芬闻言,不无讥贬地笑道:"谈何容易?!"汪笑侬知之,慨然曰,"汪桂芬笑我也?"③ 遂将其号"孝农"改为"笑侬",以策自励。自此,他朝夕苦练,寒暑无间,刻苦钻研,自强不息。对于程(长庚)、汪(桂芬)、孙(菊仙)、谭(鑫培)之特长,他广搜博采,并融徽、汉、粤等剧种于一炉,改革创新,终于形成了自己独特的演唱风格,即世所公认的"汪派"。汪笑侬对晚清

① 〔日〕波多野乾一著、鹿原学人译:《京剧二百年之历史》,第80页《汪笑侬之真价值》。
② 笑侬汪舜撰、阿英辑《竹天农人诗辑·自题肖像》二首。
③ 张次溪:《燕都名伶传·汪笑侬》。

戏剧风格的突出贡献,影响所及,以至今日。

在继承和发展京剧艺术的传统剧目的同时,汪笑侬亲眼目睹了由于晚清的腐败政治而导致的内忧外患,灾祸频仍。他痛恨以慈禧为代表的封建统治阶级卖国求荣,苟且偷生;他赞颂古代的英雄志士忧国忧民,以身许国,他尤其钦佩清初实学思潮大师们那些批判积弊,改革社会、奋发图强的思想和主张。因此,他迫切希望通过对晚清戏剧文化的改革,以达到"好仗雄狮吼效声"和"惊起蛰龙直上天"。① 时人说他"檀板一声,凄凉幽郁,茫茫大千,几无托足之地。幽愁暗恨,触绪纷来,低徊咽鸣,慷慨淋漓。将有心人一种深情,和盘托出。借他人酒杯,浇自己之块磊,笑侬殆以歌场为痛哭之地者也"。② 近人又论之:"欧风东渐,戏曲一途,亦不得不随潮流之所向。君乃抒其所学,编新戏,创新声,变数百年来之装饰,开梨园一代之风气。奉昆曲为蓝本,改为二黄,其一生心力,尽于此矣。"③这里,需要指出的是,"欧风东渐"确实促进了他对晚清戏剧文化的改革,这也正是他继承了清初实学思潮中的开放性和实用性的突出表现。但是,他并非"不得不随潮流之所向,"而是如他诗中所言,"隐操教化权,借作兴亡表。世界一戏场,犹嫌舞台小!"④

光绪二十年(1894年),中日甲午战争爆发。清政府于战争失败后,又于次年签订了丧权辱国的《中日马关条约》,神州变色,举国震惊。汪笑侬以其忧国悲愤之心,自编、自导、自演了取材于《三国演义》的《哭祖庙》。他在剧中痛斥了怕死贪生,卖国投降的后主

① 笑侬汪舜撰、阿英辑《竹天农人诗辑·拟英国诗人"吟边燕语"·大梦》。
② 瘦碧生:《耕尘舍剧话》。
③ 张次溪:《燕都名伶传·汪笑侬》。
④ 笑侬汪舜撰、阿英辑《竹天农人诗辑·二十世纪大舞台题词》。

刘禅,"今日堂堂天子尚称朕,明朝就是亡国君!天下后事看公论"。① 同时,他还满怀激情地讴歌了拒不降魏、以身殉国的北地王刘谌。他借刘谌之口,厉声疾呼:"自古以来,哪有将大好的江山,白送人家的道理!"在他为刘谌设计的长达近百句(一说一百二十句)的唱腔里,分五个层次将刘谌的一腔悲愤表现得淋漓尽致。如赵云于曹操百万军中救刘禅而还,"出重围撩铠甲低头细看,那时节吾皇父睡怀中、昏昏沉沉睡梦间,直到如今睡了几十年!"竟将这来之不易的一隅江山,"他断送在眼前"。这对于那些无道昏君是多么辛辣的讽刺。

《哭祖庙》等剧作生动地体现了汪笑侬对清初实学思潮的批判性等特点的继承与发展,并引起了社会各界的极大反响。一次,汪笑侬在大连公演此剧,"大受欢迎!"② 其中,刘谌的一句念白:"国破家亡,死了干净!""大连全市,人人皆善述此两语,殆成为口头禅。国势危则人之受感触也,当然不同。"对此,笔者认为汪笑侬此剧之更深刻的用意则在于激励民众,救亡图存。这也正如他在诗中所说:"拼身为国作牺牲,志士无家问死生。""痛哭问天天不管,惟将铁血贯精诚!"③

光绪二十四年(1898年),光绪帝下诏定国是,决定变法维新,于是,康有为、梁启超等维新志士更为世所瞩目。纵观中国近代资产阶级,不论是改良派,还是革命派,他们在反封建的斗争中不断以明清实学,特别是清初实学思潮的核心作为理论武器。康有为在批判封建君主专制制度时则是将黄宗羲的《明夷待访录》视作其

① 《汪笑侬戏曲集·哭祖庙》,第137—149页,下同,中国戏剧出版社1957年版。
② 〔日〕波多野乾一著、鹿原学人译:《京剧二百年之历史》,第83页,失名《汪笑侬之事迹》,下同。
③ 笑侬汪舜撰、阿英辑《竹天农人诗辑·观日本从军有感》。

理论根据,提出"民为主而君为客"的思想。梁启超曾更加明确地写道:"我们当学生的时代,《明夷待访录》实为刺激青年最有力之兴奋剂。我自己的政治活动,可以说是受这部书的影响最早而最深!"① 光绪年间,他和谭嗣同等人将此书节抄,私印数万份,送给许多人,以倡民权共和之说。谭嗣同则将黄宗羲、王夫之等人的思想当作民族复兴的有力武器。其后,以孙中山为代表的资产阶级革命派也一再介绍黄宗羲等人在清初实学思潮中的进步政治学说,大量印发《明夷待访录》等著作,以动员人民进行民族、民主革命。汪笑侬的剧作《洗耳记》等不仅明显浸透着《明夷待访录》等清初实学思潮的核心,同时,他还主演此剧,促使变法图强更加深入人心。

《洗耳记》共五场,尧帝、许由是其主要人物。尧帝一出场,汪笑侬便通过他的引子、定场诗、道白和唱段鲜明地再现了黄宗羲、顾炎武等清初实学思潮大师的思想和主张。例如:"(引子)传贤不传子,官天子,大公无私。(诗)土阶茅茨自辛勤,也是国家一庶民;君民共治安天下,元首股肱本一身。(白)朕欲传位于贤,上顺天心,下合民意,舍一姓之尊荣,保全国之安乐,岂不美哉!"②"朕想天下乃天下人之天下,非一人之天下,有德者居之,无德者失之。……千里一俊,万里一贤,众卿必有所知,奏与朕躬,以便奉请,万不可徒慕其名,不察其实,使朕传位于非人,遗害天下也。"又如,尧帝唱道:"可叹那无道君自私自保,全不想与百姓原是同胞,只为你一姓人富贵荣耀,怎忍得天下人鬼哭神嚎。"再如,许由唱:"你只当皇帝位有如重宝,在我看皇帝位不值分毫。""以一人压下原非正道,到后来祸临头公理不饶。"必须指出:汪笑侬这种继承和

① 梁启超:《中国近三百年学术史·阳明学派之余波及其修正·黄宗羲》。
② 《汪笑侬戏曲集·洗耳记》,第19—29页。

发展清初实学思潮的思想,在他的《博浪锥》、《献西川》等剧作中也有同样的体现,这是他致力于改革晚清戏剧文化的突出例证,而《洗耳记》则是其代表作之一。

戊戌变法期间,汪笑侬以其剧作《喜封侯》和《将相和》公演于世。他赞扬古代有为之君善纳忠言和文臣武将捐弃前嫌、团结对敌的行为。显然,这是汪笑侬对光绪帝变法维新的一种支持和希望。是年,变法失败,汪笑侬于此深感痛心。继之,慈禧太后下令将谭嗣同等人杀害。谭嗣同临刑时正气凛然,仰天长啸,"我自横刀向天笑,去留肝胆两昆仑!"汪笑侬感慨万端地写道:"他自仰天而笑,我却长歌当哭。"① 是时,他将一腔悲愤,集于笔端,编写了著名剧作《党人碑》。他在剧中怒斥权奸蔡京之流,矛头所向,就是以慈禧为首的顽固派。"何人如此胆包天,毁谤忠良为哪般?权臣乱政无人管,反把贤良当奸谗,蔡京、高俅和童贯,奸贼为何在朝班?怒气不息把碑打烂!……"② 他在剧中写出忠良无端惨遭迫害,正是在为谭嗣同等六君子"长歌当哭!""戊戌政变,杀志士,逐党人,死于无辜者,不可数计,君深哀痛,编《党人碑》以悼之,观者下涕。"③ 日本学者波多野乾一则进而指出:"彼一生之名剧,为世所推许者,系《党人碑》,当为此时之作。"④ 其后,汪笑侬又于各地公演此剧,备受各界爱国者的欢迎。这对于推动资产阶级民主革命的发展,改革晚清戏剧文化所存在的脱离社会的弊端都起了积极作用。

光绪二十六年(1900年),八国联军进逼北京,慈禧挟光绪帝仓皇出逃。次年,清政府被迫签订了为害更深的《辛丑条约》。是

① 《周信芳文集》第394页,《忆汪笑侬》。
② 《汪笑侬戏曲集·党人碑》,第191页。
③ 张次溪:《燕都名伶传·汪笑侬》。
④ 〔日〕波多野乾一著、鹿原学人译:《京剧二百年之历史》,第75页。

年八月,慈禧一行自西安回京。其时,汪笑侬正在上海,当他读到了"两宫回銮"之事时,"借题发挥,遂书'落日回光恋小草,西风助虐打残荷'两句",① 用隐喻来抒发他对慈禧专权、软禁光绪的强烈不满。同时,他继续上演《哭祖庙》、《党人碑》、《博浪锥》等多种剧目,意在唤起民众,挽救中华危亡。在主演其编写的《骂阎罗》一剧时,他激情所至,并以主人公胡迪之口,临场又加入一段尖锐抨击晚清权贵的道白。说道:"你身为王爷,位份也大了;造孽一生,银钱也够了;年逾古稀,寿数也高了。你还不知足,还要招权纳贿,卖官鬻爵,做这等不知羞耻的勾当!咳!老阎呵,老阎,我问你:还有良心吗?!"② 无怪乎当外界于光绪末年传闻慈禧将病亡的消息时,汪笑侬以一句"死得好!"结束了他改编并主演的《马前泼水》全剧。他这种酣畅淋漓的表演,强烈地感染了观众,突出了他刚正不阿、嫉恶如仇的性格,同时也是他继承清初实学思潮之批判性的又一杰出例证。《戏剧月刊》第一卷第十期一文写道:"伶隐汪笑侬,为满人之具革命思想者。生当清季,目击时艰,深以清廷之举措为非,怨愤之情,时复见于言表,……演时慷慨悲歌,声与泪俱。人皆赏其饰伪如真,不知其用心苦也。"为了通过改革晚清戏剧,进一步宣传群众,鼓舞群众,汪笑侬颇多感悟,尝言:"今之世,如我者也不可少之一人!"③ 他的那颗改革救国的赤诚之心跃然纸上。

光绪三十年(1904年),《二十世纪大舞台》在上海创刊。汪笑侬既是其主要发起人,也是其实际组织者。该刊"以改革恶俗,开通民智,提倡民族主义,唤起国家思想为唯一之目的"。④ 它的诞生

① 〔日〕波多野乾一著、鹿原学人译:《京剧二百年之历史》,第79页。上海启智印务公司民国十五年版。
② 太微阁:《梨园故事》。详见《戏剧月刊》第一卷,第十一期。
③ 任二北:《优语集》第243页,上海文艺出版社1981年版。
④ 见1904年版《二十世纪大舞台》,下同。

与蔡元培主编的《警钟日报》有着密切关系。在中国戏剧文化史中,这是一份最早的、研究京剧和戏曲及其理论的专门刊物。汪笑侬为此而殚心竭力,著述立说。为加速晚清戏剧文化的改革,他相继在该刊发表了《题词》、《长乐老》、《缕金箱》以及诗词等作品,在海内外影响极大。柳亚子盛赞汪笑侬等人是"梨园革命军"。一位美国留学生则致函指出:"笑侬此举,询于开民智中多一利器矣。……欲造新世界,除非鼓吹文明感动大众,使之咸思奋趋,则一国兴矣。今笑侬以新戏改良,处处刺激国人之脑,吾知他日有修维新史者,以笑侬为社会之大改革家,而论功不在禹下矣。"崇鼎在《崇拜〈大舞台〉》一文中对汪笑侬等人的改革同样给予了高度评价,其文略曰:"斯人也,何人也,创起大舞台之伟人也。神州有如是伟人,吾安得不震之慑之,爱之服之,鞠躬屈膝五体投地而崇拜之。""吾将率四万万同胞合掌欢呼!"可惜的是,该刊于次年三月就被清政府与德帝国主义内外勾结而强行查封了。其根本原因就在于该刊与汪笑侬等人的革命倾向。

与此同时,汪笑侬还以传统戏曲形式编写了一出再次产生轰动效应的剧本——《瓜种兰因》(一名《波兰亡国恨》)。这是他集清初实学思潮的批判性、实用性、开放性于一体的又一力作。该剧以波兰与土耳其交战,兵败乞和为主要内容,内分十三场,如《庆典》、《挑衅》、《卖国》、《通敌》、《求和》等。剧本悲壮淋漓,暗喻晚清时事,观者无不为之感愤。汪笑侬曾为此剧而有《自题》、《自和》诸诗,深刻地再现了他那向社会呐喊、救我中华的思想。试举以下三例,一、"一纸条约催命贴,内伤外感一齐来。良医国手竟无救,妙药终难打祸胎。"二、"几番铁血破工夫,议政堂前草半枯。滋蔓阶前君不管,拼教多少好头颅!"三、"多少人才难救国,却因众志未成

城。一家犹自分门户,无怪强邻界限争。"①

在继承和发展清初实学思潮之时,凡汪笑侬编纂的剧本,皆剧有所源,词有所本;勇于打破常规,做到深入浅出,如《排王赞》一剧,汪笑侬为主人公设计的128句的词和唱,可谓是一部简单明了的明史纲要。再如《长乐老》一剧对"贰臣"的针砭嘲讽,都显示出他在史学、文学方面的深厚造诣。同时,他还在戏剧理论、戏剧的社会效应、建立戏剧改革组织、导演、表演、词律、行腔、服饰诸多方面提出了为世人所称颂的见解,并进行了大胆尝试,取得了强烈的社会效果。

"笑侬老而益壮,支身奔走北京。以二十年辛苦所得者,贡献于京人,欲达社会教育之目的。"② "在专制政府之下,笑侬竟能排演革命戏,胆固壮,心也苦矣。"③ 他在晚年,"贫病较昔尤甚",④但他仍坚持其戏剧活动,并与欧阳予倩改编共演《桃花扇》,"台下鼓掌如雷"。⑤ 观剧者纷纷以诗文盛赞其编演此剧的深刻思想内涵。与此同时,他还热情参与《黑籍冤魂》等时装新戏,宣统三年(1911年),戏剧改革家王钟声因组织推翻清廷的斗争而惨遭杀害。汪笑侬满怀义愤写出了话剧《问天》,既表达了他对辛亥革命前后资产阶级革命运动的支持和对王钟声的赞颂、痛悼之情,又无情鞭挞了腐朽的清政府和祸国殃民的袁世凯之流。民国七年(1918年),汪笑侬由于长年致力于戏剧文化的改革,积劳成疾,贫病交加,旧有

① 笑侬汪舜撰、阿英辑《竹天农人诗辑》、《自和〈瓜种兰因〉原作》、《自题〈瓜种兰因〉新戏》。
② 亚仙生:《负负室俳优评议》,引自〔日〕波多野乾一著、鹿原学人译:《京剧二百年之历史》,第81页。
③ 徐珂:《清稗类钞》第11册《优伶类·汪笑侬演新剧》。中华书局1986年版。
④ 张次溪:《燕都名伶传·汪笑侬》
⑤ 〔日〕波多野乾一著、鹿原学人译:《京剧二百年之历史》,第77页。

的吐血等症恶化,是年 9 月 23 日在上海病逝,终年六十岁。上海伶界联合会出于对他的崇敬,集资将他安葬在上海真如梨园公墓。

"也作云亭也敬亭,满腔悲愤总沉冥。知君别有兴亡感,特借南朝一唤醒!"① "旧剧伶人,编演新剧最早者,厥惟汪笑侬。"② 这些诗文生动地反映出其时具有爱国之心的人们对这位戏剧改革大师的认识与评价。笔者更认为:在通过继承和发展清初实学思潮而有力地推动了晚清戏剧文化的改革方面,汪笑侬是其杰出代表。

【第三节 唤起民众:"用大刀阔斧来改良旧剧"】

在改革晚清戏剧的舞台上,与汪笑侬同时的一些戏剧家程度不同地继承了清初实学思潮的核心和特点,为改造社会,他们同样付出了他们的才华,甚至不惜宝贵生命。

昆曲在兴盛的二百余年之中,由规范化、程式化进而走向僵化,失去了当年剧坛盟主的地位,及至晚清,则更趋衰落。但是,面对着整个中华民族水深火热的严峻形势,剧作家群情激愤,相继写出了为数可观的杂剧和传奇剧本。他们发扬爱国热情,疾呼救我中华。其中,刘翌叔撰写的《孤臣泪》就是其中的代表作。

《孤臣泪》,全剧二十二出。写的是史可法的部将刘应瑞抗清的事迹。作者在剧中展示了宽阔的历史画卷,在写了刘应瑞组织军队、重新举旗之后,复写其联合郑成功和张煌言等人相继抗清,但屡遭挫折。于是,作者便接着写了黄宗羲、顾炎武等人著书立说,抨击时弊,寄希望于将来等进步思想,从而将清初实学思潮及

① 笑侬汪舜撰、阿英辑《竹天农人诗辑》,陈佩忍:《伶隐汪笑侬》。
② 徐珂:《清稗类钞》第 11 册《优伶类·汪笑侬演新剧》。

其代表人物直接写进了剧本,明确表明了作者对这一思想的讴歌和继承,为晚清戏剧文化的改革添写了重要的一笔,对推翻腐朽的清王朝起了积极作用。正如作者在该剧卷首《剧旨》中所说:"《孤臣泪》是我们中国人的一帖兴奋剂,并在山穷水尽的路上,指出了几条坦然大路,如致力于发扬文化,如着眼于团结民心。……更进一步,还要鼓励中国人负'救世主'的使命。本剧即注重发扬民族精神,故虽以历史为根据,却竭力避免种族间的歧视,虽在帝制时代上划出一阶段,却打坏了封建思想,对当时卖国求荣之徒,是用全力攻击。而在困苦的环境中,更具有尚气节轻生死的英雄与美人,确定风励末俗之道。编此剧更有一个意义:为中国旧剧界开一个新纪元,是用大刀阔斧来改良旧剧。"这段引文虽有夸大之辞,但是,刘翌叔及其同时代戏剧家改革晚清戏剧文化的努力确已赫然在目。

在宣扬爱国主义,鼓舞人们的革命士气方面的晚清传奇、杂剧还有:竺崖《渡江楫杂剧》、《黄龙府传奇》、《女英雄传》、虞名《指南公传奇》、川南小波山人《爱国魂传奇》、佚名《陆沉痛杂剧》、佚名《扬州梦》杂剧、吴梅《风洞山传奇》、祈黄楼主《悬嶴猿传奇》、浴日生《海国英雄记传奇》等等。这些剧作均是以赞颂我国古代的民族英雄如祖逖、岳飞、梁红玉、文天祥、史可法、瞿式耜、张煌言、郑成功等为主题。当革命志士秋瑾等人殉难后,这一时期的杂剧和传奇迅即出现一批高度颂扬秋瑾、深刻揭露清政府罪恶的剧作,如《六月霜传奇》(古越嬴宗季女著)、《轩亭秋杂剧》(吴梅著)、《轩亭血传奇》(啸庐著)、《碧血碑杂剧》(龙禅居士著)、《侠女魂杂剧》(蒋景缄著)等等。与此同时,一些剧作家还以帝国主义侵华和外国革命斗争为题材,相继写出于激励民心、反抗侵略的作品。例如,写沙俄侵占黑龙江和八国联军无耻行径的有《非熊梦传奇》和《武陵夷传奇》等。再如,以写古巴、法国、朝鲜、意大利、希腊等国有关反

抗斗争的有《学海潮杂剧》、《断头台杂剧》、《侠情记传奇》、《唤国魂传奇》等。其中,《学海潮杂剧》开场便唱出了"世界群龙方见首,兴亡细数十年后。着力东风狮子吼,血海波翻,涤尽中原垢"。这些颇具时代感的豪言壮语不正表现出晚清戏剧家们对祖国的未来充满了热望和信心吗?这和黄宗羲、顾炎武等清初实学思潮代表人物的一些想法是非常相似的。

在改革晚清戏剧文化的潮流中,王钟声则是其又一方面的代表人物。他曾参加了孙中山领导的中国同盟会,是我国话剧的创始人之一。他的代表作有《黑奴吁天录》、《秋瑾》、《徐锡麟》、《官场现形记》、《爱国血》、《宦海潮》等等。这些剧作凝聚着作者反封建、反侵略的满腔爱国之情。他明确表示:"中国要富强,必须革命;革命要靠宣传。宣传的办法:一是办报,二是改良戏剧。"[①] 他通过上述革新的戏剧有力地揭露了清政府的腐败。号召人民,推翻清廷,宣传革命,以身许之。尽管清政府一再对他进行威胁和迫害,但他毫不畏惧。宣统三年(1911年)九月,他和京剧演员夏月润、毛韵珂等参与革命党人密议攻打江南制造局的计划。战斗打响后,王钟声等一身是胆,奋勇向前,并取得了胜利。是年十月,王钟声不幸遇害。临刑时,他宁死不屈,凛然就义,充分显示了他那肝胆照人的高尚情操,为晚清乃至我国戏剧文化史谱写了光辉的一页。

此外,我们还应提到田际云、贾润田、陈德霖、潘月樵、夏月珊、刘艺舟等戏剧改革家。他们分别以河北梆子、京剧等艺术形式不仅编演了《惠兴女士》、《大战罂粟花》、《潘烈士投海》、《皇帝梦》等一批针砭时弊、唤醒民众的新剧,同时,他们中的一些人还亲历了

① 《梅兰芳文集》第193页《戏剧界参加辛亥革命的几件事·王钟声在天津被害过程》。中国戏剧出版社1962年版。

戊戌变法、辛亥革命等重大历史事件。所以,无论是汪笑侬、王钟声、田际云,还是《洗耳记》《孤臣泪》《爱国血》,清初实学思潮的核心及其批判性、实用性和开放性等特点则正是通过晚清戏剧改革家的自身和他们的传世之作得到了鲜明的体现和发扬。

至此,笔者试从以下六点来分析清初实学思潮和改革晚清戏剧文化的思想家、戏剧家的相同和相近之处,进而指出后者对前者的继承之必然,并兼做第三章的小结。

1. 他们都有一颗爱国之心,并具有远大的抱负。

2. 他们所面临的形势都具有阶级矛盾、民族矛盾和社会矛盾极其尖锐的特点。晚清戏剧改革家与清初实学思想家所面临的不同形势是:殖民主义者肆无忌惮地侵入中国,清政府辱国丧权。中国封建社会行将就木,资产阶级革命运动正在蓬勃兴起。

3. 他们都经历过程度不同的坎坷乃至痛苦的过程。但是,他们都能以超越常人的目光和智慧将自己的理想付诸实践。在同各种力量的较量中,他们不怕挫折,勇于斗争,甚至不惜牺牲自己的宝贵生命。

4. 他们都具有强烈的社会责任感和参与意识,正所谓"天下兴亡,匹夫有责"。

5. 他们在各自的领域内锐意改革,力图唤起民众,挽救国家和民族的危亡,进而改造社会。

6. 正因为如此,以汪笑侬为代表的戏剧家在改革晚清戏剧文化之时,敏锐地意识到清初实学思潮对他们的启迪,并尽其所能,研究他们的见解,将他们的思想和言论溶化于各自的剧作和演出之中,取得了卓越的成就。他们对此有总结、有继承,在新的形势下又有其自身的发展,从而,使之再度放射出耀眼的光芒,有力地推进和加深了晚清戏剧文化的改革。

第四章

档案与清后期内廷戏曲

【第一节　活跃在清后期内廷的西皮二黄戏】

　　西皮二黄戏是同治、光绪年间内廷对京剧的称谓之一。在清后期内廷,对京剧的其他称谓还有乱弹、二黄等。说起京剧,几乎尽人皆知。作为我们祖国的国剧,她被国外有识之士评为中国"三大国粹"之首,受到世界各国人民的热烈欢迎。如今,在祖国的长城内外、大江南北、海峡两岸,以及华人居住的世界其他地区,到处有京剧,到处唱京剧,在一定意义上,京剧成为中国人的象征!

　　从徽班进京到京剧形成,其间经历了大约六七十年左右的时间。京剧不仅受到当时社会各阶层的欢迎,同时也得到清代帝王

的喜爱与支持,因此,咸丰皇帝于1850年即位之后,历史上便有了"文宗(即咸丰皇帝)提倡二黄"的记载。①

京剧自她诞生之后就走上了清代的宫廷舞台,对此,清代的咸丰、同治、光绪诸帝和慈禧太后等人投入了大量的人力、物力和财力,制作华贵美丽的服装、头饰、布景、道具;多次降旨,传进民间著名京剧表演艺术家,或担任教习,或进宫演出,提高了他们的社会地位,促进了京剧艺术的进一步发展。同治、光绪年间,京剧在宫廷内外非常活跃,出现了一次又一次的高潮。

剧目众多、内容丰富、通俗易懂、情节感人,这是京剧的一大特色。以光绪朝昇平署档案为据,进宫当差的演员,演出的剧目丰富,角色行当齐全,呈现出不断发展的态势。以下,让我们看看档案中不同行当的演出剧目。②

1. 老生:《四郎探母》、《乌盆记》、《庆顶珠》、《樊城昭关》、《战北原》、《乾坤带》、《伐东吴》、《打金枝》、《群英会》、《卖马》、《定军山》、《盘河战》、《下河东》、《胭脂虎》、《满床笏》、《天水关》、《战成都》、《举鼎观画》、《风云会》等139出。

2. 武生:《昊天关》、《泗水关》、《盗双钩》、《连环套》、《金钱豹》、《长坂坡》、《战宛城》、《红桃山》、《独木关》、《界牌关》、《四杰村》、《十字坡》、《快活林》等68出。

3. 小生:《起布问探》、《连升三级》、《状元谱》、《御碑亭》、《镇潭州》、《得意缘》、《虹霓关》、《破洪州》等18出。

4. 青衣:《彩楼配》、《玉堂春》、《探母》、《断桥》、《二进宫》、《牧羊圈》、《汾河湾》、《乾坤带》、《樊江关》、《昭君》等75出。

① 徐珂:《清稗类钞》第十一册《戏剧类·文宗提倡二黄》。
② 笔者在此列举的不同行当的代表剧目系以中国第一历史档案馆:《昇平署档案》、新整《内务府档案》为据,参照王芷章《清代伶官传》中的昇平署档案和其他相关史料,数字为笔者统计。

5. 老旦：《孝义节》、《回龙阁》、《钓金龟》、《望儿楼》、《孝感天》等 17 出。

6. 花旦：《浣花溪》、《乌龙院》、《荷珠配》、《玉玲珑》、《梅龙镇》、《红鸾喜》、《穆柯寨》、《打焦赞》等 18 出。

7. 武旦：《金山寺》、《铁弓缘》等 9 出。

8. 花脸：《霸王庄》、《二进宫》、《锁五龙》、《铡美》、《御果园》、《黄金台》、《双包案》、《忠孝全》、《五花洞》、《五台山》、《探阴山》、《铡判官》、《鱼肠剑》、《失街亭》等 54 出。

9. 武净：《下河东》、《青峰岭》、《罗家洼》、《嫁妹》、《曾头市》、《贾家楼》、《八蜡庙》、《恶虎村》等 18 出。

10. 文丑：《拾玉镯》、《打樱桃》、《探亲》、《连升三级》、《荷珠配》等 13 出。

11. 武丑：《打瓜园》、《巧连环》、《落马湖》、《巴家寨》、《盗甲》、《偷鸡》、《大卖艺》等 8 出。

综上所述可知，仅光绪一朝宫廷内的京剧行当就有老生、青衣等 11 种，而演出的剧目则多达四百出左右。同一时期，宫廷内的昆曲、弋腔、梆子上演的剧目较之京剧剧目，则相距甚远。这说明以慈禧太后为代表的清代统治者对京剧是多么喜好和重视，有记载说："自孝钦柄政，乃大变其例，一月之中，传演多至数次，虽极寒暑靡间。"① 她的一名贴身宫女曾对此做过这样的叙述："老太后爱听戏是谁都知道的，……只要老太后听戏，我们一定得在旁边毕恭毕敬地伺候着，伺候还算容易，就是站规矩难，大庭广众之下，必须笔管条直地站着，一站就是几个时辰，腿也麻脚也酸，当时恨不能躺在地下，哪有心肠听戏呀！老太后最高兴的事常常是我们最

① 天台野叟：《大清见闻录》上卷《史料遗闻·孝钦喜观剧》。

受罪的事。"① 这名宫女名叫荣儿,她发自内心的倾诉使我们从另一角度看到慈禧的戏瘾该有多大!

为了满足慈禧太后等人的戏瘾,为了让那些数百出的剧目演得更加精彩动人,于是,挑选民间的优秀演员进宫演出就成了必然而自然的事了。

清代前期,负责宫廷戏曲事宜的机构成立于康熙年间,名叫南府。道光元年(1821年)正月,道光皇帝在即位之初就传旨革退南府景山外边旗籍民籍学生。时过六载,"乾嘉供奉,于道光七年(1827年),悉行裁退,故昇平署成立之初,仅有太监,而无民籍。咸丰末,因署中乐工凋谢,时有不足支配之虞,乃开始由京各戏班挑选,或曰学生,或充教习,赏月俸则悉依旧数。此际皮黄(即京剧——引者注)骤兴,昆曲衰微,选入各伶,所工已非一调"。② 同治二年(1863年),复将咸丰朝所选的演员悉行裁退。光绪九年(1883年),为准备慈禧的五十岁庆典,"遵照旧规,再事外选,名义则概曰教习。时皮黄极盛,昆曲不绝如缕,膺选诸人,十九属于乱弹。"

简言之,自道光七年起,昇平署就成了管理宫廷戏曲的专职机构。挑选名演员进宫当差,虽是他们的重要职责,但是,他们在这方面还需时刻听取帝后身边的近侍李莲英、小德张等人的传话。诸多京剧名家正是在这种背景之下走上了宫廷舞台。

这一时期,陆续被挑选入宫的演员有:位列"同光十三绝"的谭鑫培、杨月楼、时小福;老生"后三杰"、"新三鼎甲"的孙菊仙、汪桂芬;"国剧宗师"杨小楼;"青衣泰斗"陈德霖;"通天教主"王瑶卿;小生"三仙"之一王楞仙;"净行革新第一人"穆凤山。

上述诸公,均是京剧各个行当不同流派的创始人,其中尤以

① 金易、沈义羚著《宫女谈往录》第166页《乞巧》。
② 王芷章:《清代伶官传·例言》,下同。

"伶界大王"、"无腔不谭"的谭鑫培最为著名。其时,应选入宫的其他流派创始人还有小生朱素云、武旦朱四十、朱裕康、老旦龚云甫、谢宝云、花脸金秀山、裘荔荣、武净钱金福、文丑罗寿山、张二锁、訾得全、武丑王长林、傅恒泰等。

此外,诸多京剧名家也纷纷受命进宫演出,他如生行的李顺亭、王福寿、龙长胜、王凤卿、曹永吉、李六、张长保(淇林)、杨隆寿、瑞得宝、周如奎、董生、杨长福、鲍福山、陆华云、陆库、冯蕙林;旦行的孙怡云、孙秀华、熊连喜、周长顺、张瑞香、于庄儿、李子山、杨得福、李宝琴、彩福禄、许福英、李燕云、杨永元;净行的刘永春、穆长久、郎得山、李永泉、李连仲、李七、高得录、沈小金、李顺得、范福泰;丑行钱长永、陆金桂、许福雄;"随手"(文场、武场和其他工作人员)有沈立成、梅雨田等40人。

以谭鑫培为代表的这百余位进宫当差的演职员,几乎囊括了当时京城京剧界的所有杰出人才,他们生、旦、净、丑行当齐整,文场、武场司职精彩,"各路人马,群贤毕至,少长咸集。八仙过海,各显神通。家家抱荆山之玉,个个握灵蛇之珠,互相比试,各有千秋"。他们中间的许多人都得到过重赏,有些人还被聘为宫内戏班的教习,"一登龙门,身价百倍。"① 有的学者指出:慈禧一生"对提倡京剧,颇有成绩。她所赏识的谭鑫培、汪桂芬、孙菊仙、杨小楼、陈德霖、王瑶卿、钱金福、刘赶三、龚云甫……,都是学有专长,自成流派的名演员,可以说明她是懂戏的"。② 有关这方面情况,让我们以谭鑫培、杨小楼为例加以说明。

光绪十六年(1890年)五月,谭鑫培同旦行演员孙秀华、陈德

① 杨争光:《中国最后一个大太监》,第三章《南府戏班》,群众出版社,1990年版。
② 许姬传:《许姬传七十年见闻录·戊戌变法侧记·十四·京剧与清宫的关系》,中华书局,1985年版。

霖、丑行演员罗寿山等被选进昇平署。谭在内廷承值,首演《翠屏山》,"慈禧见其一趟单刀,耍得纯熟,身上边式,因赐名'单刀叫天儿'"① 此后,慈禧命他主演《失街亭》、《斩马谡》,此剧本是老谭的拿手剧目,而其他角色的分派也属名伶荟萃,堪称珠联璧合。慈禧称赞谭的演技"真像孔明!"命李莲英传旨嘉奖,钦赐古月轩鼻烟壶一个,尺头二卷。继之,又受命与汪桂芬合演《战长沙》,饰黄忠,"非常称职,能将老当益壮之神态,曲曲传出,慈禧欣赏之余,竟赐福寿饼及小吃等,其际遇可谓隆矣。"② 有记载说:"内廷传差,若无鑫培,则圣心为之不怿,故每戏赏赐,恒以百两计;对上虽稍有忤,亦不之罪。"③

光绪帝既遭幽禁,"而后之凌厉未已,尝特命鑫培刘先主死白帝城事,鑫培则于火烧连营翻倒毛时,故以额角触地流血,作晕厥状,用以为谏也。"④ 慈禧明知其意,不为所动。这就是有名的谭鑫培"流血谏太后。"

慈禧爱戏、懂戏,对谭氏的唱、念、做、打又特别赞赏,这也是他在京城梨园声誉鹊起的一个重要原因。

光绪三十二年(1906年),名武生杨小楼在他29岁时被昇平署以"民籍教习"的身份选进宫内。杨小楼系《同光十三绝》之一、三庆班班主杨月楼之子,月楼与谭鑫培是换帖弟兄,故其于病重之时,请来谭氏,床前托孤,命小楼拜谭为义父。时小楼14岁。此后,他在谭氏的亲自指点和严格要求下,刻苦练功,声名渐起。

杨小楼的猴戏是一绝。他主张在舞台上演猴应是猴学人,这

① 刘菊禅:《谭鑫培昇平署承值杂记》,见《谭鑫培艺术评论集》,中国戏剧出版社,1990年版。
② 于冷华:《谭鑫培内廷供奉追忆》。
③ 刘菊禅:《谭鑫培昇平署承值杂忆》。
④ 王芷章:《清代伶官传》下卷《谭鑫培》。

样扮出的猴,是猴也是人。光绪二十九年上演的《水帘洞》大获成功,观众大呼"好小杨猴子!"因此,慈禧也称他"小猴儿"。小楼在宫内的承应剧目有三十六出,其中,尤以《长坂坡》、《金钱豹》最受慈禧赏识,她常对人称赞道:"小猴儿不错!"① 有记载说:"慈禧晚年最喜观杨(小楼)剧,"故"深爱"之,② 且赏赐颇多。

但是,对于如谭鑫培、杨小楼诸人戏中之不足处,慈禧见则立时指出,从而,对促进他们改进与提高,发挥了重要作用。一次,谭鑫培演罢《镇谭州》(谭饰岳飞)后,慈禧对李莲英说:"鑫培此剧,好像温点,将台不逮小张七,唱工倒很有滋味的。"遂叫他与其他名家合演《青石山》,以示督促。又一日,杨小楼唱《铁笼山》的姜维,慈禧评论说:"杨小楼是杨月楼的儿子,扮相、个子、嗓子都还可以,就是工架没有金福(指钱金福——引者)好看。"③ 那时,著名花脸演员钱金福任昇平署教习(专教太监演戏的教师),《铁笼山》是他在宫里常演的戏。杨小楼听到太监的传话,很快便揣上银子,请钱金福教他这出戏,此后,俞菊笙、谭鑫培都为他说过《铁笼山》,于是,这出戏成了杨派武生的代表剧目。

总之,同治、光绪年间,京剧因受到宫廷的重视而愈趋成熟,高潮迭起,如同一支绚丽、璀璨的鲜花盛开在宫廷内外,演员们为了艺术精益求精,不断创新,相互竞争,极大地提高了京剧的水平,这些都与晚清统治者的爱好关心、扶植有重要关系。

在清宫戏剧舞台上,还活跃着一个以太监为演员的演出团体,其阵容强大,行当齐全。其中,当属李莲英、小德张最为著名。

"内监之隶南府乐笈者,李莲英号称第一。莲英于慈禧当国

① 王芷章:《清代伶官传》下卷《杨小楼》。
② 天台野叟:《大清见闻录》上卷《史料遗闻·慈禧之滥赏》,下同。
③ 《许姬传七十年见闻录》·《戊戌变法侧记·十四》。

时,声势煊赫,不可一世。其初在内廷,亦隶南府,聪慧绝伦,工小生,文、武、昆、乱俱精,曾与谭英秀(即谭鑫培——引者)合演《八大锤》、《镇潭州》诸剧,西太后谓莲英与楞仙(王楞仙,著名京剧小生演员,与杨小楼等,并选入昇平署,"每赏与杨同。"——引者)并肩。"① 不仅如此,李莲英还曾与同治皇帝同台演出。时值慈禧生日庆典,同治皇帝为娱亲计,效仿莱子斑衣故事,亲自粉墨登场,演出《黄鹤楼》一剧。同治帝饰赵云,南府戏班的太监印刘饰刘备、喜刘饰诸葛亮、杨五饰张飞,而剧中的另一个主要人物周瑜则是由李莲英扮演。演出大获成功,赏赐特别丰厚,李莲英再次得到慈禧的赏识。

等到小德张认准了学戏、走"南府戏班"的路子时,"南府戏班"已进入了它的全盛时期。是时,它排练出的剧目多达三百余出,堪称文、武、昆、乱各有专长的大戏班。慈禧对这个宫内戏班非常上心,更舍得花钱,制行头、做布景,华贵无比,天下第一!她这样做的目的:一是她想看戏时传唤他们比外传民间演员更方便。二是通过昇平署与外边名家比试,相互竞争,提高这御用戏班的地位和水平,借此来炫耀她自己。

小德张摸准了慈禧的心思,为了自己今后的前程,他不惧寒暑,持之以恒,苦练出一身过硬的武功。在扮演《盗仙草》中的一个小鹿童时,他崭露头角,给慈禧留下了深刻的印象;在上演他的第一出戏《岳家庄》时,他扮演岳云,小德张以他漂亮的扮相、扎实的武功、动听的嗓子,赢得太后连连点头,不断称赞;他主演《车轮大战》的陆文龙时,使出了浑身的本事,拿出了自己的绝活,憋着一股子劲,要有胜过杨小楼等人之处。戏演完后,把个慈禧高兴得什么

① 张肖伧:《菊部丛谭》·《歌台摭旧录·谭鑫培杂忆》。

似的,连说:"真没想到南府戏班的这出戏,把外边戏班给盖过啦!"① 传话赏赐,小德张立有头功,另加重赏;光绪二十四年(1898年),小德张又演了一出外边人拿不起来的戏——昆曲《雅观楼》。慈禧总结道:"这戏没有幼功根本唱不了,小德张人聪明,差当得好。外边戏班子的人给我说南府动了这出戏,这回可争了面子啦!"就这样,小德张成了太后身边的红人,四年之中连升五级,实权在握,显赫一时……

前文已说到,同治皇帝曾亲自粉墨登场,实际上,清代后期的道光、咸丰、光绪、慈禧等帝后分别以不同的方式对戏剧进行了参与,他们这种参与意识反映出他们对弋腔、京剧的喜爱和重视,从而,为京剧的发展提供了精神上和物质上的支持,这也是清宫舞台上不容忽视的一支业余演出队伍。让我们试举几例。

道光年间,道光皇帝生母尚在。于是,值太后生辰之际,道光帝"则演剧以娱之,然只演班衣戏彩一阕尔。帝挂白髯,衣斑连衣,手持鼗鼓,作孺子戏舞状,面太后而唱,惟不设老莱父母尔。此犹足称大孝孺慕之忱,千载下不能责之"。②

咸丰皇帝"提倡二黄"。他认为:"西昆音多缓情,柔逾于刚,独黄冈、黄陂居全国之中,高而不折,扬而不漫。"于是,他常在政务之余,"召二黄诸子弟为供奉,按其节奏,自为校定,摘疵索瑕,伶人畏服。"③ 此外,他为了欣赏需求,不断挑选民籍教习、学生进宫当差,根据咸丰十年和十一年《恩赏档》等档案,先后选进各行演员和文武场等达六十名,而咸丰十一年在承德避暑山庄的演出剧目多达三百余出。

① 杨争光:《中国最后一个大太监》第三章《南府戏班》,下同。
② 天台野叟:《大清见闻录》上卷《史料遗闻·皇帝扮剧之贤否》。
③ 徐珂:《清稗类钞》第十一册《戏剧类·文宗提倡二黄》。

同治帝嗣位之后,爱好京剧,时而在宫内舞台上票戏,"而又不能合关目,每演必扮戏中无足重要之人。"一次,他提议演《打灶》,恭亲王奕䜣的长子载澂饰小叔,他的一个妃子饰李三嫂,同治帝则自饰灶君。但见他身着黑袍,手持木板,被李三嫂一骂一击,以为乐事。此外,他还扮演石秀、邻翁、赵云等角色,并巧妙地借演戏之机,劝谏母后。

鼓师是京剧舞台上的总指挥,全堂场面都得跟他走,同时,他还要同台上的演员配合默契,相得益彰。光绪皇帝喜好司鼓,并能打鼓,有时还坐下来打一出。同治十三年,宫内鼓师张松林去世,鼓师刘兆奎被选进宫内当差。此后,因其鼓技水平高超,光绪帝甚喜之,让他传授司鼓之艺,特赐鼓槌一对。光绪帝"打鼓,尺寸、点子都非常讲究,够得上在场上做活的份儿,不过没真上"。① 光绪帝打鼓师从名鼓师沈立成(即沈葆钧)。《清代伶官传》载:光绪五年(1879年)六月,沈立成被挑选入署,"每有承应,赏赐颇厚。"立成"天资颖慧,敏于求知,故其艺乃如长江大海,浩潮无涯矣;不第善于通行昆腔各戏,即宫中所有各大剧,如《征西异传》、《忠义传》、《唐传》、《宋传》等,其演于光绪间者,鼓师一席,悉属立成承之。""故知其蔚为帝师,名高一代,信有由矣。"光绪帝亲政之后,政务之余,"最嗜击鼓,即召立成入内,亲从受业,十余年如一日!"光绪帝传来文武场后,常打《金山寺》、《铁笼山》、《草上坡》、《回营打围》等。在锣鼓经中,《御制朱奴儿》就是光绪皇帝留下的,而鼓师在台上所坐的位置叫做"九龙口",也是由光绪皇帝司鼓而起。

至于慈禧,有关她爱好京剧的实例及对京剧发展的影响,笔者将根据昇平署等档案另文详述。这里需要指出的是,慈禧等人看

① 朱家溍:《清代乱弹戏在宫中发展的史料》,引自《京剧史研究》,1985年12月上海学林出版社出版。

戏的地方都是极尽华丽,相当讲究的。根据有关档案记载,有重华宫内漱芳斋戏楼、储秀宫内的丽景轩戏台、宁寿宫内畅音阁大戏楼、颐和园的德和园大戏楼、听鹂馆戏楼、颐乐殿,以及中南海的颐年殿、纯一斋等等。其中,如"颐和园之戏台,穷极奢侈,袍笏甲胄,皆世所未有。所演戏,率为《西游记》、《封神传》等小说中神仙鬼怪之属,取其荒幻不经,无所触及,且可凭空点缀,排引多人,离奇变诡,诚大观也"。① 此外,在这里还演过《昭代萧韶》、《铁旗阵》、《锋剑春秋》、《雁门关》等连台本戏,今天,这些戏台中的多数仍然保存完好,如颐和园内的德和园三层大戏楼,不时还有当代京剧名家的精彩演出,我们置身园中,听着那激越的阵阵锣鼓和美妙的声声丝竹,看着那舞台四周的雕梁画栋和在红氍毹上演绎着人生的生、旦、净、丑,或可依稀想见昔日里京剧的辉煌,以及清代帝后们在京剧发展史中的作用与影响……。

【第二节 光绪三十一年至光绪三十四年昇平署《旨意档》和其他相关档案研究】

|一|

20世纪30年代前后,有三部以清代南府、昇平署档案为原始资料的戏曲论著问世,它们是朱希祖《昇平署档案记》、周明泰《清昇平署存档事例漫抄》、王芷章《清昇平署志略》。这三部论著开启了研究昇平署档案的先河。时至今日,仍然是研究清代戏剧文化、

① 徐珂:《清稗类钞》第十一册《戏剧类·颐和园演戏》。

特别是内廷戏剧文化的重要著作。关于周、王诸先生参引的昇平署档案的来源,朱希祖先生在《清昇平署志略·序》中写道:

> 余于前十年,购得清昇平署档案及钞本戏曲千有余册,整理经年,曾撰有整理《昇平署档案记》,流传于世。略谓近百年戏曲之流变,名伶之递代,以及宫廷起居之大略,朝贺封册婚丧之大典,皆可于此征之。后因此珍贵史料,涉于文学、史学、范围太广,并世学人,欲睹此为快者甚多,而余之志趣,乃偏于明季史实事,与此颇不相涉,扃秘籍于私室,杜学者之殷望,甚无谓也。乃出让于北平图书馆,以公诸同好。乃不久即有秋浦周明泰君之《清昇平署存档事例漫抄》,及平山王芷章君之《清昇平署志略》,此二书皆取材于是,各成巨著,慰余网罗放佚之初心。补余有志未迨之伟业。前此整理之微劳,至此始觉不虚掷也。

是序落款时间是"中华民国二十四年十二月二十日",因此,作者在文中所述"前十年",应是中华民国十四年,即1925年购得昇平署档案。

关于这一批昇平署档案的具体情况,周明泰先生在其著之序内说:"去年冬(指1932年——引者),余得尽观北平图书馆所收海盐朱氏旧藏昇平署档案……自道光七年改南府为昇平署,历年档案,除光绪三十四年几全散佚,其余鲜有阙者。"周先生在是书《清昇平署存档详目》再次说明"原档藏海盐朱氏,今归北平图书馆"。这就是说,作者是以此全部档案为依据做《存档详目》的。笔者在学习周著和王著时看到:自光绪三十一年至光绪三十四年间,既无此四年之《旨意档》《恩赏档》,也无此四年的《日记档》,在《恩赏日

记档》一栏,只有光绪三十一年、光绪三十二年的《恩赏日记档》,①因此,笔者以为"除光绪三十四年几全散佚,其余鲜有阙者",似有不确。

在中国第一历史档案馆,笔者在研读南府、昇平署档案时看到了光绪三十一年至光绪三十四年的全部《旨意档》、《恩赏档》、《日记档》和二册光绪三十二年的《恩赏日记档》。事实说明《旨意档》是昇平署档案中最能反映帝、后对包括西皮二黄戏(京剧)在内的不同剧种剧目和演员的意见、要求和思想的档册,如能结合是时的《恩赏档》、《恩赏日记档》、《日记档》等档册研究,就能够对其时的内廷戏剧文化状况有一个基本认识。尽管上述各档册各有分工,但《旨意档》在它们中间具有头等重要位置则是必然的,毫无疑义的。

如众所知,清王朝在光绪朝后期已陷入深深的危机之中,内忧外患更加严重,资产阶级革命党人的起义和广大农民的反抗斗争加速了清王朝覆亡的脚步。面对危如累卵的局势,自光绪三十一年(1905年)至光绪三十四年(1908年),内廷戏剧的实际情况如何,说明了哪些问题,和清末政治斗争及其危局的关系又怎样。本文拟从光绪三十一年《旨意档》为始,密切结合以上各种档案专册,力求勾画出一个较为准确的答案,为了研究的需要,有时也从光绪三十年开始。引用的档案史料尽量保持完整,以便于学者审正和研究。

① 周明泰:《清昇平署存档事例漫抄》卷六《存档释名及详目》,王芷章:《清昇平署志略》第四章《分制》,第五节《档案房》,第一项《承办档案》。

(二)

中国第一历史档案馆藏光绪朝昇平署《旨意档》,封面正中楷书光绪×××年正月立,封面左上侧上方有长约15厘米、宽约7厘米的红纸贴上,楷书《旨意档》,全档册长约26.5厘米、宽约23厘米,其他档册与《旨意档》大同小异。

以下六个方面则分别评述了内廷在这四年间的戏剧文化的特点。

1. 派角儿　派戏　派人学戏

关于派角儿的含义和重要性。笔者在考证"无朝年"《旨意档》时已做了说明。根据目前已见到的档案史料,自道光以降诸帝后继承和发展了嘉庆皇帝派角儿、派戏之风。反映了他们对戏剧的爱好和不同一般的水平。这里,单看慈禧等人在《旨意档》等档案中的旨意。

光绪三十一年

五月"初二日,春喜传旨:'着外学赶紧排《双铃记》,刑部问官:谭金培、汉都:王桂花、旗都:陆华云、马四远:郎德山、德喜:鲍福山、瞎子:周长顺、跑堂:訾得全、干子千:王长林、切货:王子实、货郎:罗寿山(代毛先生)。'"①

五月"初三日,奉老佛爷懿旨:'所有本府昆腔、小轴子、杂戏要赶紧着实实排演,为此特传。'"

五月"初六日,长霖传旨:'着排《铁矛寺》,应唱各样玩艺,俱各排唱。'"

光绪三十二年

① 中国第一历史档案馆:昇字第0003号《旨意档》,下同。

三月十六日"同日,长霖传旨:着卢田长、侯庆福学小昆腔戏,着外学先生教。"①

四月三十日"总台谕:二十九日,著王瑶卿至署,有面交之差,为此特传。"②

光绪三十三年

三月"初三日,春喜传旨:'……长喜、永山、德昌、著总台处学习跻工。"③

"随手裘荔荣著上场唱戏。"

"同日,春喜传旨:《上路·魔障》著改二簧,多跳鬼卒,著龚云普、谢宝云学。"

三月"初九日,宋永喜传旨:'著总管首领赶紧排轴子杂戏,六月要承差。'"

"三月十八日,常总管传旨:'著总管、首领赶紧望(往)好着实排《双合印》,小生著卢田长学,丫环著侯庆福学,李虎照旧人。'"

五月十七日"颐乐殿伺候戏。同日,来知会,奉旨:'六月万寿,头天开场《福禄天长》、团场《罗汉渡海》;二天开场《宝塔庄严》、团场《地涌金莲》。'"

"五月二十六日,敬事房传旨:'六月初一日之戏。再听传。'"

光绪三十四年

九月"十七日,上传:再有《安天会》,准昇平署外学满扮二十八宿。"④

① 中国第一历史档案馆:昇字第0004号《旨意档》。
② 中国第一历史档案馆:昇字第0058号《旨意档》。
③ 中国第一历史档案馆:昇字第0005号《旨意档》,下同。
④ 中国第一历史档案馆:昇字第0006号《旨意档》。

需要说明的是,上引档案史料,不是其全部内容,仅择其有代表性者述之。其中,类似将其他剧种的剧目移植为西皮二黄戏的旨意,这样记载并非仅此一例。再次证明慈禧、光绪等人非常欣赏西皮二黄戏。此外,关于京胡琴师裘荔荣(即裘桂仙,当代名净裘盛戎之父)"著上场唱戏",这是因为裘桂仙原是花脸演员,代表剧目有《铡判官》、《断密涧》、《草桥关》、《二进宫》、《打龙袍》等,后因倒仓,改拉胡琴。光绪二十六年(1900年)曾为谭鑫培操琴,光绪三十二年,在其嗓音逐渐恢复之时,遵旨在内廷登台演出。次年,在京师搭班演戏。裘桂仙的唱腔坐砍实凿,朴实浑厚,讲究扮相,善于扬长避短。其子裘盛戎将其艺术发扬光大,形成了影响颇广的"裘派",所谓当今舞台上"十净九裘"即此谓也,也有一些研究者认为"裘派"创始人应自裘桂仙始,由此看来,慈禧等人在裘桂仙嗓音恢复后命其恢复演出之举,对于"裘派"的形成,功不可没。

2. 增演西皮二黄戏

为数众多的西皮二黄戏剧目是光绪年间昇平署档案的一个重要内容,仅以光绪三十一年为例。绝大多数都是当今京剧爱好者耳熟能详的剧目,整本的有头二本《连环套》、一至四本《四进士》、一至四本《得意缘》等。单出剧目则有《探母回令》、《彩楼配》、《朱砂痣》、《连升三级》、《华容道》、《双包案》、《鱼肠剑》、《汾河湾》、《寄子》、《钓金龟》、《打登州》、《战宛城》、《文昭关》、《安天会》、《水帘洞》、《空城计》、《宇宙锋》、《长坂坡》、《审七长亭》、《状元谱》、《祭塔》、《牛头山》、《玉堂春》、《庆顶珠》、《卖马》等。[①] 有关这方面的内容,朱家溍先生在其《清代乱弹戏在宫中发展的史料》中论述详实,此不赘叙。

① 中国第一历史档案馆:昇字第 0110 号《恩赏日记档》。

3. 修改西皮二黄戏

总的来看,慈禧等人在这四年内的每一年对西皮二黄等戏的修改内容和数量,比嘉庆帝在嘉庆七年为修改戏曲所下旨意要少得多。尽管如此,他们的修改意见也包括唱做、安排角色、服装、道具、舞台调度等方面。

光绪三十一年

"四月十五日,李总管传旨:'以后唱《马上缘》长锤上,《铁龙山》出姜维起。'"①

"五月初二日,同日,长霖传旨:'以后有尾声,俱得唱。'"

光绪三十二年

七月十七日,"同日,储秀宫司房传旨:'以后再唱《滚钉板》,代《九更天》。'"②

光绪三十三年

三月"初三日,春喜传旨:'再唱升帐高台之戏,添开门刀,多派龙套、觔斗。'"③

三月"十一日,同日,来知会,奉旨:'着派《行围得瑞》曲子,话白照准词唱。'"

十月"初八日,春荣传旨:'再唱《回龙阁》,添大纛旗、八根旗。'"

"十一月初一日,春喜传旨:'再唱《昭君》之时添跑竹马。'(司房吕话)。"

光绪三十四年

三月"初二日,奉旨:'以后再唱《长坂坡》,随彩人样,添四

① 中国第一历史档案馆:昇字第 0003 号《旨意档》,下同。
② 中国第一历史档案馆:昇字第 0004 号《旨意档》。
③ 中国第一历史档案馆:昇字第 0005 号《旨意档》,下同。

将官。'"①

八月初五日"同日,宋永喜传旨:'以后派将,按一边一个,不准一顺边派。'"

九月"十七日,上传:再有《安天会》,准昇平署外学满扮二十八宿。"

十月"初七日,宋永喜传旨:'福、禄、寿上场唱,中间添福、禄、寿灯,曲子唱一刻完,行三跪九叩礼。'"

此外,本年度有关增添角色的内容还有:

正月十二日,"同日,总台谕:再唱《金山寺》,添二郎神、黄毛童、神将、大妖"。②

在这十一道旨意中,涉及剧目十六出,西皮二黄戏约十出,占去全部修改剧目的一半以上。同时,以光绪朝最后二年的内容最多,各四条,其中,安排角色的内容又居首位。慈禧等人的有些修改意见说明他们非常熟悉戏剧规矩,并对民间戏剧文化产生了影响。如在此后的京剧演出中,就出现了"《九更天》准带《滚钉板》"的海报;再如,舞台上派将,一般都是一边一个,没有一顺边派。三如,所谓《马上缘》长锤上。《铁龙山》出姜维起"都是指要看重点场子,即"戏核儿",由于时间关系等原因。这在今天京剧舞台的演出中是很普通的事,近于"折子戏"。同时要说明的还有:光绪三十四年十月初七日的那道旨意是慈禧一生的最后一道有关戏曲的意见,也是本年《旨意档》的最后一条史料。

4. 挑选名优进宫

为了满足慈禧等人爱戏、看戏的高水平需求。终光绪一朝。民间的梨园名家不断被挑选进宫。这些艺术家在宫内的高水平演

① 中国第一历史档案馆:昇字第 0006 号《旨意档》。
② 中国第一历史档案馆:昇字第 0060 号《日记档》。

出更加促进了这种挑选活动的进行。光绪三十年二月"二十九日，总台马奏准:新挑民籍学生五名,福寿班小生陆华云、宝胜和班净金秀山、玉成班武老生瑞得保、老生孙培亭、丑王子实,此五名每月各赏给月银贰两、白米拾口、公费制钱壹串可也。钦此"。① 三月"十一日,总台马谨奏准:新挑民籍学生五名,福寿班旦王瑶卿、净沈小金、玉成班净钱金福、訾得全、义顺和班武生周如奎"。三月二十九日,"同日,总台马奏准:为新挑民籍学生四名,玉成班小生、旦李玉福、福寿班武净李顺德、老旦龚云普、义顺和班武丑傅恒泰。"上述九名演员每月各赏给的月银、白米等数与陆华云等人相同。光绪三十二年十一月"十二日,总台魏奏准:为新挑民籍学生梅雨田(胡琴)沈福顺(手锣),此二名各赏给月银二两、白米十口、公费制钱一串。钦此"。②

同年十一月十五日,"同日,总台奏准:为新挑民籍学生傅振廷(吹笛),杨小楼(武生),此二名各赏给月银二两、白米十口、公费制钱一串。钦此。"光绪三十三年十月"初七日,奉旨:'挑得民籍学生小生朱素云、小旦李宝琴。赏食二两钱粮米。常四老爷传旨:'朱裕康着在外学效力。'"③ 光绪三十四年三月初八日,"同日,总管奏准:挑得民籍教习老生王凤卿,年二十六岁,每月食银二两。"④根据目前见到的档案史料,王凤卿应当是光绪朝最后一位进宫当差的民间艺人。

5．加强管理

随着民间艺术家不断进宫当差,内廷戏剧、特别是西皮二黄戏呈现蓬勃发展之势,于是,加强在这方面和其他方面的管理势在必

① 中国第一历史档案馆:昇字0056号《日记档》,下同。
② 中国第一历史档案馆:昇字0059号《日记档》,下同。
③ 中国第一历史档案馆:昇字0005号《旨意档》。
④ 中国第一历史档案馆:昇字0060号《日记档》。

行。光绪帝和慈禧对当时的后台、跟包的、耍钱、吸烟等现象都有明确具体的规定。

光绪三十一年

1."八月初三日,李三老爷传旨:'以后有戏之日,老佛爷见大人时刻,后台门不关,里外人等回避,老爷们站班。'"①

2."九月二十日,王得祥传旨:'以后有差之日,外边学生有跟包之人,不准进门,如有靴包,着外差之人代进。'"。

3."十月初一日,长霖传旨:'以后有差之日,里外人等卯初二刻进随墙门,辰初戏扮齐。'"

4."十二月二十五日,总管面奉懿旨:'里外人等在内不准耍钱,在外不准吸烟。如被查出,重责不恕。'"

光绪三十二年:

"二月初一日,奉旨:'以后外边学生等于卯正二刻进随墙门。世堂传与本署总管,谕该学生如有不遵者重办!'为此特传。"②

6. 增多赏赐

在严格内廷戏剧管理的同时,慈禧等人对内、外学演职员的奖赏和责罚是其加强管理的一个重要方面,也是其发展西皮二黄戏的一个重要标志。

以光绪三十一年的奖赏银数为例。昇平署总管、首领、教习和内外学演职员在这一年内被赏银四十二次。共计三万六千一百六十九两,③ 平均每月赏银3.5次,每次八百六十一两,一个月需银3014两。其中,六月、八月、十月和十二月赏赐次数最多,都是五

① 中国第一历史档案馆:昇字0003号《旨意档》,下同。
② 中国第一历史档案馆:昇字第0004号《旨意档》。
③ 中国第一历史档案馆:昇字第0009号《恩赏档》,下同。

次;十月十二日,赏银数量为2013两,是本年度赏银最多的一次,这与慈禧过生日有关。

是时,清王朝已处在风雨飘摇之中,形势岌岌可危,慈禧等人置国家安危于不顾,仅此一项赏银就多达三万六千余两,以后几年的赏银情况,其数量也就可想而知了。

在以上赏银中,还包括赏给昇平署内某一个群体的。例1,光绪三十二年正月"初八日,赏:外学随手觔斗场面人等银九百七两。"十月"初八日,赏:外边教习觔斗随手场面人等壹千壹百四十两。"① 例2,光绪三十三年正月"十五日,赏:外学教习人等银壹千二百二十二两"。六月"二十二日,赏外学教习人等银壹仟伍百叁拾两"。② 光绪三十四年,外学教习觔斗随手场面人等还有一个月内连得二次赏银的记录,③ 第一次在正月初十日,赏银1158两;第二次在正月十三日,赏银还是1158两。连同以上纪录,说明慈禧对于来自民间的艺术家们的水平是非常欣赏的。

慈禧在对整体进行颁赏的同时,针对个人的奖赏记录也经常出现在这几年的昇平署档案之中。例如,笔者曾经查阅到光绪三十年一年《朱笔赏银花名册》(暂定名),共计八十件。每一件均用黄色纸书写,长26.7公分,宽10.5公分,折页因人名(演职员)多少各异。内文包括如:外边教习、外觔斗、梳水头、外随手、外管箱、工程处等,折页内另贴一黄纸,写明月日。赏银总钱数,XX交下。以谭金培(谭鑫培)为例,他的赏银就有二十两、三十两、五十两、六十两不等。④

光绪三十年十月是慈禧太后的七十岁生日,以演西皮二黄戏

① 中国第一历史档案馆:昇字0010号《恩赏档》。
② 中国第一历史档案馆:昇字0011号《恩赏档》。
③ 中国第一历史档案馆:昇字0012号《恩赏档》。
④ 中国第一历史档案馆:新整《内务府档案》,昇平署第3898号。

为主的外学教习、随手、勋斗、场面人等又是她非常看重的演出队伍,因此,她借此时机不仅提高了赏银数量,同时,还奖赏到各行各业。

自是年十月初三日至十月二十六日,共赏赐了五次,一百四十五人,① 赏赐是从文武场和后台工作人员开始的,具体情况如下:

十月"初三日,奉旨:将本署效力随手唐春明、……裘荔荣(7名)②,效力梳水头郭永春,效力走场陈万全,效力彩匣长福,水壶人丁进才,效力民籍管籍人侯清山、杜和、禹文志。效力旗籍管箱人恩庆、……得荣……祥立,(8名),内学听差人立兴、……得林(6名),此二十八名各赏给贰两钱粮银米。钦此。"

十月初五日,"当日奉旨将本署效力切末傅顺壹名,赏给月银贰两。钦此。"

十月"十四日,奉旨:将食贰两民籍学生陈得林、候俊山、周如奎、于庄儿、张长保,此五名各赏加添贰两银米。钦此。"

十月十五日,"(当日)又奉旨:将食三两民籍学生普增寿,食二两民籍学生谭金培、汪桂芬、罗寿山、王桂花、朱四十、相九霄、孙怡云、郝春年。此九名各赏加贰两钱粮银米。钦此。"

十月二十六日,"当日奉旨,将本署食贰两民籍学生李永保、李顺亭……史文兴,此拾名各加添贰两钱粮银米。食二两五钱民籍学生方秉忠、刘兆奎,食二两民籍学生金秀山、高得录、郎得山、沈小金、钱金福、傅恒泰、陆华云、王瑶卿……阎福,此二十七名各加添一两五钱钱粮银米。食贰两民籍学生杨永元、鲍福山、乔惠兰……陈嘉樑,此拾捌名各添一两钱粮

① 中国第一历史档案馆:昇字第 0056 号《日记档》,下同。
② 凡此引文中人名数字,皆系笔者统计,不再一一列名。

银米。"

此外,同时各加钱粮银米者还有民籍学生纪长寿、勊斗学生裕春等十一名、本署两处写字人王祥、文英等三十三名。

从上述名单可知,享名后世的梨园名宿裘荔荣(裘桂仙)、陈德霖、谭金培(谭鑫培)、汪桂芬、金秀山、钱金福、王瑶卿等多人都在此赏赐之列。其中,为一名做切末的傅顺还专下一旨。慈禧重视并发展西皮二黄戏于此又为一证。

自光绪三十一年起,有了上年的全面赏赐之后,个别赏赐的现象不多。有是年"六月二十六日,民籍教习李连仲拨回本署当差。奉旨赏食二两钱粮米。"① 有光绪三十三年正月"十九日,赏:外学教习周长顺银三十两。"② 同年二月"十六日,赏:陆华云等银贰百两,排《雁门关》。"还有光绪三十四年三月"十七日,赏《长坂坡》有角人等银壹百两。"③

关于这四年间的责罚情况,《旨意档》的记录主要集中在总管、太监之间,例如,光绪三十一年三月,八品首领魏成录"赏放"六品总管,次年正月,"因错差务,罚月银三个月。"④ 二如,是年"六月二十六日,奉旨:'内学太监刘振喜革去赏,重责四十板,'"其间,最重的一次惩罚是在本年的九月二十一日"长霖传旨:'……太监吴全荣、屠来顺、卢田长、吴连明、刘田喜。此五名交敬事房,重责一百竹杆子,交慎刑司,加号六个月满,再听传'"。至于对进宫的民间艺人的责罚,只有二条相关的记载。其一是光绪三十一年三月二十六日,"老佛爷还海,……长霖交下拟赏银二百两,外头学九十

① 中国第一历史档案馆:昇字 0003 号《旨意档》。
② 中国第一历史档案馆:昇字 0011 号《恩赏档》,下同。
③ 中国第一历史档案馆:昇字 0012 号《恩赏档》。
④ 中国第一历史档案馆:昇字 0005 号《旨意档》,下同。

七名,银一千三十九两,侯俊山未有赏"。① 其二是光绪三十二年七月初三日,"奉旨:民籍学生马全禄止退钱粮米"。② 可见,民间的艺人们是深得慈禧、光绪的赏识和器重的。

〔三〕

值得注意的是,光绪朝最后两年的《旨意档》和昇平署相关档案史料中,有以下三条史料明显反映出光绪与慈禧的微妙关系及其各自的政治企图,光绪三十三年"十月十四日,常霖传旨:'遇有皇太后 字样俱改 母圣,千万想着!'"③ 光绪三十四年九月初十日,"伺候"的剧目仍有《天雷报》。④ 同年九月"二十八日,海内排《连营寨》,演员外学所有角之人至海内排,钱金福上沙木柯,李顺德、连仲、得保归吴八将"。⑤

在内廷的剧本和舞台上,凡是遇有"皇太后"的称呼,一律改为"母圣",不但专此一旨,而且,都到了"千万想着"的地步,可以想见当时之心境,用心之良苦!《天雷报》写的是天雷劈死不孝之子张继保的故事,光绪帝在光绪二十四年戊戌变法失败后,慈禧对之更加怀恨在心,经常借点戏发泄其愤恨之意,光绪二十六年三月、四月,她为加强《天雷报》的演出效果连发二道旨意,对此,笔者已在《清代状元与状元戏》中作了具体分析,此不赘言。《连营寨》,一名《哭灵牌》,又名《火烧连营》,演的是蜀汉刘备为其弟关羽、张飞兴兵报仇、讨伐东吴之事。最后,刘备在东吴陆逊的火攻之中,伤亡

① 中国第一历史档案馆:昇字 0110 号《恩赏日记档》。
② 中国第一历史档案馆:昇字 0004 号《旨意档》。
③ 中国第一历史档案馆:昇字第 0005 号《旨意档》。
④ 中国第一历史档案馆:昇字第 0111 号《恩赏日记档》。
⑤ 中国第一历史档案馆:昇字第 0060 号《日记档》。

惨重,刘备险遭不测,幸有赵云相救,退至白帝城。戏中有句出名的唱词,即"白盔白甲白旗号",从服装到道具,舞台上均是白黑二色。是年十月一日,慈禧生日的前九天,她再次观看了这出戏,其发自内心诅咒光绪,已是昭然若揭。此时此刻的慈禧,已是行将就木之人,但是,她在最后所点的剧目中,并无忧国忧民之意。同年十月十五日,慈禧在颐年殿看完了她此生此世的最后一场戏,其全部剧目是:"《恭祝无疆》、《辞朝射戟》、《牛头山》、《鱼肠剑》、《审七长亭》、《珍珠衫》、《界牌关》、《摇会》。"① 显然,这十出戏仍是以西皮二黄戏为主,慈禧晚年对这一新兴剧种是非常欣赏的,并伴其走到了生命的尽头。十月二十一日,光绪帝病逝;次日,即十月二十二日,慈禧归天。清王朝彻底"摘缨子"的日子已经为期不远了,然而,西皮二黄戏在清宫内廷在继续发展。西皮二黄戏在光绪、宣统年间的发展走势正如马克思所言:"关于艺术,大家知道,它的一定的繁盛时期决不是同社会的一般发展成比例的,因而也决不是同仿佛是社会组织的骨骼的物质基础一般发展成比例的。"②

光绪年间(1875—1908年),清王朝的统治已处在总危机之中。当历史进入二十世纪、特别是光绪三十一年(1905年)到光绪三十四年(1908年)之时,以孙中山为代表的中国同盟会的建立,标志着资产阶级民主革命进入了一个新阶段。资产阶级民主革命的思想迅速传播,大得人心。同盟会决心用武力推翻清王朝的腐朽统治,自光绪三十二年的萍浏醴起义为始,各地起义达十余次之多,这些起义为辛亥革命的胜利创造了有利条件。与此同时,全国各地的水、旱、蝗、雹、风沙、地震等灾害不断,自光绪三十一年至三十

① 中国第一历史档案馆:昇字第0111号《恩赏日记档》。
② 马克思:《政治经济学批判·导言》,见《马克思恩格斯选集》第二卷,第112—113页,人民出版社1972年5月出版。

四年,全国各省区的灾情多达八十余次,平均每年二十次以上。灾害频繁,哀鸿遍野,农村经济残破,社会动荡不安,此伏彼起的城乡人民反抗斗争极大地动摇了清王朝的统治。这一时期,各列强对中国的掠夺更加变本加厉,光绪二十九年十二月,在中国领土上爆发了日俄战争,他们企图吞并我国东三省,光绪三十二年、三十三年,日俄在强迫清政府签订了一系列侵占中国利权的条约之后,还用无耻手段,继续吞并中国领土。光绪三十二年四月,英国侵略军威逼清政府签订所谓中英《续订拉萨条约》。继续进行分裂西藏的罪恶勾当,巩固其在西藏的侵略权益。此外,俄国还不断分裂外蒙及科布多、乌梁海等地。面对如此严峻的形势,戏剧家们在舞台上,以西皮二黄等戏剧为武器,振臂疾呼,唤起国人,救亡图强,谱写了一篇篇感人肺腑的篇章。

第五章

关羽崇拜与"关戏"的发展

【第一节　清代关羽崇拜对"关戏"的影响】

在关公文化发展的历史长河中,有清一代的关羽崇拜因其盛况空前而占有重要地位。在其深远影响之下,以演关羽为主的"关戏"(又称"老爷戏")呈现出人物出众、情节动人、不断革新、剧目丰富和名家演技精彩等态势,成为清代关公文化的一个极为突出、感人的篇章。笔者以为:在研究清代关公戏之时,有必要对清代的关羽崇拜作一分析,从而加深对"关戏"文化影响的认识。

满族的两位杰出政治家、军事家努尔哈赤和皇太极,他们对于关羽的崇敬,不仅因喜读《三国演义》,同时,与他们的宏图大志和当时的政治、军事形势密切相关。努尔哈赤虽戎马一生,但却不忘

努力学习汉族的历史文化，《三国演义》就是他经常读的书之一。他认真品味着其中的政治谋略和军事战术，自然，关羽就成了他心目中的楷模。皇太极在继承努尔哈赤的未竟之业时，对《三国演义》也"喜阅"有加，史载："汗尝喜阅《三国志传》(指《三国演义》，下同)，""皇上深明《三国志传》。"① 正因为这样，皇太极向贝勒强调要学习关羽"敬上爱下"的高尚品德。天聪七年(1633年)六月，皇太极在回答诸贝勒是否对孔有德、耿仲明行"抱见礼"时明确指出："昔张飞尊上而凌下，关公敬上而爱下，今以恩遇下，岂不善乎！元帅、总兵曾取登州，攻城略地，正当强盛，而纳款输诚，遣使者三，率其兵民，航海冲敌，来归于我，功勋大焉。朕当行抱见礼，以示隆之意。"② 后世的宗室昭梿将皇太极喜读《三国演义》、崇信关羽的事迹记载得更加清楚，他说："太宗天资敏捷，虽于军旅之际，手不释卷，曾命儒臣翻译《三国志》，及辽、金、元史、性理诸书，以教国人。"③

为了倡导信仰关羽，早在满族兴起之时，即在赫图阿拉修建关庙，奉为崇祀之神。其后，皇太极建都盛京(沈阳)，于地载门(北门)为关羽建庙供奉，皇太极钦赐"义高千古"匾额，一个"义"字点出满族统治者尊崇关羽的重要原因。同时，他们还视关羽为护国之神，于是，关羽的神像被请进了皇宫，受到了高规格的祭祀。

对于上述崇拜关羽的现象，清人王嵩儒曾指出："本朝未入关之先，以翻译《三国演义》为兵略，故其崇拜关羽。"④ 这种分析是有其深刻道理的。

清兵入关之后，满族统治者不仅继承了他们前辈的关羽崇拜

① 《天聪朝臣工奏议》卷上《王文奎条陈时宜奏》、《胡贡五进狂瞽奏》。
② 《清太宗实录》卷一四，第11页。
③ 昭梿：《啸亭杂录》卷一《太宗读金史》。
④ 王嵩儒：《掌故拾零》。

信仰,而且,还从以下六个方面向更高规格发展,从而达到了我国历史上关羽崇拜的最高峰。

1. 1644年,满族统治者刚刚进入北京,局势动荡不安,尽管他们要去处理各种军政大事和错综复杂的矛盾,但是,他们仍将有关关羽的祭祀事宜列为头等大事,列入国家礼典。

顺治元年决定:"建关帝庙于地安门外、宛平县之东,岁以五月十三日,遣官致祭。"① 顺治九年(1652年),顺治帝在明代万历年间将关羽晋爵为帝的情况下,将关羽敕封为"大帝",即"忠义神武关圣大帝",这种在神界对关羽的定位,可谓登峰造极!

堂子祭天、坤宁宫祀神是清代统治者最为重视的祀典。"堂子祭天,清初起自辽沈,有设杆祭天礼。"② 在这隆重的典礼中,关羽位列诸祭神之一。乾隆十二年《钦定满洲祭神祭天典礼》记有"堂子之制、飨殿不奉主神。遇大祭时,以奉主神。而主神则别为园殿,北面以向之。诸神者,有朝祭神,有夕祭神,即坤宁宫每日朝与夕所分祭者也。朝祭神有三,释迦牟尼、观世音菩萨、关圣帝。"同样,坤宁宫祀神,也"仿自盛京。既建堂子祀天,复设神位坤宁宫正寝。世祖定燕京,率循旧制,定坤宁宫祀神礼"。"宫西供朝祭神神位,北夕祭神,廷树杆以祀天。朝祭神为佛、为关圣。"③ 综其所祀典祀则有元旦行礼、日祭、月祭、翼日祭、报祭、大祭、背镫祭、四季献神。也就是说,关羽"每日"都在享受清代皇家香火,这种礼遇,堪称盛况空前!

此后的事实说明,清代关公戏的不断发展同清代宫廷内外对关羽崇拜的走势成正比。

① 光绪朝《钦定大清会典事例》卷四三八《礼部·祭关圣帝君庙》,下同。
② 《清史稿》卷八五《志六十·礼四》。
③ 同上。

2. 抓紧翻译、颁行《三国演义》满文译本,目的明确。

皇太极时,翻译《三国演义》一事,因故没有完成。多尔衮入关后,"皇父摄政王旨。谕内三院:着译《三国演义》,刊刻颁行。此书可以忠臣、义贤、孝子、节妇之懿行为鉴,又可以奸臣误国、恶政乱朝为戒。文虽粗糙,然甚有益处,应使国人知此兴衰安乱之理也。"① 是书于顺治七年(1650年)"颁行于众",大学士祁充格、范文程、刚林、冯铨、洪承畴、宁完我、宋权等七人专此仅奏。足见多尔衮等人对此项翻译是何等重视。此中倡导的"忠""义"自然首推关羽。

3. 封赐不断升格,不断加多,恩及关羽的先祖和后裔。

康熙五十八年(1719年),加恩关羽后裔,世袭五经博士,承祀洛阳"关林"。雍正三年(1725年),敕封关羽的曾祖为光昭公、祖为裕昌公、父为成忠公,制神牌,安奉后殿,加春秋二祭(咸丰五年,又改公为王)。次年,命在洛阳关林、解州关庙各设博士一人。雍正十一年,"增当阳博士一人奉冢祀"。② 乾隆十年(1745年),钦命礼部避关羽讳。

乾隆二十五年(1760年),"易关帝原谥为仁勇"。③ 乾隆三十三年(1768年),乾隆帝又将"仁勇"改谥"神勇",加封灵佑。自此以后,关羽的封号历经嘉庆、道光、咸丰、同治、光绪五朝的百余年间,朝朝有加封,仅咸丰一朝的封号就多达四个。它们依次的顺序是:仁勇、威显、护国、保民、精诚、绥靖、翊赞、宣德。如此不断的封谥,加上关羽以上四代之"三王一帝",正所谓"英雄有几称夫子,忠义唯公号帝君"。清代对关羽死后的封谥在我国历史上是独一无二的。

① 黄润华、王小虹:《译印〈三国演义〉谕旨》,引自《文献》1983年出版之第16辑,第4页。
② 《清史稿》卷八四《志五十九·礼三》。
③ 光绪朝《钦定大清会典事例》卷四三八《礼部·祭关圣帝君》。

4. 频发上谕,评价极高。

乾隆三十三年(1768年),乾隆就明确指出:"关帝历代尊崇,迨经国朝,尤昭灵贶。"乾隆四十一年,乾隆颂扬关羽"力扶炎汉,志节凛然",顺治曾封关羽为"忠义神武大帝,以褒扬威烈"。此后,屡加封谥。"用示尊崇,以神之义烈忠诚,海内咸知敬祀","典礼备极优隆"。咸丰四年(1854年),咸丰帝更称颂关羽"显佑我朝,神威叠著"。① 他道出加封关羽的又一个原因,正如清人王嵩儒所说:"其后有托为关神显灵卫驾之说,屡加封号,庙祀遂遍天下。"② 咸丰七年,咸丰帝在向京师地安门外关帝庙亲赐的御书匾额中对关羽作了极高评价:"万世人极!"

5. 皇帝亲临关帝庙致祭。

咸丰四年八月十四日,咸丰帝到关帝庙"亲诣行礼"。同治三年(1864年)、七年、十二年,同治帝前二次到关帝庙"拈香",后一次则"亲诣行礼"。光绪十三年(1887年),光绪帝到关圣帝君庙"亲诣行礼"。以上几朝帝王向关羽行礼是有原因的,以同治帝为例,三年"拈香"则因清军克复江宁、七年"拈香"又因镇压了捻军等等。

6. 提高关庙等级,积极扶植关庙。

康熙四十二年(1703年)十一月,康熙帝西巡至山西解州,拜谒关羽家乡之关帝庙,为关羽御书"义炳乾坤"匾额,赐黄金千两重修关庙。乾隆三十三年,奏准京师"地安门外关帝庙正殿及大门,瓦色改用纯黄琉璃"。众所周知,黄色琉璃瓦屋顶是我国封建社会皇权的象征之一,关帝庙改用纯黄琉璃瓦,说明它与皇宫、孔府大殿等同属当时的最高级别。咸丰三年,咸丰帝又奏准,"关帝升入

① 光绪朝《钦定大清会典事例》卷四三八《礼部·祭关圣帝君》。
② 王嵩儒:《掌故拾零》。

中祀,所有一切典礼,自明年春祭始,悉照中祀遣官例举行。"① 不仅如此,清政府还拨土地给关帝庙,用做"香供之地"。例如,京师南苑的南红门大屯关帝庙,给地五十六亩;大红门内关帝庙给地三顷六亩有奇;东红门内关帝庙给地六十九亩有奇;东关帝庙给地三十亩有奇;旧东红门内关帝庙给地七十五亩有奇;旧衙门东关帝庙给地八十二亩有奇。② 以上史实说明,清代帝王不但从政治上提高关庙的社会地位,而且,他们还通过行政手段极大地增加了关庙的经济收入,进一步提高了其政治经济地位。

正是以上这种不断升温的关羽崇拜的走势,使得清代到了乾隆朝时就出了"关庙遍天下"这一前所未有的社会现象。中原广大地区不用细说,③ 这里主要看一看周边省区的情况。

乾隆四十五年(1780年)六月,朝鲜著名学者朴趾源作为燕行使团的一名成员,来华的路线是辽阳—盛京—广宁(今北宁市)—山海关—京师,同时又去了承德。在这二千余里的行程中,他以沿途所见深有感触地写道:

> 关帝庙遍天下,虽穷边荒徼,数家村坞,必崇侈栋宇,赛会虔洁,牧竖馌妇,咸奔走恐后。自入栅至皇城二千余里之间,庙堂之新旧,若大若小,所在相望,而其在辽阳及中后所,最著灵异。其在皇城,称白马关帝庙;载于祀典,则正阳门右关帝庙是也。每年五月十三日致祭。前十日,太常寺题遣本寺堂上官行礼。是日,民间香火尤盛。凡国有大灾,则祭告之。

① 光绪朝《钦定大清会典事例》卷四三八《礼部·祭关圣帝君》。
② 光绪朝《钦定大清会典》卷九七《南苑》。
③ 关于中原等地区的关庙情况,郭松义先生已有详论,有关这方面情况,请参见他在《中国史研究》1990年第三期发表的论文:《论明清时期的关羽崇拜》。

对于上文所提的"最著灵异"的辽阳关帝庙,朴趾源是这样描述的。

> 出旧辽东城门外有石桥,桥边石栏制极精巧,康熙五十七年所筑也,对桥百余步有牌楼,刻云龙水仙,画皆隐起。入牌楼而东有大楼,其下为文,而扁之曰"摘锦"。左有钟楼,曰龙吟;右有鼓楼,曰虎啸,庙堂壮丽,复殿重阁,金碧璀璨。正殿安关公像,东庑张飞、西庑赵云,又设蜀将军严颜不屈之状。庭中列数笏穹碑,皆记修创始末。新建一碑,记山西商人重修事也。①

此外,在东北的广大地区,如宁古塔、齐齐哈尔、墨尔根、黑龙江城等地,也各建关帝庙,岁时祭祀。

乾嘉时期的著名学者赵翼,较之朴趾源所述更为全面,他说:"本朝顺治元年,加封忠义神武关圣大帝。今且南极岭表,北极寒垣,凡儿童妇女,无有不震其威灵者。香火之盛,将与天地同不朽,何其寂寥于前,而显烁于后,岂鬼神之衰旺亦有数耶。"②后来的洪亮吉说得更为细致,即"塞外虽二三家,必有关帝庙"。③

简言之,根据有关康乾时期的文献史料,在新疆、内蒙、西藏等省区都程度不同地建有关帝庙。其中,以内蒙尤为突出,据说是因为"蒙人于信仰喇嘛之外,所最尊奉者厥惟关羽!二百余年,备北藩而不侵不叛之臣者,端在于此,其意亦如关羽之于刘备,服事惟谨也"。④

在清代的疆域中,台湾关帝庙与上述省区有所不同,它的兴建

① 朴趾源:《热河日记》卷五《盎叶记·关帝庙》,卷一《渡江录·关帝庙记》。
② 赵翼:《陔馀丛考》卷三五。
③ 洪亮吉:《天山客话》。
④ 《清稗类钞》第八册《丧祭类·以祀关羽愚蒙》。

与清、郑（成功）双方都有关系。

康熙二年（1663年，永历十八年），郑成功之子郑经从铜山（今福建省东山县）败归台湾之时，明宁靖王朱术桂在台湾其王府建造的关帝庙，即是从东山铜陵关帝庙"分灵"过来的。康熙二十二年（1683年），清福建水师提督施琅挥师收复台湾，完成了统一大业之后，官兵们陆续将铜陵关帝庙的香火分布到了台湾，而郑成功和施琅均曾亲临铜陵关帝庙，谒庙进香，祈求关帝扶助。台湾也称关帝庙为武庙，连横在《台湾通史》中列其较大规模者，有11座。至今台湾已有武庙四百多座，香火很盛，每逢五月十三日、六月二十四日，台湾各地人民谒庙祝瑕，搭台唱戏，举行隆重的祭典。"夫台湾演剧，多以赛神，坊里之间，醵资合奏，村桥野店，日夜喧阗，男女聚观，履舄交错，颇有欢虞之象。"①

从上文郑成功，施琅信奉关羽的情况可知，施、郑二人虽然各为其主，但他们将关羽视为"战神"却是一致的，这是因为自明及清，关羽都在被统治者不断封谥，特别是到了清代，关羽谥曰"神武"，庙称"武庙"，人颂之为"武圣"。因此，官兵们将他视为"战神"是很普遍的，何刚德在《客座偶谈》中说："有清入关，（关羽）战时每显灵助战。以后，遇有战役显应，则必加封号，祀典渐隆。"这种情况甚至出现在诏旨和官修《实录》中。

自从康熙统一台湾，"耕凿从今九壤同"。福建等地的大批农民移居台湾，无论从当时的天时、地利考虑，还是从人和出发，他们在人地生疏的情况下，都需要相互扶助，于是，"关帝会"便应运而生。众多移民在关帝像前焚香结拜，集资修庙，祈求关帝为他们禳灾降福，保佑他们安居乐业，年年好收成。届时，搭台演剧则是他

① 连横：《台湾通史》卷二三《风俗志·演剧》。台湾又称关帝庙为"武庙"，有关武庙在台湾各地的情况，请参见该书卷十《祀典》。

们酬神的一项重要内容。"台湾之剧,一曰乱弹,传自江南,故曰正音。其所唱者,大都西皮二簧,间有昆腔。"① 关公戏也是从内地传播而去。

内地诸多省区的百姓同台湾移民一样,他们将关羽也看做是他们的保护神。这种情况,各地皆然。在他们中间,农民希望关羽保佑他们消灾去病,五谷丰登,河北赞皇县关帝庙前的对联就明确写出了"为报为祈,所愿岁登大有;且歌且舞,庶几神听和平"。商人则企盼关羽保佑福将临门,大吉大利。除了农民,商人之外,包括秘密结社者,他们都祈求关羽为他们主持正义。显然,关羽在民间已成了全能之神,这与清代统治者的提倡和影响密切相关。

在统治者不断推崇关羽的过程中,官僚士大夫则以关羽的"忠义"为楷模,要求自己学习他忠心为国,忠君不二的精神。要之,关羽在他们心目中的位置极为崇高,如满族富贵仕官之家,"春、秋择日致祭,谓之跳神。(跳神,满族之大礼——引者注),其木则香盘也。祭时,以香末洒于木上燃之。……极尊处所奉之神,首为观世音菩萨,次为伏魔大帝(关羽),次为土地,是以用香盘三也。……伏魔呵护我朝,灵异极多,国初称为'关玛法'——玛法者,国语谓祖之称。"② 由此可知,供奉关羽神像,效法关羽精神,已深入到许许多多普通仕官之家。

自努尔哈赤开始,满族统治者尊崇关羽,代代相传,他们不仅供奉关羽,而且,走上了一条由信仰发展到崇拜的道路。这种崇拜前无古人!在这近三百年的时间里,尤其是满族入关以后,他们这种关羽崇拜势必对关公戏的发展产生重要影响。以下,笔者试从五个方面加以分析。

① 连横:《台湾通史》卷二三《风俗志·演剧》。
② 姚元之:《竹叶亭杂记》卷三。

1. 总体上看,关公戏的创作环境是宽松的。

由于上述原因,有清一代,关羽成为知名度最高、威望最著、影响最广的神佛之一。在满族统治者对关羽的大力提倡、神化和影响下,加上《三国演义》等著述为关羽的事迹提供了具体而生动的内容,因此,清代的"关戏"剧目呈现出不断创新,不断发展的趋势。应当看到,尽管统治者对"关戏"时有禁演之说,但其创作环境总体上是宽松的。这里暂且不说宫廷内的连台本戏《鼎峙春秋》所含的关公戏剧目,仅乾隆或道光年间的宫廷戏曲档案中的五十九出弋腔剧目,关公戏就占了九出之多。

在民间的"南昆、北弋、东柳、西梆"中,特别是同属花部的弋腔、柳子戏、秦腔等剧种,"关戏"剧目则是越来越丰富。清人何刚德说:"《三国》人才多矣,而独重于关壮缪,或称关公,或称关老爷,南人则又称关帝,……出台时,观者为之一肃。"① 有关这方面的情况,笔者将在下文详述。

2. 同等神佛中,关公戏剧目最多。

全国范围内的关羽崇拜对推动关公戏的发展发挥了重要作用,促进了宫廷内外和全国各地的"关戏"剧目和《三国》剧目的不断改革创新,即使是以宫内供奉的同一等级的神佛而论,如释伽摩尼和观世音菩萨等,以关羽为主要角色的剧目也是最多的。例如,京剧中的"关戏"就多达将近三十出。其他神佛在剧中的地位虽然重要,但多属从属位置,即配角居多。从而,从另一个角度看出关羽崇拜中"关戏"剧目的实际状况。

3. 为舞台上的关羽形象提供了较多的参考依据。

"关帝庙遍天下",这是满族帝王提倡关羽崇拜的结果,也是当时中外学人的共识。在很多关帝庙中都塑有形态不一,栩栩如生

① 何刚德:《客座偶谈》卷四。

的关羽像和关羽、关平、周仓的群像。许多剧种的老一辈艺术家向不同地区的关帝庙进香之时,他们总是要仔细揣摩庙内关羽形象、表情、身段及其头盔、服饰、刀具、颜色搭配等,至于关平、周仓等人的造形,当然也在观摩之列。这些塑像为艺术家们在舞台上塑造关羽等人的形象起到了很好的借鉴作用,这也是初期关公戏曲的关羽在舞台上身段、武打均属简单的原因之一。此外,评书中的关羽同样为演员们提供了参考依据。

4.为"关戏"等戏曲的上演提供了为数甚多的场地。

很多较大规模的关帝庙都建有戏台,即使是临时戏台(即"草台"),当地也留有搭台的位置,"关戏"在这些舞台上就显得格外重要和引人关注,从而为广大群众提供了乐于接受的娱乐和教化场所。例如,在北京郊区,著名的关帝庙戏楼(或戏台)就有六座,它们分别位于石景山、门头沟、延庆、密云等地。其中,密云县县城有"四大戏楼"之说,而城南"老爷庙(即关帝庙)戏楼"就是其一。此外,密云县的古北口关帝庙戏楼还于嘉庆十五年前后扩建了后台,这显然是为了满足不断发展的民间戏剧文化和不断扩大的戏班阵容的双重需求。那时,这里一有演出,农民们便从四周赶来看戏,连戏台附近的坡上坡下都站满了人。自咸丰十一年(1861年)至宣统三年(1911年),明确记载在这里演出的戏班有六个,其他戏班有其名而无演出时间[①]。可见,古北口关帝庙戏楼不仅是当地的一大景观,而且,在那里的每场演出都受到了附近居民的欢迎。

当时的文人学者,在为关帝庙及其戏台题写的对联中,写戏是很多对联的重要内容,从而进一步深刻说明了关帝庙的演戏、娱乐功能的普通性。这些各具特色的对联可分为以下四种不同的类型。

① 参见周华斌:《京都古戏楼》,海洋出版社1993年9月版。

（1）将关羽的事迹和戏曲合二为一，共为一幅。例如，湖北通城关帝庙有清人吴寿平所写："关心事，借优孟传出，卧蚕眉锁住江山，丹凤眼撑开世界，虽操雄北魏、权驻东吴，想公镇守荆州，视若辈几如儿戏；帝道昌，从忠义得来，赤兔马遍寻故主，青龙刀贯斩奸臣，况谊重桃园、功成汉室，迄今威灵海岛，仰斯人谁不胆寒！"①

（2）将"关戏"剧目直接镶嵌在对联之内。例如，"匹马斩颜良，河北英雄丧胆；单刀会鲁肃，江南文武寒心。"《斩颜良》、《单刀会》两出"关戏"剧目巧妙融入其中。

（3）将某一出"关戏"或关羽的某一个事迹作为对联内容。例如，写《斩华雄》："挟天子以令诸侯，威力假人，纵有什么骁勇华雄，难挡关前一大汉；幸司徒而献美女，忠心为国，弄得这个痴情董卓，反遭手下两孤官。"

（4）将戏曲功能直接写入关庙的对联中。例一，清人吴獬所写："神以日行天，天行日即行，那管孙、那管曹、那管江东河北；戏将人换世，世换人不换，什么唐、什么宋、什么往古来今。"例二，广东陆丰碣石关帝庙有："寥寥数十人，变成无数男女神仙有声有色；仅仅几尺地，历尽许多河山疆界可喜可惊。"例三，广东海丰汕尾关帝庙有"神听本和平，涂脸变腔，任你放开心胆做；戏文都比例，装模作样，惟人立定脚跟看"。

以上这些独具特色、语言精炼、耐人寻味的关帝庙戏台的对联有一个共同之处，即：都突出了关帝庙的演戏功能，这说明在全国各地，清代关帝庙同时作为祭祀和娱乐、演戏的场所是非常普遍的，它们对于发展"关戏"大有益处。同时，它们也是关公文化和"关戏"文化的重要组成部分。

5. 在"关戏"面前，出现了一个了解关羽、崇敬关羽的多民族

① 金实秋：《古今戏曲楹联荟萃》，下同。中国戏剧出版社1992年10月版。

观众群体。

顺康年间学者刘献廷在《广阳杂记》卷四指出:"予尝谓佛菩萨中之观音、神仙中之纯阳、鬼神中之关壮缪,皆神圣中之最有时运者,莫知其所以然而然矣。举天下之人,下逮妇人孺子,莫不归心向往,而香火为之占尽!"刘献廷卒于康熙三十四年(1695年),显然,他提到的关羽被"举天下之人,下逮妇人孺子,莫不归心向往"的事实是康熙朝前半期的事。如前所述,这种态势确在不断的持续和发展。从不同省区的广大群众对关羽的崇拜可以看出,关羽在他们心目中就是一位全能神(当然,这与统治者的封赐和提倡有着重要关系)。因此,在全国各地,关羽的庙宇最多,建筑规模级别最高;信徒最众,不分民族、性别和年龄。这样,在各地上演"关戏"的舞台前,就出现了一个敬重关羽的、不同民族的、为数甚多的观众群体。他们平时在心灵深处呼唤关羽,为他们禳灾降福。所以,当他们作为观众时,他们融进了平时对关羽的那种特殊感情,转而对舞台上的关羽同样非常崇敬,他们欢迎"关戏",他们热爱"关戏",他们欣赏舞台上关羽表现出的那种"忠义仁勇"的品格,他们对关羽的感情是舞台上的其他角色难以替代的,这样,"关戏"的创新与发展就具有了广泛的社会基础和深厚的群众基础。

光绪年间,"关戏"出现了一次编、演高潮,其中,杰出京剧艺术家王鸿寿(即三麻子)功不可没。周剑云在《三麻之走麦城》中评述了"关戏"和当时的关羽崇拜。他写道:"汉寿亭候关云长,儒将也,亦义士也。一生事业,磊落光明,俯仰无怍,史册流传,彪炳万古,下至妇人孺子,无不震其名而钦其德,今日馨香俎豆,庙食千秋,宜也。故关公戏乃戏中超然一派,与其他各剧,绝然不侔……。"①周氏此论既说明了关羽崇拜对"关戏"发展的深远影响,又说明了

① 周剑云:《剑气凌云庐剧话》,见1918年交通图书馆出版的《菊部丛刊》。

"关戏"在诞生未久的京剧及其他剧种中的突出位置。

【第二节 宫廷"关戏"概说】

在清宫之内,"关戏"和有关羽作为一个角色登场演出的其他剧目的发展主要集中在乾隆年间和同治、光绪年间。有关关公戏的发展情况,在乾隆朝的皇宫里不仅表现为剧目丰富,而且,还表现在不同的剧种之中。

昭梿在《啸亭杂录》卷一指出:"乾隆初,纯皇帝以海内升平,命张文敏(张照)制诸院本进呈,以备乐部演习,凡各节令皆奏演。……其后又命庄恪亲王谱蜀汉《三国志》典故,谓之《鼎峙春秋》。"由《三国演义》等著作编纂而成的《鼎峙春秋》,属当时宫廷内的"历史大戏",十本二百四十出,每一本分为上、下,一般为十二出,上、下合计为一本二十四出。主纂周祥钰。在这部传奇大戏中,以关羽为主要角色或关羽在剧中虽非主要人物、但位置和作用确属重要的剧目共为五十五出,将近全戏的四分之一,这说明关羽在戏中的分量相当重,是一个非常重要的角色。

在这十本大戏中,关羽出场始自第一本第六出《关夫子夜看春秋》,①终于第十本第二十四出《三教同声颂太平》。除第七本、第九本之外,其他各本皆有关羽的戏,其中,以第四本和第八本最多。这里,先对这些剧目采取直录的方法,它们是:《赤兔马归真主控》、《青龙刀振壮夫戚》、《挂印封金寻旧主》、《红袍药酒饯贤侯》、《邂逅庄翁书别赠》、《堤防关将命轻损》、《净国寺借酒作刀》、《荥阳关漏风息火》、《弃盗投军邪归正》、《闭城迫战弟疑兄》、《三度鼓停老将

① 见古本戏曲丛刊九集之三,北京故宫博物院藏:《鼎峙春秋》,下同。

诛》、《一家人在古城聚》、《元直安排破敌军》、《将计就计取樊城》、《求贤切踏雪中临》、《隆中振袂起耕夫》(以上为第四本,计 16 出)、《赴单刀鲁肃消魂》、《圣武式昭华夏震》、《王猷久塞九襄开》、《攻襄郡大队夺门》、《守樊士卒无生气》、《昇樔先锋有死心》、《暗伤毒矢迎头发》、《分痛楸枰对手谈》、《老比丘玉泉点化》、《红护法贝阙朝天》、《托遗诏辅取两言》(以上为第八本,计 11 出)。

其他的关公戏,笔者再结合近现代有关剧种的剧目加以说明,如写《屯土山》的《游说客较短论长》,写《秉烛待旦》的《秉烛人有一无二》,写《汉津口》的《赵云怀主全身至》,写《华容道》的《绝无生处却逢生》,写《战长沙》的《老将甘为明圣用》等戏则分别在《鼎峙春秋》的第三、五、六本之中。

以上,笔者对《鼎峙春秋》的关公戏采取了两种介绍方法,通过比较,可以看出:该剧的很多剧目都生涩难懂,如果只看剧名而不看内容,很难知其所云,如写《斩颜良》《诛文丑》的《青龙刀振壮夫残》、写斩蔡阳的《三度鼓停老将诛》等等就是此证。因此,后来的《鼎峙春秋》的剧目由七字一出改为四字一出,文字上既通俗易懂,又凝练生动,而其间关公戏的剧名则更具代表性,这无疑是宫廷关公戏的一个进步,其主要剧目是:《夜看春秋》、《怒斩华雄》、《秉烛待旦》、《赤兔归关》、《怒斩颜良》、《挂印封金》、《饯别云长》、《胡庄投宿》、《杀秀诛福》、《普净会关》、《蔡阳对刀》、《古城相会》、《华容释曹》、《智擒于禁》、《怒斩庞德》、《单刀赴会》等等。① 与此同时,笔者在阅读时发现,《鼎峙春秋》内没有同治、光绪年间成为"关戏"重要剧目的《走麦城》(《麦城升天》)、《关公显圣》等。

现藏于北京故宫博物院的乾隆或道光年间的《穿戴提纲》,是当时南府内管理戏曲服饰道具的管箱人的工作手册。共二册。第

① 沈燮元:《周贻白小说戏曲论集》第 633—635 页,齐鲁书社 1986 年 11 月版。

一册封面写有"节令开场　弋腔　目连大戏"。① 此中弋腔剧目59出,"关戏"占了9出之多,它们是:《单刀赴会》、《夜看春秋》、《计说云长》、《秉烛待旦》、《小宴却物》、《灞桥饯别》、《古城相会》、《华容释曹》、《河梁赴会》。

其余50出弋腔剧目事关孙悟空、廉颇、尉迟敬德、吕蒙正等神话传说人物和历史人物,经过统计和比较,证明以关羽为主的剧目最多!弋腔"关戏"在宫中的发展态势,应当引起我们的注意和研究。

综上所述说明:乾隆年间宫内,关公戏的剧种、剧目及演出状况是顺治、康熙年间所没有的,因此,这是自清入关以来宫内上演关公戏的第一个高潮,同时,也是满族统治者对元明戏曲小说的认同和发展。因此,无论是其"历史大戏,"还是其弋腔剧目,都从不同方面为此后宫廷内外"关戏"的发展奠定了基础。

笔者在前面曾提到,乾隆帝曾不断封谥关羽,提高关庙在建筑和祭祀等方面的规格,频发上谕,给关羽以极高的评价,这种前所未有的关羽崇拜,对关公戏在宫廷的编纂和演出产生了深远的影响。

齐如山在《京剧之变迁》中写道:早在乾隆年间,庄恪亲王、周祥钰等人"奉旨编《鼎峙春秋》,每遇关公之名,皆不敢直书,自己则说关某,他人则呼曰'关公'","虽敌人亦以关公呼之,则由来久矣。"这里,需要补充的是,该剧本对关羽的称谓还有:"夫子"、"君侯"、"将军"、"伏魔大帝"等。例如,第八本的第十五出内"普净白:'君侯前身乃佛门红护法也。'关公白:'关某蒙师指点,觉性顿开……。'"又如,第八本第十六出内"天官白:'就请大帝赴任归位者!'"三如,第十本第二十二出内"伏魔大帝白:'公辈天府荣登,逍遥自在,何

① 故宫博物院藏:二十五年吉日新立:《穿戴提纲》第一册(弋腔),下同。

等洒乐也。只是忠义二字有以致之耳!'"点出了崇敬关羽的主题。到了光绪二十八、二十九年,昇平署内的《乱弹提纲》(即昇平署总管的派戏手册),内有《战长沙》的派戏名单,关羽的称谓由"关公"进一步被尊称为"帝君"。① 演出者则是著名的"新三鼎甲"之一、京剧老生汪派创始人汪桂芬。不仅如此,那时"在宫里头演关公的戏,每逢关公一上场,皇上与西太后均要离座,佯为散行几步,方再坐下",② 以示敬重。

但是,以上诸种在编演关公戏时的做法,并没有妨碍其在宫内的发展。

根据现已发表的档案史料,嘉庆至宣统六朝均有演出"关戏"的记载,以下,笔者将嘉庆至同治朝和光绪朝的"关戏"演出状况各列一表,附宣统的情况,③ 以加深我们对清后期宫廷"关戏"的研究。

表一

时间	剧目	剧种	演员	地点
嘉庆二十四年十月初十日	古城	杂戏	李兴儿	同乐园
道光三年十月初八日	灞桥饯别	弋腔	李兴	同乐园
道光三年十月初十日	古城相会	弋腔	李兴	同乐园
道光四年六月十五日	秉烛待旦	弋腔	钮彩	重华宫
道光四年十二月二十九日	夜看春秋	弋腔	钮彩	重华宫
咸丰十年四月初七日	单刀	昆腔	费瑞生	同乐园
咸丰十一年正月二十四日	青石山	乱弹	张三福	烟波致爽

① 朱家溍:《清代乱弹戏在宫中发展的史料》,见《京剧史研究》第 283 页,学林出版社 1985 年 12 月版。

② 齐如山:《京剧之变迁》,第 50—51 页,北京国剧学会 1936 年 5 月版。

③ 表一、表二均依据王芷章《清昇平署志略》、《清代伶官传》、周明泰《清昇平署档案事例漫抄》、朱家溍《清代乱弹戏在宫中发展的史料》和笔者在中国第一历史档案馆查阅到的档案史料。说明:这两个表还只是个简表,有待于今后从昇平署其他档案继续补充。

续 表

时间	剧目	剧种	演员	地点
咸丰十一年二月初六日	单刀	昆腔	费瑞生	福寿园
同治五年正月初一日	青石山	乱弹		同乐园
同治九年四月初九日	战长沙	乱弹二黄戏		
同治十年七月	华容道	乱弹二黄戏	齐双喜、郭福喜	

表二

时间	剧目	剧种	演员	地点
光绪十九年十月十五日	青石山	西皮二黄戏	义顺和班	
光绪二十六年十二月三十日	青石山	西皮二黄戏		宁寿宫
光绪二十八年十月二十五日	战长沙	西皮二黄戏	汪桂芬	宁寿宫
光绪二十九年正月十七日	战长沙	西皮二黄戏	汪桂芬	颐年殿
光绪二十九年六月二十四日	战长沙	西皮二黄戏	汪桂芬	颐年殿
光绪二十九年十一月十五日	战长沙	西皮二黄戏	汪桂芬	宁寿宫
光绪三十四年正月十八日	青石山	西皮二黄戏		颐年殿
光绪三十四年二月十五日	临江会	西皮二黄戏		颐年殿
光绪三十四年三月十六日	战长沙	西皮二黄戏		颐年殿
光绪三十四年三月二十五日	青石山	西皮二黄戏	本宫太监	
光绪三十四年四月十四日	青石山	西皮二黄戏		
光绪三十四年六月十七日	青石山	西皮二黄戏	本宫太监	
光绪三十四年七月初二日	青石山	西皮二黄戏		颐年殿
光绪三十四年七月初七日	临江会	西皮二黄戏		颐年殿
光绪三十四年八月初七日	青石山	西皮二黄戏	本宫太监	颐年殿
光绪三十四年八月十九日	青石山	西皮二黄戏	本宫太监	颐年殿
光绪三十四年九月初八日	临江会	西皮二黄戏		颐年殿
光绪三十四年九月初十日	青石山	西皮二黄戏	本宫太监	颐乐殿
光绪三十四年九月十七日	战长沙	西皮二黄戏		颐乐殿
光绪三十四年十月初二日	青石山	西皮二黄戏		颐乐殿
光绪三十四年十月十二日	临江会	西皮二黄戏		颐乐殿
光绪三十四年十月十三日	青石山	西皮二黄戏	本宫太监	颐乐殿

附：自宣统三年二月初一至八月十六日，宫内演出的"关戏"等有关关羽的剧目有《战长沙》(二次)、《华容道》(二次)、《青石山》(三次)。

上文(表一)开列的嘉道时期宫内的关羽剧目,都是单折或单出。实际上,嘉道时期上演的十本二百四十出的《鼎峙春秋》也包含着二十余出关羽剧目,这是应当注意的。所不同的是,嘉庆年间以演"本"为主,一天演一本,如嘉庆二十四年的昇平署《恩赏日记档》就有自是年正月初九日——正月二十二日同乐园承应戏 1—10 本的记录。道光年间则将《鼎峙春秋》的演出改"本"为"段",如道光二十一年《差事档》记闰三月初十日就有"同乐园承应(头场)头段《鼎峙春秋》八出。"① 可知,"段"下设"出"。是时,该戏为二十八段,每段的"出"数不同,最多十二出,最少六出,余者八出、十出不等,但均为双数。据道光二十一年昇平署《差事档》载,是年共演十六段、一百三十二出,以后,又演了该戏的十七段——末段(即二十八段),共九十二出,两年合计二百二十四出,这是《鼎峙春秋》在道光年间的实际"出"数,至于说它是二百四十出,只是因为原定如此,习惯说法罢了,这就更可证明关公戏实占其总"出"数的十分之一,确数不少。

其次,(表一)内,无论是嘉庆帝亲"点《古城》",强调"每名承应一出杂戏素排";② 还是道光帝传旨撤《万年太平》等四出承应剧目,换上《古城相会》或演出《灞桥饯别》等"关戏",这些史实说明嘉道二帝对于不同剧种的"关戏"剧目有着不同一般的兴趣。

第三,慈禧做生日时,历来排场很大,演戏很多,但经常没有关羽剧目,这和嘉道时期帝后生辰的剧目有很大不同。到了光绪十九年,慈禧再过生日,仅民间戏班就有玉成班、宝胜和班、小丹桂班、四喜班、义顺和班、同春班等六个名戏班入内承应,剧目多达九

① 王芷章编:《清昇平署志略》第四章《分制》,第二节《内学》第二项《庆典承应》。第一项《月令承应》,下同。商务印书馆,1937 年 4 月版。

② 同上。

十个,可是,自始至终,关羽剧目只有一出《青石山》。同时,根据(表二)所列,当时宫内演出的"关戏"已包括了《战长沙》、《临江会》、《华容道》等重要剧目,然而,演出场次最多的还是《青石山》,这种现象是因其本人在"关戏"中的偏好之故,还是另有其他原因,有待我们进一步研究。

总之,自乾隆朝开始,清代宫廷的"关戏"剧目不断丰富,并包括在昆腔、弋腔、西皮二黄戏等主要剧种之中,与此同时,宫内还出现了李兴、钮彩、费瑞生、陈子田等擅长"关戏"的著名演员,而对此颇有兴趣和爱好的观众则又是那些帝后们,因此,上述情况对于民间"关戏"的发展是有其不容忽视的促进作用的。

【第三节　民间"关戏"的不断发展】

|一|

有清一代,在幅员辽阔的祖国各地,民间"关戏"的不断发展首先表现在"南昆、北弋、东柳、西梆"等主要剧种之中。

1. 南昆:"昆曲虽比京剧早,但多注意小生、小旦的表演,所以关公的人物刻画不及生旦的表演细致。而剧目也只《单刀会》等几出而已。"① 除《单刀会》(训子)之外,昆腔中的"关戏"还有《三结义》、《小宴》、《赐马》、《挑袍》、《古城会》(训弟)、《华容挡曹》等。

昆腔作为京剧未形成之前的剧坛盟主,尽管其"关戏"剧目并不多,但这些剧目对花部有着非常重要的影响,例如,昆腔《刀会》中关羽的优美唱词"这是那二十年前流不尽的英雄血"一折,其他

① 李洪春:《京剧长谈》,第340页,中国戏剧出版社1982年10月版。

剧种在移植借鉴时就留下深深的印记。因此,花部诸多剧种对之有继承,而更重要的是,结合其自身特点,取得了长足发展。

2. 北弋:前文在论述乾隆朝宫内"关戏"时,提到了弋腔"关戏"的情况,那八出以关羽为主的剧目,在当时很有代表性,这从一个侧面反映出清前期弋腔"关戏"的蓬勃态势及其在弋腔中的重要地位。

实际上,弋腔发源于江西弋阳,又称弋阳腔,传入北京后,演变为京腔,遂有《京腔十三绝》,深受群众喜爱,又有"北弋"之称,但是,其主要流行地区仍在江西、安徽等南方数省。其时,民间弋腔的关羽剧目有连台本戏《三国传》和成本戏《古城记》,单出剧目有《桃园三结义》、《斩貂婵》、《降曹》、《过府》、《剖壁》、《封金》、《挑袍》、《古城会》、《单刀赴会》、《玉泉关公显圣》等。

显然,上述民间弋腔的"关戏"剧目超过了宫内的这方面情况,这与当时民间"尊桃园、敬关羽"的传统和"关帝庙遍布天下"的实际状况密切相关,当时的社会各阶层,如商人、手工业者、农民等,纷纷效仿桃园结义、以求相互扶助,这就使"关戏"的发展具备了重要条件,因此,弋腔"关戏"在花部剧种中独树一帜,颇具光彩,具有其特殊的地位。

3. 东柳:形成于山东的柳子戏,清前期曾传到江南和京师一带,乾隆五十年,吴长元有诗曰:"吴下传来补破缸,低低打打柳枝腔。庭槐何与风流种,动是人间王大娘。(是日演《王大娘补缸》,……何王氏之多佳话耶!)"① 所谓"柳枝腔"就是柳子戏,《王大娘补缸》是其代表剧目之一。

三国戏则是柳子戏的又一类代表剧目。据纪根垠《柳子戏简史》载:其时,三国戏有二十九出,而"关戏"和有关关羽的剧目占九

① 吴长元:《燕兰小谱》卷之二《花部·郑三官》。

出之多,它们分别从乱弹、俗曲、高腔、皮黄、青阳腔等移植过来,这些剧目是《杀(熊)虎》(又名《关公小出身》)、《虎牢关》、《白门楼》、《斩貂蝉》、《灞桥挑袍》、《古城会》、《华容道》、《关公训女》、《单刀会》。

 清代前期,京师舞台上已有一些以演柳子戏而著名的山东籍演员,如萃庆班的于亭,大春班的孟九儿等等,这说明柳子戏在当时很流行,很有影响力,源于此,柳子戏的艺术家们才不断从兄弟剧种中移植"关戏",并成为他们世代相传的有自己特色的剧目。

 4. 西梆:清代西部的各路梆子中,首推秦腔(陕西梆子),这不仅因其历史悠久,同时,还因其在清代处于"繁荣昌盛时期"。①

 其时,秦腔的三国戏有一百二十三出,"关戏"和关羽并非主要角色的剧目计二十一出,它们是:《三顾茅庐》、《桃园结义》(又名《三结义》)、《三让徐州》、《青梅宴》、《三战吕布》、《白马坡》、《出五关》(又名《过五关》)、《关公挑袍》、《辞曹挑袍》、《古城会》、《斩华雄》(又名《温酒斩华雄》)、《白门楼》、《华容道》、《取长沙》、《刮骨疗毒》、《水淹七军》、《单刀会》、《关公斩赤牛》、《困土山》、《屯土山》、《关公显圣》。

 显然,秦腔的"关戏"数量不但超过了以上剧种,并且,还具有如《关公斩赤牛》等特有剧目。是时,在其十三门二十八类角色行当中,以演关羽为主的"红生"则明确单属一类角色。西路秦腔"四大班"之一的王家班领班侯烈就是清前期著名的红生演员,关公戏是其拿手戏,时人称赞他是"活关公"。

 通过对昆曲、弋腔、柳子戏、秦腔四大剧种的分析和比照,我们可以看出:在清代不断升温的关羽崇拜之风的影响下,"关戏"在城

① 焦文彬主编:《秦腔史稿》第五编《秦腔繁荣昌盛时期》,陕西人民出版社 1987 年 3 月版。说明:以下剧目和演员介绍,源于是书,不另加注。

乡各地舞台上是何等风光,在各剧种、剧目中的位置又是多么重要。

非但如此,这里还需要特别提到的是,当时还有两个以演关公戏为主的剧种,即"关索戏"和"夫子戏"。

"关索戏",主要流行于云南省澄江县阳宗乡一带,专演刘备、关羽、张飞为复兴汉室江山而南征北战的故事。关羽剧目则有《过五关斩六将》、《收周仓》、《收黄忠》等多出。"关索戏"在演出前有戴面具的祭祀活动,应属傩戏范畴,且清初就已有演出的记载。

安徽怀宁的"夫子戏",久演不衰。当地的各个戏班都演关公戏,有些著名戏班的"关戏"数目相当可观。乾隆、嘉庆时期的戏谣有"乾嘉八十班,班有刘关张。"于是,以怀宁为中心的"关戏"名家辈出,有所谓"十把大刀"之说,① 他们是曹老三、程长庚、夹板龟、王鸿寿、杨小楼……。可见,程长庚等京剧"关戏"名家与此有直接而密切的关系。

此外,河北、山西、河南的各路梆子和汉、楚、徽、滇、川、湘、闽、桂、粤等剧种都演出过数量不等的关羽剧目。

综上所述,笔者将清代民间的"关戏"概括为以下三个特点,即:剧种多、剧目多、名家多。及至京剧诞生后,在继承、借鉴花、雅二部"关戏"的基础上,对于"剧目多、名家多"诸特点又有了进一步的发展,并将"关戏"在京剧中的演出推向了高潮。

在京剧形成和发展的过程中,对京剧"关戏"有着直接影响、并做出了重要贡献的是米应先、程长庚、王鸿寿等著名艺术家。

1. 米应先(1780—1832年),即米喜子,谱名应生,字石泉,号桃林,湖北崇阳人,祖籍江西抚州。因其德艺双馨,时人尊称为"米

① 张亭:《怀宁夫子戏》,见《戏曲志讯》,第4期。

戏官"、"米先生"。①

米应先自幼入班学艺,习正生,嗓音高亢激越,"每登场,声曲臻妙,而神情逼真"。嘉庆初年,他开始掌管位列"四大徽班"的春台班,直至嘉庆二十四年(1819年)。"京师优部,如春台班,其著者也,二十年来,要皆以米伶得名。"② 可是,米应先的身体条件并不好,为此,人们还送他一个外号,称他为"铁板道人"。

"铁板"是指"他有水蛇腰,扮戏时在胖袄内用一块铁板支撑着前胸,这样不但看不出他有水蛇腰,反而显得魁梧了"。③ 米应先就是凭借着这等做法,以一出《战长沙》名动京师。很快,人们知道"有一位唱老生的,名米喜子,演关公戏极出名"。④

米应先在《战长沙》中扮演关羽时,"不傅赤粉,但略扑水粉,扎包巾出,居然凤目蚕眉,神威照人,对之者肃然起敬"。⑤ "一日,都老爷(御史)团拜,约米喜子演《战长沙》。出场时,用袖子遮脸,走到台前,乍一撒袖,全堂观客,为之起立,都说是仿佛真关公显圣一样,所以不觉离座。大致因为他戴的软夫子盔,染红脸(此记有误,引者),所以非常之像。"⑥

米应先既然被誉为"活关公",那么,他的"红脸"效果是怎样出来的,这在当时许多观众心目中确是个谜。

在那个时代,每个著名艺人都各有"绝活",米应先的"红脸"同样如此。那时,"他一进后台,便把一壶酒放在化妆桌上,而后穿

① 方光诚、王俊:《湖北戏曲声腔剧种研究》第14页,中国戏剧出版社1996年6月版;李登齐:《常谈丛录》。
② 李登齐:《常谈丛录》。
③ 李洪春:《京剧长谈》,第51页,中国戏剧出版社1982年10月版。
④ 齐如山:《京剧之变迁》第50—51页。
⑤ 杨懋建:《梦华琐薄》。
⑥ 齐如山:《京剧之变迁》第50—51页。

'行头',穿好后就坐下来用手捏脑门,在快上场时,一口气把一壶酒喝光,然后戴上髯口,从容上场。那时关公的出场和现在不一样,当时是用左手水袖遮面,右手揪住袖角,到台口再落水袖亮相。当米喜子一落水袖时,台下就乱套了,前台有些听戏的官员、平民跪下一大片——在他们眼前的不是常看的揉红脸的关公,而是一位面如重枣、脸有黑痣、凤目长髯的活关公!"① 显然,这是用酒劲催出来的效果,同时,也是他精心研究和实践的结果。

米应先非常重视塑造人物,由于他把关羽等人物演得过于"真实",这样就必然营造出一种"失真似神"的舞台形象。

在被誉为可作清史读的《梨园外史》中,作者是这样描述米应先对关羽是如何崇拜的,米"喜子对关爷,比别人分外敬礼。家里中堂供的神像,早晚烧香,初一十五,必到正阳门关庙去走走。唱老爷戏的前数日,斋戒沐浴,到了后台,勾好了脸,怀中揣了关爷神马,绝不与人讲话。唱毕之后,焚香送神。他那虔诚真叫作一言难尽"。②

关公信仰在我国民间由来已久,到了清代,这种信仰不但发展到崇拜的程度,并且还在不断升温。因此,当时的戏剧演出中,演员们对这种信仰或崇拜有着不同一般的表现形式是很自然的。随着关公戏的发展和创新,米应先的这种崇拜方式和他那精湛的表演艺术对后人均产生了重要影响。

米应先不仅擅长关公戏,同时,他还擅演文武老生戏,这与他平时对戏剧执著追求、精益求精是分不开的,史载:"米伶……以正生擅一时名。刻意求精,家设等身大镜,日夕对影徘徊,自习容

① 李洪春:《京剧长谈》,第51页,中国戏剧出版社1982年10月版。
② 潘镜芙、陈墨香:《梨园外史》第26—27页,第52页,北京宝文堂书店1989年6月版。

止。"① 所以,他的演出"辄倾倒其座。远近无不知有米喜子者,即高丽、琉球诸国之来朝贡或就学者,亦皆知而求识之。班中以老成也,呼为'米先生,'都人也相随以是为称,其见赏重如此。"②

米应先在京演出期间,"积劳成疾,往往呕血"。③ 嘉庆二十四年,他告别京师舞台,回到了自己的家乡。此后,不断有人向他求教问艺,他热情诚恳,尽心解答,还抱病演出了他的代表剧目《战长沙》,受到乡人的热烈欢迎。道光十二年,米应先病逝,年五十二岁,人皆惜之,并称赞他是其同辈中之"铮铮者"。同时,梨园行"因他一生正直,都供他为神。连北京司坊里,也有几家有他的香火"。④ 这就说明米应先的高尚品德是梨园界内外一致公认的。

"真骨神传米喜子",米应先在"关戏"方面的开创性贡献,得到了程长庚等后世名家的继承和发展。

2. 程长庚:位列《同光十三绝》之首的程长庚(1811—1879年),在京剧形成和发展时期,贡献卓著,影响深远,赞誉颇多,中外学人和梨园行称赞他是"戏中山斗"、"领袖群英"、"剧神"、"伶圣",京剧之"开山祖师"、"卓然大家"……。可是,在他步入剧坛之初,却颇多坎坷,而他的成名之作正是在这种逆境之中演出了"关戏"《战长沙》。⑤

《京剧二百年之历史》记曰:

> 当其微时,行于某班而求演唱,班主侮彼之无名,作色曰:汝能何戏?彼不假思索而答曰:关公戏大抵皆能。班主以为

① 杨懋建:《梦华琐薄》。
② 张江裁:《北京梨园掌故长编·米伶有名》。
③ 杨懋建:《梦华琐薄》。
④ 潘镜芙、陈墨香:《梨园外史》第26—27页,第52页,北京宝文堂书店1989年6月版。
⑤ 程长庚的成名之作还有一说,即演出《文昭关》。

大言欺人,姑妄听之,不妨于登场时,一观其究竟。彼所选之戏,为《战长沙》,开脸之际,先涂胭脂,一破当时扮演关公之脸谱,迨出场后,冠剑雄豪,音节慷爽,如当年关羽之再世,观客皆叹为得未曾有,班主仰天惊叹,称道弗衰,彼一举而得有剧坛明星之誉。①

对于这段史料,笔者有如下认识:(1)程长庚在"关戏"方面功底扎实,戏路很宽,正如他谦虚之言,"关公戏大抵皆能!"(2)他富于改革创新精神,一改当时扮关羽之法。(3)演技精彩,"观客皆叹为得曾未有",班主"惊叹"。(4)一举成名,有"剧坛明星之誉"。

此后,经过长期的舞台实践,程长庚的《战长沙》又有了进一步提高,如他在演关羽"升帐之际,双眉一竖,长髯微扬,圣武威状,逼现红氍毹上"。②再如,"四个小卒,拿着月华旗,走到台口挡住。那旗又方又大,如同挡幕一般。少时闪开,程长庚已立在台上,头戴青巾,身穿绿袍,把袍袖一抖,露出赤面美髯的一副关帝面孔。只听他口中念道:'赤人赤马秉赤心,青龙偃月破黄巾。苍天若助三分力,扭转汉室锦乾坤。'身躯高大,声若洪钟,真似壮缪复生。"③于是,人们将其在舞台上塑造的关羽形象概括为"造型端庄,唱念讲究,声形兼致,生动传神"。④

上文已对程长庚在《战长沙》等剧中的精彩表演做了分析,除了演技之外,程长庚对关羽形象的继承与革新还表现在以下的扮相方面:

① 〔日〕波多野乾一著、鹿原学人译:《京剧二百的之历史》第一章《老生》第一节《京剧之泰山北斗程长庚》,1926年上海启智印务公司出版。
② 天瘿:《程长庚小传》,见《戏杂志》创刊号。
③ 潘镜芙、陈墨香:《梨园外史》,第245页。
④ 〔日〕波多野乾一著、鹿原学人译:《京剧二百的之历史》第一章《老生》第一节《京剧之泰山北斗程长庚》,1926年上海启智印务公司出版。

1. 改革梨园旧法

"梨园俗例,状武圣者涂面则不衣绿袍,袍绿者则不涂面,独长庚则不然,以胭脂匀面,出场时具有一种威武严肃之慨,令人起敬。"①

2. 创"捏印堂"法

"未开脸之前,自以右手中食两指,夹捏头皮之中,自眉上以达发下,成一赤道,开脸之后,此赤道在满面红光中,显出异样之威风杀气。此种面部之化装法,较于四胜之'运气上升,面为赤虹'者,进步多矣。"②

吴焘在《梨园旧话》中用比喻杜甫诗风的"天风海涛,金钟大镛"比做程长庚的唱,梨园名家曹心泉等人则将其唱喻为"如长江大河,可以一泻千里,一啸能震屋瓦,一咽能感毛发"。③ 这些评论说明程长庚在唱功方面具有相当高超的水平,并受到世人的一致推崇。他的这种演唱技巧对他塑造关羽的形象极有帮助,加之他目光敏锐,抓住社会上崇拜关羽的心理,细心揣摩,精心刻画,因此,"若《战长沙》、《华容道》之类,均极出名",④ 演唱时,"虽无花腔,而充耳餍心,必人人如其意去"。

程长庚的"关戏"上演剧目,除上述者外,还有《古城会》、《临江会》、《取南郡》、《青石山》等。

程长庚一生英伟大度,待人宽厚,为人正派。道光十八年(1838),英国殖民者"以鸦片入广东,二十二年入长江,长庚愤欲

① 天亶:《程长庚小传》,见《戏杂志》创刊号。
② 刘守鹤:《读伶琐记》(二),见《剧学月刊》第一卷第1期。
③ 曹心泉、王瑶卿等:《程长庚专记》,见《剧学月刊》,第一卷,第一期。
④ 徐珂:《清稗类钞》第十一册《优伶类·程长庚独叫天》。

绝"。① 在其一生中,类似这样的事例还很多,程长庚是一位德高望重的爱国艺术家。基于以上种种原因,时人遂尊称他为"大老板。"

"关公戏乃戏中超然一派,与其他各剧,绝然不侔。"② 要想演好关羽,必须具备二项条件。概而言之,第一,"扮相之英武,要求扮相之佳,尤在开脸之肖"。第二,"在做工之肃穆,要求做工之好,尤在举动之镇静"。以上二点要求均有详细的记载。那时,当人们用这些条件评论此项人才时,一致认为"程大老板自属古今第一人"!

程长庚逝世以后,位列"关戏"演员中头把交椅者,则是在宫内演出很受慈禧等人赏识的汪桂芬。和他同时代的王鸿寿(三麻子),从南方唱到北方,将"关戏"的发展推向了一个新时期。

3. 王鸿寿:同治、光绪年间,有一位来自南方的演员,先后在天津、北京上演了《古城会》等"关戏",受到了两地观众的热烈欢迎,自此,他这种别具神韵的表演为内外行所公认,时至今日,京剧舞台上演出的"关戏"几乎都是他开创的演法,并在京剧行当中形成了"红生"一行,这位誉满大江南北的艺术家就是"红生鼻祖"王鸿寿。

王鸿寿(1848—1925年),安徽怀宁人,生于江苏南通的一个官宦人家,其父为官不善逢迎,但一生嗜戏,家中养有昆曲、徽调两个戏班。长年的艺术熏陶,使王鸿寿爱戏、懂戏,自幼就在这两个戏班中学戏,先学武丑,如《偷鸡》、《盗甲》均是其拿手戏,后又改文武老生。同治二年(1863年),因未送寿礼,其父得罪了一个蓄谋陷

① 参见《京剧二百年之历史》;陈澹然:《异伶传》,见张次溪编《清代燕都梨园史料》,下卷。

② 剑云:《三麻子之走麦城》,见《菊部丛刊·粉墨月旦》,下同。

害他的上官,弹劾之下,竟招致满门抄斩! 王鸿寿因在大衣箱内藏身,未被搜到,侥幸活命,后遂隐姓埋名,浪迹江湖,在戏班中谋生,艺名三麻子。

太平天国期间,英王陈玉成办有"同春班",招聘有才能的艺人参加,王鸿寿加入其间,一面演出,一面教戏,这段生活为他后来创作并主演长达四十本的历史剧《洪杨传》奠定了重要基础。同治三年七月,太平天国失败,王鸿寿转入江南戏班演出,与此同时,他继续钻研他喜爱已久的关公戏。

是时,江西巡抚德馨(德晓峰)系王鸿寿之父的旧年好友,王鸿寿闻知,投到了他的门下,任职五营统领。德馨爱戏,藏有关羽马上舞刀三十六像,王鸿寿如获至宝,喜出望外,朝夕研摩,形成模式,溶入其后来的"关戏"之中,苏雪安在《京剧前辈艺人回忆录》中指出:"三麻子还带着几分原始性的动作(即如台步就不同,三麻子的抬腿甚高,落脚甚重,可能走一步,肩背有点震动,京班走法与此相反,完全在腰腿上使劲,所以上身不动),所以许多地方的造型,都能暗合古典画像。这就使人看上去能发生一种追慕古人的意境,而忘记了在看演员演戏。"这段回忆说明关羽的《三十六像》对他后来在"关戏"中独领群英是非常重要的。

王鸿寿对"关戏"的一系列改革和创新可分为两大方面,第一,扮相与表演。京剧大师梅兰芳以其早年和他同台演出的观感,将其"关戏"的特点概括为"他在面部化装上面,跟现在使用油彩不同。他是用银珠勾脸的,两道眉毛画得极细,显得威严端重。嗓门吃调不高,微带沙音,可是咬字喷口有劲,听上去沉着清楚。马童、周仓都是跟他合作多年,十分熟练的伙伴。身段上,联系得异常严密,特别是马童的一路跟斗翻出来,再配合了他趟马的姿势,一高

一矮,十分好看"。①

梅先生在上文从扮相、唱工、做派等三个方面概括了王鸿寿对"关戏"的改革与创新。需要略做说明的是,王鸿寿用银朱勾脸是为了将面部的红色加重,突出关羽"面如重枣,体现出他威严雄武"。"在唱腔上,他为关羽精心设计了'唢呐二黄'、'拨子'等唱腔,同西皮、二黄在一出戏内交叉使用,改变了过去台上的关羽唱腔单一、唱段少等不足。在做派上,王鸿寿为关羽设计的许多身段就包含在生(老生、武生)、净(架子花脸)等行当之中,从而,对塑造关羽的刚劲、勇猛的儒将形象大有裨益。同时,给关羽加一个马童,和他一起趟马,突出赤兔马的特性,促使'关戏'火爆起来,内外行对他的这一创举无不交口称赞。此外,王鸿寿还对关羽的服装、髯口、念白、大刀、造型等进行了全方位的革新。"② 人们评论说:"到了三麻子,却来了一个老爷戏的革命,因此三麻子这一动机就值得表扬,更因为他肚子宽,会的多,本身又有极强的创造性,所以他不但把三国演义中属于关羽的故事都编成了戏,而且在表演方法上,创造了更多的艺术性的动作,这种动作,可以说从来没有人敢用,也从来没有人敢想的。"③ 所以,王鸿寿"于'关剧'之红生也,独开生面,堡垒一新,世称'活关公'。"④

第二,经王鸿寿创作并演出的三十余出(一说三十六出)关公戏是他在"关戏"文化发展史上的又一突出贡献。这些剧目是:《斩熊虎》、《走范阳》、《三结义》、《造刀投军》、《破黄巾》、《斩车胄》、《斩华雄》、《斩貂蝉》、《新野慈放》、《屯土山》、《破壁观书》、《三许云

① 梅兰芳:《舞台生活四十年》第二集、第二章·四《结束了上海的演出》。
② 详见李洪春:《京剧长谈》,第九章《关公戏的表演艺术》。
③ 苏雪安:《京剧前辈艺人回忆录》。
④ 〔日〕波多野乾一:《京剧二百年之历史》,第一章《老生》,第十二节《现存诸伶·王鸿寿》。

阳》、《赠袍赐马》、《斩颜良》、《诛文丑》、《封金挑袍》、《破汝南》、《过五关》、《收周仓》、《收关平》、《古城会》、《汉津口》、《临江会》、《华容道》、《战长沙》、《单刀会》、《取襄阳》、《水淹七军》、《破羌兵》、《青石山》等等。

王鸿寿的这些剧目不仅丰富了"关戏"的数量、完整了"关戏"的体系,充实了"关戏"的内容,而且,他在上演其中的很多剧目时产生了强烈的轰动效应,促使"红生"这一行当的规模空前壮大,其时,由于花、雅二部的其他剧种内擅演"关戏"的艺术家的精彩表演,更由于王鸿寿及其分布在大江南北弟子们的不懈努力,一个以京师为中心的上演"关戏"的高潮出现了。笔者以为,发生在清末的这一社会现象是值得注意和思考的。

梨园界用"戏包袱"称呼赞誉王鸿寿戏路宽广,能演的戏甚多。尤为可贵的是,他还有一颗赤诚的爱国之心。例如,他在扮演时装新戏《潘烈士蹈海》一剧的潘烈士时,利用主人公之口,对清政府腐败无能、帝国主义猖狂入侵表达了极端的愤恨。以潘烈士投海自杀的行动,唤醒国人,激励国人!与此同时,王鸿寿通过精心塑造的关羽形象同样反映了他在这方面的热情和思想。

王鸿寿的弟子,大都以编演"关戏"名著于世,如著名的"南林(树森)北李(洪春)"等。此外,在王鸿寿前后,演"关戏"的名家还有:崔学京[①]、于四胜、谭鑫培、程永龙、刘鸿声、瑞德宝、杨小楼、夏月润、周信芳、唐韵笙、王凤卿等多人,他们都为"关戏"的发展发挥了程度不同的作用。

① 有关崔学京的情况,请参见汪同元:《崔学京·程长庚·关羽戏》,原载《长庚精神照后人》,中国戏剧出版社1998年版。

【第四节 "关心事,借优孟传出"】

古往今来,因演一个人物及其重要事迹而称做一种戏的,比如本文论述的"关戏",这在我国戏剧文化发展史中不但仅此一例,并且,盛况空前。长期以来,经过历代文学艺术家的不断努力,"关戏"已经有其完整的剧目体系和全面的表演体系。关于其剧目的完整性则表现在:自象征关羽出世的《斩熊虎》起,至关羽以身殉职的《走麦城》止,以及《关公显圣》等神话故事戏,事凡关羽一生的"业绩"无一遗漏,从而为"关戏"独具特色的表演体系奠定了坚实基础。至于表演体系的全面性具体表现在扮相、服饰、道具、唱、念、做、舞、特定造型等多方面,因此,在"红生"这一行当中,由于"关戏"在剧目上和表演上的完整性和全面性,这就有力地促进了"红生"的发展,并使关羽成为"红生"的第一主要角色。

在"关戏"诸多独有的特色内,幕后台前的习俗也是很重要的一个方面。上节笔者只是评述了米应先的情况,而在他之后的名家们又是怎样的习尚呢?

当时,扮演关羽的演员们受关羽崇拜的影响很深,他们不但在后台"要烧香、磕头、顶码子(码子是哪会儿演员先用黄表纸写下关圣帝君的名讳,叠成上边是三角形的牌位,烧香磕头后,把它放在头盔内,南边是放在箭衣里。演完后用它擦掉脸上的红彩,再把它烧了。烧完了才能说话闲谈),而且演关公的演员一进后台就不说话、不闲谈,以表示对关公的崇敬。"[①] 及至王鸿寿之时,他"生平崇奉壮缪最笃,每于演剧之先,对其像焚香膜拜,然后化装。即登

① 详见李洪春:《京剧长谈》,第九章《关公戏的表演艺术》。

台,一似壮缪之英灵,附托彼躬,令彼为代表者,故专心致志,一丝不苟,乃能神与古会,不武不威,……巍巍乎若天神由王阙而下降尘埃,不由人不肃然起敬。无怪粤人摄其影而顶礼供奉,信为云长重生也"。① 此外,如演出前斋戒沐浴;在后台杀鸡敬圣;"破脸"以求保佑;当场祭青龙偃月刀等等。这些台前幕后的种种习俗(包括米应先时期)应当是关公信仰在戏剧文化中的特殊表现方式,同时,也说明这种信仰对"关戏"的深刻影响。由于时代的局限,当时的艺术家们崇信关羽是可以理解的。

黑格尔说:宗教"往往利用艺术来使我们更好地感到宗教的真理,或是用图像说明宗教真理以便于想像。"② 从严格意义上说,关羽崇拜并不是一种独立的宗教,他只是被佛教和道教神化、并成为这两大宗教的一名重要成员,但是,当戏剧这种为广大群众喜闻乐见的表现形式上演关公戏之时,其通俗易懂、表演生动、情节感人等特点必然对关公信仰起着普及和推广作用,使人们"更好地感到"关羽被美化、神化后的人格魅力,甚至会出现"摄其(指王鸿寿扮演的关羽——引者)影而顶礼供奉"的现象。有关这方面内容,请见前文,兹不赘述。

有清一代,关公戏在宫内和民间均有长足的发展,到了清末,戏剧舞台上出现了以王鸿寿为代表的编演关公戏的高潮,并受到满、汉等民族广大群众的热烈欢迎,这是什么缘故?笔者以为,帝国主义肆意践踏,清朝政府腐朽没落,广大人民失去了生活保障,挣扎在水深火热之中,于是,不少人希望关羽重生,企盼冥冥中的"关圣帝君"保佑他们平安。显然,清末的这种局势、人们的这种心理对"关戏"高潮的出现是有着重要推动作用的。正如马克思所指

① 剑云:《三麻子之走麦城》,见《菊部丛刊·粉墨胆》。
② 黑格尔:《美学》第一卷,第130页。商务印书馆1996年6月版。

出:"关于艺术,大家知道,它的一定繁盛时间决不是同社会的一般发展成比例的,因而,也决不是同仿佛是社会组织的骨骼的物质基础一般发展成比例的。"

绵延了千百年的关公信仰,至今仍在我国的一些省区和一些国家存在,构成诸多信仰中的一种;与此同时,"关戏"也继续出现在我国不同剧种的舞台上,成为广大观众喜爱和欢迎的剧目。建国以后,当代'关戏'名家如群星灿烂,人才辈出。所不同的是,那些幕后台前的特有习俗消失了,代之以更加现代的习尚和演出。可以看出,这种信仰文化和"关戏"文化都包含着一些人们所推崇的精神思想,如其中的"忠、义、仁、勇"就被视做其"信仰之本"。有的作者认为:"这种精神是炎黄子孙的道德,是华夏民族的品格,是做人的规范,是社会的楷模。"[①] 目前,这种信仰因其地域、阶层不同而各有侧重,其间,这种侧重又与其所从事的职业直接有关。可见,这是一种跨越时空和地域的精神思想,并且长期表现着它自身的价值。需要指出的是,不论其在关公信仰中有何差异,但他们的那种"信仰之本"确与关公文化和"关戏"密切相关,因此,对于这种信仰文化和"关戏"文化以及与此有着密切关系的内容,我们应予以进一步研究。正所谓:"太史不同书,英雄侯,奸雄贼,此际春秋争一字;昊天无异命,正统膺,伪统窃,当年日月岂三分!"

[①] 洛阳关林管理委员会:《洛阳·关林·前言》,中州古籍出版社1994年9月版。

第六章
满族与清代包公戏

> 驸马爷进前看端详,
> 上写着秦香莲三十二岁,
> 状告当朝驸马郎,
> 欺君王、瞒皇上,
> 悔婚男儿招东床,
> 杀妻灭子良心丧,
> 逼死韩琪在庙堂,
> 将状纸压至在爷的大堂上!

这是著名京剧《铡美案》(一名《秦香莲》)演出本中包拯的一段唱词。在当今京剧舞台上,或是在祖国各地的票房之中,不论是哪一位包拯的扮演者和京剧票友在唱完这一段时都必然获得满堂的彩声。这不光是因为京剧名家、净行裘派创始人裘盛戎先生留下的这段唱腔好,更为重要之处则在于剧情曲折动人,唱词震

撼人心！几百年来，全国很多剧种都结合自身特色，改编上演，深受广大人民群众的欢迎。

需要指出的是，早在清代，《铡美案》等包公戏中的优秀剧目就已在花部出现，并已在民间流传。以后，由于清代统治者喜爱和重视戏剧，有些包公戏又走上了宫廷舞台。

【第一节　从《赛琵琶》到花部包公戏】

|一|

北宋名臣包拯以其清正廉洁、铁面无私、不惧权贵、为民除害等高尚情操著称于世，其时，包拯为官声名甚佳，妇孺皆知，人们尊称他为"包老"、"包公"。包拯辞世后，谥"孝肃"，又因其生前曾任天章阁待制、龙图阁直学士，故被尊称为"包孝肃"、"包待制"、"包龙图"，自清以来的京剧包公戏《铡美案》，其著名唱段"包龙图打坐在开封府"中的"包龙图"之称即是这其中的一种尊称。

包拯，字希仁，一字兼济，北宋庐州虎山北麓（即今天的安徽省合肥市肥东县谢集乡包村）人。生于宋真宗咸平二年（999年），卒于宋仁宗嘉祐七年（1062年）。1999年是包拯的千年诞辰。千百年来，戏曲是包公形象、包公事迹和包公故事能够广泛流传、深入人心、受到人民热烈欢迎的一个重要形式。

清乾隆年间，李斗在提到花部时说："两淮盐务例蓄花、雅两部以备大戏：雅部即昆山腔；花部为京腔、秦腔、弋阳腔、梆子腔、罗罗

腔、二黄调,统谓之乱弹。"① 乾隆、嘉庆时期的戏剧家焦循对此则予以了更深入的阐述,他指出:"'花部'者,其曲文俚质,共称为'乱弹'者,也乃余独好之。盖吴音(指昆山腔——引者)繁缛,其曲虽极谐于律,而听者使未睹本文,无不茫然不知所谓。""花部原本于元剧,其事多忠、孝、节、义,足以动人;其词直质,虽妇孺亦能解;其音慷慨,血气为之动荡!"② 面对同一戏班或不同戏班的"递相演唱",广大农民等劳动群众"聚以为欢,由来久矣"。在这些演唱剧目中,就有深受群众欢迎的秦腔《赛琵琶》。而前文谈到的《铡美案》首先则源于此剧。

秦腔《赛琵琶》讲的是:"陈世美弃妻事。陈有父、母、儿、女。入京赴试,登第,赘为郡马,遂弃其故妻,并不顾其父母。于是父母死。妻生事死葬,一如琵琶记之赵氏;已而挈其儿女入都,陈不以为妻,并不以为儿女。皆一时艳羡郡马之贵之所致。盖既为郡马,则断不容有妻、有儿女也。妻在都,弹琵琶乞食,即唱其为夫弃之事,为王丞相所知。适陈生日,王往祝,曰:'有女子善弹琵琶,当呼来为君寿。'至,则故妻也。陈彷徨,强斥去之,乃与王相诟。王尽退其礼物,令从人送旅店与夫人、公子,谓其故妻曰:'尔夫不便于广众中认尔,余当于昏夜送尔去,当纳也。'果以王相命,其阍人不敢拒。陈亦念故,乃终以郡主故,仍强不纳。妻跪曰:'妾当他去,死生惟命;儿女则君所生,乞收养之耳。'陈意亦怆然动。再三思之,竟大詈,使门者挥之出。念妻在非便,即夜遣客往旅店刺杀妻子及儿女。幸先知之,店主人纵之去,匿于三官堂神庙中。妻乃解衣裙覆其儿女,自缢求死。三官神救之,且授兵法焉。时西夏用兵,以军功,妻及儿女皆得显秩。王丞相廉知陈遣客杀妻事,甚不平,竟以陈有前

① 李斗:《扬州画舫录》卷五《新城北录下》。
② 焦循:《花部农谭》,下同。

妻欺君事劾之,下诸狱。适妻帅儿女以功归,上以狱事若干件令决之陈世美焉。妻乃据皋比高坐堂上。陈囚服缧至,匍匐堂下,见是其故妻,怍怍无所容。妻乃数其罪,责让之,洋洋千余言。说者谓:《西厢·拷红》一出,红责老夫人为大快,然未有快于《赛琵琶·女审》一出者也。""此剧自三官堂以上,不啻坐凄风苦雨中,咀茶恝蘖,郁抑而气不得申,忽聆此快,真久病顿醒,奇痒得搔,心融意畅,莫可名言,《琵琶记》无此也。然观此剧者,须于其极可恶处,看他原有悔心。名优演此,不难摹其薄情,全在摹其追悔。当面诉王相、昏夜谋杀子女,未尝不自恨失足。计无可出,一时之错,遂为终身之咎,真是古寺晨钟,发人深省。高氏《琵琶》,未能及也。"

上段史料不仅使我们清楚了清代《赛》剧的故事情节,同时还使我们认识到:1.《赛》剧赛过了高明的《琵琶记》的具体情节;2.焦循在花部戏剧中最喜《赛》剧的见解有着鲜明的人民性;3.《赛》剧以三官堂为界,较为充分地表达了广大群众要求严惩这种负义之人的愿望。

尽管如此,《赛》剧在关键时刻藉助的还是神授,并以秦香莲夫妻团圆作为全剧终,这就减弱了《赛》剧惩恶扬善的主旨,影响了群众希望有人伸张正义、为民除害的心愿。于是,在此基础上,就有了一位不知名的作者写出了《明公断》,这是清代花部乱弹中的又一力作。

《明公断》的作者在处理三官堂以前的情节时,基本与《赛》剧同,《明》剧与之不同之处是:陈世美的家将韩琪奉命追杀秦香莲母子的过程中,了解了事实真相,壮烈自刎。秦香莲在老丞相王延龄的帮助下,向开封府知府包拯状告陈世美。包拯力主正义,不惧权贵,置公主、太后的干预于不顾,怒铡了陈世美。这就是京剧《铡美案》中的"慢说你是驸马爷到,你就是凤子龙孙我也不饶!""我先铡这负义人再见当朝"。《明》剧的主要场次是:《投店》、《闯宫》、《琵琶

词》、《杀庙》、《告刀》、《大堂》、《见皇姑》、《铡美》。全剧含生、旦、净、丑,行当齐全,剧情曲折,矛盾尖锐,主要人物形象丰满、感人至深。①特别是包拯,他铁面无私,执法如山,主持正义,刚正不阿,形象生动,栩栩如生。《明》剧中体现出他是正义的代表、清官的典型!

秦腔的艺术家接受了《明公断》。于是,在清代秦腔包公戏的剧目中出现了被誉为"江湖十八本"之第一本的《铡美案》,又名《秦香莲》、《铡陈世美》、《琵琶词》等。在秦腔《铡美案》等戏的影响下,当时的很多剧种都上演此剧,或单折,或全本,结合本剧种之长,各具特色。如河北梆子就有《琵琶词》、《杀庙》、《铡美》等。道光四年(1824年),京师的《庆升平班戏目》即已有《铡美案》一剧;同治三年(1864年)《都门纪略》记有当时演员奎官、半大个儿擅演包拯。②京剧中此剧另有《秦香莲》、《明公断》之名。

简言之,《铡美案》无论在清代还是在当代,它们都应首先源于《赛琵琶》,而后则继承了花部乱弹《明公断》。如果再追溯到北宋末年的说唱文学《蔡中郎弃妻》和元末明初高明的《琵琶记》及明万历年间以后的《百家公案》,那么,我们可以认为,《铡美案》一剧的形成和发展大约已有近千年的历史了。到了清代,《铡》剧以其独具的特色很快传到了长城内外、大江南北,"在我国现存三百三十多个地方戏曲剧种中,秦腔《铡美案》几乎都有移植。不少场次,成为许多剧种中的传统节目"。"评剧、越剧、滇剧、川剧也用《秦香莲》之名。汉剧、粤剧、泗州戏叫《琵琶词》,粤剧又名《三官堂》,为江湖十八本之一。淮剧改名《琵琶寿》。"③ 京剧、评剧、淮剧都将此剧改编拍成了电影。如今,《铡》剧几乎是家喻户晓,这说明人民

① 参见《中国大百科全书·戏曲曲艺卷》之《吴毓华·明公断》。
② 参见曾白融主编:《京剧剧目辞典·铡美案》,中国戏剧出版社1989年版。
③ 焦文彬主编:《秦腔史稿》,陕西人民出版社1987年版,第476、487、508页。

群众对这出戏喜爱得有多么深!《铡》剧堪称是清代、乃至当代包公戏的代表剧目。

(二)

有清一代,秦腔是花部中极有影响的剧种之一。有关秦腔的包公戏,除了上文论述的《铡美案》之外,以下当首推被列为秦腔"三打一破"①之首的《打銮驾》,内有"听一言不由人恶火朝上,骂一声狗奸妃太得猖狂,你兄长扣皇粮该把命丧,谁使你借銮驾辱骂忠良……王朝马汉尽管打,相爷不怕犯王法,九龙口里参圣驾,哪怕万岁把头杀"等脍炙人口的唱段。此外,这类剧目还有:《黑驴告状》、《铡赵王》、《五花洞》、《双钉记》、《铡判官》、《探阴山》、《九头案》等十余出。

道光年间(1821—1850年)形成的河北梆子对秦腔等剧种的包公戏既有继承,也有发展,表现在剧目上则有:《打銮驾》、《阴阳报》、《包跪嫂》、《双钉记》、《断台》、《打御街》、《乌盆记》等近二十出。歌颂包拯、抨击陈世美等为非作歹之人是河北梆子剧目的一个重要方面。② 如包拯在《秦香莲》中有"国王家女儿不害羞,来到我开封府堂卖风流!慢说你去搬国太,宋王爷他到来我也情面不留"等精彩唱段唱出了包拯清正刚直、铁面无私的优秀品质。

在中国戏剧文化史上,"东柳"指的是流行在山东及河南、河北、苏北的又一重要剧种——柳子戏。清代柳子戏戏目存有包公戏,它们是:《龙宝寺》、《打棍出箱》、《鱼篮记》、《错断颜查散》(与京

① 焦文彬主编:《秦腔史稿》,陕西人民出版社1987年版,第476、487、508页。
② 详见马龙文、毛达志:《河北梆子简史》,中国戏剧出版社1982年版,第123、124页。

剧《探阴山》不全一样)、《小拉墓》等。其中,以《错断颜查散》影响最大。为柳子戏修史的学者曾为此指出:人们期望包拯能够日断阳,夜断阴,"对他寄托无限的期望与信赖,赋予他超人的权柄和力量,不仅可以审理昭雪人间的冤案,铡死不受国法制约、恶贯满盈的皇亲国戚;而且可以自由地往返根本不存在的阴曹地府去执法除奸,伸张正义。如《错断颜查散》一剧,它深刻地揭露了阴曹地府和人世间同样存在着徇私舞弊的黑暗现象,判官为了包庇外甥李保而把他的名字从生死簿上扯掉,将杀人罪名强加给无辜的颜查散。包拯亲赴阴司查访……虽然一再追问'有无私弊?'结果还是受到蒙蔽,错将颜查散判成死罪。在颜的申诉指控下,再赴阴曹,才弄清真相,利用权柄铡死舞弊的判官,甚至连阎王也被推出问斩,后来虽被讲情赦免,也遭到严厉的批评。剧中所展现的不是恐怖的魍魉世界,而是现实中封建社会的缩影。人们憎恨宦海官场的黑暗腐败,联想到即使阴司也同样存在弄权徇私、裙带相关的现象,因而想像出让这个铁面无私的清官来解民倒悬、制服邪恶。这与《聊斋志异》中的《席方平》等篇,有异曲同工之妙"。①

根据朱万曙先生所著《包公故事源流考述》,清代传奇中的包公戏共有9种,"其中有本流传的三种,即朱佐朝的《乾坤啸》,石子斐的《正朝阳》,唐英的《双钉案》;已佚6种分别是:李玉的《长生像》,朱素臣、朱佐朝的《四奇观》,朱佐朝的《瑞霓罗》,程子伟的《雪香园》,无名氏的《琼林宴》和《双蝴蝶》。它们虽然亡佚,但《曲海总目提要》均有所介绍,能了解其剧情大概。就形式而言,它们都属传奇剧。"仅就对清代包公戏的发展与影响而言,这9种传奇剧目远不及秦腔、梆子、柳子戏和后来形成的京剧中的诸包公戏。

乾隆五十五年(1790年),徽班进京,此后,他们的演出得到了

① 纪根垠:《柳子戏简史》中国戏剧出版社1988年版,第138页。

京师各族人民的广泛认同和支持,遂有三庆、四喜、春台、和春"四大徽班"久盛不衰的喜人局面,并出现了京剧开山鼻祖程长庚等一批艺术家。与此同时,四大徽班在其发展过程中,不断汲取其他剧种之长,继续发挥自身的优势,在演出中成长,在观摩中吸收,在竞争中提高,在前进中融合,正是在这一过程之中,包公戏应运而生。例如,早在乾隆年间,北京的高腔戏中就有以包拯为主要角色的"黑净"戏《断后》;同时,戏剧家焦循在其《花部农谭》中也记有当时的常演剧目《钓金龟》、《赛琵琶》等,因此,《京都三庆班京调》列出五种附图的剧目,《铡美案》就是其一;春台班上演的《铡判官》则属当时"日新月异"、"足以号召一时"① 的新剧目。

由此可见,正是由于京师满、汉等族人民的热情支持,才有《铡判官》、《铡美案》等包公戏的"日新月异",此后的事实表明,满族各阶层通过不同方式表现出了对包公戏的越来越鲜明的参与意识。这也是源自民间的徽班在其进京之后,为清代乃至当代的戏剧文化做出的巨大贡献。

【第二节 台前幕后的信仰崇拜】

信仰崇拜是我国戏剧文化发展中的一个普遍现象,它包括上述剧种和形成于咸丰、同治年间的京剧。当代著名戏剧史研究家齐如山先生在论述这一现象时专文提到在梆子和京剧中的包拯崇拜,他说:"戏界对包孝肃亦极崇拜,平常说话皆言包老爷或包公,未有直道其名者。其所以崇拜之故,大致因其廉洁爱民,一生平反冤狱多耳。且因其为官清正,特私谥曰文正,尽以孝肃二字,尚未

① 陈彦衡:《旧剧丛谈》,引自《清代燕都梨园史料》下。

能书其美也。在皮黄中,演孝肃戏通名时,尚称老夫包拯;在梆子班中则只知有包文正,不但不知有包孝肃,且不知其名为包拯。此亦因梆子腔始于北方,在山陕河南一带早极风行,而包公政绩,则又多在河南,社会知其人者较南方为多,故其崇拜之程度愈高也。"① 这种对包拯崇拜的分析令人信服。

有一段关于"臣包老爷见驾"的记载可以为以上情况提供一个生动例证。

当京师和西北等地盛行秦腔之时,"有所谓八百黑者,工大净,以徐延昭、包文正诸人戏驰名。渠演包文正见上时,必曰:'万岁在上,臣包老爷见驾,'亦一奇也!"② 对此,任二北先生指出:1."此称'臣包老爷'颇带地方戏色彩。民间认为包拯为阴阳两界、正直无私之象征,特尊之曰'老爷'而不名,并与'万岁爷'对称,初不以为抗。'万岁爷'若不能正直如'包老爷'者,则'万岁爷'三字含义转卑!优人循民间心理,用此称人代言,有所褒贬,乃戏语之特异者。"2."此一称呼作如此用,乃八百黑所创,非剧本原有,故曰'奇',故列为优语;若剧本原尔,是剧作者所创,便不关优语,不可不辨。《梨园系年小录》载光绪六年、北京瑞胜和戏班(纯粹梆子班)内,有八百旦,乃旦色。知当时秦腔优名用'八百'者,不止净,八百黑与八百旦二人,或同班同时。"

根据戏剧界在京剧诞生前后的情况分析,在众多民间艺人尊崇包拯的这种社会现象中,应当包括满族京剧艺术家们,所不同者,只是在表现程度上的区别。

值得注意的是,不仅当时戏剧界的艺人们"平常说话皆言包老爷或包公",就是光绪皇帝或慈禧太后在传旨时也将包拯尊称为"包

① 齐如山:《戏班》,第四章《信仰·包孝肃》。北平国剧学会 1935 年 4 月版。
② 任二北编著:《优语集》,卷七《清·上》,上海文艺出版社 1981 年版。

老爷"。光绪三十年(1904年),昇平署《旨意档》中有如下一段记载："十月十四日,奉旨：以后唱《花蝴蝶》,不要采花那一场,上包老爷。"

《花蝴蝶》是清代京剧包公戏的剧目之一,其主要剧情是："姜永志,人称花蝴蝶,武艺超群,为采花淫贼。姜与邓家堡神手大圣邓车交厚。邓车寿日将到,姜永志潜入京都,盗走宫内桃花玉马一匹,送与邓车作寿礼。归途,行经铁头镇,至赵员外家行劫,见赵女颇有姿色,强欲奸宿。赵女执意不从,姜乃将女杀死,留花蝴蝶作记。赵员外闻报,至包拯处控告。适圣旨亦到,言桃花玉马被盗,亦留花蝴蝶为记。包拯知二案乃一人所为,遂命展昭等改扮囚徒解差,分路探访。展昭等至一客店,见门插镖旗,知北侠欧阳春宿此,前往拜会,言明来意。欧阳春知花蝴蝶住邓家堡,率众前往擒之。花蝴蝶拒捕,与展昭等动武,败走鸳鸯桥,欲由大道逃遁。不料蒋平守候桥头,诱其落水,姜永志不识水性,遂被擒。"[①] 显然,这道圣旨是光绪皇帝等人在宫内看了该剧之后有感而发的。早在道光初年,京剧尚未姓"京"之前,民间即有此剧了。

【第三节 满族艺术家对清代京剧包公戏的杰出贡献】

|一|

根据笔者的研究和统计,清代京剧中的包公戏主要有：《铡美

① 曾白融主编：《京剧剧目辞典·花蝴蝶》,中国戏剧出版社1989年版。

案》、《探阴山》、《铡判官》、《打銮驾》、《铡包勉》、《断后》、《打龙袍》、《琼林宴》、《双包案》、《五花洞》、《双钉记》、《铁莲花》、《血手印》、《行路哭灵》、《乌盆记》、《九头案》、《碧尘珠》、《神虎报》、《摇钱树》、《卖花三娘子》、《花蝴蝶》、《三侠五义》等。

对于以上剧目,有两点需要说明:1.同一内容,但剧名不同者未列,如《铡美案》又名《秦香莲》、《明公断》等;《铡判官》又名《普天乐》;《断后》又名《天齐庙》等。2.包拯在以上剧目中并非都是主要角色,如《行路哭灵》就是以老旦为主,《乌盆记》则以老生为主等等,但是,包拯在剧中的地位重要,作用突出,影响深远。

显然,京剧在其形成和发展的过程,在移植、借鉴其他剧种包公戏基础上,有创新、发展,出现了"后来者居上"的势头,上述剧目即是很好的说明。此外,清代京剧包公戏还有两个特点,即:随着京剧大踏步地走上了宫廷舞台,以唱做为主的包公戏明显地占有一席之地;出现了三位擅演包拯的著名京剧花脸艺术家。

在清代,昇平署是负责宫廷戏曲的机构,成立于道光七年(1827年),它的前身是南府。下面,笔者根据已见到的昇平署档案,① 排列出演出包公戏的年月和剧目。

道光四年(1824年)七月初七日《包公上任》。

道光七年(1827年)正月十九日《包公罢职》。

同治九年(1870年)十二月二十九日《打龙袍》。

同治十年(1871年)七月《普天乐》。

光绪九年(1883年)十一月初一日《普天同乐》。

光绪十一年(1885年)五月初九日《铡美》,六月十六日《打龙

① 中国第一历史档案馆:《昇平署档案》、新整《内务府档案》,另,参见王芷章:《清昇平署志略》、《清代伶官传》,周明泰:《清昇平署存档事例漫抄》,朱家溍:《清代乱弹戏在宫中发展的史料》等。

袍》,七月初一日《铡包勉》,十月初一日《打龙袍》,十一月初一日《天齐庙》,九月初一日《双钉记》。

光绪二十二年(1896年)九月十一日《神虎报》,十二月初十日《神虎报》。

光绪廿八年(1902年)十月初十日《双包案》。

光绪三十年(1904年)十月《花蝴蝶》。

光绪三十四年(1908年)正月十六日《天齐庙》,正月十九日《铡美案》,三月初一日《乌盆记》,四月十一日《探阴山》,四月十八日《琼林宴》,四月十九日《花蝴蝶》,六月十五日《乌盆记》,六月十六日《天齐庙》、《花蝴蝶》,六月二十二日《琼林宴》,七月初六日本《探阴山》,七月十六日本《乌盆记》,八月初八日《行路训子》、《五花洞》,八月十二日《双包案》,九月初一日《行路训子》,九月初八日《双包案》、本《奇冤报》,九月十五日《花蝴蝶》,十月初二日《天齐庙》《琼林宴》,十月初七日《行路训子》,十月初八日本《五花洞》,十月初九日《花蝴蝶》,十月十四日《天齐庙》。

宣统三年(1911年),宫内上演的包公戏就包括了《探阴山》、《天齐庙》、《铡美案》、《双包案》、《五花洞》、《琼林宴》、《乌盆记》、《双钉记》、《行路训子》、《花蝴蝶》等10出。

从上文档案史料同民间上演的包公戏进行比较,经过初步统计,民间为22出,宫廷则为14出,可是,除了《打銮驾》,以包拯为主的剧目几乎都在宫内演出过,这就说明,满族帝王认同了包公戏,认同了清官文化,对包公戏及其扮演者予以赞同和扶植,这对于京剧花脸行当的加速发展,流派纷呈,有着重要的作用和深远影响。

上述内容是清代包公戏不断发展的重要原因,与此同时,演员的精彩表演则是又一个重要因素,正所谓"戏捧人,人捧戏"。当时,在宫内上演过包公戏的京剧名家有穆长寿、金秀山、裘荔荣、郎

得山等人。

穆长寿,一名凤山,号小穆。他是革新京剧花脸行当的第一人。他曾将连台本戏《铡判官》摘出其中一本单演,名为《探阴山》,并为该剧的包拯创制了新腔,演出后大受欢迎。从此,穆凤山开创了上演"折子戏"的先例。在行腔方面,"黑净(指包拯等角色)唱腔之用鼻音,小穆实始作俑"。① 他的唱化刚为柔,流畅婉转,一改过去花脸唱腔直来直去之法,创出了许多新腔,韵味浓厚,影响深远。时称"铜锤架子,无不擅长"。他的代表剧目中的包公戏有《打龙袍》、《铡判官》、《铡包勉》等。

此外,穆凤山还培养出了二位京剧名宿。其一是"奎派"(张二奎)老生的杰出传人许荫棠(1852—1918年),许乃京东东坝镇人,自幼酷爱京剧,以票友拜穆凤山为师。在穆的教导下,技艺大进,深受广大观众欢迎。他扮相魁梧,做派大方,嗓音酷似张二奎,"如石破天惊,其唱全以气胜,不尚花腔",时人赞之为"许大嗓","一时都中无不知有许大嗓其人者"②;复将其王帽戏等代表作概之以"许八出",这就是京剧史上有名的"许处"。其二是"刘派"老生创始人刘鸿声(1875—1921年),刘是顺义县人,天生一副好嗓子,且与穆凤山为邻,因此,他常听穆凤山调嗓,遂爱上了京剧。时间一长,刘以一段《探阴山》深得穆的赏识,自此,他能经常得到穆的指导。此后,穆凤山又介绍他拜常二庄为师,复得名净金秀山指点,正式下海。穆凤山对京剧花脸行当的改革,深深影响着刘鸿声,于是,他在演包公戏时首创了一种细嗓铜锤的唱法,韵味醇厚,同时,他还能兼演老生、花脸、老旦三个行当,各有其代表剧目,深受世人的欢迎。

① 徐珂:《清稗类钞》,第十一册《戏剧类·小穆用鼻音》。
② 《梨园老照片》,第14页,吉林文史出版社1999年版。

以金秀山为代表的金派花脸"化平而深,化俗而雅"①,既属黄钟大吕,又属婉转动听,"后来谈'铜锤花脸'艺术流派的只知有金,上掩乃师,下超同列"。他的包公戏代表剧目有《双包案》、《五花洞》、《铡美案》等。"论者推净角第一。"② 其子金少山,青出于蓝而胜于蓝,人称"金霸王"、"净中王"。惜自少山之后,有嘹亮歌喉而承金派者甚少,裘派遂集众家之长,成为京剧净行的盟主。

裘派先驱裘荔荣,即裘桂仙,十二岁出台,以《探阴山》、《铡判官》、《打龙袍》等包公戏"蜚声日下",是为"擅长之作"③,时人评之"宛如鸾凤和鸣,洋洋盈耳,是盖当时公论"。后因败嗓,改学胡琴。光绪三十年(1904年)二月,入昇平署效力,嗓音已日趋恢复。三十三年三月初三,慈禧传旨:"随手裘荔荣,著上场唱戏。"④ 是为正净。他虽然身短脸窄,条件远逊于金秀山等人,但他"扮演包拯气象森严,威猛可畏",以"肃穆端凝"取胜,深得内外行的好评。其子裘盛戎,当代著名京剧表演艺术家,"裘派花脸"的创始人。当今京剧舞台上,凡唱"铜锤花脸"的,几乎都宗裘,而裘派唱腔则是在继承、发展京剧花脸名家穆凤山等人演唱方法的基础上形成的。

在上述京剧花脸艺术家之中,穆(长寿)、金(秀山)两大流派的创始人均系满族,他们均以演包公戏著称于世。此外,当时属于满族的京剧花脸名家还有黄润甫、庆春圃、钱金福等人。到了清末民初,京剧花脸行的形势是:铜锤花脸无不学金(秀山);架子花脸无不学黄(润甫),这种形势再次显示了满族京剧名家对花脸行当和包公戏的杰出贡献。因此,我们有必要对黄派创始人、也称"黄三先生"的黄润甫做一简要评述。

① 董维贤:《京剧流派》第三章《铜锤架子花脸》,下同。
② 徐珂:《清稗类钞》,第十一册《戏剧类·金秀山为净角第一》。
③ 王芷章:《清代伶官传》卷三《净·裘荔荣》,下同。
④ 中国第一历史档案馆:昇字第0005号《旨意档》。

黄润甫,北京人,满族,自幼读书,通晓诗文。

青年时,正是京剧兴起的时期,黄润甫对之颇为喜好。初为翠峰庵票房的票友,后拜四喜班的著名花脸演员朱大麻子(艺名)为师,出演后很受欢迎。此后,又在南府胜春奎班和程长庚之三庆班搭班学艺。在程长庚的推荐下,又向花脸名家庆春圃(满族)、钱宝峯等人学习。他悟性高,肯吃苦,演技迅速提高,且融各家之长,故又有"钱庆黄"之称。在从艺道路上,黄润甫得力于较高的文化修养,平时,他认真研究剧情,注意观察生活,根据不同人物的时代背景、所处环境、彼时心情等,塑造了一个个栩栩如生的舞台形象,成为人们学习的楷模。他在演出时的一个重要特色,即以工架见长,造型优美,神态自然,自成一家,为世人叫绝。

在早期的满族京剧名家中,黄润甫还有一个为人们所称赞的特点,即非常重视戏剧的社会效应,他常对行内行外的人讲:"演剧不过传古人事。古人事不外忠奸,然状忠易,状奸难。吾固勉为其难者,以警世!"① 这种进步的戏剧观与其精彩演技相结合,使黄润甫把架子花脸的表演艺术推向了一个新的高峰。此后的京剧花脸流派创始人,如郝寿臣、侯喜瑞诸名家,都是在宗黄的基础上才有其新的开创。

[二]

京剧花脸行当是当时满族京剧名家人数最多的一个行当。在这些满族京剧艺术家中,尤以穆长寿、金秀山的包公戏最为著名。笔者认为:以上所述与满族的爽朗豪放、疾恶如仇性格有重要关

① 〔日〕波多野乾一著、鹿原学人译:《京剧二百年之历史》,第九章《副净》,第一节《黄润甫前后》。

系。同时,这种参与意识更为全面、更为直接、更为强烈。这也正是满族的开放性、包容性和可融性的又一个突出的感人例证!

京剧自清代诞生前后,其生、旦、净、丑各行当发展并不平衡。首先成熟起来的是老生行。紧步其后的是旦行中的青衣和花旦。其时,花脸一行虽也是名家辈出,但在各行当之中,特别是同生、旦相比,终属一次要地位,起着辅佐生、旦之作用。同时,花脸一行的演唱板式、表现手段、演出形式、上演剧目,较之生、旦都明显见少。正因为如此,清代包公戏不仅以其独特的艺术魅力和深刻思想内容在京剧舞台上占有重要地位,同时,经过清代和后来满、汉等族艺术家的不懈努力,一直在不断创新、丰富和发展,今天的《赤桑镇》、《包公》("江南活包公"李如春主演)、《智斩鲁斋郎》、《包龙图私访陈州》、《宋宫奇冤》、《包公除贪官》等一批优秀剧目就是明证。最近,又有"白胡子老包将登台",指的是山东省京剧院裘派传人宋昌林即将公演新剧《包拯二下陈州》,受到世人的关心和瞩目。

此外,有关这方面的情况还有:中国京剧院还在整理、排练全部《包公》,并由著名金派传人吴钰章领衔主演;河北省庆祝新中国成立五十周年进京演出的剧目《包公卖铡》,火爆京城。有的评论者指出:《铡美案》表现的是法与权的较量,《赤桑镇》展示的是法与情的纠缠。《包公卖铡》则侧重在"有法不依",即"法治还是人治"。该剧为七场历史故事剧,高华印等编剧,邢台市河北梆子剧团演出;在本届"中国剧协99宝安杯少儿戏曲小梅花荟萃演出"中,有"童声高歌唱老包",四位来自不同剧种的小演员以河北梆子、评剧、豫剧和京剧演唱了四个包公剧目的唱段。这四位小演员最大的14岁,还有两个女孩。笔者以为,以上演出都是对京剧包公戏有开创之功的那些满族京剧艺术家的极好纪念。

宏观来看,以秦腔为代表的全国各剧种的清代包公戏对元杂剧有着承上启下的作用,元杂剧中的《包待制陈州粜米》、《包待制

智斩鲁斋郎》、《包待制断叮叮当当盆儿鬼》、《包待制双勘丁》、《包待制智赚灰栏记》等名剧都被秦腔等剧种的艺术家们改编、移植,成为他们的优秀传统剧目,保留至今。

从宋人话本《合同文字记》、《三现身包龙图断冤》到明代《警世通言》、《初刻拍案惊奇》、《百家公案》、《龙图公案》等小说,直至清后期的《七侠五义》,以及模仿《包公案》而写成的《施公案》(以康熙帝誉为"天下第一清官"施世纶为主人公的故事),这些小说对清代包公戏有着不容忽视的影响和借鉴作用,而清代包公戏对本朝小说的出现也发挥了自身的作用。戏曲与小说的关系历来是非常重要的。

本书出版之际,又从媒体上得知,一个编演包公戏的热潮再度出现,如评剧《包公智斗》正在中央电视台戏曲频道热播,此剧共分五部19集,其中,《包公嫁女》、《包公休妻》、《陈州遗恨》等别有新意。再如,中国京剧院新编京剧《包龙图梦断金蝉案》,全新演绎了传统经典《探阴山》。三如,天津青年京剧团正在秘密打造《青天颂》,重新塑造一身正气的包拯。

包公戏是中国戏剧发展史上由雅而俗的一个重要硕果。这些戏曲以其简练的唱词、动人的声腔、大气磅礴的表演,通过不同的剧目唱出了人民的心声,从而深受广大人民群众的欢迎。其中满族京剧名家的贡献已如上文所述,时至今日,诸如"为黎民无一日我心不愁烦"、"未正人,先正己,人己一样,哪有个徇私情,卖法领脏"、"皇家的官儿我不做,纵有那塌天祸包某承担"等唱段,依旧在群众中传唱,就是在京剧不太景气的今天,包公戏仍然受到人民群众的热烈欢迎。因为,人民喜爱刚正廉洁的官员,人民崇敬铁面无私的清官。

包公戏曲不仅是包公文化的一个重要组成部分,同时,也是中华民族传统文化和清官文化的一颗璀璨的明珠!

感人的主题必将世世代代传诵下去。

第七章

施世纶·"施公戏"·《施公案》

在清代268年的历史中,小说、戏剧名著颇多,但是,以"本朝人物"为主人公或是重要角色并成为系列名剧或"公案小说"者,当首推以施世纶为原型的"施公戏"和小说《施公案》,它如《彭公案》、《于公案》、《刘公案》等等。对于"公案小说",评价不一,但影响深远。如《施公案》小说一版再版。时至今日,即或是在京剧等剧种不太景气的情况下,"施公戏"仍在北京和其他省市的舞台上公演。那么,历史上的施世纶是一个怎样的人物,有关"施公戏"又是在如何发展,以下,笔者将结合新见到的施世纶的诗集,说一说上述问题。

【第一节 "刻志励行"与《南堂诗钞》】

施世纶,字文贤,号浔江,福建晋江人,隶汉军镶黄旗。靖海侯

施琅之次子。"生而清羸多疾。及长,刻志励行,覃精书史。"① 他在年轻时留下的诗篇中就表现出了这种"刻志励行"的精神,如《壮心》篇、《洁己》篇等等皆是,其中之佳句则有"壮心不自抑,屡向五更愁"。又如"圣朝有道报新息,浊世何人识凤雏。"再如"凭谁一洗疮口遍,倚剑长歌海上孤"。② 可见世纶在其父母的教诲和影响下,从年轻时起,就是一个为人正直、胸怀壮志的读书人了。其时,正是施琅及其家人在京师处于"困苦不堪"之时,这种现状并没有改变施琅此刻报效朝廷的耿耿丹心,而世纶诗歌所反映的心情与其父是多么相似。因此,《南堂诗钞》对于全面了解施世纶其人和研究"施公戏"和《施公案》都是很有价值的。

仅据笔者所知,存世之《南堂诗钞》刻本甚少,主要为雍正四年(1726年)八册本,另有雍正年间的六册本。施廷翰之八册本为十行十九字,白口左右双边,有阮旻锡之《序》,施世纶《自序》、《南堂词赋·原序》等。该书现藏于我国国家图书馆善本部、中国科学院图书馆、美国国会图书馆等处。

如果编一出以施世纶为主人公之清官戏(或可为"施公戏"之续),那么,《南堂诗钞》中的诗句既可做唱词,也可做念白,此中之名句更可做点睛之笔。

【第二节 "此天下第一清官也"】

康熙二十四年(1685年),施世纶以荫生授江南泰州知州。二

① 鄂尔泰等修:《八旗通志初集》卷一九三《名臣列传五十三·镶黄旗汉军名宦大臣一·施世纶》。
② 施世纶:《南堂诗钞》卷一《壮心》、《惆怅诗和韵》。

十七年(1688年),淮安遭受水灾,朝廷遣其督修堤坝工程,驿吏扰民,世纶执其不法者,严加惩处,有政声,百姓称之为"清官"。五月,湖北督标裁减兵员,夏逢龙兵变起事,援剿军队路经泰州,沿途劫掠。世纶为维持治安,强调凡有士兵扰民,立即捕治,毫不宽贷。援剿军队,皆敛手而去。二十八年(1689年),江南江西总督傅拉塔疏陈世纶清廉公直。三月,擢为扬州知府后,康熙帝南巡,"召对良久,顾左右曰:'此天下第一清官也!'"① 三十年(1691年)八月,泰州的范公堤因海潮猛涨,被冲塌一千九百余丈,民田房舍,多为大水淹没,灾情严重。世纶请兴修范公堤,以工代赈,全活者甚众。三十二年(1693年),调江宁知府。三十五年(1696年),其父施琅病逝,当地民众得知后,万余人请留任服孝,但未能如愿,于是每人捐钱一文。集资在府署前修建双亭,名"一文亭",以为纪念。人们评之曰:世纶"廉明爱人,不畏强御,""当官聪强果决,摧抑豪猾,禁戢胥吏。所至有惠政,民号曰'青天。'"② 四十年(1701年)十月,湖南按察使员缺,大学士伊桑阿等,以九卿保举世纶入奏。康熙帝谕曰:"施世纶朕深知之,其操守果廉,但遇事偏执。百姓与生员讼,彼必庇护百姓;生员与缙绅讼,彼必庇护生员。"③ 这年十二月,授世纶为湖南布政使,掌管该地的财赋和人事。世纶到任后,将徭费尽行革除,京费减少四分之一。民众感念其德,特立碑石,以颂扬之。四十五年(1796年)三月,授顺天府尹。他经仔细考察,决定革除一些积弊,如禁五城司坊擅理词讼;禁奸徒包揽捐纳;禁牙行霸占货物;禁流娼歌舞饮宴。康熙帝认为世纶所请,切中时弊,遂定为令。四十八年(1709年),授为都察院左副都御史,兼管

① 李元度:《国朝先正事略》卷一一《名臣·施襄壮公事略·子世纶》。
② 《清史稿》卷二七七《列传六十四·施世纶》。
③ 《清圣祖实录》卷二〇六,第95—96页。

顺天府尹事。四十九年(1710年),迁户部右侍郎。五十四年(1715年),调漕运总督。其间,他改革运漕积弊,弹劾贪吏,治理严明。岁督漕船,应限粮谷全部完成,无稍愆误。其时,一遇灾荒,世纶便"遣能吏,按口分给粮米,远近悉遍",民间"建生祠祀之"。①

关于施世纶在漕督任上的情况,清人阮葵生在《茶余客话》有较全面的记述,他写道:

> 漕督施公世纶,于康熙□十□年莅淮。时漕艘往来不能应期,洹寒守冻,旗丁甚以为苦。世纶严剔运弁扣克之弊,俾旗丁早领赶运,以免稽迟。新漕过淮,坐北郭廨厅,船至即验其米色好丑盈缩,皆亲身至河岸,令开船舱挑视,与旗丁面谕,不许属吏武弁等从旁窥探。舟行既速,而旗丁得免一切需索撞骗之费。过淮毕,轻舟而北,止带书吏二三人,弁兵十数人,共乘二小舟,不许坐大舫,以绝藏货纳赃之地。小舟令前行,公船在后随之,每日端坐船中,用小册详识晴雨风候及水之缓急浅深,遥测某艘某日应至某处,不差晷刻。公船先行,遇有水浅滩急,即预度某帮船重丁贫,令先备驳船,以待其至。如是偶有运弁因私逗留而借口风逆者,公检册示之,弁各惊为神明。一年以后,漕艘往返皆宽豫无愆期。……三四年间,漕政肃清,军民安堵,船无疲丁,民无金报,按期往返,卫邦官员无不戢迹安分,漕储善政,至今人犹尸祝不忘。

正因为施世纶在上述不同任职内敢于革除弊政,造福四方百姓,因此,他的政绩在民间越传越广,百余年后,生活在道光、咸丰年间的陈康祺,"少时即闻父老言施公世纶为清官;入都后,则闻院曲盲词有演唱其政绩者,盖由小说中刻有《施公案》一书,比公为宋之

① 张维屏:《国朝诗人徵略》(初编)卷二三《施世纶》。

包孝肃,明之海忠介,故俗口流传,至今不泯也。按公当官,实廉强能恤下"。如:"奉命勘陕西灾。全陕积储多虚耗,而西安、凤翔为甚,将具疏,总督鄂海以公子知会宁也,微词要挟。公笑曰:'吾身入官,身且不顾,何有于子?'卒劾之,鄂公以失察罢。公平生得力在不侮鳏寡、不畏强御二语,盖二百年茅檐妇孺之口,不尽无凭也。"①

简言之,民间传颂,评书说唱,这是清代"施公戏"不断出新的社会基础和重要原因。

至于有关施世纶的形象,邓之诚《骨董三记》引顾公燮《消夏闲记》云:"康熙时苏州施抚军世纶,系将军琅之子,以功荫。貌甚奇,眼歪,手卷,足跛,口偏。"然,当今之戏曲舞台上,尚未见施世纶有如此扮相者。

康熙六十一年(1722年),施世纶卒于任所。临终前他恳请归葬福建,康熙帝准其请。此后,知"施青天"者益多。道光十八年(1838年),《施公案》问世,是书"文字极为通俗,成功地塑造了黎民百姓心目中所理想的官吏形象。……在这部小说影响下,他(施世纶)已成为普通百姓所津津乐道,且最受爱戴的历史人物之一"。② 于是,戏曲舞台上以施世纶为原型的清官形象取得进一步发展便是必然之事了。

【第三节 从"施公戏"到《施公案》】

|一|

在我国封建社会,戏曲同小说的关系非常密切,它们之间经常

① 陈康祺:《郎潜纪闻二笔》卷四《施世纶政绩》。
② 〔美〕A.W.恒慕义主编:《清代名人传略》上《施世纶》。

是互相提供素材,互相吸收,互相促进,不断提高。在这一创作过程中,有的是先有小说,后有戏曲;有的是先有戏曲,后有小说。从目前看到的文字记载,以施世纶为重要角色的"施公戏"则属于后者。

在道光四年(1824年)的庆升平班二百二十七出的"戏目"中,属"施公戏"者达十五出,它们是:《连环套》、《霸王庄》、《盗金牌》、《淮安府》、《落马湖》、《恶虎村》、《拿谢虎》、《殷家堡》、《双盗镖》、《虮蜡庙》、《江都县》、《河间府》、《洗浮山》、《五里碑》、《小东营》①。

对于庆升平班的上述"戏目",笔者有如下之认识。

1. 以目前所见到的演出剧目,该"戏目"中之"施公戏"应是保存时间最早、内容最系统、剧目最集中、最完整的一份史料,它早于道光十八年(1838年)问世的小说《施公案》约十五年。这说明有关施世纶的戏在戏曲舞台上已经演出很长时间了,并且,在民间大受欢迎。

2. 在小说《施公案》的历次刊本中,庆升平班以上"戏目"的内容几乎都在其内,这在一定程度上证明了小说《施公案》吸收了施公戏的内容或情节。如果再深入一步,这些剧本所据何本呢?除了本身的编剧之外,那就是民间的广泛流传和说唱艺术的重要影响。

3. 长期以来,一些研究者在引用以上史料时有误,如《武文华》、《盗金牌》、《左青龙》等均是《彭公案》戏目,而非属"施公戏";再如,《清烈图》等属朝代不名的剧目;三如,《双盗镖》即是《淮安府》,《江都县》也即《恶虎村》,这说明它们都是一出戏的两种称谓,因此,庆升平班所藏之"施公戏",严格说来,应是十三出。

4. 上述庆升平班的施公戏目,涉及施世纶出场的事由有赈济灾

① 周明泰:《道咸以来梨园系年小录》第6—7页。

民、微服私访、升迁视察、定计捉奸、奉旨征讨等,其所任职务有县令、知府、河道总督等。事关地点有江都、临清、任丘、河间、苏州、南京、黄河等,将上述府县辖地直接列为剧目的则有《江都县》《连环套》、《霸王庄》、《淮安府》、《落马湖》、《恶虎村》、《殷家堡》、《蚆蜡庙》、《河间府》、《洗浮山》、《小东营》、《五里碑》、《独虎营》等。此外,昇平署档案内还有《砺鹰山》等施公戏,是为民间所无者。

在京剧"戏目"名称内的,以剧情中的一个重要地名直接作为"戏目",这是其特点之一,庆升平班的十四出施公戏竟有十二出是以地名直接标名"戏目",这不仅是上述特点的突出体现,同时,也深刻说明了京剧形成前后民间戏剧名称的特色。

从"戏目"到剧情,艺术地再现了本章一、二部分中施世纶为官清正、为民除害的政绩。

|二|

道光十八年,小说《施公案》问世后,对戏曲舞台上的"施公戏"产生了促进作用和重要影响,特别是京剧在其形成和发展的过程中,并在其原有"施公戏"的基础上,一些编剧家吸收、借鉴了小说《施公案》,陆续推出了一些新剧,名重一时。

1.《施公新传》,十二本。光绪二十一年(1895年),清人史松泉编。《新传》写的是施世纶任漕运总督时期的事迹,其中包括铲除恶霸,剿抚"绿林",亲自破案,为民雪冤等情节。史松泉在编写此剧时注意保留了以往"施公戏"中"罗帽戏"、"短打戏"的特点,与此同时,他在全剧、特别是第五、六、七本等其他本内突出了施世纶的分量,使之成为真正的主要角色,即今天人们常说的第一主角。根据《京剧剧目辞典》,《新传》起于万昌氏失盗被讹,止于杜鳌等被擒,其五、六、七本的主要内容是:"(第五本)藏峰岛既破,云祥瑞辞

去。李佩、周蕙则随施世伦押粮入京。行前,世伦将伪赣榆县令王义及其姘妇臧氏分别诓来,先从王义口中诈出供词,然后命二人与王有庆对质。案情大白,于是下王义、臧氏于狱,命有庆上任,并薄惩王恩,而以四镯俱归甄志本,嘱志本娶梁氏女为妻,其案遂结。山东钟守义,拾得一子,取名钟秀,收养已十四年。钟秀忽恳外出寻访生身父母。钟媪乃以玉鸳鸯一枝赠秀。谓初拾秀时,曾得此物。途中,钟秀夜入城隍庙投宿,城隍托梦命往泗水渡口求告施世伦。(第六本)施世伦押运漕米至泗水渡,梦城隍率众鬼来鸣冤,请诛恶霸。施问恶霸姓名,则指西南,西南突现一虎。次日,钟秀来船,请施代觅其父母,世伦留秀于后舱,佩其玉鸳鸯,扮作道士登陆私访。世伦行至一小酒店,见壁上有诗隐道玉鸳鸯事。问题诗人,乃一女子,自言尹氏,嫁夫石廷璞。廷璞外出贸易,卧虎村恶霸郁虎涎己之色,强抢至家,幸郁虎侍婢任凤姐侠心义胆,将其救出,途中产一子,弃芦苇中,有玉鸳鸯留作表记。施以郁虎与梦合,遂至卧虎村,诡称察看风水,窥探郁氏宅院,为郁虎门下时干才认出,郁虎遂拘世伦,系水牢中。(第七本)施世伦在水牢中与石廷璞相遇,盖石日前始归,寻妻至郁宅,亦为郁虎囚系于此。世伦遂以尹氏下落相告。夜半,任凤姐来救施世伦,施之随从朱光祖等继至,协力将施、石二人救出,并擒郁虎,杀死时干才。世伦假泗水县衙审理此案,判郁虎罪。适钟守义来寻钟秀,施遂令石、钟两家合住,钟秀改名石钟秀,仍认守义夫妇为义父母。世伦又令其部属丁梦雷取任凤姐为妻,携之随任。"①

在该剧的第十一本等剧中,同样是施仕纶为第一主角,这种情况较之以前的"施公戏"是一大变化。

戏剧史研究家齐如山先生在其名著《京剧之变迁》写道:"《施

① 曾白融主编:《京剧剧目辞典》,〔清〕第 1025—1026 页。

公案》中的戏,原先就有单出的戏若干出,后经史松泉编出全本交福寿班排演。当时戏中角色,记不十分清楚了,但记的黄天霸仿佛是刘春喜,至迟润卿(福寿班的老板月亭之兄)、李顺亭、陈德霖、陆华云、赵仙舫、范福太、唐玉喜、余玉琴、路三宝等角色,都在里头,但是,某角去某人,现时说不出来了。"史松泉为什么排这出连台本戏呢?是"因为史曾做过户部银库的经承,因事被参,贿报死亡,后不甘做黑人,遂编出此戏,因陈德霖时掌福寿班,且在太后面前最红,所以交福寿班排出,并商请陈德霖将此戏带往宫内去唱,乘机告知西后,说这是某人所编,或可恩旨免罪。当时还不敢直说真姓名,盖假名为史重旭,因史系九月九日生也。后陈德霖以为此事恐有不妥,又商之南府太监常某,二人都恐怕御史知道了奏参,有许多的不便,遂做罢论……。"①

根据这段论述,有的学者据此附于十二本《施公新传》之后,说明史松泉编写此剧的目的是"不甘寂寞,思为冯妇,以陈德霖长福寿班,出入宫禁,颇受慈禧太后那拉氏恩宠,可资干禁"。② 还有的学者也就此写道:"《施公案》系演黄天霸护卫王朝故事,史氏以此讨好西后,以冀豁免前罪,齐氏此说颇有可能。"③

需要指出的是,本部分引文有二点值得重视,其一,根据齐先生的论述,剧名应为:全本《施公案》,有的学者写道:"史氏所编剧本,除全本《施公案》外,有案可查者还有《战郢城》一剧。……就编剧技巧而言,因其置身剧界,熟知戏曲,尤爱武戏,对武戏各种套路,颇为谙熟。据说史亦能排戏,因此史所编剧本,排场精练,人物

① 齐如山:《京剧之变迁》,第 29 页下。
② 曾白融主编:《京剧剧目辞典》,〔清〕第 1024 页。
③ 《中国京剧史》上卷,第三编《传记(上)》,第十四章《剧作者》,第三节《史松泉》。

鲜明,适宜表演。"①

其二,全本《施公案》角色很多,齐先生"记不十分清楚了,""某角演某人,现时说不出来了。"但是,对于戏中有黄天霸及黄的扮演者,齐先生确记的,这说明黄天霸是"全本"中的主要角色或重要角色。据此,笔者以为:(1)《施公新传》自始至终没有出现过黄天霸等主要角色。(2)《新传》所写的施世纶政绩是他自康熙五十四年任漕运总督以后的事,并未涉及施之从前宦绩,时间断限清楚。如此才有《施公新传》"戏目"之由来,因此,《新传》和齐如山等先生所说的全本《施公案》,应是史松泉编写有关施世纶的两个剧本、两出大戏,且各有侧重,其中,《新传》中突出了施世纶的重要位置,使其成为真正的主角,从戏剧舞台上生行的发展创新来看,史氏此笔应予充分肯定。

2.《三搜索府》这是继《施公新传》之后又一出以施世纶为主要角色的京剧剧目。作者王鸿寿。关于王鸿寿的生平事迹,笔者在本书《民间"关戏"的不断发展》一节已有述评。这里要强调的是,王鸿寿不但是创作、编演"关戏"的红生泰斗,同时,他也编演过红生戏之外的一些剧目,并颇有影响,受到人们的欢迎,《三搜索府》就是其中之一。目前,能看到有关该剧剧情的只有二部书。即:陶君起著《京剧剧目初探》和曾白融主编《京剧剧目辞典》。为了便于分析二书介绍此剧之差异,现将其录之如下。

(1)陶文:"施世纶巡视南京,归途在黄河擒获匪徒善四、善五,得知太师索额图私造皇冠、蟒袍谋篡。施押善等入京奏闻,康熙命施率众搜索府,不见端倪,反遭索百般侮辱;康熙亦怒施诬告欲斩,尚书张明格以身家保奏,令施再往搜查;仍未得。张教施勘

① 《中国京剧史》上卷,第三编《传记(上)》,第十四章《剧作者》,第三节《史松泉》。

问二善,知其藏匿之所。施三次往搜,人赃并获。康熙乃贬索为庶民。"①

(2) 曾文:"施世纶奉旨训民,回京途中,拿获单四、单五。二人供出当朝太师索百美私造蟒袍,蓄意谋反。施世纶据以奏闻,康熙帝即命世纶前往索府搜取赃证。世纶搜赃证不得,被索太师家丁打出,还报康熙帝。帝怒其诬告大臣,欲斩之。幸尚书张明格保奏得免。世纶二次往索府搜查,仍未得实据。张明格教世纶拷打单四、单五,问出索百美将蟒袍藏于后园井中。施乃三次往搜,取得赃证,康熙帝重赏世纶,并将索太师割去两耳,削职为民,其女索妃亦被打入冷宫。"②

综上可知,二书对该剧的介绍中都明确了施世纶是其主要人物,在主要情节相同的情况下,具体细节也存在着明显差异。二书都说明王鸿寿编写此剧的本事是小说《施公洞庭传》。此外,关于此剧在演出时的情况,李洪春说道:王鸿寿在编演此剧时,为施世纶设计了一百零八句的大段唱腔,"每次演出,观众都报以热烈的掌声,说明他唱出了韵味,唱出了感情。可见他的唱工戏和做工戏一样都是技艺精湛、功力深厚、声情并茂的。"③

自清代后期,围绕着"施公戏"的诸多角色,不同行当的艺术家分别做出了各自的贡献,成绩斐然,如张二奎、徐宝成、曹二官、孙保和、沈小庆、谭鑫培、杨月楼、王聚玉、黄月山、刘春喜、俞菊笙、杨小楼、王鸿寿等,正是他们一辈传一辈的精彩演出,为传播历史上施世纶其人的清官形象发挥了重要作用。

① 陶君起:《京剧剧目初探》(增订本)第十四章《清代故事戏·三搜索府》,第392页。
② 曾白融主编:《京剧剧目辞典》,〔清〕第1003页。
③ 李洪春:《京剧长谈》第三章《老师王鸿寿》第八节《一生献身于戏剧》,第155页。

清官戏永远是戏剧文化中的一个重要议题。戏剧舞台上的施世纶以及由此而丰富发展的"罗帽戏"、"短打戏"将依旧是京剧和其他地方剧种的宝贵财富。当年,齐如山先生在评价史松泉编写的全本《施公案》时,肯定他"于戏界有功,可惜现在无人接演了。"于此,我们衷心企盼流传至今的优秀剧目不要再出现"无人接演"的现象,而利用现代科技手段的"音配像"则为此做出了卓著贡献,随着时间的推移,这些"音配像"剧目的重要作用将更加凸现出来。

第八章
清代状元与状元戏

状元是中国科举制度下的产物,也是其宝塔尖上的金顶,并向着四面八方放射出耀眼的光芒。在封建社会,有"朝为田舍郎,暮登天子堂"的说法,意思是说人人皆可为状元;如今,又有"三百六十行,行行出状元"的说法,这既是对状元这一特殊称谓的肯定、褒扬和延续,又是对传统文化的继承。

清代状元写戏,民间、宫廷编演状元戏是"状元文化"的重要组成部分,为了加深认识这两部分内容,有必要对状元的产生、发展及其影响做一基本了解。

【第一节　状元的产生及其在戏剧舞台上的深远影响】

| 一 |

科举制度在中国历时1300余年。它在隋朝创始,唐朝确立,传承于元、明、清三朝,直至清末。其中,进士科最受士人重视,它是科举制度中最主要、最久远、最有影响的科目。因此,作为进士考试第一人的"状元及第",必然是一种最高的荣誉。因为,在这种以千百人计参加的每一场"比赛"中,"金牌"只有一块!但是,自唐至元,"状元"一词只是一种通俗的称呼,例如,唐朝还有称之为"榜首"、"状头"的;北宋至南宋期间,不仅有"榜首"之称,还有殿试前三名都称状元;元朝则明确为一科两状元,即所谓左榜和右榜各产生一名状元。真正将状元作为殿试第一甲第一人的专门称谓者则始于明朝。《明史》有:"中式者、天子亲策于廷,曰廷试,亦曰殿试。分一、二、三甲,以为名第之次。一甲止三人,曰状元、榜眼、探花,赐进士及第;二甲若干人,赐进士出身;三甲若干人,赐同进士出身。状元、榜眼、探花之名,制所定也。"① 清承明制,直至清末科举制度被废除之时,此一专门称谓从未有过更改。

正因为进士一科能够产生状元,所以,自唐以来,人们对进士科便非常敬重,"大抵众科之目,进士尤为贵,其得人亦最盛焉。"②

① 《明史》卷七十《志第四十六·选举二》,中华书局1974年版,第1693页。
② 《新唐书》卷四十九,《志第三十四·选举志上》。

唐永隆年间,薛元超虽"位极人臣",官居中书令,但他在说到自己平生有"三恨"之时,这第一恨就是"始不以进士擢第"。① 可见当时士人的心态。尽管如此,那时毕竟还有除进士科之外的其他各科。到了宋神宗熙宁四年(1071年),王安石在变法中罢明经、诸科,只以进士一科取士,这是科举制度史的一个重大变化,元、明、清三朝在继承的同时,不断加以完善,从而使得进士一科成为科举制度中最为主要、最受士人重视的科目了。

经过解(乡)、省(会)、殿试之后,一些读书人实现了进士及第,而由此产生的、被他们企盼已久的状元则等待"御笔亲点"了,即由皇帝亲自点定,这就是戏剧舞台上唱出"御笔亲点为状元"的根据,可想而知,蟾宫折桂之人该是何等荣耀! 清朝末科探花商衍鎏详细地记录了这一过程,他写道:"清代之制,是日晨,銮仪卫设卤薄法驾于殿前,设中和韶乐于殿檐下,设丹陛大乐于太和门内。礼部、鸿胪寺设黄案,一于殿内东楹,一于丹陛上正中。设云盘于丹陛下,设彩亭、御仗、鼓吹于午门外。王公大臣、侍班各官朝服序立陪位如常仪。新进士朝服、冠三枝九叶顶冠,按名次奇偶序立东西丹墀之末。届时礼部堂官诣乾清门奏请皇帝礼服乘舆,引入太和殿升座。中和韶乐奏《隆平之章》。阶下鸣鞭三。……其声缭绕于空中,响彻云霄,音长而韵,如鸾吟凤啸,入耳清脆可听,迥异凡响。……鸣鞭毕,丹墀大乐奏《庆平之章》。读卷、执事各官北向行三跪九叩礼。大学士进殿奉东案黄榜,出授礼部尚书,陈丹陛正中黄案。丹陛乐大作,鸿胪寺官引新进士就位。"② 以后的情况,清政府的《状元传胪出榜仪注》较之商衍鎏所述则更为清楚,其文曰:"鸿胪寺官赞有制,诸贡士跪,赞礼官在丹陛上东榜次第立。传制

① 王谠:《唐语林》卷一。
② 《清代科举考试述录》,第三章,第117页。

曰:奉天承运皇帝制曰:康熙六年三月二十日直隶各省贡士以策题考试,第一甲赐进士及第,第二甲赐进士出身,第三甲赐同进士出身。赞第一甲第一名某人状元,上前跪。赞第一甲第二名某人榜眼,亦上前跪。赞第一甲第三名某人探花,亦上前跪。又赞第二甲某人等若干名,第三甲某人等若干名。赞毕。听赞礼官赞就,跪,行三叩头礼。又二跪,行六叩头礼,毕,各退原处两翼排立。赞礼官赞举榜,礼部官捧榜,由中阶捧出午门前,跪置龙亭内,行三叩头礼。校尉举起,教坊司作乐,举至东长门外,张挂于长安街。状元及诸进士等随出观榜,銮仪卫官赞,鸣鞭三下,皇上还宫,王以下文武各官皆出。顺天府官备伞盖仪从,送状元归第。"①

其间,一甲三人跟随榜亭由午门正中而出,"亲王、宰相无此体制,以丹陛中正惟御驾得践,午门中路非御跸不启,文武一甲三人(状元、榜眼、探花)由此门出,实特数也!"②

在上述胪传大典的隆重而热烈的场面中,新科状元是最为荣宠的了。此时此刻,状元公的心情该是何等自豪和庆幸啊,因为,数以万计的士子,只有他一人才有此荣耀,名标青史,真可谓皇恩浩荡。此后,状元公再经过恩荣宴(琼林宴)、午门前领赏、上表谢恩、释褐礼等礼仪,遂开始其一生中的根本性转折,而这种转折又是多少读书人穷经皓首,可望而不可求的事呢。正所谓:"君恩独被臣家渥","空望神仙注榜中"。③

① 《状元传胪出榜仪注》,引自宋元强:《清朝的状元》,第一章,第43—44页。另,本章第141页引文未注者同此注。
② 《清代科举考试述录》,第三章,第117页。
③ 章乃炜:《清宫述闻》卷二,鄂尔泰、张廷玉:《国朝宫史》卷十一《宫殿一》。

(二)

千百年来,状元既然是科举制度的顶尖人物,他们就必然受到世人的瞩目。他们不仅是热点人物,而且是知名度很高的人物。在广大百姓看来,状元既能金榜题名,又能光宗耀祖,理应是他们心目中才貌双全的偶像,因此,在我国民间戏剧舞台上,有关状元的戏曲,可谓剧目众多,内容丰富,流传久远,影响巨大。时至今日,既或在京剧不太景气的情况下,仍有《状元媒》、《三娘教子》(《双官诰》之一折)、《打侄上坟》(又名《状元谱》)、《(状元)祭塔》、《秦香莲》等状元戏在北京和其他省市上演,深受人们的热烈欢迎,这些事实生动地说明:状元戏在我国戏剧文化史上占有重要的位置。其中,清代状元戏剧对后世有着直接的深刻的影响。

根据目前查阅的史料,清代民间上演的状元戏有:

《九才子》	《西厢记》	《燕子笺》	《彩楼记》
《铡美案》	《枪挑小梁王》	《柴市节》	《荆钗记》
《楚香记》	朱砂痣》	《梁颢夸才》	《琼林宴》
《状元印》	《胭脂宝褶》	《乾坤福寿镜》	《清风亭》
《双鸳梦》	《风筝误》	《比目鱼》	《红书剑》
《珍珠塔》	《春灯谜》	《梅玉配》	《双官诰》
《孽海花》	《祭　塔》	《荷珠配》	《药茶记》
《背娃进府》	《状元谱》	《佛门点元》[①]	

对于上述状元戏,笔者认为有四点内容应引起我们的重视。

1. 这三十一出状元戏,按朝代分,写唐代的如《燕子笺》三出,

① 有关上述剧目的作者、剧种、反映朝代、本剧依据的相关内容、演出名家举例,请详见本章附一。

宋代如《琼林宴》等九出，元代如《状元印》一出，明代如《清风亭》等十一出，清代如《孽海花》一出，不明朝代如《状元谱》等六出，其中，以宋、明两朝为最多，而今天戏曲舞台上上演的状元戏则是这宋、明合计的二十出内的十一出，再加上不明朝代的《祭塔》等三出常演剧目，当今之状元戏占去了清代民间状元戏的近一半，这种继承生动展示了清代民间状元戏的深远影响。至于有关或涉及科举内容的戏那更是为数甚多。

2. 清代历史上的状元，不论其家资豪富，还是出身寒门，他们都有一个共同之处，即：自幼立志，刻苦攻读，特别是那些家境贫寒、生活坎坷、多灾多难而又得中状元之人，更受到世人的崇敬，如马世俊、严存庵、韩菼、秦大士、王杰、洪钧、黄思永等人皆是，这种状元比出身名门富豪之家的状元具有更加深刻的社会影响。因此，清代编剧家和表演艺术家们都抓住这一被社会各界广为认同的内容，编演出《双官诰》、《祭塔》、《珍珠塔》、《春灯谜》等状元戏。除以上四出外，他们在褒扬状元这一主题方面，还编演出许多主题相同而情节不同的戏剧，如《九才子》①、《西厢记》、《彩楼记》、《朱砂痣》、《胭脂宝褶》等十七出，连同以上四出，共计二十一出，相当于目前统计到的清代民间状元戏的三分之二，为这一经久不衰的话题做出了新的贡献。其间，还有宣扬爱国主义和表现出强烈的民族主义情结的《柴市节》和褒忠贬奸的《枪挑小梁王》等状元戏。

3. 有的学者指出：清代的状元在入仕以后，受到严斥、降级、罚俸、革职、议罪、夺回世袭的原因，"绝大多数是由于任职中徇情、隐忍、失察、误事造成的，绝少是因为道德沦丧，贪赃枉法、巧取豪

① 为了便于阐释本章内容，兹将舞台上已罕见、且少为人知的十五出清代状元戏简要述之，见附二。有关剧情参照曾白融主编《京剧剧目辞典》、毛佩琦主编《状元大典》。

夺、结党营私而被置以重典的。这是个很重要的现象。"可是,就是由这种"绝少"的现象,演绎出的状元戏,如《铡美案》、《焚香记》、《清风亭》、《孽海花》等,却在广大观众之中影响最大,震撼力最强,流传最广,以至家喻户晓,妇孺皆知,成为许多剧种的优秀传统剧目而保留至今。百姓们对于剧中的陈士美、张继保等状元,恨得咬牙切齿的原因,除了道德、伦理方面的因素外,还因为他们是状元!他们本应是他们心目中的偶像和学习的楷模,他们不允许在状元公的身上出现诸如"杀妻灭子良心丧"、"徇私舞弊犯王章"等劣迹,他们对这些人的期望值太高了,所以,才会对他们的行为切齿痛恨,看到他们的下场后而无不拍手称快!

4. 以剧中状元之其人其事是否属实为标准,清代状元戏可分为以下三类情况:

(1) 历史上确有其人其事。

如《柴市节》,即是写(南)宋理宗宝祐四年(1256年)丙辰科状元文天祥抗元被俘、拒绝元人的各种威胁利诱,视死如归。临刑之前,留梦炎(理宗淳祐四年〈1244年〉甲辰科状元)又奉元人之命前来劝降,文天祥大义凛然,讥讽之。后在柴市从容就义。

(2) 史有其人,但事属编纂。

例如,写宋真宗太平兴国二年(977年)丁丑科状元吕蒙正的《彩楼记》、《吕蒙正赶斋》;再如,写宋神宗雍熙二年(985年)乙酉科状元梁颢的《梁颢夸才》;三如,写(南)宋高宗绍兴二十七年(1157年)丁丑科状元王十朋的《荆钗记》、《王十朋》。其中,最有名的当属写岳飞的《枪挑小梁王》。这里,需要一提的是《梁颢夸才》,该剧讲的是宋代梁颢,自叹怀才不遇,多次在科场上失意。人近老年,又一次应试后,感慨颇多,自夸才高八斗,而命运不佳。他忽然得报,高中状元,喜极而昏厥过去。经查,梁颢初举进士落第,有"忿忿不平"之心,但其中状元之年仅为二十二岁,非老年高中,

更无喜极而昏。梁颢颇受真宗赏识,卒年四十一岁。世传其八十二岁得中状元,九十二岁辞世,不确。但是,有清一代确实有"人近老年"而中状元者,康熙四十二年(1703年)癸未科的王式丹夺魁时就已五十九岁。同时,清代状元高中后二至五年间就逝世者也颇有人在,如乾隆四十年(1775年)乙未科的吴锡龄,夺魁仅一年便去世了。对此,清代名臣王士禛曾说:"国朝状元,多不永年。"①以上史实大概是时人编写《梁颢夸才》的依据,又不好直书真实姓名,于是便将传闻中的梁颢当做了主人公。

(3)历史上既无其人,也无其事,实属虚构。

这种情况在清代民间状元戏中居多数,如写钟馗的《九才子》,写张继保的《清风亭》,写薛倚的《双官诰》,写许仕林的《祭塔》,写陈大官的《状元谱》等等,这类剧目中有很多是经过历代艺术家的不断加工而情节感人,深得民心。

简言之,清代民间状元戏是我国传统文化的优秀组成部分,又是"状元文化"的重要组成部分,"状元文化"对清代和当代产生了非常广泛、深刻的社会影响,浸透到社会各个领域,从各种称谓便可知道,如"状元红"、"状元粥"、"状元筹"、"状元装"、高考状元、文科状元、理科状元、斟酒状元、建房状元、养猪状元……至今,又有"状元热线"。同时,我们仍然强调和号召"三百六十行,行行出状元!"说明了状元这一特殊称谓是何等的深入人心,这中间,清代民间状元戏所发挥的作用是不可低估的,将清代民间状元戏和下面要分析的清代传奇、杂剧之状元戏合议,再次说明戏剧文化是一个民族的当众思考。

① 王士禛:《池北偶谈》卷三《谈故三·国朝状元》。

【第二节　异彩纷呈的清代传奇、杂剧状元戏】

|一|

清代传奇和杂剧的状元戏是清代状元戏的重要组成部分。自康熙年间编撰《曲海总目提要》以后，又有《曲海总目提要补编》，二书共收录剧目七百五十六种。1997年12月，由文化艺术出版社出版的《古本戏曲剧目提要》（李修生主编），在搜集编录古本戏曲剧目方面，较之以上二书迈进了一大步，据笔者统计，该书共收集剧目多达一千五百余出，等于康熙年间的《提要》及后来之《补编》总和的二倍，一百七十多万字，是目前看到的最全的《剧目提要》。在该书的《清传奇》部分，已知剧作者的传奇总目为三百三十出，其中，状元戏目为五十五出，约占其总数的六分之一，可知其在清代传奇中是一个重要的主题，具有显著的地位。

清代传奇状元戏的具体剧目是：

《长生乐》①　　《太平钱》　　《吉祥兆》　　《如是观》
《西湖扇》　　　《天马媒》　　《秣陵春》　　《五伦镜》
《怜香伴》　　　《凰求凤》　　《慎鸾交》　　《秦楼月》
《夺秋魁》　　　《石麟镜》　　《璎珞会》　　《牡丹图》
《钧天乐》　　　《四元记》　　《鸳鸯梦》　　《非非想》
《长生乐》　　　《十眉图》　　《拜针楼》　　《玉殿缘》

① 清代传奇中有二部《长生乐》，其一是袁于令写于清入关之后，其二是张匀所作。

《梦中缘》	《寒香亭》	《生平足》	《临濠喜》
《百宝箱》	《两度梅》	《鱼水缘》	《雨花台》
《旗亭记》	《紫玉记》	《冬青树》	《弥勒笑》
《回春梦》	《四友记》	《诗扇记》	《文星榜》
《奎星见》	《海岳园》	《鸳鸯镜》	《雷峰塔》
《金榜山》	《双龙珠》	《四贤配》	《三星圆》
《新琵琶》	《天随愿》	《镜园记》	《玉梅亭》
《西江瑞》	《繁荣梦》	《全福记》	

在以上清代传奇状元戏中,有五点值得注意之处。

1. 讴歌为国尽忠的状元

乾隆五十二年(1787年),常熟人周昂编写了颂扬文天祥的《西江瑞》。全剧共二十四处,即:神鉴,梦元,言志,闺商,义谒,毒奸,幸脱,冻潮,兵警,神护,出狱,怒艳,勤王,拿属,狱叙,邀神,飓作,吁天,蹈海,生祭,鹦忠,掘陵,哭树,天眷。其中,第十三、十四、十五、二十一等出,描写了文天祥誓死抗元,不幸被擒,拒不降元,慷慨就义,一门俱亡,写出了文天祥的"人生自古谁无死,留取丹心照汗青"的高尚情操。此外,蒋士铨于乾隆四十六年(1781年)以歌颂文天祥为主要内容的《冬青树》,是一部成功之作,时人认为蒋氏"采掇既广,感激亦切,振笔而书,褒贬各见,此良史之三长,略具于此。"① 高度评价《冬青树》"除《勘狱》一剧,余皆实录。"清末之川剧《柴市节》即由此剧改编而成。

2. 鞭笞忘恩负义的状元

(1) 张彝宣之《如是观》,又名《倒精忠》、《翻精忠》。作者在赞颂了"武状元"岳飞精忠报国的精神的同时,认为疯狂陷害岳飞的

① 李修生主编:《古本戏曲剧目提要》,1997年12月文化艺术出版社出版。自此,本文引文未加注者,皆源于是书之《清传奇》、《清杂剧》。

"文状元"秦桧只受冥诛不足以解人们心头之恨,于是,此剧有"王氏于家中私审岳母,岳母大义凛然,痛斥王氏。金兀术摆铁浮屠阵困住岳飞,岳云闯阵而入,通力杀败兀术,进入东京。王氏派刺客潜入岳军营中,伺机刺中岳飞,岳飞诈死,诱兀术杀回东京并大败之。牛皋等追赶兀术特急,玉帝差仙人救助兀术,以显好生之德。岳飞亲到五国城迎二圣南归,拿秦桧、王氏处极刑,岳家满门封赠。"后来的学者称张氏此剧"最脍炙人口"。可见其深得民心。

(2) 梅窗主人之《百宝箱》,该剧作于乾隆四十六年(1781年),二卷三十二出。作者根据《杜十娘怒沉百宝箱》,将其改为"十娘投江遇救,暂栖庵中。柳遇春告假还乡,路遇十娘,将其带回苏州。李甲行舟洞庭遭劫,只身流落苏州,于玄妙观卖字时遇柳遇春。柳赠其盘缠使之上京应试,并假言有一远房表妹,才貌双全,欲许与为妻。李甲高中状元,遣媒人至苏州柳府求亲。洞房花烛夜,李甲始知所娶即十娘,惊喜异常。十娘命丫鬟暴打李甲,以惩薄倖。李甲苦求得免,二人和好如初。"作者通过李甲得中状元,寓意深刻的贬斥了那些贪利忘义的无耻小人。

3. 敢于痛斥权奸的状元

金兆燕之《旗亭记》,又名《旗亭画壁记》作于乾隆二十三年(1758年),三卷三十六出。作者则于乾隆三十一年得中进士。"幼称神童","工诗词,尤精元人院曲。""性不耐静坐,多言笑,时目之为'喜鹊'。"① 金兆燕不但是个豪放爽朗之人,而且,时时"落笔如飞","偶作《旗亭画壁记》,卢见曾爱而刻之。"可见,《曲考》等书将此剧视为卢氏之作有误。此剧写著名的唐朝诗人、"状元"王之涣怒斥安禄山事,其主要内容有:"名妓张又华假女谢双鬟,年未及笄,张延请李龟年教歌,双鬟独爱'黄河远上'之词。一日降雪,

① 《清史列传》卷七十一《文苑传二·金兆燕》。

王之涣等三人复至旗亭饮酒,适龟年与双鬟及众乐妓均在。之涣等三人赌唱画壁后,之涣与双鬟互诉眷恋之意。次日之涣至其家订盟,约试后行聘。时杨国忠听其妻裴柔之言,欲结纳文士,以延美誉,乃遣家童随李龟年往说之涣,允以状元。之涣痛斥权奸,家童愤而返诉。会安禄山叛,国忠诬之涣为安禄山细作,之涣避难江宁,投王昌龄暂住。"安禄山叛乱被平定之后,王之涣已改名王延龄,并得中状元,圣上传旨赐双鬟与之完婚。"双鬟以有夫力辞,之涣亦上表请辞。幸为李龟年道破易名之故,之涣与双鬟方始成婚团圆。诏赐宴旗亭,复歌前此数诗。"

4. 尖锐揭露科场舞弊的状元

《钧天乐》系顺治、康熙二帝称之为"真才子"、"老名士"的尤侗之名作。① 此剧写于顺治十四年(1657年),剧中人物、情节纯属虚构,虽则如此,而著名史学家孟森先生认为:清初科场案"丁酉(顺治十四年)南闱之狱,发难于尤侗之《钧天乐》。"② 可知其影响之巨,绝非其他传奇可比。作者在剧中嬉笑怒骂,深刻揭露和抨击了清初科举中的种种营私舞弊的丑恶现象,其主要内容是:"吴兴书生沈白(字子虚)与杨云(字墨卿)为友,二人俱博学高才,相约赴长安应试。时有吏部尚书贾公(号济思)之子贾斯文和程朝奉之子程不识、魏乡宦之子魏无知,三人皆不学无术,且品格低劣,亦来应考。主考官何图是贾公门生,又受了程、魏二人重贿,于是在考试时尽管此三人文理不通,仍点中贾斯文为状元,程不识为榜眼,魏无知为探花,而沈、杨二人虽诗文优秀但皆落榜。贾斯文登第后趾高气扬,其父为他聘娶杜尚书之女。婚宴之夕程、魏二人送礼祝

① 李元度:《国朝先正事略》卷三十九《文苑·尤西堂先生事略》。
② 孟森:《明清史论著集刊》下册,第425页《科场案》,中华书局1984年版。关于《钧天乐》是否发难丁酉科场案,也有的学者不同意孟先生之说,请见《古本戏曲提要》第457—458页。

贺,贾斯文让魏无知将妹子嫁与程不识,魏无知当即应允。"此后,杨云惊吓而死,沈白又上万言书,指斥朝廷弊端,龙颜大怒,校尉将其打出宫门。沈白穷极而亡,玉帝惜之,命文昌帝君考试沈白、杨云、李贺,三人高中前三名,并被授予巡按地府监察御史等职,因王母"赴清虚之宴而未遇,于是又奉旨巡视凡尘。他们至人间京城查科考之弊,让雷公电母击杀考官何图,又让值日功曹擒来贾斯文、程不识、魏无知三人予以严惩。沈、杨二人回天宫再次求见王母娘娘,王母为其真情所感动,同意让他们各自夫妻重逢。"要之,因此剧与顺治朝科场有着密切关系,同时,作者在将科举制度揭露得淋漓尽致之时,又将笔锋直指当权者龌龊灵魂,所以,本剧无论在清代状元文化的历史,还是在清代戏剧文化发展史,都具有特殊的重要的意义,值得继续深入研究。

5. 一人编撰数部状元戏

清初著名剧作家朱佐朝,一生编写了三十三种传奇,其中状元戏有四部,即《夺秋魁》、《石麟镜》、《璎珞会》、《牡丹图》,另有中进士的科举戏《莲花筏》等。其中,《牡丹图》则抨击贾似道父子事,较有意义。其主要内容为:"有孙汉夫者,赴试临安,值金兵南下,朝廷以边警,暂停放榜。汉夫回至盘江驿,拾得牡丹图,展玩之次,为逻者所获,解入贾府,送行台治其狱。是时伯俦任满迁经略去,必鼎继之,两人交代而汉夫解至。伯俦梦其女头戴牡丹,缚赴法场,一年少官救之去,心甚恍惚。移文有牡丹图,伯俦阅视,酷似其女,且云宛城宓冉之女,大疑之,所见孙汉夫,又梦中年少官也。念已交代去,不便理事,而必鼎为贾相私人,无可与语,乃授中军密计,伪报汉夫中状元,夺之出狱,而报者果至,榜已放,汉夫实中状元也。遂偕汉夫入京。汉夫母唐氏,家居。贾子令人伪报其子为状元,诱之出,途中上枷杻,虎臣(贾似道之仇敌)复救脱,唐氏逃去,投虎臣妻店中。虎臣恨似道不已,与打虎人牛万里结为弟兄,投入

贾宅,杀其子,偕谒大帅韩彦直,擢为裨将",共破了贼军……。

据笔者所见,有清一代,一生撰写五部以上状元戏和科举有关的传奇作品者,只有朱佐朝,仅此一人。

[二]

目前,已知清代杂剧有三百八十二出,其中,状元戏十三出,约占其总数的二十九分之一,这些杂剧状元戏远不及清传奇状元戏的比例,但确有其特色,其具体剧目是:

《清平调》　《梦幻缘》　　　《钟妹庆寿》　《郁轮袍》
《三元报》　《动文昌状元配瞽》　《杨状元进谏谪云南》
《对山救友》《菊花新梦稿》　　《西台记》　　《洛城殿》
《辋川乐事》《富贵双全》

从内容上看,上述剧目总体上都是在赞扬剧中状元公的高尚品德和卓越才能,例如,乾隆年间著名剧作家杨潮观的《动文昌状元配瞽》讲的是:"临安吴翁之子,新中解元,其聘妻即双目失明。女父邀同原媒,携聘礼自愿退婚,吴翁子坚不从命。媒人因醉卧厅上,梦见文昌帝君奉上帝敕旨云:临安解道不弃瞽妻,重伦尚义,可选为今科状元。剧之本事杂见于前人所记配瞽事。"说明作者很钦佩这位未来的新科状元,不谈文昌帝君奉旨云云,杨潮观在剧中所宣扬的内容,至今仍有其现实意义。其余剧作则与传奇作品有着相同的主旨和不同的内容和情节。

但是,如果我们对上述杂剧的作者进行分析,我们就会看到,这个作者群体中存在着与传奇状元戏作家群的不同之处。

1. 状元编撰状元戏,首推石韫玉

石韫玉,生于乾隆二十一年(1756年),字执如,号琢堂,晚年自称独学老人,别署花韵庵主人。江苏吴县(今苏州)人。"生颖敏

过人,读书卓颖有特识。"① 乾隆五十五年庚戌科一甲一名进士,"为诸生时,家置一纸库,名曰'孽海'。凡淫词艳曲、坏人心术与夫得罪名教之书,悉纳其中而烧之。"② 历官福建乡试正考官,提督湖南学政,日讲起居注官,官至山东按察使。后以事被劾,降为翰林院编修,在国史馆行走,以足疾乞归。先后主紫阳书院、金陵尊经讲席,至扬州书局校勘全唐文。嘉庆二十一年归主紫阳书院并修《苏州府志》,建凌波阁,藏书四万卷,著述贯古今。著有《独学庐诗文集》,以诗书画闻名于世,"诗破除唐宋门户,援笔立就";书则擅古文,尤工隶书;画则有《竹石图》等传世。深受时人赞赏。同时,他还著有写状元公的杂剧《对山救友》,其主要内容是:"关中武功人康海,字德涵,号对山,才气无双,早中状元,官居翰林。一日,抚琴一曲,夫人问及《高山流水》何人所制?海答以楚国俞伯牙大夫所制。伯牙演奏此曲,隐士樵夫钟子期闻之赞美,二人遂结为八拜之交。子期先亡,伯牙不复鼓琴,盖伤知音也。如此朋交,可谓古今稀有。一日,有人送来书信,内装窄小纸条,未落名款,只说'对山救我'。乃好友李梦阳笔迹。梦阳何以被拘?阉党头目刘瑾,专权误国,残害忠良,公卿参劾,似为李梦阳所写。瑾怒,交锦衣卫问罪。瑾与海为同乡,久欲拉拢,海皆未睬。此次好友遭难,海妻促其往救。海面谒刘瑾,瑾设宴厚待之。并命女侍敬海酒。海遂说出文人李梦阳被拘,请求释放。瑾谓只要海大斗饮酒,便可放出梦阳。海即豪饮,梦阳得释。事后,康海以此事有辱名节,然好友得救,亦不为憾。"笔者以为,该剧主人公康海有着作者的身影。因为,主人公这种交友尽义的精神和石韫玉"生平律身清谨"、

① 《清史列传》卷七十二《文苑传三·石韫玉》。
② 钱泳:《履园丛话》卷十三《科第·种德》。

主持正义、"和易近人"① 的性格很接近。

2. 状元编著杂剧

（1）上文提到的石韫玉，还写有另外八出杂剧，算得上是状元编著杂剧的多产作家，这八出杂剧是：《伏生授经》，写汉朝开基，儒学得到复兴的机会，朝廷派晁错去济南访伏生，伏生命他的女儿背诵经书，晁错抄录回去，使经书流传后世。

《罗敷采桑》，写秦氏女罗敷采桑，赵王使者来到，向她求婚，罗敷拒绝了他。此系据汉乐府《陌上桑》增饰而成。

《桃叶渡江》，写王献之纳桃叶为妾的故事。

《桃源渔夫》，写重阳节陶潜和太守王宏在旗亭饮酒，武陵渔夫向陶潜述说他偶然去到桃源仙境的经过。

《梅妃作赋》，写唐朝梅妃自从杨贵妃得宠后，迁到上阳宫，处境凄凉，于是写《楼东赋》进呈唐明皇的故事。

《乐天开阁》，写白居易晚年放侍姬樊素、小蛮各寻配偶，樊素不忍离去，因而将她仍留府中。

《贾岛祭诗》，写诗僧贾岛，受到韩愈的赏识，并接受韩愈的劝告，还俗，于除夕祭诗，与孟郊、李贺同享祭祀的佳肴。韩愈荐举他出任长江尉。

《琴操参禅》，写苏轼在西湖设宴，唤琴操应承，并同游佛寺，东坡说法，琴操悟道出家。②

将此八出杂剧和上文述及的《对山救友》，就是石状元闻名于世的《花间九奏》。

（2）马世俊

① 《清史列传》卷七十二《文苑传三·石韫玉》。
② 参阅周妙中：《清代戏曲史》，第四章，第307—308页。中州古籍出版社1987年版。

马世俊,生年不详,字章民,又字甸臣,号汉仙,江苏溧阳人,回族。幼年丧父,家贫苦学,聪明过人。八岁能诗,为诸生时,屡试第一。与其兄世杰,以诗文书画、做曲名于世,时称"二马"。七次应乡试,顺治十四年(1657年)中举人,十六年,会试落第,落拓京师,名士龚鼎孳惠之。

初,先生下第留京师,落拓甚。以行卷谒龚芝麓司寇。读至"而谓贤者为之乎"题,至后比:"数亡主于马齿之前,遇兴王于牛口之下。河山方以贿终,而功名复以贿始。七十年以前之岁月已沦,七十年以后之星霜复变。少壮未闻谏书,而衰龄反同贩竖。"云云,司寇泪涔涔堕曰:"李峤真才子也!"岁暮赠炭金,得白金八百两。①

顺治十八年辛丑科,再试及第,殿试策文侃侃直陈,切中时弊,传诵一时,擢第一名,大魁天下,擢翰林院修撰。马世俊善书画,有"二右"之称,著有《匡庵文集》等多部著作。其诗作敢于触犯时忌,为劳苦大众振臂疾呼,如《泰山妇人行——书〈酷吏传〉后》写道:

去年五(吾)夫作虎脯,今年吾子葬虎腹。便欲辞家择乐土,趑趄未行心畏缩。君不见商君论囚渭水赤,宁城一怒诛三族。杀身岂肯全寡妻,破家无复存茅屋。妇人犹在泰山下,终身辛苦守茕独。吁嗟乎!食夫留子留我身,翻谢猛虎何其仁。

邓之诚《清诗记事初编》注解说:"此诗作于康熙二年癸卯,当有慨于山东于七及江浙哭庙、通海、庄史诸狱杀人如麻,而后见之咏叹。"深刻揭露了明末清初社会的黑暗和腐败。马世俊这种忧时忧民的思想、敢于直言的性格同样反映在他撰写的杂剧中。

在《马世俊佚稿》内,收录了他的杂剧《古其风留人眼小说》和

① 李元度:《国朝先正事略》卷三十八《文苑·马章民先生事略》。

《齐人记》两种。《古》剧名为小说,实为杂剧,共八折。其主要内容是:贫苦读书人邵宏夫教书的苦难经历。此剧第一出"楔子",写明了作者的处境、创作意图及剧中主要人物:

〔临江山〕(末上开场)……

击楫欲歌嗟和寡,借题自写疏狂。炎炎冷冷尽登场,少生吾党邑,猛醒俗人肠。

穷到一馆不终的学究,天下不独一个邵宏夫。

客到半年不了的主人,世间岂无第二个杨小二。

临行私赠,王氏巧于弭后怨。

陌路多情,脚夫岂计报前恩。

趋承湄苹的赵班斓,烂熟炎凉底本。

闭户养高的云和尚,口口势利宗门。

只要穷儒个个学得邵御史,

哪怕村驴人人笑倒古其风。

《齐人记》,四出。演《孟子》中齐人有一妻一妾的故事,主题是宣扬"人穷志不穷"、"穷当益坚",决不能做欺天害理的勾当。因此他在"正目"中写道:"沸乾坤骗老虚名利,昧良心汩没有真仁义。小斋头闲翻孟子书,水湄生巧演齐人记。"①

需要指出的是,有清一代,除马世俊的《齐人记》外,还有熊超写于乾隆年间的四卷四折的《齐人记》,因此,一些专门著作在介绍和开列清代杂剧时,应述评两个《齐人记》,而马状元之作的意义则更为突出。前文说到,马世俊贫甚,可是,他正如自己在《齐人记》所写的那样,"人穷志不穷"。当他高中状元,"释褐时,贫不能具

① 参阅周妙中:《清代戏曲史》,第四章,第一章,第101页。中州古籍出版社1987年版。

轩,策蹇驴,老苍头携宫袍随之。"① 胪传第一,尚无舆马仆从,只能徒步返回寓所,可知,马世俊对于主人公的"穷当益坚"是感同身受的。

(3) 赵文楷

嘉庆元年(1796年)丙辰科状元赵文楷,生于乾隆二十五年(1760年),字介山,号逸书,安徽太湖人。自幼家贫,勤奋苦学。历任顺天乡试同考官、会试同考官。嘉庆四年,充册封琉球国中山王正使,为此,朝廷大臣和士大夫赠诗互祝,凡古近体诗二千首,一时称盛。在琉球国,赵文楷面对馈赠,一概谢绝,以廉洁自律,受到时人赞许,琉球为之立生祠。后官至山西雁平道,署按察使。嘉庆十三年(1808年)卒。著有杂剧《菊花新梦稿》和《石柏山房诗集》。

《菊》剧主旨是"功名屡不中,梦向菊花仙"。其主要剧情是:有一老儒,住在无住山,一生只羡慕陶渊明,自号陶居士。"菊花盛开时节,他来到篱边散步。他的妻子沽来了村酿,于是对菊花自斟自饮起来,不觉醉了,在菊花旁睡去。梦中,菊花仙来访。他问菊花仙,自己这一辈子,功名上是否还有份? 菊花仙告诉他:'这世上似一团雪对朝阳,西施醉后埋芳草,杨妃归来怨白杨,便到一品冠儿金带美,则状元红在那厢?'菊花仙劝他一起到南阳去,因为那里有甘泉水,可以延人寿命,要他去学道。他正准备去,突然犬吠,说是外面有人来访,于是醒来,原来是南柯一梦。他决意与黄花为伴,自甘蓬庐。"显然,这是一出与科举有关的戏,主人公屡试不中,梦问菊仙,所要表达的内涵仍然是"富贵不能淫,贫贱不能移,威武不能屈",做一名廉洁正直的儒生,这不恰恰反映了赵文楷的廉俭一生吗?

笔者认为,清代状元所写的有关读书人和科举的杂剧,多数都

① 余金:《熙朝新语》卷一。

包含他们自身的缩影,也就是说,剧中浓缩了他们人生的精华。当然,这其中的杂剧有些则流于平庸,例如,石韫玉的《桃叶渡江》和《琴操参禅》便属此例。

【第三节 状元编写状元戏之外的相关作品】

除了传奇和杂剧的状元和状元戏之外,清代状元给我们留下的剧评和观剧日记则是必须提到的,因为,这些文字都是研究清代戏剧文化的重要史料。

1. 金德瑛与《观剧绝句》

乾隆元年(1736年)丙辰科状元金德瑛是个大戏迷。浙江仁和人。字汝白,号桧门,官至都察院左都御史。金德瑛爱戏、懂戏,并以诗的形式表达自己的观后感,抒发自己爱憎分明的感情,对此,他采取"每篇举一人一事,比兴讽喻,犹咏史之变体也"。[①] 他一生爱戏,早年公务之余,"假梨园以娱宾";晚年致仕以后,"赖丝竹为陶写,触景生情,波澜点缀",写得三十首《观剧绝句》,收入其著《桧门诗存》。光绪年间,金氏的《观剧绝句》及诸家题跋、奉和等辑为一书问世,即《桧门观剧诗》。今天,我们从中可以看出徽班进京前三十年京师等地戏剧舞台上的演出状况,限于篇幅,仅列其中九首。

 1. 写传奇《采毫记》之李白:
 行乐《清平》草数章,未将大雅压齐梁。
 后来百赋千篇手,争慕青莲入醉乡。

① 有关金德瑛的观剧诗,引自赵山林:《历代咏剧诗歌选注》,书目文献出版社1988年版。

2. 写《长生殿》之李隆基：
从谨听来言已晚，龟年散后老何方。
杜鹃春去无人拜，坠翼江头细柳长。

3. 写《昭君出塞》之王昭君：
蛾眉一误赐单于，为妾伸威画士诛。
贤傅含冤今报未，琵琶还带怨声无。

4. 写《精忠记》之岳飞：
十二金牌三字狱，七陵弗恤况臣躬。
天护碑词随地割，龙蛇生动《满江红》。

5. 写《鸣凤记》之杨继盛：
不容上殿比朱云，莫以先灵沮蒋钦。
肝胆烛前芒角出，风霜字里夜更深。

6. 写《鸣凤记》之严嵩：
偃月堂奸无子孽，钤山国贼更亲仇。
淋漓写成卑田院，快过铜山露布休。

7. 写《桃花扇》之柳敬亭：
且休笳吹夜开醮，坐客摇唇卧帐听。
班书石勒焉能解，想亦人如柳敬亭。

8. 写《跳加官》：
"举笏雍容喻不言，吉祥善事是加官。
有生仕宦兼才命，但尽前途莫退看。"

9. 写《邯郸梦》：
都为饥驱就世罗，仙人普度竟如何。
到头富贵胜贫贱，枕上甘心受赚多。

时人对于金德瑛的观剧诗评价颇高，认为："观剧诗虽近闲情，要有咏史遗风方推能事，盖诗通于史，为其可以明乎得失之故也。总宪公（金德瑛）诸首，语长心重，庄雅不佻。……洵堪做艺林圭

臬。"笔者以为,这种评价是符合实际的。其实,当年的状元、进士、举人们看戏成风,《清代北京竹枝词》中就有"完得场来出大言,三篇文字要抡元。举人收在荷包里,争剃新头下戏园。"① 那时,争先恐后上戏园子听戏的士子们所在不少,而金状元的可贵之处就在于:在上述诸诗既有误国之君唐立宗,也有诗仙、酒仙李太白;既有赤胆忠心的岳飞、杨继盛,也有遗臭万年的权奸严嵩;既有为汉匈和好而献身的王昭君,也有怀一腔热血的说书艺人柳敬亭……,上述栩栩如生的舞台形象使我们不仅看到了这位状元公的真情实感,同时,也使我们仿佛看到了乾隆年间的艺人们在舞台上演出时的动人场面……。

2.《翁同龢日记》中的观剧记载

咸丰六年(1856年)丙辰科状元翁同龢是我国近代史上的著名人物,江苏常熟人。生于道光十年(1830年),字声甫,号叔平,韵斋,晚号瓶生。其父翁心存,道光年间体仁阁大学士,上书房总师傅。其母、姐均通文史,翁同龢自幼便受到了良好的教育。大魁后,累官至军机大臣、协办大学士。光绪二年(1876年),光绪帝在毓庆宫入学读书,翁同龢奉命授皇帝读。光绪二十四年(1898年),力主变法图强,密荐康有为才堪大用,深得光绪帝之倚重。对此,慈禧深恨之。是年,著名的戊戌变法失败,翁同龢被慈禧开缺回籍,后又将其革职永不叙用,交地方严加管束。光绪三十年(1904年)卒,身后肃然。宣统元年(1909年),追谥文恭。

正因为翁同龢在晚清历史上的地位如此重要和显赫,因此,这位让后人不断怀念的状元公在其著《翁同龢日记》中,以其亲身经历记下的在宫内看戏的情景就更显得弥足珍贵,且看以下数则。

① 杨米人:《都门竹枝词》,见《清代北京竹枝词(十三种)》,北京古籍出版社1982年版。

光绪十年(1884年)是慈禧五十岁生日之年,是年十月初九日,翁同龢"辰正二刻入坐,申正二刻退,戏二出,长三刻十分。……自初五日起,长春宫日日戏剧,近支王公府内诸臣皆与,医者薛福辰、汪守正来祝,特命赐膳、赐观长春之剧也,即宁寿宫赏戏而中官撅笛,近侍登场,亦罕事也。此数日长春宫戏,八点钟方散"。[①]

十月初十日,"戏台前殿阶下偏西设一台,有高御座,向来所无。"

光绪十八年六月二十六日:"旧例,宫中戏皆用高腔,高腔者尾声曳顿,众人皆和,有古意。其法曲则在有高腔、昆腔间,别有一调,曲文则张得天等所拟。大率神仙之事居多,真雅音也。咸丰六、七年,始有杂剧,同治年间一用法曲,近年稍参杂剧,今年则有二黄,亦颇有民间优伶应差,如所谓石头、庄儿者。两日皆允二黄,语多狎杂不论,盖三十年来所无也。"

十月初九日:"晴暖无风,第一日好天气也。卯正(早六时)闻今日传听戏,急起,洗汰毕,遂入至西苑门,群公皆入矣。趋入丰泽园门,坐西厢房,尚未入座,已初一刻,开戏,先跪安,即谢恩三叩首起。西边列条凳两行,诸臣杂坐,不甚按次序。午(十一时至下午一时)酉(下午五时至七时)两次赏饭,未刻(下午一时至三时)一次酒果,皆极丰腆鲜美。初入赐奶皮、奶饼一次。惟危坐终日,腰臀不支。戌初二刻五分(晚七时三十五分)始散,戏单三十九刻。赐坐火轮车,以人推挽,出福华门,抵家亥初。"

十月初十日:"皇太后圣寿节,寅正二刻(晨四时半)起,卯初二刻(五点半)入坐西朝房。黎明讹传有信,遂至长安门外,而北风甚厉,寒甚。辰初二刻(七时半),太后升慈宁宫,上率王后百官行庆

① 赵中孚编辑:《翁同龢日记》(排印本),第 1323 页、1324 页、1771 页、1790 页、2101 页,台北成文出版社 1970 年版。

贺礼毕,余等先赴六项公所更衣,至戈什爱班处小坐。已初(九时)入座听戏,先跪安,一叩、次叩、视、三跪九叩,又在上前请安叩贺,如前仪,又一跪三叩谢,入座,遂坐。午初(十一时)饭,未正(下午二时)酒果,申正二刻(下午四时半)饭,皆丰。酉初二刻(下午五时半)上灯,殿檐一电气球。戌初二刻(下午七时半)戏毕。是日计五十一刻,后改去二出,当有四十三刻。又传上灯,灯在仪鸾殿太后寝宫也。"

听戏纪略:"丰泽园二重门内玻璃罩棚,诸臣列坐于西阶下,自北而西。每日辰正(八时)带至园门内西厢敬俟。入座总以已初(九时)为度,亦有辰正三刻者(八时三刻)。退时迟至亥初二刻(晚九时半)。每日赐克什两次,即在座处排三桌,立而饮食(前三日只一次)。近支王公、御前大臣四人、军机内务府五人、毓庆宫三人、南书房一人(次序如此)。凡二十九人。"

光绪二十三年六月二十六日,翁同龢进宫支付的银钱有"带听戏二两,戏单八千。"

翁同龢在以上日记内记述"中官撅笛,近侍登场"、看戏时"御座"的变化,宫内演出时剧种的变化、民间优伶应差、朝臣看戏的规制及演戏的地点、时间等,不足的是,缺少演出的剧目等,可能翁同龢没有什么戏瘾,不过,这并不妨碍上述史料的价值。因为,在其《日记》中还记有大量的同治、光绪年间宫内演戏的实况。

【第四节　慈禧看重《天雷报》】

有清一代,不同的剧种在宫内演出时都有状元戏。在已见的档案史料中,弋腔和昆腔的状元戏目主要有:《一门五福》、《十朋祭江》、《蒙正逻斋》、《蒙正祭灶》、《嫁妹》、《祭塔》、《风筝误》、《状元

谱》、《荆钗记》、《红梨记》等,而西皮二黄戏的状元戏则存档较多,它们是:《状元谱》、《教子》、《药茶记》、《状元印》、《朱砂痣》、《琼林宴》、《天雷报》、《满床笏》、《佛门点元》、《彩楼配》、《翠凤楼》等。

 光绪年间,状元谱、天雷报、琼林宴等状元戏均多次在宫内上演,演出地点集中在宁寿宫、丽景轩、颐年殿、纯一斋、颐乐殿等处,著名演员孙菊仙、王桂花、谭金培(即谭鑫培)、罗寿山、龙长胜、汪桂芬等都曾主演过上述剧目。其中,慈禧太后对《天雷报》尤为重视。

 《天雷报》一作《清风亭》,又名《雷殛张继保》。宋孙光宪所著《北梦琐言》第八卷,载有唐天宝以后张仁龟故事,与《清风亭》内容相似。明秦鸣雷(1518—1593)写有《合钗记》传奇,一名《清风亭》。同一题材的传奇还是鲁怀德的《藏珠记》。京剧状元戏。近代许多剧种都有此剧目,解放以后加以改编。明嘉靖年间,读书人薛荣,妻严氏,又纳周桂英为侧室。这年进京赴试,将家中之事托付严氏。薛荣走后,严氏百般虐待周桂英,元宵之夜,周氏在磨房生下一子,严氏立命将此婴弃于荒郊。周氏被迫将写好的血书,用金簪别在婴儿身上,以备日后记认。张元秀夫妇于是日夜去十字街观灯,路过周梁桥下,见一弃婴,年老无子的张老夫妇,非常欢喜,将婴儿抱回家中抚养,起名张继保。十三年后,继保在学堂读书,同学说他无父无母。继保遂向张元秀索要亲生父母,父子之间发生争吵,继保逃出家门,躲进清风亭,张元秀随后追赶。此时周桂英已逃脱严氏迫害,准备上京寻夫,恰在清风亭暂歇。见一老汉追打一少年,就上前排解,待见到血书后,方知此少年竟是自己亲生之子,于是母子相认。张元秀忍痛将继保还给周氏,任随其母进京寻夫。继保走后,张元秀夫妇朝思暮想,终于落下一身大病。不能再维持生计,只得沿街讨饭,沦为乞丐。若干年后,某日,二老从地保口中得知张继保中了状元的消息,二老相携即往相认。不料张继

保忘恩负义,拒不相认养父养母。把张老夫妇当成乞丐,只给 200 铜钱,元秀老妻忍无可忍,将铜钱打在张继保脸上。二老悲愤已极,就在新科状元张继保面前,双双碰死在清风亭上。张继保丧尽天良,苍天不容,于是,天雷殛死了张继保。秦腔等地方剧种均有此剧目。

针对上述剧情,慈禧在光绪二十六年(1900年)三月十五日提出非常具体的修改意见,原文如下:

> 老佛爷传:《天雷报》添五雷公、五闪电,张继保魂见雷祖打八十后,改小花脸,添开道锣、旗牌各四个,中军一名。众人求赏,白:"求状元老爷开恩,赏给二老几两银子,叫他二老回去吧。"碰死后,状元白:"撒在荒郊!"(此日,谭鑫培、罗寿山演《天雷报》)

同年四月初五日,"王得祥传旨:《天雷报》添风伯、雨师。"(此日,谭鑫培再次主演《天雷报》)

同年五月初六日,"姚春恒传旨:以后遇有旗牌、将官、中军之角,应穿厚底靴穿厚底靴,应穿薄底穿薄底,为此特传。"①

从三月十五日到五月初六日,事关《天雷报》的旨意就多达三次,概括起来有四点:1.添置角色,包括雷公、闪电、风伯、雨师、开道锣、旗牌、中军。2.强调情节,通过众人求赏与张继保的念白,更加深刻揭露了张继保丧尽天良的罪恶灵魂。3.改变扮相,为了丑化张继保,将他的扮相改为小花脸。4.严格服饰,舞台上演员穿的靴子,要按要求去做,不许乱穿。

在不断传旨修改《天雷报》的过程中,慈禧太后在颐年殿接连

① 光绪二十六年《昇平署旨意档》,参见周明泰:《清昇平署存档事例漫抄》卷三,台湾文海出版社 1971 年版。

四次观看了由谭鑫培、罗寿山主演的此剧,时间分别是三月十五日、四月初一日、四月初五日、四月十一日。以上史实一方面说明慈禧对这出状元戏的重视和喜爱,另一方面说明谭鑫培的高超演技,唱做俱佳,深得慈禧的赏识,而慈禧的修改意见从不同的角度都加强了此剧的演出效果,使得此剧的水平有了进一步提高。从而,再次说明慈禧太后不仅爱戏,而且懂戏,当然,她的一些具体意见远不是这一出状元戏,这中间还包括其他状元戏,因此,她对提高京剧状元戏的水平是有贡献的。

总之,在清代戏剧文化发展史上,从民间戏剧到宫廷舞台,从丰富的传奇到感人的杂剧,从不断上演状元戏到状元们编戏、赋诗,从一千多年前状元的产生到最近出现的"状元家教"、"家教状元"、"状元热线",它们无不生动说明清代状元戏和状元文化始终是中国历史上的热门话题。它们的地位是重要的,它们的影响是深远的。同时,它们还将在我们今后的生活中发挥着无可替代的影响。

"三百六十行,行行出状元!"

附录一

清代状元戏简表

剧目	又名	作者	剧种	反映朝代	本剧依据和相关内容	演出名家举例
九才子	全部钟馗嫁妹		京剧	唐	张心其《天下乐》传奇	何桂山、何佩亭
西厢记	莺莺饯别、三才子	李日华,程端	昆、京、川等	唐	元稹《莺莺传》传奇小说、王实甫《西厢记》杂剧	
燕子笺	丹青引		昆曲	唐	阮大铖《燕子笺》传奇	
彩楼记	吕蒙正、吕蒙正赶斋	王铵	川剧高腔	北宋	王实甫杂剧《吕蒙正风雪破窑记》、宋元南戏《破窑记》	
铡美案	明公断、秦香莲、琵琶寿		京、秦、汉、弋等	北宋仁宗	秦腔《赛琵琶》、杂剧《明公断》	金秀山
枪挑小梁王	求贤鉴、牟驼岗	黄月山	京、秦、徽等	南宋高宗	朱佐朝《夺秋魁》传奇、钱彩《说岳全传》	黄月山
岳侯训子		余治	京剧	南宋高宗		
荆钗记	王十朋	李景云	昆、京、川等	南宋初年	宋元南戏《王十朋荆钗记》、元柯丹丘《荆钗记》传奇等	
柴市节		黄吉安	川	南宋		
焚香记	海神庙王魁负桂英	王玉峰	昆、川等	宋	陈翰《异闻记》、南戏《负心王魁》	

续　表

剧目	又名	作者	剧种	反映朝代	本剧依据和相关内容	演出名家举例
朱砂痣	麒麟报、天降麒麟	余治	京、汉、徽等	宋		孙菊仙、谭鑫培
梁颢夸才			京剧	宋		李顺亭
琼林宴	打棍出箱、问樵闹府	张二奎等	京、秦、徽等	宋	小说《三侠五义》	张二奎、卢胜奎、谭鑫培
状元印	三反武科场		京剧	元顺帝		冯双德、张三福、杨小楼
胭脂宝褶	胭脂褶、失印救火		京、川、徽等	明代初年	盛际时《胭脂雪》传奇	大和尚、刘赶三、谭鑫培
乾坤福寿镜	乾坤镜		京、徽、汉	明宪宗成化年间		
清风亭	天雷报、清风亭认子		京、秦、徽等	明世宗嘉靖年间	孙光宪《北梦琐言》、秦鸣雷《清风亭》传奇	谭鑫培、罗寿山
双鸳梦			昆、京	明	张坚《玉燕堂四种曲》之一《梦中缘》传奇	
风筝误			昆、京	明	清李渔十种曲之一	产金传、陈德霖、曹二庚等
比目鱼			昆、京、川等	明	清李渔十种曲之一	
红书剑			京	明	清光绪六年《梨园集成》	
珍珠塔	明月珠		京、秦、徽等	明	清乾隆、嘉庆、道光之弹词《珍珠塔》	

续 表

剧目	又名	作者	剧种	反映朝代	本剧依据和相关内容	演出名家举例
春灯谜	十认错		昆、京、川等	明	清初阮大铖《春灯谜》传奇	
梅玉配	柜中缘	松茂如	京、秦、昆	明	清蓝茝馆外史《里乘·妲儿》	梅巧玲、余紫云
双官诰	三娘教子、忠孝牌	陈二白	京、昆、秦、汉等	明	明传奇剧本《断机记》、小说《妻妾抱琵琶》	李顺亭、孙怡云
孽海花		天宝宫人	京	清	清末曾朴之小说《孽海花》	
祭塔	状元祭塔		京	不明	明陈元龙《雷峰塔》传奇，清黄图珌等有同明传奇	胡喜禄
荷珠配			京、徽	不明	《珠衲记》传奇	余紫云、孟金喜
药茶记	斩浪子		京、汉	不明	焦循《花部农谭》之《义儿恩》	阎老旦、龚云甫、陈文启等
背娃进府	背娃入府、温凉盏		秦、京、高、昆等	不明		刘赶三、黄三雄、孙大常
状元谱	打侄上坟		京、秦、徽、汉等	不明		程长庚、谭鑫培、汪桂芬等
佛门点元	金瓶女、连李缘	田际云	京	不明		田际云

附录二
清代状元戏要目简介

燕子笺 又名《丹青引》,京剧状元戏。根据明代阮大铖《燕子笺》传奇改编。唐代,茂陵人霍都梁和好友鲜于佶到京城赶考,因考试延期,都梁就住在名妓华行云家中,并与行云私定了终身。都梁把自己和行云游春的情景绘成图画,题为《春容图》,交给裱糊匠缪继伶处装裱。与此同时,礼部尚书郦安道的女儿飞云也将亲友贾南仲赠给她的"观音像"送到缪继伶处装裱。裱好后继伶饮酒大醉,误将两幅画错还二人。飞云展画一观,看到都梁那清秀的相貌,潇洒的风度,就暗自钟情于他,于是就在一张彩笺上题了一首赞美诗。不料诗笺被燕子衔去,恰巧落在都梁之手。都梁看罢赞诗,对写诗之人甚为思慕。双方都因相思而成疾。给两人看病的大夫同是女医生孟婆,当她得知二人是同病相怜时,就帮助二人互传信息。此事被鲜于佶得知。当他与都梁考试后,自知难登金榜,就偷偷的买通了监考的官吏,将自己的卷号与都梁的卷号对换,又让此人带衙役到都梁处,以私通尚书之女为名,逼迫都梁离开长安。正在此时,发生了安史之乱,安禄山攻入潼关,郦安道保护唐玄宗奔蜀。这时,霍都梁更名卞无忌,住在湃阳县令秦若水的衙内;若水赞赏他的才华,将他推荐给贾南仲参军。都梁给贾南仲献计,大败安禄山。安史之乱平定后,飞云母带着行云回到家中,郦安道也返回了长安,与妻子和女儿相聚。鲜于佶盗名得中状元,前来拜谒主考郦安道,并向他求婚。安道有心将行云许给他。行云怀疑状元有假,后来看了试卷,断定必是冒名顶替。不久,都梁回到长安,又重新夺回了状元。行云终与都梁结为夫妻,燕子又从窗前飞过……。

彩楼记 又名《吕蒙正》《吕蒙正赶斋》,川剧高腔状元戏。原

作《彩楼记》,元人王实甫编有杂剧《吕蒙正风雪破窑记》,明代王錂据宋元南戏《破窑记》改编。北宋宰相刘懋,家中有女名翠屏,待字闺中,尚未许婚。一日,高扎彩楼,抛球选婿。王孙公子、富家子弟齐集楼下,准备接彩球。是时刘翠屏梳妆打扮,光彩照人,在侍女搀扶之下登楼下望,只见众公子中有一穷秀才,气度不凡。她感到此人才高出众,日后定能平步青云,于是抛球打中。此一穷秀才名吕蒙正,家道清贫,刘懋嫌贫爱富,不许翠屏与之为婚。刘翠屏不顾父亲反对,坚不退婚,为此父女反目,被赶出相府,刘翠屏随吕蒙正居住于破瓦寒窑之中。奈衣食无着,只得打斋乞讨度日。一日往木兰寺乞寺斋饭,寺僧百般刁难,故意于开斋后敲钟,使其空手而归。时值天降大雪,吕蒙正行至寒窑门口,见有男女脚印,怀疑其妻行为不端,于是进窑与之争辩。刘翠屏故意言语支吾,吕蒙正颇为生气,后经刘翠屏说明缘由,才知是刘老夫人得知女儿生活清苦,派相府家人、丫环来送银米,于是夫妻相爱如初。刘老夫人思女心切,忧虑成病,借口养病移至木兰寺居住,待机与女儿相会。秋试之期,吕蒙正进京应试,得中状元。衣锦荣归后,即携刘翠屏去木兰寺拜见刘老夫人。寺僧势利小人,见吕蒙正得官又处处逢迎。刘懋派人前来接新科状元回转相府,吕蒙正、刘翠屏二人对之严词相距。弋腔、徽剧、昆腔、汉剧、梨园戏均有此类剧目。

荆钗记 一名《王十朋》,京剧状元戏。源于宋、元南戏《王十朋荆钗记》,作者不详。元柯丹丘有《荆钗记》传奇,京剧据明初李景云本改编。南宋初年,贡生钱载和家有一女,名玉莲,欲许以温州贫生王十朋为妻;钱载和的继室孙氏,嫌贫爱富,拟将玉莲许配自己的侄儿孙汝权。夫妻二人为此事几乎反目,最后让两家各送聘礼一件,有玉莲自己挑选,被选中者则娶玉莲。王十朋送来荆钗一件,孙汝权送来金钗一件,玉莲知孙汝权是纨绔子弟,毅然选中荆钗,遂嫁与王十朋。婚后不久,王十朋进京应试,高中状元。丞

相秦桧想招他为婿,十朋婉言拒绝,秦桧大怒,将他贬到瘴地潮州,不准其回家探亲。十朋只得修书欲迎母亲、妻子到任所,委托孙汝权带回家中,不料孙汝权用计将家书改成休书。钱载和接得休书后,异常生气,孙氏则趁机逼迫玉莲改嫁孙汝权。玉莲从休书笔迹上辨出非王十朋字体,知道其中有诈,为保全自己名节,投江寻死,巧为福建安抚使邓杰侯所救,认作义女,收留在府。钱载和失去亲生女儿,悲痛万分,怒责孙汝权,孙发狂而死;钱载和又将继室孙氏休弃。王十朋之母为儿媳之死也是异常难过,长途跋涉寻至潮州,面责王十朋负义,并将玉莲死讯告之。王十朋闻听以后,悲痛欲绝,发誓再不娶妻。不久,邓杰侯出巡至潮州,为使王十朋与钱玉莲团圆,即佯称自己有女,强迫十朋迎娶,并索荆钗以为聘礼。洞房之夜,真相始告大白,夫妻重新团聚。川剧、梨园戏均有此剧目。

状元印 一名《三反武科场》,京剧状元戏。元顺帝时,大丞相萨墩奉旨于京城开设武科场,朱元璋、陈友谅、方国珍、张士诚、刘福通等俱来应试,常遇春迟至,只得越墙而入。顺帝亲自主考,常遇春武艺超群,夺得武状元之印。萨墩赐御酒三杯,原来竟是毒酒,为众人所识破。常遇春大怒,率领众武举反出武科场,直奔襄阳。

双鸳梦 根据小说《双鸳梦》和清代张坚《玉燕堂四种曲》中《梦中缘》传奇改编,京剧状元戏。明代姑苏名士钟心,在梦中与一美女定白头之约。醒后下决心去寻找梦中之人。在镇江,他巧遇媚兰扫墓。钟心觉得媚兰酷似梦中之人,就与之周旋,终于定下了百年之好。钟心到江阴,投奔姑父右军都督阴红家。在阴府中,钟心又发现表妹丽娟也与梦中人酷似,就又与丽娟定白头之约。崆峒公主造反,蔡节奉旨征讨,连战连败,急致函向阴红求救。阴红率兵出征,迅速打败了叛军,崆峒公主只身逃入古庙。恰在这时,钟心赴京,途中为了躲避兵马,也进了古庙,正遇见崆峒公主。钟

心力劝公主归降,于是崆峒公主割战袍写下血书,嘱咐部将归降。钟心遂持血书来见阴红。阴红一面派人去招降崆峒公主的人马,一面奏请朝廷,请求招安叛将。京江都督蔡节既嫉妒阴红的战功,又怨恨钟心拒绝与自己女儿的婚事,便劫走血书,然后又诬阴红和钟心私通叛军,以此将阴红收监入狱,又发下行文捉拿钟心。这时,崆峒公主又二次发兵攻打江阴,丽娟母女在逃难途中失散,丽娟又被拐骗,卖到文府为婢。媚兰在府见到了丽娟,听丽娟讲明了自己的身世,也将自己的姻缘讲给了丽娟。二人知道同配一夫,就结为金兰之好。此事被锦衣卫获悉,遂到文府中捉拿丽娟,使女轻云替丽娟赴难。明帝以阴、钟一案未明为由、诏令暂将轻云收监。钟心更名文谐应考,高中状元,皇帝下诏,令其率兵出征,平定崆峒之乱。钟心得胜,转而巡按金陵,在蔡节的府中搜出了崆峒公主的血书,阴红一案终于平反。媚兰、丽娟与钟心成婚。

风筝误 又名《詹淑娟》,京剧状元戏。根据清代李渔十种曲中《风筝误》改编。明代书生韩奇仲,自幼父母双亡,依靠父亲的好友戚辅臣生活,和戚辅臣之子戚友先同学。韩奇仲品学优长,而戚友先却德才甚差。与戚家为邻的西川招讨使詹武承有二妾,梅氏生一女,名爱娟,相貌极为丑陋;柳氏生一女,名淑娟,才貌双全。某年清明节,戚友先欲放风筝,请韩奇仲在风筝上题诗一首。恰巧风筝线断,落在柳氏院中,被淑娟拾到,一见诗文,遂在其侧和诗一首。戚友先让仆人到詹府索取风筝,柳氏便将风筝还给了友先。韩奇仲见到和诗,知是詹武承之女所题。韩奇仲又复一绝,题写在风筝上,故意将风筝线弄断,堕落到詹宅之内。不料风筝却被爱娟拾得。爱娟误以为诗为友先所做,就等到馆童来索取风筝之时,让她的保姆假托淑娟的名义约他夜间来相会。韩奇仲得到这个消息非常高兴,按时前往赴约,并且以诗相问。爱娟却言不达意。韩奇仲因此满腹狐疑,就取过蜡烛照看,一见爱娟的相貌,立即惊恐而

去。戚辅臣自己也知道友先才乏,就向梅氏提亲,梅氏就同意将爱娟许配给友先。洞房之夜,戚友先一见爱娟相貌丑陋,极为不满,可是已经木已成舟,也就无可奈何了。此后,韩奇仲赴试,考中了状元。詹武承赴任在外,寄来书信为淑娟议婚,戚辅臣慨然应允。但是韩奇仲误把爱娟当做了淑娟,坚决不答应。戚辅臣就强行给二人完婚。新婚之夜,韩奇仲对烛独坐。柳氏见状,就问他原因。奇仲就把风筝之约告诉了柳氏。柳氏让女儿掀去盖头,韩奇仲看见淑娟那美丽的容貌,惊喜异常,才知道事由风筝而误。

比目鱼 京剧状元戏。李寿民根据清代李渔十种曲同名剧改编。明代漳南兵备道慕容介,淡泊功名,遂与妻子归乡,隐居,打鱼为生。寒士谭楚玉流落他乡,偶见玉笋戏班的坤角刘藐姑容貌十分美丽,就恳求戏班收留,自演小生,借此机会接近藐姑。可是藐姑的父母把藐姑当成摇钱树,不准别人接近,防范甚严。二人情意绵绵,但无法接近。当地的劣绅钱百万对藐姑早已垂涎三尺,就向藐姑之母绛仙提出纳之为妾,并许给绛仙黄金万两,绛仙贪财,当即应允。藐姑知此事,坚决不同意,但已无法挽回。藐姑悲愤已极,就借江岸晏公庙演《荆钗记》的机会,当众揭露了钱百万的丑恶行径,随即投江自尽。谭楚玉见状,也随之跳江殉情。恰逢慕容介打鱼,他恍惚看见水中有比目鱼,赶快洒网捕捞,结果却将楚玉和藐姑救了上来,二人获救,结为夫妻。其后谭楚玉入京应试,得中状元,又因战功,晋升为八府巡按,驻军晏公庙。藐姑思念双亲,楚玉设计,派人请玉笋班在江边演《祭江》,一家人团聚在晏公庙。昆剧、川剧均有此剧目。

红书剑 京剧状元戏。明代的高真、梅忠既为同窗,又结金兰。其师各赠其红书、宝剑,催他们进京应试。二人都考中了进士。高真授官三品;梅忠授四品。一天,梅忠到高府拜谒,正遇高真外出未归,管家杜元达待梅忠轻慢无礼。等高真回来,梅忠愤而

相告,高真遂将杜元达赶出府外。当夜,杜元达和高府丫环柳二姐潜入梅忠书房,偷走书剑。梅忠怀疑是高真派人所做,发誓与高真断绝交往。杜元达与柳二姐又伪造情书,造成梅忠与高真之妻月娥通奸假象。高真信以为真,毒打月娥。月娥在丫环秀红的帮助下,乔装改扮,去寻找梅忠辩解。行至宁江口,没有渡江之船,遂投江自杀。适逢太监张荣路过此地,救了月娥,并收作义女。杜元达逃奔长安,途中住宿,杀死了店主婆,自称是梅忠的管家海世荣,有意丢下宝剑作为证据,嫁祸梅忠。高真由此路过,店主婆之女持剑告状。高真立即向朝廷参奏,以管束奴仆不严罪,将梅忠下狱。海世荣买通狱卒,将梅忠换出,以长子海聪替之。时值大比之年,梅忠假冒海聪之名再度应试;月娥也冒其兄之名赴考。结果月娥得中状元,梅忠中榜眼。在琼林宴上,二人相会。以诗文唱和,相互得知对方的实情。杜元达流落到京城,在街上变卖红书,被高真发现,将杜元达抓获,严刑拷问,真情大白于世。高真以为梅忠、月娥已死,悲痛万分,遂将杜元达处死;并上疏辞官,怀抱二人的灵牌悼之。此时梅忠已经入翰林院,听说高真进京,就有意在道路上阻挡他。后见到高真怀抱的灵牌,深受感动,互倾衷肠,终于重归于好。梅忠又让高真与月娥相见,使其夫妻团圆。后又经张荣谋划,将梅忠改点为状元,并将宰相李燕池之女嫁给梅忠。

珍珠塔　一名《花园赠珠》、《明月珠》,京剧状元戏。系据弹词《珍珠塔》改编。明代,河南开封人方卿,其父曾任吏部尚书,遭奸相所害,蒙不白之冤而死,为此家道中落,无法维持生计,只得离别老母,去往襄阳姑丈陈连御史家借贷。其姑母见方卿破衣烂衫,用言语奚落,方卿一气之下欲离开陈府。陈府小姐翠娥得报,急命使女采屏将方卿请至绣房叙话,好言相劝,赠点心一盒,方卿告辞而去,行至九松亭休息。孙连见其妻将方卿赶走,心中不悦,亲自骑马去追,至九松亭与方卿巧遇,请其回转陈府。方卿执意不肯,陈

连乃指九松为证将翠娥许配方卿为妻,方卿只得答应。返家途中方卿发现陈小姐所赠点心盒中,藏有稀世之宝珍珠塔一座,正在欣喜之时,忽被强盗邱六桥抢去。时值冬深,方卿急火攻心病卧雪地之中。被三关总镇毕洪救回家中,毕洪见其品貌端正,言吐不凡,遂将女儿毕秀金许以为婚,并赠以银两,使其赴京赶考。邱六桥抢走珍珠塔后,去襄阳典当,当铺掌柜见物生疑,将珍珠塔送陈府辨认,陈氏父女始知方卿遭遇,并将强盗邱六桥扭送官府治罪。陈氏父女又四处寻访,但皆无下落,为此陈翠娥忧虑成疾。方卿之母得知方卿遭难后,痛不欲生,遂投河自尽,幸为白莲庵尼姑相救,才得暂寄住在庵中。陈翠娥病体痊愈后,到白莲庵酬神拜佛,得与婆母相见。毕秀金也到庵中礼佛,恰遇方母、陈翠娥均在庵堂。言语之间甚是投缘,并得知以往情形,于是婆媳相认,并尊陈翠娥为正室。方卿自得毕总镇资助,改名为方定,进京应试,得中头名状元,授七省巡按,奉旨回家省亲。并乔装成道士来到陈府,姑母见其穷困之相,仍然无情无义。方卿趁此机会讥讽其姑母嫌贫爱富。待见到姑丈陈连及未婚妻陈翠娥,才告以真实身份,随后去白莲庵恭迎母亲。姑母则羞愧难当,向方卿谢罪。不久,方卿奉旨与陈翠娥、毕秀金完婚,喜庆团圆。秦腔、川剧、徽剧等皆有类此剧目。

春灯谜 一名《十认错》,京剧状元戏。根据明末清初阮大铖所作传奇《春灯谜》改编。明代的湖南宇文博学,有二子,长子名羲,次子名彦,兄弟文才过人。一年,宇文彦随母亲乘舟去父亲任所;宇文羲留在家中看守门户。这日船行至黄河驿,适当元宵佳节,宇文彦带仆人陈英上岸,至黄陵庙观灯。此时枢密院节度使韦初中也停船于此,二船相距不远。韦节度有二女,长女影娘,次女惜惜。影娘和丫环春樱女扮男装也登岸观灯,至庙遇宇文彦,两人猜灯谜皆猜中,深得众人称赞。庙祝留二人饮酒,韦影娘自称姓尹,以防人知其身份。酒席之间,彼此唱和,各自写下诗笺互换别

去。此时狂风突起,将所乘二船移动位置,又值夜半,韦影娘恐怕被人识破,急忙进入船中,不想误入宇文家船。天明之后启船扬帆而去。韦影娘谎称姓尹,向宇文彦母说明原委,宇文彦母知其为女身,将其留在身边,并认为义女。宇文彦酒后误入韦氏船中,见满舱尽是装奁,心中生惧,忽然生出一计,乃将粉墨涂于面上,想突出舱中逃跑,结果被擒,并在其身上搜出韦影娘所写的诗笺。后又被捉入官府。审问之时,宇文彦不肯说出真实姓名,恐有辱家声。问官也不详察,即判以重刑。这时,庙祝听说有一死者是一书生,以为是宇文彦,就在棺木上写下宇文彦的名字。此时,宇文彦母命仆陈英去寻找二公子,陈英寻至庙中,见棺木大惊,回告老夫人宇文彦已死。第二年宇文羲大魁天下,得中状元。鸿胪寺官,唱名时误将宇文羲呼为李文义。此事有损于朝廷大典,宇文羲只好将错就错,改名为李文义,授巡方御史。宇文彦在监中待斩,有一卢孔目知其蒙冤,此刻闻得巡方御史到,即代宇文彦去御使台前上诉鸣冤。因宇文彦名系假托,宇文羲并不知是其弟,念其冤枉,将其释放。宇文彦改名卢更生,赴京应试。此时韦初中已接到圣旨,命其进京为官。韦初中将次女惜惜小姐许配给宇文羲为妻。皇帝开科取士,命韦初中任主考官,卢更生高中头名状元。韦初中得知宇文羲有妹待字闺中,遂与卢更生做媒。洞房花烛之夜,不料新妇竟是韦影娘,彼此相认,两家团聚。川剧有此剧目。

梅玉配　一名《柜中缘》,共八本,京剧状元戏。清末松茂如根据秦腔本改编。明代的四川秀才徐廷梅进京应试,所带仆人于途中拐骗银两私逃。徐廷梅见仆人不归,仍只好投宿黄婆所开店中再继续等候,数日之后仍不归,乃至庙中求签问卜。此时恰遇官宦苏文昶之女苏玉莲,带领仆妇人等进庙烧香拜佛,徐廷梅见苏小姐生得花容月貌,为之心动,尾随其后,竟不肯离去。苏玉莲拜佛毕,临回府前无意将诗帕遗落,被徐廷梅拾得。徐廷梅回到店房,见物

思人，相思成病。店主黄婆见徐廷梅面容憔悴，料定必有心事，又见诗帕上的落款，知为苏府小姐之物。徐廷梅央求黄婆为其设法，与苏玉莲会上一面。黄婆思得一计，以卖珠花为名去至苏府，向苏玉莲说明原委，并请与徐廷梅会上一面，苏玉莲只得应允。此前苏玉莲已由父母作主，许婚知府周仲书之子周琪芳，即将行聘。黄婆设计，约定于过礼之日，将徐廷梅扮成抬夫模样混入苏府。是日，待众人散后，徐廷梅潜入苏玉莲绣房，还其诗帕。时已夜静更深，府中重门尽闭，徐廷梅不得走出。恰值苏玉莲嫂嫂韩翠珠前来与小姑贺喜，苏玉莲慌忙之中，将徐廷梅藏入柜内，不想此后竟无机会逃出。每日三餐均由苏玉莲供给，后此事为韩翠珠撞破，徐廷梅、苏玉莲恳请嫂嫂宽恕。韩翠珠得知二人始终以礼相待，深受感动，愿为他们玉成此事。于是急命人召黄婆入府，嘱其于夜静时分，将苏、徐二人带出府去，随后放火焚烧苏玉莲绣房，并佯称苏小姐烧死在绣房里。适值周琪芳因病而死，苏文昶得报后，两家婚事遂作废。徐廷梅、苏玉莲出府后，暂借助在黄婆店中，徐廷梅发愤苦读，高中头名状元。归拜座师苏旭，苏旭适任吏部尚书又是主考官。苏旭夫人即韩翠珠，闻得徐廷梅是新科状元，即去前厅偷看，果然是柜中所藏书生，不久即为徐廷梅、苏玉莲完婚。

荷珠配 又名《耍凤冠》、《红绫帕》，京剧状元戏。源自《珠衲记》传奇。员外刘志偕早年丧妻，身旁只有一女名金凤，已与书生赵旭订婚。时逢开科取士，赵旭欲赴京赶考，刘金凤约其花园叙别，临行以银两相赠。事为刘员外发现，怒责女儿不守闺阃。羞辱备至，刘金凤愤投园中鱼池。侍女荷珠也被刘员外赶出门外。不久，刘家惨遭火灾，万贯家财化为灰烬，刘员外落得长街乞讨。这日刘志偕命家人赵旺出外讨饭，恰遇新科状元赵旭衣锦还乡，见赵旺乞丐模样，细问原委，遂将其带回府中，热心相待。饭后拜见状元娘子，不料竟是侍女荷珠。岂知刘金凤并未溺水而死，遇救后，

随其公婆也来状元府投亲。见荷珠已成状元夫人,责其不义,后经赵旺说清始末,宽恕之。不久赵旭与刘金凤完婚,一家人重归于好。河北梆子、川剧、徽剧都有此剧目。

药茶记 一名《斩浪子》、《苦茶记》,京剧状元戏。清人焦循所著《花部农谭》中有《义儿恩》一剧,剧情与《药茶记》内容相似。张浪子随母王氏改嫁,母为人妾,与大娘不合,欲将其害死。这日送含毒药茶与大娘,正值张浪子舅父来访,端起药茶一饮而尽。不久腹中作痛,顷刻身亡。王氏见状大惊,又生一计,反诬大娘害死其弟。县官昏庸不察,即判大娘死罪。张浪子知其母陷害大娘之事,实难自处,若庇护亲母则枉杀大娘;若为大娘鸣冤则母亲性命难保,于是乔装混入监中,说服衙役将大娘换出,以身替死。临刑之日,大娘亲赴法场活祭张浪子。适值张浪子之兄得中进宝状元,其姐又被封为郡主,经二人讲情,万岁下旨免去张浪子死罪。自此,张浪子尽心侍养大娘。徽剧、汉剧、河北梆子、秦腔、川剧等均有此类剧目。

背娃进府 又名《背娃入府》、《入侯府》、《温凉盏》、《进侯府》,秦腔状元戏。书生张元秀家境贫寒,寄居在表兄李平家中,李氏夫妻躬耕勤作,特别是表大嫂经常接济其生活。张元秀岳父耿金文嫌其贫穷,时常用言语对其侮弄。一日,张元秀上山砍柴,拾得宝物温凉玉盏,欲入京进献,但苦无路费,表大嫂亲自代为筹措,助其上京献宝。为此,皇帝封张元秀为进宝状元,后又加封侯爵。张元秀身居高位,深念李平夫妇待己之情,派人接表兄、表大嫂携子入府,倍加敬重,待若上宾。耿金文得知女婿贵为侯爵,亦前来阿谀致贺,张元秀怒其势力待人,令报门而进,历数其不端,经李平夫妇解劝说情,翁婿方释前嫌。河北梆子、高腔、昆腔、汉剧、徽剧、京剧均有此剧目。

佛门点元 全剧名《佛门点元》,又名《金瓶女》、《对金瓶》、《连

李缘》，京剧状元戏。清末民初戏剧家田际云编演。番王牛邈侵犯边境，潼关守将吴顺战败，吴顺妻于战乱之中逃离潼关奔向四川，并于途中生下一女，一手为六指。兵荒马乱之中，她只得将女婴弃于荒郊，被报恩寺僧法静拾去，起名金瓶女。吴顺师弟白驹，奉师命下山，前往潼关助师兄战败牛邈。有一钱氏母子，乱中逃跑被猛虎冲散，此子名金钱元，也被寺僧法静救回收养，并认作义子。十七年过后，金瓶女已长大成人，这日金钱元出外散闷，信步进入花园，正巧与金瓶女相遇，二人一见钟情，遂私定终身。不久，金钱元进京赶考，途中住进黑店，店主班虎将其财物抢去，土地神暗中护送金钱元，并替他取回行囊，为此班虎未能追及。班虎路过周员外家，入内行窃。及至周家小姐绣房，周小姐又被其杀死，班虎留僧帽一顶嫁祸于人。时值巡按王嘉祥至此，得知案情后乃微服私访报恩寺，在花园中见金瓶女，怀疑寺僧行为不轨，于是命衙役将法静和金瓶女关入狱中。王嘉祥与吴顺乃是同寅，王妻邀请吴妻饮宴，酒席之间谈起金瓶女之事，认为是桩奇案，故此派人将金瓶女带至宴前，细细询问，吴妻又见金瓶女一手有枝指，始知为战乱中所弃之女，母女相认，金瓶女以已许婚金钱元事禀告母亲；而金钱元母亲钱氏，正卖身于吴府为佣，听到所失之子金钱元事大哭失声，经盘问才知为儿女亲家。王妻将此事原委告之王嘉祥，王嘉祥始知法静品德高尚，为人正派。此时金钱元得知中状元，回家扫墓祭祖，得知义父法静受屈蒙冤之事，往见巡按王嘉祥，并将往日班虎害己，多亏班能相救之事一一言明。至此两家团圆，患难情侣终成眷属。河北梆子有此剧目。

第九章

花部名家三说

【第一节　秦腔宗师魏长生】

"**海**外咸知有魏三,清游名博大江南。"这是嘉庆初年《日下看花记》的作者评论秦腔艺人魏长生(即魏三)的诗句,它生动地说明魏长生在乾隆、嘉庆年间曾是誉满大江南北的民间艺术大家。魏长生一生颇多坎坷,诗中的"名博大江南"就是因在京受到迫害而到山东、江苏等地演出后的真实写照。综观魏长生的"名博"前后,其一生可分为以下五个时期,其中,本章中三和四为同一时期,如此,则有便于我们对他的深入研究。

一　"幼习伶伦,困厄备至"

魏长生,字婉卿,本名朝贵,因其在家中排行第三,故时人又称

其为魏三。四川金堂人。乾隆九年(1744年),即魏长生出生之年,金堂等地下起了大到暴雨,毁庐坏田,百姓死伤甚多。魏长生家世代务农,在此次大水灾之中,损失惨重,更加贫穷。关于魏长生从艺之始的经历,主要有以下二种说法。

1. 陕西说:童年的长生,家贫,无法读书,靠给人放牛度日。在这些与山草为友的童年生活中,他爱上了戏曲。乾隆二十二年(1757年),他十三岁,随舅父来陕西谋生,先在西安大街一家卷烟铺里当学徒,异乡人的学徒生活,使他看到并经历着人间之不平。一些邻商同行常欺侮他。次年的一天,邻商一学徒又来惹事,这下触怒了这位刚强、不任人欺侮的少年,他反抗时,失手打伤了那个学徒,受到店主的毒打。从此,他离开西安,漂流在关中一带,后来就在大荔学演秦腔。开始了他的戏剧生涯。①

2. 四川说:"魏长生自幼丧父,家贫。母子二人租赁了当地一个叫义兴贞的大商号的房屋居住,该商号是由陕商经营的。当时陕西会馆中常有陕班演出秦腔,魏自小爱去那儿玩耍,学会了秦腔。陕班见其可以造就,决意将他带走。其母不答应,后由义兴贞的大老板出面要挟,魏母不得已,才勉强同意。"②

对于以上二种说法,我倾向于"陕西说"。我在为"六五"国家历史学科重点项目《清代人物传稿》撰写的《魏长生》传中择要写道:魏长生自幼家贫,"困厄备至",但对于地方戏曲却情有独钟。十三岁时,到西安一店铺当学徒,赖以糊口。不久,他舅父感到他是块唱戏的材料,于是,便带他入陕西秦腔班学戏,工花旦,随班演出。在此后十余年的舞台实践中,他潜心学艺,声誉鹊起,遂成陕

① 焦文彬主编:《秦腔史稿》,第392页,陕西人民出版社1987年3月版。
② 谭韶华:《魏长生事迹新探》,原载《川剧艺术》1980年第2期。引自蒋星煜主编:《十大名伶·魏长生》第115页,上海古籍出版社1992年11月版。

川一带的著名秦腔演员。

不论是哪一种说法,有一点是一致的,即:魏长生因自幼家贫才走上了学戏的道路。因此,乾隆年间吴长元在其《燕兰小谱》中记有魏长生"幼习伶伦,困厄备至"是可信的。

二 "一路芳邻近魏三"

自乾隆二十五年(1760年),魏长生十七岁时,他以陕西大荔为中心,开始登台演戏。在这里,他大概演了十多年的戏。在此前后,魏长生也常回四川成都等地演出,其知名度逐渐提高。

乾隆年间,随着成都等四川重要城市在商业领域的繁荣,戏剧文化也随之兴盛起来。是时,全国各地的主要剧种相继传入四川,"昆腔之外,有碑腔、秦腔、弋阳腔、楚腔等项,江、广、闽、浙、四川、云、贵等省,皆所盛行。"①

秦腔等花部"乱弹"在成都等地盛行的原因还有:"其曲文俚质","其事多忠、孝、节、义,足以动人;其词直质,虽妇孺亦能解,其音慷慨,血气为之动荡!"② 概以言之,秦腔剧情感人、唱词通俗易懂、唱腔动人心魄,受到了百姓的欢迎。二十多年后,就是在那昆曲繁盛的江苏扬州等地,"自西蜀魏三儿倡为淫哇鄙谑之词,市井中如樊八、郝天秀辈,转相效法,染及乡隅"。这虽然是后话,但是,由于昆曲"繁缛,其曲虽极谐于律,而听者使未睹本文,无不茫然不知所谓"。这确是不争的事实。此外,成都的陕西会馆最多,馆内经常演戏,最受欢迎的自然是秦腔等"乱弹"戏曲,当时人曾有诗赞

① 故宫博物院文献馆编辑所编《史料旬刊》第二十二期,天793,《查办戏剧违碍字句案》。中华民国二十年一月出版。

② 焦循:《花部农谭》,下同。

曰:"会馆虽多属陕西,秦腔梆子响高低;观场人多坐板凳,炮响酬神散一齐。过罢元宵尚唱灯,胡琴拉得是淫声;《回门》、《送妹》皆堪赏,一折《广东人上京》。"①

年轻的魏长生正是在这戏曲走向繁荣的大环境中实践着自己学来的本事,刻苦细心地研究秦腔的演唱艺术,虚心学习名家之长,不断从生活中吸收营养,"不专用旧本"。这时的魏长生虽然在演出水平方面不断取得进步,然而,同行和观众对他并没有予以足够的重视。嘉庆六年(1801年)的成都举人杨燮(号六对山人)算得是魏长生的同时代人,他在其著《锦城竹枝词》中曾这样描述魏长生:"无数伶人东角住,顺城房屋长丁男。五童神庙天涯石,一路芳邻近魏三"。自注:"各部伶人都在'东顺城街'、'五童庙'、'天涯石'、'东校场'一带地方住。魏三初在省城唱戏时,众亦不以为异。及至京师,则声名大噪矣。……有别宅在省城内东校场口,台榭颇佳。"②

上文的"台榭颇佳"应视为魏长生在成都的住宅经历了一个不断修缮的过程,并不是一开始就如此抢眼,如此被人称道,这座"颇佳"的住宅应当是魏长生从一名普通的演员成为名满京师的大艺术家的一个标志。其次,我们从上文也不难看出,魏长生在当时的演艺界已有了一定的知名度,并得到观众的认可,杨燮说他演出时"众亦不以为异",这是与他此后在京师"举国若狂"的盛况相比较而言的。诗中的"芳邻"一词形象说明了魏长生尊重自己的同行和热心帮助他人的品德,这和他此后在京城的杰出表现及其相关记载是一致的。

与此同时,魏长生在大荔等地的广大农村和酬神社火的演出

① 《四川戏曲史料》,第73页。
② 杨燮:《锦城竹枝词》。

实践中,使其眼界更加开阔,演技逐渐成熟。

简言之,贫贱不移,富贵不淫,魏长生对自己始终如一的严格要求促使机遇正向他一步步走近。

三 "名动京师"与"梨园独步"

乾隆三十九年(1774年)夏,魏长生第一次来到京城献艺,但是,他的演技没有引起观众的注意。当时,京腔在剧坛中尚有其观众,而秦腔的表演艺术也未被广大观众所欣赏,因此,时过未久,魏长生返回陕西,此后,他细心揣摩京腔和其他剧种所长,同时,他还不断从名家演出中取其所需,勇于革新,敢于创造,"惟演戏能随事自出新意,不专用旧本,盖其灵慧较胜"。① 聪明加勤奋使其唱念做打日臻精熟,魏长生的表演水平取得了突出的进步。其间,他在西安等地结识了许多秦腔名家,三寿官便是其一。

三寿官,本名张南如,陕西长安人,农民之后,家贫,性至孝,深得乡邻们的称道,后学秦腔,仅一年,便登台演出,"奇葩逸丽,娟娟如十七八女郎,令人心艳。惜无歌喉,只演《樊梨花送枕》,摹写情态而已"。② 三寿官为人正派,有志向,他曾在魏长生之先,带领自己的"双赛班"来到北京演出,并将其戏班更名为"双庆部"。这"双庆部"便是长生二次进京演出而一举成名所搭的班社,"双庆部"由此而名列花部榜首。三寿官病逝后,人们以诗悼之,如:"三寿云亡泪黯然,阿谁娇好慰情牵?刘郎自是秋风客,莫道长情不雨天!"③ 三寿官与魏长生是两位为人正直且有远大抱负的艺术家,他们之

① 赵翼:《檐曝杂记》卷二《梨园色艺》。
② 吴长元:《燕兰小谱》卷之三《花部》。
③ 同上,卷之五《杂感》。

间的友谊,是两位艺术家心灵相契的写照。

乾隆四十四年(1779年),魏长生再次入都之前,三寿官的双庆部"不为众赏,歌楼莫之齿及",① 其上座率之差,竟至无计可施。是时,三寿官的嗓子更不如前,只能以做工见长,人们戏之曰"哑旦",并说他《捧枕》无言情脉脉,一支红艳美人魂。""儿家会得无声乐,哑趣传神许擅长。"② 又评论他:"角枕盈盈送夕昏,艳红无语小温存。息妃今日空迟暮,消尽桃花一缕魂。"强调:"今旦色多无歌喉,貌又不如三寿官,是'哑旦'之称亦愧矣。"③ 尽管如此,双庆部的上座率仍然很差,并危及到全体演职员的生活,总之,形势严重,又无计可施。就在这时,魏长生来到了他们的面前。

秦腔本源于民间,唱词通俗易懂,"皆街谈巷议之语,易入市人之耳。又其音靡靡可听,有时可以节忧,故趋附日众。"其时,官绅和其他阶层对于京腔则"厌其嚣杂,殊乏声色之娱"。因此,魏长生胸有成竹地表示道:"使我如班,两月而不为诸君增价者,甘受罚无悔!"④ 就这样,魏长生和他的戏班搭入了双庆班,果然,长生"以《滚楼》一剧名动京城,观者日至千余,六大班顿为之减色。"时人称之"举国若狂!"

《滚楼》是一出武旦应工戏,但唱做均很吃重。此戏讲的是:"村女黄赛花为父母报仇寻杀仇人武辛时,被蓝家庄蓝太公之女蓝秀英以酒灌醉、强与武成婚的事。是一出爱情喜剧,戏曲表演的重点所在是黄赛花醉后与武辛的相爱。这段男女相悦的戏,醉中有醒、醒中带醉、醉醉醒醒,泼墨似地渲染了他们两人的爱慕之情。

① 吴长元:《燕兰小谱》卷之五《杂咏》。
② 吴长元:《燕兰小谱》卷之三《花部》。
③ 华胥大夫:《金台残泪记》卷二《阅〈燕兰小谱〉诸诗,有慨于近事者,缀以绝句》。
④ 吴长元:《燕兰小谱》卷之五《杂咏》,下同。

是一出难度较大的唱做戏,尺寸掌握,忿爱杂糅,都是要求一定的火候。即既要表现出她对武辛杀父之仇的极端愤恨,仇人相见,不杀不足以雪耻平忿消恨;又要表现出她对这一少年的爱慕,愿以身相许。这在一男一女困于一室的情况下,最能表现人物的性格了。"① 这出戏是魏长生的拿手戏,他在剧中塑造了一个泼辣、大胆、文武双全的痴情姑娘黄赛花,恰到好处地表演了黄赛花的人物性格,在当时的京师舞台上,观众们对他塑造的黄赛花等人物给予了空前热烈的欢迎!

显然,在中国戏剧文化史上,魏长生这次因《滚楼》而红遍京城的演出无论是对魏长生本人,还是对乾隆年间的"花雅之争",都具有重要的意义,因此,有必要将当时人的记录和评论,择其主要者录之,从而作出进一步分析。

1. 吴长元《燕兰小谱》

(1) 卷之三《花部》

"魏三,名长生,字婉卿,四川金堂人。伶中子都也。昔在双庆部,以《滚楼》一出奔走,豪儿、士大夫亦为心醉。……使京腔旧本置之高阁,一时歌楼观者如堵,而六大班几无人过问,或至散去。"

(2) 卷之五《杂咏》

魏长生"己亥岁(即乾隆四十四年)随人入都。时双庆部不为众赏,歌楼莫之齿及。长生告其部人曰:'使我如班,两月不为诸君增价者,甘受罚无悔。'既而以《滚楼》一剧名动京师,观者日至千余,六大班顿为之减色。……士君子科闱困踬,往往愤懑不甘,试自思之,能如长生之所挟否乎?然机会未来,彼亦蜀中之贱工耳。时乎!时乎!藏器以待可也。"

"揣摩时好竞妖妍,风会相趋讵偶然。消尽雄姿春婉娩,无

① 焦文彬主编:《秦腔史稿》,第403页,陕西人民出版社1987年3月版。

人知是野狐禅。(京班多高腔,自魏三变梆子腔,尽为靡靡之音矣。)……今日梨园称独步,应将佳话续《虞初》。"

2. 昭梿《啸亭杂录》卷八

(1)《秦腔》

"惟弋腔不知起于何时,其铙钹喧阗,唱口嚣杂,实难供雅人之耳目。近日有秦腔、宜黄腔,乱弹诸曲名,其词淫亵猥鄙,皆街谈巷议之语,易入市人之耳。又其音靡靡可听,有时可以节忧,故趋附日众,虽屡经明旨禁之,而其调终不能止,亦一时习尚然也。"

(2)《魏长生》

"魏长生,四川金堂人,行三,秦腔之花旦也。甲午(即乾隆三十九年,1774年)夏入都,年已逾三旬外。时京中盛行弋腔(按:即京腔),诸士大夫厌其嚣杂,殊乏声色之娱,长生因之变为秦腔,辞虽鄙猥,然其繁音促节,呜呜动人,……故名动京师。凡王公贵位以至词垣粉署,无不倾缠头数千百,一时不得识交魏三者,无以为人。其徒陈银官复鬈龄韶秀,当时有青出于蓝之誉。"

(3)《烟兰小谱》

"自魏长生以秦腔首倡于京都,其继之者如云。有王湘云者,湖北沔阳人,善秦腔,貌疏秀,为士大夫所赏识。……湘云性幽霭,善绘墨蓝,颇多风趣。……后湘云改业为商贾,家颇富饶,至今犹在云。"

3. 戴璐《藤阴杂记》卷五《中城南城》

"京腔六大班盛行已久,戊戌、己亥(即乾隆四十三、四十四年)时尤兴王府新班。湖北江右公谳,鲁侍御赞元在座,因生角来迟,出言不逊,手批其颊,不数日侍御即以有玷官箴罢官,于是缙绅相戒不用王府新班,而秦腔适至,六大班伶人失业,争附如秦班觅食,以免冻饿而已。"

4. 赵翼《簷曝杂记》卷二《梨园色艺》

"近年闻有蜀人魏三儿者,尤擅名,所至无不为之靡,王公、大人俱物色恐后。"

5．小铁笛道人:《日下看花记》卷四

"(魏)长生于乾隆甲午(即乾隆三十九年),后始至都,习见其《滚楼》,举国若狂。予独不乐观之。迨乙未(即乾隆四十年)至都,见其《铁莲花》,始心折焉。"

6．李斗《扬州画舫录》卷五《新城北录下》

"京腔本以宜庆、萃庆、集庆为上,自四川魏长生以秦腔入京师,色艺盖于宜庆、萃庆、集庆之上,于是京腔效之,京秦不分。"

综合上述原始资料,笔者以为:

1．这六部著作的作者都是乾隆、嘉庆时代的人,如吴长元(西湖安乐山樵)为《燕兰小谱》写的《弁言》就是在"乾隆乙巳季秋",即乾隆五十年。他如戴璐则是乾隆二十八年的进士,并一直担任京官。当时人以其亲眼所见、亲耳所闻记录的当时之事,这种史料是可信的、宝贵的。

2．《燕兰小谱》、《啸亭杂录》、《簷曝杂记》、《扬州画舫录》等著作都是清人笔记中有分量、高水平、影响大的著作,至今仍是研究清史的必读之著,因此,他们对魏长生和秦腔的分析,应促使我们对之进行深入研究。

3．六位作者从不同的角度记述的内容主要有(1)魏长生首演《滚楼》的始末缘由。(2)京师观众的强烈反响。(3)魏长生的演出给京师舞台和各大戏班带来了人们未曾料到的"强烈地震"。

4．昭梿、戴璐等人分析了魏长生带来的秦腔受到人们普遍欢迎的原因和魏长生一炮打红之前京师内"缙绅相戒不用王府新班"这一偶然因素的出现。

5．作者们通过对"魏长生现象"的分析,提出了中肯的认识,引起了清人和后人的重视。例如,"虽屡经明旨禁之,而其调终不

能止,亦一时习尚然也。"再如,"藏器以待时"和"青出于蓝"。三如"京腔效之,京秦不分。"

6."揣摩时好"、"梨园独步"等诗句都是时人对魏长生的客观公正的评价。

7.魏派传人远不止上述著作中所提到的陈银官、王湘云等人,有关这方面内容,笔者将在下文另述。这里,需要说明的是,魏长生首演的《滚楼》中,蓝秀英的扮演者就是另一位魏派传人杨五儿。《滚楼》演出的巨大成功同样凝聚着杨五儿等配角、文武场和其他演职员的辛勤劳动。

总之,魏长生以《滚楼》"名动京师"的功绩不仅仅在于他很快确立了戏剧界中"伶中子都"的地位,更不仅仅在于他使"双庆部"成为剧坛"第一"。重要的在于他的成功使得京城著名的六大戏班"无人过问","伶人失业",于是,演员们"争附入秦班觅食","京腔效之",并由此而产生了"京、秦不分"的喜人局面,京师舞台上声腔结构出现了重大变化,花部秦腔在"花雅之争"中取得了重大胜利,并为花部其他剧种做出了榜样。此后,徽班于乾隆五十五年(1790年)来到北京,"迨长生还四川,高朗亭入京师,以安庆花部,合京、秦两腔,名其班曰三庆"。① 上述事实便是魏长生对清代戏剧文化杰出贡献的有力证明。

四 "千金字不轻"

——关于李调元与魏长生

魏长生在京师唱红之后,他将自己的住所安置在正阳门外粮食店街南头路西的惠济祠(即西珠市口路北),将其更名为天寿堂,

① 李斗:《扬州画舫录》卷五《新城北录下》。

同时作为梨园馆馆址。① 梨园馆是清代戏剧界的一种重视同乡关系的行会性组织,主要职责是扶危济困、养老送终等。以魏长生的人品道德和他在梨园界的名誉地位,由他来选择梨园馆馆址无疑是得到了同行的信任和欢迎的证明。后来,《金台残泪记》的作者张际亮(即华胥大夫)于道光五年(1825年)入都,旅居"都门三载",自言"深观当世之故",曾两次写到魏长生在京师的住址,一次是"陈银官(魏长生之徒)尝居东草厂,魏婉卿尝居西珠市"。另一次记有"魏长生旧宅,在西珠市口,今为梨园馆,士大夫于此宴会焉"。② 当时的昆曲艺人向魏长生背师求艺和魏长生教授陈银官等弟子当在此处。

在这段时间里,魏长生以其精湛的演技塑造了一系列具有鲜明性格的妇女形象,有痴心追求爱情幸福的,如《滚楼》之黄赛花、《烤火》之严碧芸、《卖胭脂》之王桂英、《铁弓缘》之陈秀英;有反映巾帼英杰气概的,如《杀四门》之刘金定、《闯山》之金莲等;有表现反抗性格的,如《表大嫂背娃》之表大嫂、《香莲串》之秦香莲、《清风亭》之周桂英等。上述人物都被魏长生演得有声有色,声情并茂,在演唱时,他注重音节,并结合人物"善于传情,最是动人倾听"。在表演上则源于生活、高于生活,逼真动人,这些艺术上的成就都体现了他平时谦虚好学、博采众长、精益求精的风格。

魏长生的演技和对秦腔的发展加速了京城各个剧种之间的交流与融合,与此同时,魏长生还经常捐资公益事业和周济穷困的读书人,史载:"长生虽优伶,颇有侠气。庚子(乾隆四十五年,1780年)南城火灾,形家言西南有剑气冲击,长生因建文昌祠以厌

① 杜翔:《清代梨园馆探微》,见《首都博物馆丛刊》第9辑,第82页。
② 华胥大夫:《金台残泪记》卷三《杂记》。

胜。"① 再如,"魏(长生)性豪,有钱每以济贫士,士有赖之成名"。② 三如,"有选蜀守者,无行李资,魏夜至,赠以千金。守感极,问所欲,魏曰:'愿在吾乡做好官!'"那时,魏长生名满京城的演技和这些感人的行动以及因此而闪烁出的令人敬佩的思想引起了一些文人学者和达官显贵的注意,并与之相交,且有相交颇深者,四川李调元就是其一。

李调元,清代著名的学者、戏曲理论家、收藏家。字羹堂,号雨村,晚年自号童山老人,生于雍正十二年(1734年),四川绵州罗江(今四川德阳市)人。他自幼天资聪敏,勤奋好学,乾隆二十八年(1763年)考中进士,是清代罗江第一个中进士之人。历官翰林院庶吉士、吏部文选司主事、吏部考功司员外郎、广东学政。任职期间,他要求自己"以利天下,以济民生,乃不怍于人,不愧于人"。③ 乾隆帝评论他:"年力富强,敢于堂官执持,似有骨气。"④ 勉励他说:"汝乃朕特拔之人,当勉力报效。"⑤ 在广东学政任上,他严审核,杜幸进,朝野上下颇多称赞。后来李调元返京复命,并于乾隆四十六年,升任为直隶通永道。在此之前,李调元结识了既是名伶、又是同乡的魏长生。

显然,李调元与魏长生在做官、为伶的思想认识上有着相同相近之处,加上李调元爱戏懂戏,因此,他们之间的友谊迅速加深,李调元评价魏长生"名独殿群芳"!⑥ 然而,正当魏长生将李调元引为知音之时,他们却在同一年遇到了挫折和打击,这一年就是与魏

① 昭梿:《啸亭杂录》卷八《魏长生》。
② 焦循:《里堂诗集》卷六《哀魏三》,下同。
③ 李调元:《童山文集》卷九《文选司厅壁记》。
④ 《清高宗实录》卷一一七一,第4页。
⑤ 《同治罗江县志》卷二十四《艺文志》。
⑥ 李调元:《童山诗集》卷三十一《得魏婉卿书二首》。

长生有关的资料较少的乾隆四十七年。

乾隆四十七年(1782年)五月,李调元奉旨护送一套《四库全书》前往盛京文溯阁,车至卢龙,被风雨所阻,这套《四库全书》被雨淋湿。因此事干系重大,李调元遂上本参劾卢龙知县郭棣泰"运送书籍,并不亲身照料,玩误差务"。而永平府知府弓养正则"徇庇同乡等情"。① 弓养正"又揭报该道李调元过境,必须大戏小班伺候,宴饮住宿,并未随书前进,家人需索门包,胥役各有使费。"乾隆帝认为李调元"不知感激奋勉,恪尽职守,竟敢恣意妄行,骚扰所属州县……竟出朕意料之外!"他同意代理直隶总督英廉题参,郭、弓二官罢职,李调元革职逮问。是年十二月,乾隆帝再谕英廉:"即将此案质讯明确,迅速定拟具奏。"② 李调元的处境岌岌可危矣。

在当时,因《四库全书》而被参奏的官员,可谓祸事不小。但是,以魏长生的为人特点和他同李调元的关系,他都会竭力营救,帮助他尽快脱离这牢狱之灾。即便是能在有关官员面前说上句话也好!对此,有的书中指出:乾隆年间,"当时的名旦魏三,很受权臣宠爱,被称为'御拐棍',很多人都巴结他,有'做官不做官,先拜魏老三'的说法。"其后,本书作者根据《金台残泪记》等相关内容,认为"'做官不做官,先拜魏老三'之说可信,""欲求官者,先拜魏三,完全可能。"③

根据笔者上文的分析,如果魏长生真的"深受宠臣和珅的眷爱",那他肯定会利用这层关系,想办法帮助李调元,然而,根据有关魏、李的官私史著,事实是:为李调元说情的不是魏长生,这又是为什么呢?

① 《清高宗实录》卷一一七一,第3—5页。
② 同上书,第18—19页。
③ 纪根垠:《柳子戏简史》,三之(二),第103—104页,中国戏剧出版社1988年4月版。

吴长元在《燕兰小谱》中写道：魏长生在京师唱红之后，"其他杂剧子胄无非科诨、诲淫之状，使京腔旧本置之高阁。一时歌楼，观者如堵"。"白香山云'三千宠爱在一身，六宫粉黛无颜色'，真可为长叹息者。壬寅（即乾隆四十七年）秋，奉禁入班，其风始息。"①在另一部史著中也有相关的记载，"（魏）长生尤工《葡萄架》、《销金帐》二出，广场说法，以色示人，轻薄者至推为野狐教主。壬寅秋，奉禁入班，其风始息。"②

可见，魏长生在乾隆四十七年、即李调元入狱之后，因其演出的剧目和演技以及对各戏班的影响等方面遇到了麻烦，并被明令"奉禁入班"，这是魏长生进京以来遭遇的第一次打击！在这种严峻的情势下，魏长生已无力搭救李调元，更谈不上有"欲求官者，先拜魏三"的"可能"。李调元对于魏长生的状况不仅理解，并且毫无责怪之意。他们之间并没有因此而中断了联系，李调元的诗集中保留了关于他们友谊的见证，例如十年之后，李调元在家乡《得魏婉卿书二首》中再次记述了他们之间的友谊，将魏长生的来信比做"千金字不轻"！③ 这是何等的珍视啊。原诗如下：

其一

魏王船上客，久别自燕京；

忽得锦官信，来从绣水城。

讴推王豹善，曲著野狐名；

声价当年贵，千金字不轻。

其二

敷粉何平叔，施朱张六郎；

① 吴长元：《燕兰小谱》卷之三《花部·魏三》。
② 徐珂：《清稗类钞》第十一册《优伶类·魏长生为伶中子都》。
③ 李调元：《童山诗集》卷三十一《得魏婉卿书二首》。

>　　一生花底话，三日坐中香。
>
>　　假髻云雾贱，缠头金玉相；
>
>　　燕兰谁作谱？名独殿群芳！

需要说明的是，帮助李调元脱离苦海、使他平安回到故乡的是直隶总督袁守侗。

袁守侗是深得乾隆帝的信任之臣。乾隆四十七年十月，袁守侗尚在病愈恢复时，乾隆帝即有旨，让他"善为调养，汝非寻常人也，又廑朕念矣"。① 不久又谕："所有直隶总督员缺，即著袁守侗署理。"② 次年五月，袁守侗卒于任所，遗疏到阙，乾隆帝深为痛惜，予以高度评价，强调继任直隶总督之人"总以袁守侗为法，斯得之矣"。③ 所以，当是年二月李调元被充军伊犁后，袁守侗在病中知道了他的不幸，深表惋惜，因其在四川称才子，学问尚好，其母年高多病，请求乾隆帝允许他罚银赎解。乾隆帝准之。于是，李调元得以一万两白银自赎，南归故里。此后，他同袁枚、赵翼、王文治等著名学者并称"林下四老"。乡居期间，他在倾心梨园之乐的同时，整理旧作，勤奋著述，遂有《雨村曲话》、《剧话》等有关戏剧文化的名著刊行于世，并同魏长生等老友继续保持联系，加深友谊。据说，至今仍在舞台上公演的名剧《春秋配》即出自他的手笔，如此事属实，那他就有可能是为魏长生等艺术名家编写的此剧。如今，《春秋配》已是当代著名京剧表演艺术家张君秋创立的张派代表剧目之一。

要之，乾隆四十七年是魏长生和李调元的多事之年。当然，这种遭际的出现也有他们各自的原因。可是，他们在分别度过那一

① 《清高宗实录》卷一一六六，第6页。
② 《清高宗实录》卷一一六七，第7页。
③ 《清高宗实录》卷一一八一，第2页。

劫后,确又给清代戏剧文化留下了动人的佳话。与此同时,有关他们在这一年的诸多史实,还有待于我们进一步研究和探索。

五 南下扬州"尽唱魏三之句"

自从清政府对魏长生等秦腔艺人强行"奉禁入班"以后,可以认为,魏长生等人在京师的艺术高峰和由他掀起的"秦腔热"已成过去,但是,清政府在这方面的禁令并没有就此止步,反而更加变本加厉。光绪朝《钦定大清会典事例》卷一千零三十九《都察院·五城》中刊有如下一条史料:

> (乾隆)五十年议准。嗣后城外戏班,除昆弋两腔,仍听其演唱外,其秦腔戏班,交步军统领五城出示禁止。现在本班戏子,概令改归昆弋两腔。如不愿者,听其另谋生理。倘有怙恶不遵者,交该衙门查拿惩治,递解回籍。

清政府的这道禁令有两点需要注意:1. 明令禁止京师存在和出现秦腔戏班,更不准演出秦腔。2. 禁令中的"倘有怙恶不遵者,交该衙门查拿惩治,递解回籍。"这段文字经常被引用者省略,然而,它恰恰说明在封建专制的淫威之下,魏长生等秦腔艺人的低劣地位和不幸遭遇!

迫与上述恶劣形势,魏长生遂将其双庆班改为以京腔为主的永庆班,他和其他秦腔艺人纷纷改唱昆、弋(京腔)两腔,但是,魏长生不愿就此停止自己对秦腔艺术的执著追求。同时,也由于生活所迫,遂于乾隆五十二年离开京城,途经河北、山东,搭班演出于城乡之间,受到普遍好评。后南下扬州,来到了这个当时南方戏曲的中心。在扬州,他加入江鹤亭班的演出,备受欢迎。

早在魏长生来到扬州之前,"两淮盐务,倒蓄花、雅两部,以备

大戏。雅部即昆山腔,花部为京腔、秦腔、弋阳腔、梆子腔、罗罗腔、二簧调,统称之乱弹。"① 其时,扬州的盐商和木商中多陕山商人,所以,秦腔戏班常到这个全国昆腔中心演出,这种情况为魏长生在扬州的演出奠定了重要基础。李斗在《扬州画舫录》写道:

> 四川魏三儿,号长生。年四十来郡城投江鹤亭班。演戏一出,赠以千金。尝泛舟湖上,一时闻风,妓舸尽出,画桨相击,溪水乱香。长生举止自若,意态苍凉。②

当时,艺人的最高戏份才是七两三钱,由此可知,魏是深受重视的。著名戏剧研究家焦循在其家乡江苏明确表示出对魏长生演出的秦腔"特喜之!"他说:"自西蜀魏三儿倡为淫哇鄙谑之词,市井中如樊八、郝天秀之辈,转相效法,染及乡隅,……余特喜之,每携老妇、幼孙,乘驾小舟,沿湖观阅。"③他由此又扩大到花部,剖析了花部深受广大群众欢迎的原因,"花部者,其曲文俚质,共称为乱弹者也,乃余独好之。……花部原本于元剧,其事多忠、孝、节、义,足以动人,其词直质,虽妇孺亦能解;其音慷慨,血气为之动荡,郭外各村,于二、八月间,递相演唱。农叟、渔父,聚以为欢,由来久矣。"

学者赵翼本来就对秦腔"情有独钟",乾隆五十三年(1788年),他在扬州观看了魏长生的演出后,进而分析了魏长生久演不衰的原因,他评之曰:"岁戊申(公元一七八八年),余至扬州,魏三者,忽在江鹤亭家。酒间呼之登场,年已四十,不甚都丽,惟演戏能随事自出新意,不专用旧本。盖其灵慧较胜云。"④

① 李斗:《扬州画舫录》卷五《新城北录下》。
② 同上。
③ 焦循:《花部农谭》,下同。
④ 赵翼:《檐曝杂记》卷二《梨园色艺》。

上述史实表明,魏长生演到哪里,他就红到哪里,哪里就掀起了一股"秦腔热",哪里的剧坛盟主就是魏长生,于是,"观者益重,如老戏一上场,人人星散矣"。① 秦腔日益成熟的演技和剧目,魏长生感人的艺术魅力,促使苏州名旦杨八官、安庆名旦郝天秀等人纷纷拜师学艺,扬州"自江鹤亭征本地乱弹,名春台,为外江班,不能自立门户,乃征聘四方名旦,如苏州杨八官、安庆郝天秀之类。而杨、郝复采长生之秦腔。"② 郝天秀深得魏长生的艺术精髓,李斗说他"得魏三之神,人以坑死人呼之",赵翼还为他写了《坑死人歌》,评价了他在秦腔艺术上取得的成绩。乾隆五十六年(1791年),当魏长生到达苏州演出后,苏州戏曲名家沈桐威(起凤)于是年写出了魏长生的影响,他写道:

 吴中乐部,色艺兼优者,若肥张瘦许,艳绝当时。后起之秀,目不具给;前辈典型,挟其片长,亦足倾动四座。……自西蜀魏三儿来吴,淫声妖态,阑入歌台,乱弹部靡然效之,而昆班子弟亦有背师而学者,以至渐染……③

魏长生以《赛琵琶》等戏的精彩演技倾倒了苏、扬等地的梨园界同行,令世人折服,因此,在扬州等地就出现了"到处笙箫,尽唱魏三之句"的动人景象!

六 "北风珠市泪花寒"

乾隆五十八年(1793年),魏长生经过了一万余里的行程,终于回到了阔别已久的家乡成都。

① 钱泳:《履园丛话》十二《艺能·演戏》。
② 李斗:《扬州画舫录》卷五《新城北录下》。
③ 沈桐威:《谐铎·南部》。

这时,魏长生的老友李调元已在家乡,他一如既往,对魏长生敬重有加。他们之间,书信往返,共同研讨戏剧艺术。李调元对其艺术成就给予了高度评价,其诗作《得魏婉卿书》二首就是明证,此不赘述。乾隆五十九年,魏长生在成都华兴街出资修建了一座老郎庙,即时称"梨园公所"之处(今之锦江剧场就是在此旧址之上修建的),魏长生在此居住和授徒。在这段时间,他又在家乡修桥补路、捐资助贫,受到人们的称赞和尊重。

对于一位旦行的艺术家而言,魏长生在成都期间的年龄已属"年事日高",但是,当年被逐出京的情景,确如时隔昨日,内心的隐痛和他那不屈的性格,使得魏长生经常产生重回京师演出的想法,嘉庆五年(1800年),魏长生下定决心,踏上了再赴北京的路程。

自从清政府将魏长生迫害出京后,秦腔在北京并没有销声匿迹。短短的三四年间,秦腔的新一代艺人"王(湘云)、刘(芸阁)诸人,承风继起"。① 乾隆五十五年以后,在北京演秦腔的戏班就有三庆徽、余庆部、集秀扬部、双和部等,他们经常上演的剧目有《卖胭脂》、《背娃》、《烤火》等等。这些深受欢迎的剧目正是当年魏长生的代表剧目。与此同时,一批新的年轻艺人涌出,如双桂官、陈敬官、元龄官、安崇官等,他们在舞台上继承的正是魏派演出的路数,"雨态云情",观众欢迎!② 这是个需要深入研究的社会现象。

面对秦腔屡禁不止的状况,清政府非常重视,也非常紧张。嘉庆三年(1798年),登基未久的嘉庆帝为此而明颁上谕,采取了更严厉的措施,今据苏州梨园公所所立的禁碑,抄录如下:

 照得钦奉谕旨,元明以来流传剧本,皆系昆弋两腔,已非古乐正音。但其节奏腔调,犹有五音遗意;即其扮演故事,亦

① 吴长元:《燕兰小谱》卷三《花部》。
② 参见周育德:《乾隆末年秦腔在北京》,1981年第6期《陕西戏剧》。

有谈忠说孝,尚足以观感劝惩。乃近日倡有乱弹、梆子、弦索、秦腔等戏,声音既属淫靡,其所扮演,非是狭邪猥亵,即为怪诞悖乱之事。于人心风俗,殊有关系。即苏州扬州,向习昆曲,近日亦厌旧喜新,以乱弹等腔为新奇可喜。流风日下,不可不严行禁止。此后除昆弋两腔,仍准照旧演唱外,其乱弹、梆子、弦索、秦腔等戏,概不准再行演唱。所有京城地方,着交和珅严密封查。并着传谕江苏、安徽巡抚,苏州织造,两淮盐政,一体严行查禁。①

在这道禁令中,嘉庆帝突出强调的是:对秦腔等乱弹"概不准再行演唱!所有京城地方,着交和珅严密封查。"可是,实际情况根本不是如此,更不知和珅到哪里"严密封查"去了。这其中的因素除了乾隆后期以来上层统治者之间的明争暗斗外,一些达官显贵、文人学者对秦腔的喜爱和支持也是不容忽视的。

乾嘉之时,在京城喜爱秦腔的官员、学者有:毕沅、孙星衍、洪亮吉、袁枚、李调元、汪中、戴震、郑板桥、凌廷堪、昭梿、吴长元、赵翼、戴璐、张际亮等等,这些人大多留有有关秦腔的诗文、评论等,属可圈可点者。在此之前,还有岳钟琪、年羹尧等人,其间,名不见经传的官僚和文人更不知有多少。可见,他们已在上演秦腔的红氍毹前形成了一个群体,可以想见,他们有时会在同一戏园内看同一戏班的戏,公务之余,也是一乐。他们不仅有研究,而且,有理论,孙星衍、洪亮吉等在"酷嗜"秦腔的同时,"因推论国运与乐曲盛衰相系之故,谓昆曲盛于明末,清恻婉转,闻之辄为泪下,所谓亡国之音,哀以思者,正指此言。及乾隆中叶,为国朝气运鼎盛之时,人心乐恺,形诸乐律,秦腔适应运而起,雍容圆厚,所谓治世之音者是

① 张醒民:《勇于创新的人》,1980年第2期《陕西戏剧》。

也。"① 显然,这个群体是秦腔的有力支持者,他们对当时的剧坛是有着重要影响和感召力的。

魏长生于嘉庆五年再次来到北京时,虽不似"乾隆中叶,秦腔大昌于京师",但以魏长生之名和秦腔在当时的市场,"人以其名重,故多结交之"。魏长生的演出又成了一时的热门话题。

是时,魏长生登场一出,仍然"声价十倍"。② 史载:"庚申冬(即嘉庆五年)复至,频见其《香联串》,小技也,而进乎道矣。其志愈高,其心愈苦,其自律愈严,其爱名之心愈笃。故声容如旧,风韵弥佳,演武技气力十倍!"③ 其时,他在演贞节烈女一类的剧目时,情真意切,"令人欲涕,则扫除脂粉,固犹是梨园佳子弟也"。④ 人们纷纷以诗赞颂他那炉火纯青的表演艺术,如《日下看花记》中的"英雄儿女一身兼,老来登场志苦严。绕指柔含钢百炼,打熊手是玉纤纤。侠骨棱棱百感生,仍余风韵动人情。君勘与我参同契,诗酒诙谐意气横!"⑤ 时至今日,魏长生再次进京(一说三次进京)和他所在梆子戏班德胜班的"真实记载",仍在陕西民间传统剧《钉缸》中传扬,其戏文曰:

> 北京城有台名戏,四海名扬,
> 列公们请坐,我表其详。
> 班名叫德胜,他有四十八口戏箱;
> 十四王的箱主,领班长姓王。
> 打板的姓李,拍铙钹的老唐;
> 拉弦索的董平,扫前场的玉郎。

① 徐珂:《清稗类钞》第十一册《戏剧类·秦腔戏》。
② 杨懋建:《梦华琐簿》。
③ 小铁笛道人:《日下看花记》卷四《三儿》。
④ 吴长元:《燕兰小谱》卷三《花部·魏三》。
⑤ 小铁笛道人:《日下看花记》卷四《三儿》。

> 大鼻子二儿是黑脸,盖世无双。
> 魏三唱小旦,眉毛儿果强。
> 张二奎的生角,武靶子刚强。
> 班内人多,我也不能细表其详。
> 城隍庙有戏,咱们同去逛逛。
> 初开台,龙虎相斗,苟家滩彦章。
> 点了一折俏戏,叫作什么《钉缸》,
> 马锣一响,三花脸上场。①

尽管魏长生的演出获得成功,但他毕竟是五十七岁的老人了,上文的"仍余风韵"、"风韵弥佳"就说明"唱戏不养老",年龄不饶人,所以,他才会出现"婆娑一老娘,无复当日之姿媚矣"。

其时,有关禁演秦腔的禁令时松时紧,当"都城禁歌舞"时,"三儿(指魏长生)色亦衰,坐顺城门外说书度日,其盛衰之际,有足感人者。余壬午(道光二年,1822年)入都,戏场寂然,名优无见者。"②正所谓"顺城门外老春光,拍板轻敲早断肠。子弟三班风雨散,绮罗一摺梦魂忙。""记得公车蜀道难,万金持赠尽胪欢。而今索寞春衫冷,流入游龙道上看。(注:三儿盛时,赠蜀中应试者人百金。)"和魏长生同时代的"老仆杨升,年七十余,……言魏三年六十余(按:《啸亭杂录》载五十九岁较正确),复入京师理旧业,发鬖鬖有须矣。日携其十余岁孙赴歌楼,众人瞩目,谓老成人尚有典型也!"③

由于魏长生在艺术上对自己要求非常严格,嘉庆七年夏天,他

① 张醒民:《勇于创新的人》,1980年第2期《陕西戏剧》。
② 黄桐孙:《古于亭诗集》卷三《魏郎说书歌》,下同,引自袁行云著《清人诗集叙录》下册,文化艺术出版社1994年出版。
③ 杨懋建:《梦华琐簿》。

不顾自己年近六旬,再次演出了其代表剧目《表大嫂背娃》,时值酷暑,他又严肃认真,一丝不苟,"自律愈严",终因劳累过度,气断声绝,昏倒在台上,从此一病不起,次年(1803年)春,魏长生在北京西珠市口其旧居处病逝。

魏长生逝世后,贫无以葬,引起了社会的广泛关注,同辈纷纷出资相助,得钱二十千,"受其惠者为董其丧,始得归柩于里"。①

"长生虽优伶,颇有侠气,"其性格豪爽,"有钱每以济贫士,士有赖之成名"。② 对于他的人品和演技,人们纷纷写诗著文赞颂他、怀念他。这里只举其二,其中自有令人思考之处。

(一) 张际亮《金台残泪记》卷二

> 人间都说魏三官,
> 豪举于今见亦难。
> 多少孝廉归不得,
> 北风珠市泪花寒。

该诗注云:"魏长生,至今天下皆称魏三官。豪侠好施,其居西珠市口。传有蜀某孝廉,以贫偶愁坐其门阑,魏询知,因留于家,且为求贵人,得县令以去。"

(二) 焦循《里堂诗集》卷六

哀魏三

蜀中伶人魏三儿者,善效妇女妆,名满于京师。丁未(按:乾隆五十二年,1787年)、戊申(1788年)间,余识其面于扬州市中,年已三十余。壬戌春(按:嘉庆七年,1802年),余入都,魏仍在,与诸伶伍,年五十三,犹效妇女。伶之少者,多笑侮

① 昭梿:《啸亭杂录》卷八《魏长生》。
② 焦循:《里堂诗集》卷六《哀魏三》,下同。

之。未一月,顿殁。

魏少时,费用不下巨万,金钏盈数筐,至此,其同辈醵钱二十千,买柳棺瘗之,闻者为之太息。余闻魏性豪,有钱每以济贫士,士有赖之成名。或曰:有选蜀守者,无行李资,魏夜至,赠以千金。守感极,问所欲,魏曰:'愿在吾乡作好官!'此皆魏弱冠时事,相距盖三十年许也。信然,有足多者。

花开人共看,花落人共惜。

未有花开不花落,落花莫要成狼藉!

可怜如舜颜,瞬息霜生鬓;

可怜火烈光,瞬息成灰尽。

长安市上少年多,自夸十五能娇歌;

娇歌一曲令人醉,纵有金钱不轻至。

金钱有尽时,休使囊无资;

红颜有老时,休令颜色衰。

君不见魏三儿当年照耀长安道,

此日风吹墓头草!

一个只是同他在市内见过面、并未与之有什么交情的文学家能以如此版面悼念一名秦腔老艺人,魏长生在清代宣南文化和清代戏剧文化中的重要地位于此可知矣。

在魏长生一生中因他精心培育的弟子而成为一代名优者,陈美碧(陈银官),"一时有出蓝之誉";蒋四儿"为观者咸为瞩目";刘朗玉(庆瑞)"娇姿贵彩,明艳无双,态度安详,语歌清美"。刘朗玉是他再次进京后所收的晚年高足。他如金官、杨五儿、郝天秀等,至于私淑"魏派"者,更不乏其人。① 魏长生及其弟子的表演艺术、演出剧目和对秦腔的革新,使他所代表的秦腔风靡京师舞台长达

① 请参见吴长元《燕兰小谱》、小铁笛道人《日下看花记》等书。

六十年左右。这对于清代戏剧产生了深远影响。"蜀伶出新腔",他所创造的"四川秦腔"演化为今天川剧的弹腔。在京剧形成与发展的过程中,魏长生的这些创造和秦腔的演奏技艺均起过重要作用。对此,京剧大师梅兰芳先生曾专文写道:

> 北京观众对同州梆子这个名称,好像不大熟悉。其实从文学资料和口头传说来看,是源远流长,并不陌生的。在一百八十年前,杰出的前辈艺人魏长生,就以同州梆子轰动九城,使北京的六大班为之减色。他的化妆梳水头(注:从前旦角以黑绉纱包头,魏长生则梳水头,以后旦行争相仿效成为风气。我还没有看到魏长生的化妆戏象,但据推测,可能就是现在舞台上的梳大头、贴片子。这种化装方法,它对改变面型有很多便利。这种方法究竟是何人创造的,虽不能臆断,但也可以设想到是男演员的发明;因为男演员对改变面型的要求是更为迫切的。魏长生之所以能扮得'与妇人无异',和化装上的梳水头是有密切关系的。)给予旦行很大影响,而他的艺术风格,一直贯串到今天的老艺人于连泉(小翠花)先生身上。①

革新是魏长生一生的艺术核心。魏长生在全面继承秦腔的传统艺术的基础上,刻苦钻研,广搜博采,创造革新。梅先生所谈的"梳水头"及"踩跷"即是其例。杨懋建在《梦华琐簿》中曾说:"俗呼旦脚曰'包头',盖昔年俱戴网子,故曰'包头'。今俱梳水头,与妇人无异,乃犹袭'包头'之名,瓠不瓠矣。闻老辈言,歌楼梳水头,踹高跷二事,皆魏三作俑,前此无之。故一登场,观者叹为得未曾有,倾倒一时。"吴长元在《燕兰小谱》卷五也说:"京旦之装小脚者,昔

① 梅兰芳:《看同州梆子》,引自《梅兰芳文集》第331页,中国戏剧出版社1962年8月出版。

时不过数出,举止每多瑟缩。自魏三擅名之后,无不以小脚登场,足挑目动,在在关情。且闻其媚人之状,若晋侯之梦与楚子博焉。"所以,"嗣自川派(指魏长生及其魏派)擅场,踩跷竟胜,坠髻争妍,如火如荼,目不暇给,风气一新,"以及"观者叹为得未曾有,倾倒一时!"① 这就是魏长生在以上革新创造方面的实际影响,也是对他的客观评价。

在长期的演出实践中,魏长生深深感到应当让观众事先知道自己的演出剧目,这对于他本人及其戏班的营业额都是很重要的。于是,由魏长生首创的"报条"出现了。《梦华琐簿》对"报条"的解释是:"某月、日,某部在某园演某戏。"《燕兰小谱》在"自注"中则说:"(以红书所演之戏贴于门牌,名曰报条)是日坐客必满。魏三《滚楼》之后,银儿、玉官皆效之。"其后,《魏郎说书歌》在说到魏氏开创的"报条"时又补充道:"缠头莫与斗喧阗,红纸招邀翰墨缘。欲向城南徵色艺,要从砚北乞名笺。"②《都门竹枝词》则描述得更形象,"'某日某园演某班,红黄条子贴通衢'。今日大书,榜通衢,名'报条'"。可见,由魏长生首创的"报条"经历了一个逐渐规范的过程,即:报条——水牌——海报,广告的效应于此可知。魏长生是一个有商品意识和经济头脑的大艺术家。

总之,魏长生在秦腔艺术方面的革新,可以概括为以下四点。1. 在选用剧本时,"不专用旧本,""能随事自出新意"。如忠孝节义、贞节烈女等多方面的剧目,多达五十余出。2. 在表演方面,"声容真切,感人欲涕",贴近生活,以实为主,他不仅演花旦、武旦,还演青衣、老旦,宽广的戏路和众多的剧目使他塑造出各类精彩的

① 小铁笛道人:《日下看花记·自序》,杨懋建:《梦华琐簿》。
② 黄桐孙:《古于亭诗集》卷三《魏郎说书歌》,引自袁行云著《清人诗集叙录》下册,文化艺术出版社 1994 年出版。

妇女形象,他演到哪里,哪里就掀起一股"魏长生热"。乾隆中后期,魏长生成了秦腔的权威人物。他的演出加速了秦腔的发展,清政府虽然一再下达禁令,但是,却屡禁不止,到了光绪年间,秦腔在京师又出现了新的演出"盛况"![1] 3. 在唱腔方面,魏长生将以往的琵琶伴奏改为"以胡琴为主,月琴副之,工尺咿唔如语,旦色之无歌喉者,每借以藏拙焉。"[2] 这就是时人所说的"蜀伶出新秦腔",又名"西秦腔"。魏长生改革后的新唱法,较之以前的秦腔"善于传情,最是动人倾听;""委婉动听,靡靡动人;""可以节忧,故趋附日众"。[3] 4. "自魏长生以秦腔首倡于京师,其继之者如云。"[4] 魏长生以其革新创造和诸多弟子为高朗亭入京师,"合京、秦二腔,"为徽班在北京的长足发展奠定了坚实的基础。综上所述,可知:魏长生以其对秦腔和对清代戏剧文化和宣南戏剧文化的突出贡献而作为秦腔的一代宗师是当之无愧的。他那高尚的人品也同他那以革新为核心的高超艺术一样深深印在人们的心中。记得《武生泰斗》等电视连续剧的主题歌词曾传唱有:

> 都见过戏台上五彩缤纷,
> 谁知道幕后苦难艰辛,
> 世态的炎凉,
> 寒夜的阴森,
> 粉墨下掩盖着斑斑泪痕。
> 人要直,戏要曲,
> 是直是曲全都在人心里……

[1] 梅兰芳:《看同州梆子》,引自《梅兰芳文集》第331页。
[2] 吴长元:《燕兰小谱》卷五《杂咏》。
[3] 杨静亭:《都门纪略·词场门·序》;留春阁小史:《听春新咏》;昭梿:《啸亭杂录》卷八《秦腔》。
[4] 昭梿:《啸亭杂录》卷八《烟兰小谱》。

【第二节　皮黄大丑刘赶三】

同治、光绪年间,新兴的京剧诞生了第一批行当齐全的杰出表演艺术家。其时,画家沈蓉圃以写真的手法将其中的十三位京昆名宿画入一幅一丈有余的画卷之中,这就是闻名于世的《同光十三绝》,大丑刘赶三便是其一。

刘赶三一生的成名剧目几乎都与咸丰、同治、光绪三朝的重大事件和重要人物密切相关,同时,这同他的爱国情怀、文化修养和在京剧舞台上的卓绝才能更是密不可分。按朝代分,他一生中那些不畏强御、憎恨权贵、痛斥腐败、冠绝一时的动人事迹大致可分为三个时期。

〔一〕

嘉庆二十二年六月二十六日(1817年8月8日),刘赶三出生在天津的一个"世业药商"之家,到了他父亲刘乾生这一辈,家道渐兴,"在天津盐院充当官役"。① 为了"以儒生昌大门户",② 令赶三自幼读书。赶三本名赶升,宝山,号芝轩,字韵卿。赶三承其父教,"折节读书,未冠,已负声华,"可惜,学无所用,郁郁不得志,常言:"文无表于时,何苦埋头书案!"③ 与此同时,他由于常到戏园子看戏,逐渐对京剧产生了浓厚兴趣。

① 周明泰:《道咸以来梨园系年小录》,《公元1817年　嘉庆二十二年丁丑》。
② 张次溪:《燕都名伶传·刘赶三》,下同。
③ 苏移:《京剧二百年概观》,第一章,四《京剧表演艺术家一》。

道光年间,刘赶三加入了天津侯家后群雅轩票房,同时的票友还有:属生行的余三胜、张三元、画儿李、张子玖;属旦行的王长寿、常子和;属净行的余四胜;属丑行的孙大常,其他走票者尚有郎八十、杓子刘、保寿儿、张喜子、王兰凤诸人。刘赶三先学老生,专工余(三胜)一派,这余三胜就是同程长庚、张二奎并列"三鼎甲"的第一代老生名家。

刘赶三来到北京之后,已从票友下海,先入永胜奎班,后又隶三庆班,在受到程长庚指点的同时,他拜了"同光十三绝"之一的郝兰田为师,学老生。郝兰田是先工老生,后改老旦,戏路宽广,因此,刘赶三从老师那里得益匪浅,更兼他私淑奎(张二奎)派,颇有神韵,诸如《金水桥》之唐太宗、《打金枝》之唐肃宗、《回龙鸽·大登殿》之薛平贵等"王帽戏"为其所长。有趣的是,几十年后,他的女儿和张二奎的女儿先后嫁给了名武旦张芷芳,而张芷芳也是赶三之徒。有关刘赶三的亲属情况,请参见(附一)。他如《捉放曹》、《天水关》、《薛八出》、《三娘教子》、《失印救火》等老生戏也是赶三常演的剧目。

尽管刘赶三在师从郝兰田时勤奋学习,在演出实践中又不断努力,但是京剧老生名家甚多确是一个必须面对的现实。除余三胜、程长庚、张二奎外,还有卢胜奎、张胜奎、王九龄、薛印轩等人。刘赶三意识到在诸多名家面前难以争胜,遂将生行、丑行同时演出的状况,归为专工丑行。此后的事实证明,刘赶三的这种选择无疑具有重要的意义。

由于剧情的需要,丑角和花旦同台演出的机会甚多,因此,刘赶三"同当时有名的花旦都合演过,与红极一时的著名花旦方松林

合演时最多"。① 咸丰八年(1858年),刘赶三在阜城园演出时揭露的平龄于是年科场舞弊之事而引发的"咸丰戊午科场大案"正是与名旦方松林有关。

　　方松林,又名方松龄,生年不详。和春班著名花旦演员,"每一登场,神采流映,座客目为之眩,心为之动,歌喉一转,座客无复喧哝者"。② 年过五旬,时人许以重金酬谢,遂再次登台演出,"松龄本是老名角,身价远在陈凤林之上。京城里捧他的人,不知多少。此番听说他二次上台,当时轰动了九城。"③ 当方松龄在庆和园贴演《翠屏山》时,台下有一名观众看得如醉如痴,此人名叫平龄。"(这平龄)乃是汉军镶白旗人,父母在堂,并无兄弟,因为是个独子,自幼娇生惯养,父母便把他十分溺爱。到了十八九岁,长得粉妆玉琢一般……不但相貌漂亮,天资亦极其聪明。他却不好读书,偏爱演戏,父母约束不住,只得任其所为。起先,他还到学房里去应个名儿,后来绝迹不去,索性请了曲师,研究戏剧,一天到晚的弹丝品竹,调弄脂粉;不唱别的,单演花旦。那天,听了松龄的戏,觉得他姿态活泼,做工细腻,实在有比众不同的地方。出了戏园,一路上还想:我白请了许多教戏的先生,原来没真传。若能请得松龄时,将来定可接受他的衣钵。况且我名字叫作平龄,安知不是与松龄平等的预兆呢!"④ 此后,经过他不断求情,方松龄才答应为他说戏。"看看半年,平龄的技艺也不见十分长进;不过舍得花钱,各票房里都愿意请他。又因脸子漂亮,前台的请家也都喜欢看他的

① 钮骠:《刘赶三》,见《中国京剧史》上卷第546页。中国戏剧出版社1990年版。附言:方松林卒于1862年,田桂凤生于1867年,故此,方不应为田之师。
② 张肖伧:《菊部丛谭》。
③ 潘镜芙、陈墨香:《梨园外史》,第30—31页,宝文堂书店出版,1989年6月版。
④ 同上书,第32页。以下引文未加注者则源自本书第三回《赛松龄一曲擅清板　刘赶三片言兴大狱》。

戏,一月内总接几份请帖。平龄走了两年多票,一般同他玩笑的朋友,给他送了个绰号,叫作'赛松龄',平龄也就居之不疑。"

如果平龄就此打住,那他也就免去了咸丰戊午科场案中的牢狱之灾。然而,他却总想在戏馆子露演一回……

正当平龄为能以演员的身份早日登场而走火入魔之时,其父因其还不是个举人而忧心忡忡。是年(咸丰八年·戊午年),他在了解了当年乡试的主考、副主考等情况之后,托人使钱,希望为其子谋得一个举人的名位。

同年八月初九日,正是乡试之期,而平龄为实现自己的夙愿、在阜城园首次登台露演的时间恰恰也挑在这一天!平龄看来人送来的戏单,"原来是阜城园的事,订了八月初九日,平龄派了一出《探亲》,是倒第二。"此前,他父亲曾一再叮嘱他:"千万不要出门,也不要与外人见面,"谨防露出破绽。这时的平龄早已将此嘱扔到了脑后,初九日那天,他吃过午饭,带好行头,叫上家人,满心欢喜地直奔阜成门外。

《探亲》是刘赶三的拿手剧目,平龄则扮演剧中的一个配角。那日,《探亲》已演到备驴,"赶三儿竟把自家平时骑的一匹驴牵上台来。说也奇怪,那驴在台上十分驯熟,观戏人无不喝彩。只听得赶三儿道:'这孽畜虽不是唱戏的儿子,上台可真不含糊!'众人知道他是在取笑平龄,又是一片彩声……"当时,有的观众在台下评论道:"这《探亲》带《顶嘴》,倒是不常演的戏,难得小平子竟能演唱。"少时,平龄出场,果然不见十分精彩。

平龄唱完这出戏后,虽然心愿已了,且初次登台,但他因刘赶三在台上抓哏取笑他,一脸怒气,并同赶三发生了争吵,彼此结下了"戏仇"。

是年九月,乡试发榜,平龄中试第七名。十月初五日,正是郑亲王端华的生日,"演戏招宾。那日朝中亲贵以及大小官员,谁不

去捧场上寿！平龄父子也在其内,将从礼堂退出时节,赶三儿正在台上演戏,扮的是僧道一流;一眼瞧见平龄,忙提着极高的嗓子道:'分身法儿,只有新举人平龄会使。我知道他八月初九那一天又是唱戏,又是下场去考,真是个活神仙。'平龄羞的面红过耳;再看那出戏是新排的《钧天乐》,是用尤西堂昆曲旧本改的乱弹,恰是讥骂科场的戏。平龄坐不住,只得溜了。"然而,平龄科考舞弊的丑闻迅速传开了。

很快,御史孟传金疏劾"中试举人平龄,朱墨不符,物议沸腾,请特行复试。"咸丰帝令载垣、端华、全庆、陈孚恩"认真查办,不准稍涉回护。并将折内所指各情,可传集同考官一并讯办。"① 咸丰帝旨意下达后,朝野内外拭目以待。

载垣等审讯平龄时,平龄只招供在票房唱戏,余皆支吾其词。为了从严审讯,以"举人平龄,供认登场演戏,有玷斯文,应先将举人斥革。"② 复勘试卷时,发现平龄墨卷内草稿不全,诗中有七个错字。同考官邹石麟认为,卷中的错字系誊录的笔误,便代为改正。这次复勘,发现应讯办查议的试卷,竟有五十本之多。对此,咸丰帝非常震怒,认为主考、同考各官"荒谬已极",除同考官有无情贿逐案查讯外,将正主考柏葰"先行革职,听候传讯";副考官朱凤标、程庭桂"暂行解任,听候查办"。明确要求"毋得含混了事","按例以严惩办"。③ 不久,又发现主考官柏葰听受嘱托,副考官程庭桂收受条子的事件,于是,由刘赶三引发的咸丰戊午科场大案发生了。

这次科场案,先后受到惩处的共九十一人,其中斩决者五人,

① 《清文宗实录》卷二六六,第17页。
② 《钦定大清会典事例》卷三四〇《礼部·贡举·申严禁令》。
③ 《清文宗实录》卷二六八,第12页。

遣戍者三人,先是遣戍后准捐输赎罪者七人,革职者七人,降级调用者十六人,罚俸一年者三十八人,被罚停会试或革去举人者十三人,死于狱中者二人。① 平龄即死于狱中。大学士柏葰,成为中国科举史被斩决的职位最高的官员。

　　咸丰戊午科场案不仅是清代的科场大案,也是我国科举史上的大案、要案。关于此案是由何而起,即最早引发此案的人是谁,具体情况何如,对此,晚清的官私史著语焉不详。本文根据《梨园外史》等著作记述的人和事,认为此案始自刘赶三台上"抓哏"。当然,刘赶三虽则对官场腐败深恶痛绝,但是,他不曾料到他这次在舞台上的"抓现哏"竟会引起这样一场轩然大波! 单凭这一点,刘赶三的行为就"愧杀当时士大夫多矣"!② "他的红,也就红在这张嘴上!"

　　在潘镜芙、陈墨香合著的《梨园外史》中,有关刘赶三的内容,除了上文引用的之外,还有书中第 318 页"老五、老六、老七都来了"等内容,同其他人物相比,总体比重并不多,可是,作者却以一个回目专写刘赶三与咸丰戊午科场案,这应当引起我们的重视。关于是书的纪实性,师予有专文述评,他写道:

> 《梨园外史》的纪实性很强,书中出现的京剧演员如米喜子、程长庚、余三胜、张二奎、卢胜奎、胡喜禄、陈德霖、梅巧玲、沈小庆、徐小香、刘赶三、谭金福(鑫培)、王瑶卿、曹春山、杨月楼……都是京剧史上闪闪发光的名字,不仅实有其人,连他们擅长的剧目、艺术特长,乃至轶事都大体上有个根据;还有那些看戏的主儿即清代咸丰、同治、光绪年间的官员,也大多实有其人。其中还涉及不少清代宫廷轶闻。《梨园外史》不仅提

① 王道成:《科举史话》,第 129 页。中华书局 1988 年 6 月版。
② 任二北:《优语集》,第 224—225 页,下同。上海文艺出版社 1981 年 1 月版。

供了许多近代戏曲史方面的史料,曹心泉说因"中间叙清代朝野士夫之事,而以伶人经纬其间,则是书作小说读可也,作清史读亦无不可也。"……我们的确可以从这个角度获得一些正史所忽略了的东西。①

笔者在研究米喜子、梅巧玲、程长庚、关公信仰、《施公戏》等有关人、事、民俗、戏剧时,结合研读《梨园外史》的相关内容,同意师予在上文的分析和评论,《梨园外史》的很多记述是可信的。"作清史读亦无不可也,"通过刘赶三揭露平龄,从而引发了这一起晚清科场大案,"我们的确可以从这个角度获得一些正史"所不详的内容,有些内容还很重要。在咸丰戊午科场案的源起尚无其他记述之前,我们应当重视《梨园外史》的相关内容,留此一说,以待将来。

(二)

在晚清的京剧舞台上,状元戏等有关科举的剧目和内容都非常丰富,特别是京师乡试、会试发榜以后,戏园内必有讲题之举,即所谓"戏园例行讲题","穿穴题义,诙谐百出,成为颐"。② 适逢此时,刘赶三则以其敏锐的思维、独特的诠释而冠绝一时。

同治十三年(1874年),甲戌会试之题是《君子坦荡荡》。"场后,戏园例行'讲题'之举,诸伶公推刘赶三。是时,十三旦(即秦腔名旦、名武生侯俊山)艳名甫躁,堂会非伊不欢。"③ 刘赶三在演《连升店》的店主人时,对由小生饰演之举人王明芳说:"谅尔也不知闱中命题之意,此指十三旦侯俊山也。坦字右旁为旦,左旁为

① 师予:《关于〈梨园外史〉和陈墨香》,见《梨园外史》第524—525页。
② 雷瑨:《文苑滑稽谈》五,见《优语集》第200页。
③ 柴萼:《梵天庐丛录》二十六,见《优语集》第200页。

土,乃十一旦,荡荡各为一旦,加此二旦,则十三旦矣。"① 又说:"乃谓京官老爷以昵十三旦之故,至于罄其资,而典质及衣物耳,盖'荡'、'当'同音也。""一时闻者,莫不拊掌。"② 对此解题,还有一说,即同治帝"殊嬖"十三旦,为此,"御拟试题《君子坦荡荡》,即隐十三旦"。③ 刘赶三在演出时又说道:"汝(指十三旦)之名已达于九重,不仅老爷们爱汝也,即万岁爷也时时念汝。且恐人不尽知也,故以汝名为题,而试公车,斯诚殊荣矣!吾焉能不贺?……以荡荡之小旦,而加十一旦,非十三旦而何?万岁爷如不念汝,何为首题即藏汝名于中?余言岂欺谑哉?"④ 于是,台下掌声四起,赞不绝口,并成为一时的热门话题。由此可知,刘赶三既具有较高的文化素养,又能够做到雄辩多才。

显然,晚清时期,演员们、尤其是丑行的演员以科举为内容,现场抓哏,寓讽刺于诙谐之中,久有此风。连同上文提到的刘赶三揭发平龄乡试丑闻也同属此风。这正是我国戏剧文化中警世讥俗优良传统的具体体现和发扬。人们评论此中的刘赶三"与苏丑杨三,俱以丑冠绝一时者也。赶三身小,面又清癯,诙谐杂陈,道白往往推陈出新,一语中的,奇趣恣足"。⑤ 但是,上述事例还不足以充分反映他"口齿犀利,如一寸之匕,所摘必中要害"!真正说明他在演出中的这一大特点,同时证明他痛恨帝王专制腐败事例的莫过于他在台上尖锐抨击同治帝之死。

长期以来,关于同治帝的死因大致有以下三种说法,即:天花、梅毒、疥疮。持此三种说法中不同认识者,各有所据,议论纷纷,莫

① 张次溪:《燕都名伶传·刘赶三》。
② 柴萼:《梵天庐丛录》二十六,见《优语集》第200页。
③ 徐珂:《清稗类钞》第十一册《优伶类·侯俊山顾盼自喜》。
④ 汪康年:《穰卿笔记》。
⑤ 张肖伧:《燕尘菊影录》,下同。

衷一是,就是在当代学术界,至少还有两种观点的持有者在各言其是。

1. 上个世纪 70 年代末至 80 年代初,徐艺圃先生在中国第一历史档案馆发现了《万岁爷进药用药底簿》一份,"属于清代皇帝脉案档簿(以下简称"脉案")。它比较详细地记录了自同治十三年十月三十日下午载淳得病,召御医李德立、庄守和入宫请脉起,直至十二月初五日夜载淳病死,前后三十七天的脉案、所开的处方、共用了一百零六服药的情况。这本'脉案'是敬事房太监根据当时御医李德立、庄守和每天请脉记录和所开的方子,誊抄汇辑成册的。它是我们今天得以分析研究载淳究竟死于何病的第一手宝贵史料。"① 为此,徐先生还专门请教了中医研究院和北京医院的专家,他们根据这份《脉案》,"经过大家讨论,一致认为:清同治皇帝系患天花(痘疹)病故。其病程:病之初期为天花(痘疹);病之中期为痘疹之毒所致'痘后痈毒';病之后期为痘疹余毒所致'走马牙疳';最后为毒热内陷而死。"②

2. 台湾学者庄练认为:"清代官场修的史书,以及为官方人物所作的笔记日记之类,无不称同治死于天花。这是由于他们的立场使然,不能不作如此之说。否则不但攸关皇帝的颜面,也无法对同治之死作合理的交代——把梅毒当作天花来治,终于将皇帝医死,这难道不是天大的笑话吗?所以,如果要希望从官书或官方人物的有关记录中去查寻同治的真正死因,无疑乃是缘木求鱼之事。但野史难凭,仅据野史的传闻,自不能使人绝对相信同治死于风流病。折中之道,似乎应当先从当时人的目见记录中去探讨其间的

① 徐艺圃:《同治帝之死》,下同,见吴永兴、吴玉清编《清代帝王后妃传》下卷,中国华侨出版公司 1989 年 12 月版。
② 同上。

真相,然后再作判断。在这一方面,翁同龢日记中所记的同治患病情形,就成了极有价值的参考资料。"① 庄练在逐条分析了《翁同龢日记》之后指出:"自发病此,前后历时约四十天,要说他死于天花,显然与天花的症象不符。"作者心存这一疑问,"日前恰遇博闻多识的老北平唐鲁孙前辈,谈及之下,承唐先生见告,抗战以前他在北平居住时,曾经结识一位清朝的太医张午桥,此人当年不但曾充光绪朝的太医院院判,而且还曾为同治皇帝医过病。据这位张太医所说,同治病时,许多太医都只说是天花,只有他所开的药方断为梅毒。及后同治因梅毒身死,慈禧太后才知道其他的太医都看不出真正的原因,只有张某所诊断的病情不错,因此屡加升擢,终于升至院判之职。"由此,作者更加坚定地认为同治帝死于梅毒。

当当代学者就此问题还在进行研讨之时,早在同治帝病逝的那年,刘赶三在阜城园演《南庙请医》就借戏寓讽,指斥同治帝因患梅毒而崩。

《南庙请医》讲的是男女二人住进老黄开的客店,男客突然染病不起。老黄知村中有一医生,名叫刘高手,立刻前去延请,为其诊治。全剧自请刘始,至刘诊罢出店止。对白诙谐,丑角应工,讽刺庸医刘高手。此剧又名《老黄请医》,原自《拜月亭》传奇,插科打诨,纯用药名。② 刘赶三饰庸医刘高手,他出自药商之家,演起来更加得心应手,但是,谁也没有想到,他竟会抓哏抓到了万岁爷的头上,此语一出,惊世骇俗!

"清穆宗(同治帝)崩时,赶三适在阜城园,演《南庙请医》一剧,作科白曰:'东华门我是不去的。因为那门儿里头,有家阔哥儿,新

① 庄练:《同治与光绪》,下同,引同上书。
② 齐如山先生认为此剧源于《幽闺记》,剧中人之姓名也不一样,见其著《京剧之变迁》。

近害了病,找我去治;他害的是梅毒,我还当是天花呢,一剂药下去就死啦!我要再走东华门,被人家瞧见,那还有小命儿吗?'闻者咋舌。"时人"愕然,语赶三曰:'是国君也,虽诚如尔所言,为人民者,亦当为之掩饰,不宜宣扬于众。幸坐者无亲贵,不然,尔死不知其所矣!'赶三正襟曰:'……穆宗在位,不因民困而求救拯之方,乃花天酒地,致酿恶疾,祸由自取,可以蒙一隅之听闻,而不可蔽万方之耳目。'闻者辄目为疯人。"①

当代学者任二北先生曾专此评论道:"清优人之大胆,无过赶三。'闻者咋舌,目为疯人',乃时人确有之心理。……赶三反抗封建时代之元恶大憝,一往直前,从无顾虑,斯无愧我国古代传统之气魄!"②

以上事实表明,刘赶三对于封建统治者是疾恶如仇的,他敢于揭露他们丑行的作为,为他人所不及,他指出:同治帝"不因民困而求救拯之方,乃花天酒地,致酿恶疾,祸由自取"!他的这种可贵思想和明末清初大儒黄宗羲称"天下之治乱,不在一姓之兴亡,而在万民之忧乐"和"为天下之大害者,君而已矣",③ 又是何其相似!刘赶三强烈的忧国忧民之心已跃然纸上。

| 三 |

光绪二十年(1894年),日本发动了侵略朝鲜和中国的战争。在这一场战争中,李鸿章屈膝求和的投降路线激起了朝野内外的愤怒和讨伐。侍读学士文廷式疏劾李鸿章"终身以洋人为可

① 张次溪:《燕都名伶传·刘赶三传》。
② 任二北:《优语集》第 206 页。
③ 黄宗羲:《明夷待访录·原君》。

恃,……至今日而天下之利权归于赫德,北洋之兵权归于德璀琳,故一有变端,彷徨而罔知所措"。① 但是,清朝统治者一味求和,拒纳忠言。后来,洪弃父指出:"自古国之将亡必先弃民,弃民者民亦弃之。弃民斯弃地,虽以祖宗经营二百年疆土,煦育数百万生灵,而不惜轧断于一旦,以偷目前一息之安,任天下汹汹而不顾,如割台湾是已!"② 因此,《申报》发出了民众之呼声,"我君可欺,而我民不可欺;我官可玩,而我民不可玩!"③ 再次显示了广大人民反击日本侵略者的勇气和坚决批判卖国投降路线的决心。

在这一场伟大的民族自卫和捍卫祖国神圣领土的斗争中,全国人民同呼吸、共命运,互相鼓舞,互相支持,出现了很多可歌可泣的动人事迹,其中,京剧界首屈一指则是"千古一人"刘赶三。

徐慕云在《梨园影事》记道:"中东甲午一役,李某(指李鸿章)丧师割地,赶三深为愤懑。一日,彼登台演剧(时年已八十余),于话白中,自编新词,讥李失地辱国之可耻。时适李子在场观剧,闻言大忿。当时投以茶杯,并置赶三于狱。相传刘即终死于囹圄云。"④

是年,刘赶三七十八岁,非八十余。一说,刘赶三那日演的剧是《大名府》,饰剧中人李固,属堂会戏。该剧说的是北宋末期,大名府富户玉麒麟卢俊义雪天救下李固,留为管家。李与卢妻贾氏私通。梁山好汉慕卢大名,吴用携李逵乔妆星士,赚卢离家(时迁且装鬼扰之);于梁山左近,故与游战,卢败,至金沙滩搭船,为张顺水擒。宋江等劝同聚义,卢坚不从,留居一月,仍回家中。李固与贾氏合谋出首,陷卢入狱。中书梁世杰受贿,刺配卢俊义,李固又

① 《清光绪朝中日交涉史料》卷一四,第4页。
② 洪弃父:《台湾战纪》,见中国近代史资料丛刊《中日战争》第6册,第331页。
③ 《申报》1895年7月15日。
④ 另见《梨园老照片》,第110页,吉林文史出版社1999年3月版。

买通解差董超、薛霸,于中途加害;卢仆燕青冷箭射死二差,背卢而逃;卢复被官兵擒获,出斩,石秀跳楼劫法场,同时被擒。时迁奉命散发没头帖子,惊吓梁世杰,保全卢等性命。吴用计遣众好汉乘元宵节,乔妆入城,擒大将急先锋索超,打破大名府,救卢、石上山,擒李固、贾氏愤而杀之。① 此剧又名《卢十回》、《玉麒麟》。道光四年(1824年)庆升平班已有此剧目,秦腔、汉剧等也有此剧。说明《大名府》是一出很有影响、很受欢迎的行当齐全的大戏,李固以丑角应工,是剧中的一个重要角色。刘赶三抓住了这一机会,不顾年近八旬的高龄,在台上依然挥洒自如,"自编的新词",既将李固的性格刻画得淋漓尽致,又揭露了李鸿章的丑恶嘴脸。

是时,刘赶三扮演的李固"谓贾氏曰:'如今这份家私,可要算是我姓李的了!'贾氏曰:'恐怕未必吧?'赶三曰:'怎么会靠不住!这不是姓李的连中人酒都请了么?'闻者哄然。盖合肥(即李鸿章)是时权倾内外,都中人尝窃窃然,疑其有不臣之志者,赶三复从而于大庭广众间,煽其焰而扬起波,又焉得不触人忌讳哉!"②

刘赶三以其满腔的爱国热情,不顾自己年老体弱,通过他所扮演的角色,在红氍毹上贴切而自然地指责了李鸿章卖国投降的无耻行径,赢得了台上台下、时人后人的交口称赞,因此,即使在他于光绪二十年七月逝世之后,人们依旧把在台上说出将李鸿章"褫夺黄马褂"之事也算在他的名下。同时,人们普遍认为:刘赶三之死与李鸿章及其家族、家奴的残酷迫害有着直接关系。这是发人深思的。请看以下9条相关资料:

1. 张次溪《燕都名伶传》:"光绪乙未春,马江战败,时提督为张佩纶。佩纶为李文忠婿,又系文忠所荐者。清廷震怒,议处佩纶

① 参见陶君起:《京剧剧目初探》,中国戏剧出版社1963年3月版。
② 冯叔鸾:《戏学讲义》,见任二北《优语集》第219页。

罪。文忠恐获罪,乃自请处罚,廷议:予以摘去翎顶之处分。赶三乃编数语,插于所演戏中曰:'摘去头品顶戴,拔去双眼花翎,剥去黄马褂子'云云。适李伯行在座,伯行,文忠犹子,以为侮己,大怒。翌日,告巡城御史,拘赶三去,痛杖之。自此郁郁不自得,而疾作矣。先是赶三有腹泻疾,以是病益深,而终以死。"①

2. 徐珂《清稗类钞》:"刘赶三赴湖广会馆堂会,所演为《探亲相骂》。赶三每演是剧,辄乘其所豢黑卫,以博欢笑。是日登场,又牵卫而出,以鞭指之曰:'尔勿动,否则即剥尔之黄马褂,拔尔之三眼花翎。'堂为之哄然,盖指李文忠也。李方督两广,其时李之长子伯行兄弟俱在座,闻之,怒不可遏,因嘱家丁数十人,伺于湖广馆门首。须臾,赶三演毕,出,李之家丁蜂拥而上,拳足交加,几毙。众和解之,始释。其徒舁之归。比至家,已不省人事,一夕而死。"②

3. 汪康年《穰卿笔记》:"甲午战事起,优赶三嘲合肥。适演《红鸾禧》,赶三扮丐头。当移交替人时,掷帽中所插草把曰:'拔去三眼花翎!'又脱其衣曰:'剥去黄马褂!'坐中有合肥之侄,怒,命送坊官杖之。赶三惊惧,未几死。"

4. 张肖伧《燕尘菊影录》:"京丑刘赶三与苏丑杨三,俱以丑冠绝一时者也。……惟(赶三)喜刺人隐恶,尖刻不留余地。……最后以《丑表功》触怒李合肥,受惩治,以气愤死。"

5. 祁兆良《记萧长华谈丑角的表演艺术》:"刘赶三,大家都知道,他是因为在台上骂了李鸿章卖国死在牢里的,真可以说是一位前辈典型!"原注:"李鸿章在中日甲午战争后,与日本人订立卖国的马关条约。那时候刚好杨三(鸣玉)也死了,刘赶三就在戏中抓了一个哏说:'杨三一死无苏丑,李二先生是汉奸!'被官府抓了起

① 见张次溪:《清代燕都梨园史料》下,续编。
② 第四册《诙谐类·剥黄马褂拔三眼花翎》。

来,一气,就死在牢里了。但也有人说,出狱后才死的。"①

6. 刘斌昆《漫谈丑角》:"清末的名丑刘赶三,在一次表演《丑表功》时,一面扒嫖客的衣服,一面说着:'我拔去你的三眼花翎','我扒了你的黄马褂!'这是讽刺当时甲午之战,丧师辱国的清廷中堂李鸿章的。"②

7.〔日〕波多野乾一《京剧之二百年历史》:"刘赶三自昔以丑而最有名的。当演《探亲家》时,骑真驴而出。而其名士一派之奇行,不遑枚举! 前清时代,屡讽时政投诸监狱者不知凡几。又先谭鑫培而为精忠庙会首。中东甲午一役后,彼年几八十有余。某日,登台演戏,以所饰角之打诨,讥讽李鸿章丧师割地。适合肥之子在场观剧,闻言之下,投以茶碗,因而入狱,相传终死于囹圄。此亦古之奇人义士、而隐于伶者。以八十高龄,犹热心爱国,不畏强御,侃侃而谈,旁若无人,愧杀当时士大夫多矣!"③

8. 刘东升《刍谈"同光名伶十三绝"》:"1894年甲午战争失败后,大臣李鸿章,奴颜婢膝订立屈辱的马关条约,广大人民对此恨之入骨。这时年已八旬的刘赶三义愤填膺,某天他在演出《鸿鸾禧》剧中,饰金松,于'棒打'一折时又借题发挥地指莫稽骂道:'你这忘恩负义的奴才,刚当了芝麻大的官儿就如此心毒,要让你出使东洋去签署卖国求和的条约。那你还不得比秦桧更奸更坏吗!'这段词可惹怒了正在台下看戏的李鸿章侄子,他愤然以茶杯向赶三砸去,即尔命人将赶三抓进监狱,刘赶三受尽折磨,加之年事已高,不久即去世。"④

① 《戏剧报》1954年8月号。注:此文在收入《萧长华艺术评论集》时未见以上引文。
② 《上海戏剧》1961年5月号。
③ 第十一章《丑·刘赶三》,鹿原学人译,上海启智印务公司1926年版。
④ 北京市戏曲研究所编:《戏曲论汇》第一辑,第271页。

9. 苏移《京剧二百年概观》：刘赶三"常在演出中自编台词讽喻时政，(参见第四章)以至在1894年因借演戏讽喻李鸿章的卖国行为而被拘捕杖责，以至忧愤而殁"。①

上录引文，有三点值得注意：

(1) 刘赶三是因为借戏骂官，"骂贼而亡"，是李鸿章及其走卒迫害致死。除上引九种著述外，任二北先生还专门列举了十三种古今著作，对于刘赶三辞世的原因，几乎是众口一词！

(2) 自晚清至今，关于刘赶三在台上"剥夺黄马褂、拔三眼花翎"的演出剧目是不一致的。有《探亲相骂》、《鸿鸾禧》、《丑表功》等。但是，这些剧目的内容、角色均能和刘赶三的"我扒了你的黄马褂"等"自编新词"浑然一体，妙趣横生，击中了李氏的要害。

(3) 李鸿章因在甲午中日战争中严重失职而被剥去黄马褂，史有其事。《清德宗实录》光绪二十年八月壬戌，光绪帝谕内阁："日人渝盟肇衅，迫胁朝鲜，朝廷眷念藩封，兴师保护，北洋大臣李鸿章，总统师干，通筹全局，是其专责，乃未能迅赴戎机，以至日久无功，殊负委任！著拔三眼花翎，褫去黄马褂，以示薄惩，该大臣当力图振作，督促各路将领，实力进剿，以赎前愆。"②

是年七月初十日，刘赶三在京师宣南韩家潭西头路北的寓所病逝，年七十八岁。人们将是年八月光绪帝处分李鸿章"拔去三眼花翎"之事演绎在这位高龄的丑角大师身上，仿佛使人们又看到刘赶三在舞台上那精彩绝伦的表演，这不正是人们对刘赶三戏曲人生的充分肯定和怀念吗！

中国军民在中日甲午战争中的反抗斗争虽然失败了，但其意

① 第一章《京剧的形成》四《京剧表演艺术家(一)·刘赶三》。
② 《清德宗实录》(五)，卷三四七，第5页。

义重大,影响深远。这场斗争充分显示了中国各界军民威武不屈的民族气节和敌忾同仇的高尚爱国精神。刘赶三以其饱满的爱国热情、震撼人心的气魄和演技成为京剧界在这场斗争中的杰出代表,人们称颂他是"京伶丑角第一人"。

| 四 |

书接上文,有位当代学者评论刘赶三时曾说:"清优人之胆大,无过赶三……"① 综上所述可知:刘赶三的这种"胆大"只是其做人、做戏的特点之一。其二,刘赶三强调:"演谁像谁不难,就只要你心里有戏,能捉摸出角色当时的神气来,加上久练,把戏演熟就不会出错。"② 因此,他很注意提炼当时人的现实生活,在舞台上精妙地做到源于生活,高于生活。他在演《探亲家》的乡下妈妈时,"和后来一般丑角的演出就很不同。他化装后的表演,与一般丑角不同的是善于'五官挪位'。他扮出的乡下妈妈,细眉、眯眼,特别突出那种额上和两颊多皱纹和瘪咕嘴的形象,但是淳朴可爱,善气迎人。"③《同光名伶十三绝》中有关他扮演的乡下妈妈的写真绘像则是生动的证明。为了实现自己在这方面的革新,"他经常留意揣摩乡下妈妈的行动,下死功夫捉摸这股子劲。他把这位妈妈演得叫人一看就知道是位不常进城的诚实淳朴的乡村老妈妈,对城市生活不习惯,不熟悉,可又怕城里的亲家太太看不起她,怕露怯,因而勉强装懂,可是一投手一举脚就会不对头,使对方更瞧不起她

① 任二北:《优语集》第 202 页、205 页。
② 祁兆良等:《丑角的表演艺术》,见《萧长华艺术评论集》第 191 页,中国戏剧出版社 1990 年 9 月版。
③ 苏移:《京剧二百年概观》,第一章《京剧的形成》四《京剧表演艺术家(一)·刘赶三》。

了。因为看出人家瞧不起自己,她心里也就更慌张了,更找不着门了。这样贯穿一气的表演可把乡下妈妈的心理演得生动极了。他不但把老妈妈演得好笑,同时也演出了她的淳朴可爱。他的演法,是跟后来那些故意丑化乡下人,在台上大出乡下人洋相,以博城里人好笑的路子完全不同的。"① 经过刘赶三的潜心研究和革新创造,这出玩笑戏被提高成"一出包含着眼泪的'喜剧'或闹剧"。有关这方面的实例还有很多,如《普球山》的窦氏、《拾玉镯》的刘媒婆、《思志诚》的老妈等等,经他演来,个个如同"活脱"一样,光彩照人,鞭辟入里。因此,人们一致认为:刘赶三是京剧丑婆子戏的开山祖师。

早年,刘赶三学过老生,私淑余三胜"余派"和张二奎"奎派",还演过很多老生戏,所以,他在专工丑行后,扬己之长,给剧中人编创了不少唱段,如《审头刺汤》之汤勤和《老黄请医》的刘高手等在台上唱的导板、碰板(或回龙)、原板,它如在剧中唱老旦、曲艺等,都是他的创造。他的念白嗓音响堂,因人而异,深受广大观众的欢迎。这些都是由刘赶三开创的"刘派"的特点,平心而论,没有优越的嗓音条件和日积月累的真功夫,要继承"刘派",谈何容易。正所谓:"台上一分钟,台下十年功。"

刘赶三在韩家潭寓所自营保身堂,门下弟子很多,如花旦张梅五、胡五儿、蔡六儿,花衫王顺福,刀马旦张芷芳,丑行罗寿山(罗百岁)等。先后搭入老嵩祝、和春、双奎、春台、四喜、承庆、胜春、九和成、胜春奎、永胜奎、嵩祝成等班。刘赶三一生能戏甚多,仅《菊部群英》一书开列出其常演和代表剧目就达三十六出,其中,老生戏九出,余皆丑行戏。其他剧目则记有《拾黄金》、《胭脂褶》、《红门

① 祁兆良等:《丑角的表演艺术》,见《萧长华艺术评论集》第191页,中国戏剧出版社1990年9月版。

寿》《变羊计》《浣花溪》《铁弓缘》等，经他一演，各具其妙，其他同行难与其比。演《拾黄金》时，刘赶三戏中串戏，在唱《二进宫》时显示了他的拿手绝活，他用双手操琴，双膝缚大钹，左脚悬金锣，右脚趾夹锣锤，杨波（老生）、李艳妃（青衣）、徐彦昭（花脸）三个角色，由他一人饰演，自拉自唱，锣钹并起，和谐优美，观者齐声喝彩，无不叫绝！

赶三在演出中的又一绝，是他在演《探亲家》时牵真驴上台。史载："赶三家畜一驴，粉眉白目，四足毛青似漆。每出，辄骑之。软屈青鞚，项下响铃一串，行于街市，人闻铃声，即知为刘赶三也。又常系大鼓于驴顶而击之，再以大锣近驴耳而敲之。日久，驴不畏锣鼓，后更系之于后台。至散戏后，牵至台上，驴登台既惯，毫不惊慌，两耳贴然，立于柱旁，锣鼓喧阗不惊。故赶三演《探亲》，牵驴上场，竟以是享名。"① 驴名墨玉，又名二小。一说，慈禧听说墨玉懂锣鼓，知节奏，应行则行，应止则止，还能"跑圆场"、"挖门儿"，闻而喜之，"传旨允许赶三骑驴入宫表演，赶三在驴颈上加一串铜铃，宫廷内外一闻铃声，就知赶三来到，显耀一时。"②

平时，刘赶三对墨玉关心喜爱，"不施鞭策，豆皆用细粮。驴亦知人，及赶三死，长嘶不已。家人以白布披其体，及殡，驴随众行，既殓，驴终日悲鸣，不食而死"。③ 葬于北京净土寺胡同的朴园别墅。

自幼豢养墨玉的李琐儿，因经常跟随刘赶三上戏园子，看戏甚多，尤其是赶三的戏，梨园行有句老话，"千学不如一看"，琐儿在多年耳熏目染中，学会了不少。墨玉死后，他投身梨园，成为职业演

① 张次溪：《燕都名伶传·刘赶三》。
② 叶龙章：《清朝同光名伶"十三绝"简介》，见《京剧谈往录》第511页，北京出版社1985年2月版。
③ 张次溪：《燕都名伶传·刘赶三》。

员,专工丑行,这就是曾与梅兰芳先生同台演出的名丑李敬山。

简言之,刘赶三"在艺事上的杰出建树,足以垂范后世,为京剧丑角表演艺术的长足发展,开创了可资循蹈的广阔道路,成为清同光间,京剧舞台上第一代丑行演员的代表人物,影响极为广远"。①

刘赶三一生自律甚严。在生活上,他"一生茹素,不动荤腥,而衣着讲究,一般人是一年四季四换衣服,他却在一日之内,以早、中、晚气温之差而三换衣服"。② 在遵守梨园行班规方面,他则知错认罚。同治六年(1867年)三月十八日,是梨园界"祭神"日,按规矩不准演戏。刘赶三一时大意,应了内务府堂郎中马子修(马嵩林)家的堂会戏,触怒精忠庙庙首程长庚等人,欲将其开除京剧界,赶三认错领罚,交银五百两,"重修大市街精忠庙旗杆二座,刻有上下款,同治岁次丁卯夏季,津门弟子刘宝山敬献重修"。③ 由于以上原因,加之赶三天资聪敏,知识丰富,性格爽直,技艺卓绝,所以,刘赶三受到了同行们的爱戴,自同治至光绪年间,与程长庚同任并连任精忠庙庙首。④ 丑行演员任此梨园界重要职务者,仅此一人。

自赶三下海至今,赶三享名已有一百五十余年。赶三非其本名,此名的由来是因为他曾经在三庆班演毕,从前门外赶到内城,先后于隆福寺的景泰园和东四牌楼的泰华园演出,一日连赶三场,虽然有违班规,同行确壮其大胆,遂以"赶三"呼之,他也因此而得名。其实,刘赶三的"大胆"远不止此,而是突出表现在他常年的演出实践中。笔者以为:刘赶三的这种"大无畏胆"是有其深刻思想

① 钮骠:《刘赶三》,见《中国京剧史》上卷第 551 页。
② 《翁偶虹戏曲论文集·同光十三绝》,第 541 页,上海文艺出版社 1985 年 2 月版。
③ 周明泰:《道咸以来梨园系年小录》。
④ 中国第一历史档案馆藏,新整《昇平署档案》第 3896 号,同治二年十一月《具加结奴才会首程椿等为恳恩事》。

基础的。

刘赶三一生经历道、咸、同、光四朝,这个时候的清王朝已经是"盛世"不再,危机四伏,日薄西山。社会性质也已由封建社会沦为半封建半殖民地社会。刘赶三很有政治头脑,他亲眼目睹了封建王朝的腐朽没落和一些帝王将相的腐朽无能,忧国忧民,希望读书报国,但"文无表于时",遂投身戏剧,志在执艺以谏,随戏寓讽,抨击时弊,嘲讽权贵,表达自己的愤懑之心,这本身就是"文表于时"戏剧观的生动体现。例如,光绪初年,刘赶三在演《思志诚》(写嫖院之事)时,他在剧中扮演鸨儿,客至后,鸨儿该招呼妓女们出堂见客,此时,他刚好看见坐在楼上包厢里的有三位身穿便服的亲王,决心借此机会,抓哏恶心他们一下,于是他冲楼上喊:五儿、六儿、七儿,你们下来见客呀!霎时间,台下哄堂大笑,亲王恼羞成怒,命人痛惩了刘赶三。那三位亲王正是排行五、六、七的惇王奕誴、恭王奕䜣、醇王奕譞,① 所以,赶三能用此巧合而有意讽刺他们声色犬马,误国病民,同时,也说明赶三在艺术上是个有心之人,那么多"抓现哏"的杰作留传后世展示了他平时的丰厚积累。

刘赶三被重杖四十后,其浩然正气"犹不稍衰,出,尝语人曰:'贵人之横暴如此,非善征也!且彼辈日以声色为乐,而无所益于我民,我固思有以惩之。'"

有的学者指出:"优谏精神在反封建,符合人民愿望,为人民之喉舌。""古优敢批逆鳞、抑昏暴、完成优谏者,早已置身度外",② 刘赶三正是这样的大艺术家,他率先揭露咸丰戊午科场舞弊,猛烈

① 张次溪《燕都名伶传·刘赶三》、柴萼:《梵天庐丛录》十四、徐珂:《清稗类钞》四《诙谐类·排五排六排七见客》等,下同。
② 任二北:《优语集·弁言》第3页,卷七《清上》,第202页。

抨击同治帝荒淫腐朽,无情鞭笞李鸿章屈辱求和……① 他"一身是胆,铁骨钢肠,从不知权势为何物。方其于技艺中大张挞伐时,短兵一挥,广座皆死!其技敏绝,其勇空前,为优谏拓出'大无畏胆'与'大无人境'"。② 以上这些言行例证和评论深刻反映出刘赶三是以"为万民,非为一姓"的思想③ 指导其毕生的舞台实践的。最后,他在不畏强暴的行动中,含恨而去。自咸丰至光绪的四十多年里,他在那台前幕后所表达的则是晚清时期无数被压迫、被欺凌的人民的心声。

附录:刘赶三的眷属情况

说明:下表系刘赶三的眷属情况,内含张二奎等。因张芷芳而起,原表如此。本表源于潘光旦著:《中国伶人血缘之研究》丙《本论·三、血缘的分布,第玖血缘网亦由两个家系合成》,《潘光旦文集》2,北京大学出版社,2000年12月版。

刘乾升,刘赶三父。

刘赶四,赶三弟。

① 综合有关史料,刘赶三在这方面的内容还有:《刘赶三谲谏》(《真皇帝何曾得座》)、《腹中得贮稀粥》、《小的刘赶三》(《刘赶三敏于口》)、《不雄不雌之百姓》、《滕文公封王》、《有的都是走狗》、《老爷们都是吃过冰(兵)的》、《还要变》等,限于篇幅,容文另述。

② 任二北:《优语集·弁言》,第10页。

③ 详见黄宗羲:《明夷待访录·原臣》。

刘赶三,老生兼丑角。

张大奎,张二奎兄。

张二奎,张芷芳岳父,老生。

刘金奎,赶三子。

刘氏,赶三女,嫁张芷芳。

张芷芳,赶三婿与张二奎婿,武旦。

张氏,张二奎女,嫁张芷芳。

张某,二奎子,不详。

张奎官,"二奎嫡系",不知是否二奎子,老生。

刘二成,刘金奎子,赶三孙,不详。

刘氏,二成妻。

张鸣才,二奎孙,老生。

【第三节 "年少争传张二奎"】

——张二奎卒年考略

在京剧老生最早的三大流派创始人中,程长庚、余三胜均系科班出身,惟独"奎派"(即"京派")领袖张二奎始于票友。早年,张二奎在宣南票戏,在宣南走红,又在宣南"下海",同时,他还居住在今北京市宣武区(清代之京师宣南)的石头胡同,因此,堪称宣南第一名票。他起步晚,成名快,有"年少争传张二奎"之誉。[①]

张二奎,原名士元,又名胜奎,号子英,祖籍河北衡水(一说安徽人、一说浙江人),自幼长于北京。二奎家世业儒,其兄大奎以诸生任某部录事。二奎幼入私塾,然其心不在学而在戏。"凡剧中之

① 杨静亭:《都门杂咏·词场门·黄腔》。

状况情节,善于记忆,别具慧心",① 因此,具有"非常之艺,又复而美如冠玉,气象堂堂,举之庄重,扮为帝王,堪称古今独步"。② 他的嗓音洪亮动听,经过数年的努力,终成票界一号。

二奎二十四岁时,在位列"四大徽班"的和春班友情客串,粉墨登场,连演《取成都》、《捉放曹》、《打金枝》,深得广大观众的赞赏,"博得非常之好评"。③ 其时,在"四大徽班"的另外三班中,程长庚主三庆,名满京都,四喜、春台也各有其挑大梁之名角,独和春没有出色的演员,收入颇差,更谈不上与以上三班竞争了。班主亲见二奎"具有非常之才能",认为欲解和春之劣势,重新振作本班,二奎是最佳人选,于是,他多次恳请二奎"下海",做和春班的领衔主演,做一名专职演员。二奎感到自己虽然一炮而红,得到观众的赞许,但世代书香,长兄又在朝供职,这种情况下"下海",是绝对不被允许的,因此,他拒绝了班主的劝请。然而,班主却求贤之心愈切,二奎不得已,答应了班主的请求,但必须隐名客串。

为解和春班的危局,张二奎以"宣南名票"的身份再次出现在和春班的戏台上,于是又再次引起了轰动,不到十天的演出,已使二奎之名誉满京师,当时二奎仍无"下海"之心,可是,一场大祸悄然而至,从而彻底改变了他的人生轨迹。

二奎兄大奎的同僚,有好事者,将二奎在和春演出之事密告上官,大奎由此丢官罢职。对此,二奎深感内疚,同时,大奎的去职也使家中失去了主要经济来源。二奎清楚,家境本不宽裕,今后一家人将如何生活?"然事已至此,无可如何,遂下决心,投身剧界,以

① 〔日〕波多野乾一著、鹿原学人译:《京剧二百年之历史》第一章《老生》,第二节《奎派鼻祖张二奎》。

② 徐慕云:《梨园影事·张二奎》。

③ 〔日〕波多野乾一著、鹿原学人译:《京剧二百年之历史》第一章《老生》,第二节《奎派鼻祖张二奎》。

赡养一家。"于是,他正式在和春班挂牌公演。此后,和春班班主病逝,班内演职员工推二奎为班主。二奎复自立班社,名其班曰双奎,与三庆、四喜、春台同是京剧诞生未久的最有影响的班社。其间,他还应邀参加过四喜班的演出。

张二奎气宇轩昂,举止庄重,颇有书卷气,最擅长演王帽戏,"其《打金枝》'金乌东升'一段,俨有'九天阊阖开宫殿、万国衣冠拜冕旒'气概。盖仪表既英伟,而喉音嘹亮,又复高唱入云。张剧西皮调为多,板眼极迟缓,宗之者目为奎派。迄今五六十年、奎派犹相沿不绝,可谓能自辟风气者矣。"① 其代表剧目还有《上天台》、《天水关》、《金水桥》、《回龙阁》、《黄鹤楼》、《开山府》、《五雷阵》、《问樵闹府》、《取荥阳》、《四郎探母》、《断臂说书》、《清官册》、《南天门》、《桑园会》等多出,"皆独出冠时,观之令人神往"。②

在演出这些剧目时,二奎的唱腔同他的扮相一样,给人以深刻印象,形成了独具特色的"奎派"。他的演唱朴实无华,平正大方,非噪声,非艳声,揉进京韵京音,非常受听,"其一种一往直前之气,较程长庚更甚。"③ 例如:二奎"尝连演四天《骂曹》,座不为减。'罢罢罢,暂息我的心头火'句,行腔运句,最称拿手。程长庚尝来观剧,谓曰:'不仅唱得好,四面都好看。'盖二奎气象华贵,扮须生最美观"。④ 不仅如此,二奎扮演的有关帝王剧目程大老板也远不及。

二奎自幼入学,天资聪敏,有一定的文化水平,被迫"下海"后,他充分运用这一有利条件,亲自编写了连台本戏《彭公案》、清装戏

① 吴焘:《梨园旧话》。
② 同上。
③ 〔日〕波多野乾一著、鹿原学人译:《京剧二百年之历史》第一章《老生》,第二节《奎派鼻祖张二奎》。
④ 《古今中外论长庚》·《鼻祖·剧神:七、师友传人》。

《永庆升平》，又将昆曲《问樵闹府》改编成皮黄本,流传至今,成为京剧余派、谭派等流派的看家戏。针对四喜班红极一时的拿手戏《雁门关》,二奎自编自演了奎派剧目《四郎探母》,时至今日,久演不衰,成为逢节必演、名家合作、深受广大观众欢迎的经典剧目。

综上所述,二奎作为一名职业演员不仅称职,而且,出类拔萃,因此,他才能与程长庚、余三胜在京师舞台上鼎足而三,并被时人称之为"老生三鼎甲"、"老生三杰"。张二奎则独有"剧界状元"之誉,被梨园行公推为精忠庙会首。

"四喜来个张二奎,三庆长庚皱皱眉,和春段二不上座,急的三胜唱两回。"① 这首诗真实记录了程、余、张等人的竞争和张二奎的名气一度超过程、余的实际状况。

张二奎成名之后,曾迁居到永定门内大街路东忠恕里,其堂号"忠恕堂"即由此得名。二奎的弟子中,以杨月楼、俞菊笙最为著名。有"忠恕堂文武双璧"之誉。杨月楼十岁时,在天桥打把式卖艺,被二奎看中。他体态魁梧,身手灵活,聪明刻苦,二奎倾其艺授之。杨月楼全面继承了"奎派",复深得程长庚的赏识,他兼学"程派",继任三庆班班主,毕生报答大老板的"知遇之恩",位列《同光十三绝》。俞菊笙则开创了京剧武生中的"俞派",名震京师。俞派讲究稳、准、狠和剽悍勇猛,对武生行颇多贡献。武生唱大轴,自俞菊笙始。与梅兰芳、余叔岩并列为京剧"三大贤"的武生宗师杨小楼(杨月楼之子)就是俞菊笙的传人。此外,由清人沈容圃绘制的《同光十三绝》的名画中,老生名家共计四位,除大老板程长庚之外,张胜奎、卢胜奎、杨月楼均艺宗"奎派",可见,张二奎亲创的"奎派"影响是非常之大的。上述史实对于加深理解"年少争传张二奎"和"急的三胜唱两回"是很有帮助的。

① 《中国京剧史》第三编《传记(上)》,第三节《张二奎》。

可是,这样一位为京剧艺术做出了卓著贡献的大戏剧家确在卒年等问题上一直没有一个公认的结论。

张二奎"卒于咸丰十年(1860年)",这是自上个世纪20年代以来,在事关张二奎的中外著作中通行至今的提法,例如:〔日〕波多野乾一著:《京剧二百年之历史》,徐慕云著:《梨园影事》,天柱外史著:《皖优谱》,董维贤著:《京剧流派》,北京市艺术研究所、上海艺术研究所编著:《中国京剧史》(上卷),它如《宣南文化便览》、《中国戏曲曲艺辞典》、《中国古代戏剧辞典》、《京剧知识辞典》等。其中,《中国京剧史》(上卷)、《京剧流派》、《宣南文化便览》等著作还讲述了张二奎之死与其母病逝有关,大意是:二奎之母逝世后,二奎为其母发丧办事过于排场,有违清制,于是,定罪发配。路经通州时,又被本地官员强迫演出,二奎悲愤难平,一病不起,在通州悄然辞世。上述著者指出:张二奎辞世之年是咸丰十年(1860年)。

笔者根据中国第一历史档案馆的《昇平署档案》和其他相关史料,认为有关张二奎逝世的"咸丰十年说"是不准确的。

首先,张二奎于同治二年(1863年)还在任精忠庙会首,并因当时的花旦演员刘宝芸(原名宝鋆)与户部右侍郎宝鋆同名而受到传谕。关于以上内容的具体情况是:

> 公历一八六三年　同治二年　癸亥　花衫佩香堂刘宝芸,号佩卿,原名宝鋆。于本年经山西道监察御史吕鼎章奏参,优伶与朝廷卿贰大员、现任户部右侍郎、军机大臣上行走宝鋆同名,请旨谕令该管内务府大臣、东阁大学士瑞常等饬令堂郎中嵩林,传谕庙首张二奎、张子玖、程长庚、王兰凤等将宝鋆改名为宝芸。后军机处交片有载改御史所奏究属非是,着传旨严行申饬。宝鋆后三次拜相,官至太傅武英殿大学士,谥

文靖,入祀贤良祠,国史有传。此退庵居士所记也。①

其二,中国第一历史档案馆藏同治三年(1864年)的《双奎昆腔班花名册》,正文第一页第一行写有"复出双奎班首事人张士元叩"。② 笔者在前文已做介绍,张士元即是张二奎的原名。在昇平署的例行公事中,艺人们在署名时均用自己的本名,如程长庚即署程椿,刘赶三即写刘宝山等等。

这份《花名册》为折页式,共五折页,红纸楷书,长 23.5 厘米,宽约 11 厘米,首页写有"花名",正文内包括自"老生行"至"场面"的六十四名演职员,名宿张胜奎、黄三雄及白如意、浦阿四等均在其内,折页外侧写有"同治三年"四字。张胜奎、黄三雄等人的传记均说明他们在同治三年曾加盟双奎班。

其三,同治三年十二月,张二奎、程长庚分别出具双奎昆班《并无旗人、不法人在班演唱甘结并会首加结》③ 原档在中国第一历史档案馆《昇平署档案》的一个档案袋内存放,有关此二件的全文如下:

 1. 具结人,奴才张士元,今复出双奎昆腔班,所有在班角色俱系大兴县民人,并无别班邀来角色,亦无来路不明不法之人,以及旗人在班演唱,自挂牌以后,如犯有前项情弊,有奴才张士元情甘领罪,叩乞大人台下,恩准挂牌演唱,众奴才得食糊口,则感戴洪慈无极矣。

 同治三年十二月　日复出双奎班领班奴才张士元

 2. 具加结人、会首奴才程椿等,今据奴才张士元报称:复

 ① 周明泰:《道咸以来梨园系年小录》,《公历 1863 年　同治二年　癸亥》。
 ② 中国第一历史档案馆:《昇平署档案》,昇字 1871 号《双奎昆腔班花名册》。
 ③ 中国第一历史档案馆:《昇平署档案》,昇字 1831 号《双奎昆班出具并无旗人不法人在班演唱甘结并会首加结》。

出双奎昆腔戏班,所有在班角色俱系大兴县民人,并无别班邀来角色,亦无来路不明不法之人,以及旗人在班演唱,自挂牌后,如犯有前项情弊,有奴才张士元情甘领罪等情,报称前来,奴才程椿等曾向伊下处查明,均与所报相符,理合出具加结,呈明大人台下,恩准伊等挂牌演唱,实为德便,所具加结是寔。

　　　　同治三年十二月　　日具加结人会首
　　　　　奴才程椿　　刘宝山　　周启元

其四,在昇平署档案的"请安折"中,其共同之处首先是首页正中有一个镶着白边的小红方块纸,上书一个"禀"字。另有大、小两种之分,同治三年十二月的《双奎昆腔班请安折》属于后者,长24厘米,宽9厘米,四折页。该《请安折》的全文是:"复出双奎班领班奴才张士元叩请大人万福金安。"①

其五,值得注意的是,在装有张二奎的"具结"和"会首加结"的档案袋内,有一"目录",在标明同治三年十二月下写有"双奎昆腔班(笔者按:原件原为双奎昆腔班五字在上,以下则竖写并排)甘结、花名册、请安折、会首加结"。本档案袋内的《花名册》和《请安折》在另外的二处发现,即上文的其一和其四,它们虽未写明月份,但从其行文内容分析,应是此"目录"名下的档案原件。

综上所述,可知:以上四件事关张二奎的档案均出自同治三年十二月。这里,不仅有张二奎作为"复出双奎昆腔班领班人"或"首事人"呈上的《甘结》、《请安折》和《花名册》,更为重要的是,还有程长庚、刘赶三等精忠庙会首为他出具的担保,即《加结》。这就充分说明,张二奎在咸丰十年后的三至四年间还在世,并且,还在为双奎班的复出而奔忙,其中包括组班、具结等等。那么,同治三年伴花斋在《都门杂咏》中写的"二奎今日已沦亡"又该怎样理解呢?

①　中国第一历史档案馆:《昇平署档案》,昇字1909号《双奎昆腔班请安折》。

按照中西历对照,同治三年十二月的一、二、三日是公历 1864 年的 12 月 29、30、31 日,而同年的十二月四日——二十九日(是年十二月为二十九天),则是公历 1865 年的 1 月 1 日至 26 日,这样,张二奎的逝世之年月就逐渐清楚了,依照农历,是同治三年十二月;依照公历,应是在 1864 年 12 月 29 日—1865 年 1 月 26 日之间。二奎属突发病辞世的可能性很大,否则,便不好理解他为什么还有能力为重组双奎班忙碌了,看来,二奎的死因也与"咸丰十年说"所提到的情况出现了不同。

张二奎生于嘉庆十九年(1814 年),二十四岁时,即道光十八年(1838 年)前后成名。此后,他受到广大观众、尤其是青年观众的热烈欢迎,成为这些青年人心目中的偶像。"年少争传张二奎",说明了他拥有属于自己的青年观众和追星族。从嘉庆十九年出生到同治三年逝世,张二奎享年五十一岁。那时,他正值艺术上的大好年华,实在可惜!

《辞海》1999 年版认为张二奎卒于 1860 年。1983 年 8 月出版的《中国大百科全书·戏曲曲艺卷》提出张二奎卒于 1864 年。以上二说虽已接近事实,但仍觉不够。同时,张二奎"卒于咸丰十年"之说则继续出现在有关著作中。而且,因辞书体例等要求也未能说明各说之因及其简略史料。这样,通过研究清代档案和官私史著,进而明确张二奎的准确卒年便有其必要了。

张二奎辞世之后,精忠庙会首"程椿等谨禀:据双奎班领班奴才王允和、曹法林报称双奎班已散,恐大人台下传唤,理合禀闻"。① 是时,余三胜已年过花甲,由于身体等原因,也"由来没准

① 中国第一历史档案馆:《昇平署档案》,昇字 1821 号《精忠庙会首程椿报双奎班已散禀》。

常"了,因此,"若向词场推巨擘,个中还让四箴堂"。① 箴堂即程长庚的堂号,程在贴戏时必写"四箴堂程"。到了同治五年(1866年),也就是张二奎逝世的后二年,余三胜病逝。"老生前三杰"只剩下程长庚这"一杰"独领剧坛了,这是不是沈容圃老先生在绘制《同光十三绝》时没有将张二奎、余三胜入画的原因呢?既然艺宗"奎派"的三位名家都能入画,那么"前三杰"中的张、余二公也理应收入此长卷,此乃情理之事。

① 李静山编:《增补都门杂咏·词场门·黄腔》。

第十章

《燕行录》与清代戏剧文化

在中国戏剧文化发展史中,清代戏剧文化因其不断发展、高潮迭起而占有重要位置。由朝鲜使清官员撰写的有关《燕行录》的多种著述,以其亲身经历著录了有清一代的政治、文化等诸多方面的情况。其中,关于清代戏剧文化是其著述中的一个重要组成部分。《燕行录》的很多种著作都有当时清代戏剧文化的情况,从宫廷大戏到民间演出,从舞台、演员到剧本、观众,俱在其间,只是各自侧重面不同,文字多少不同,但重要史料不乏其例。笔者拟以在韩国进行学术访问时所见到的近四十种有关《燕行录》的著作中选择8种,对上述内容从四个方面进行整理和分析,进而证明其意义和价值,希望有助于我们的深入研究。

【第一节 燕行学者笔下的乾隆帝生日庆典演出】

有清一代,帝后生辰庆典中的盛大演出,乾隆一朝是其一。乾

隆五十五年(1790年)，乾隆帝80诞辰，这是他一生中为庆贺自己生日而举行的规模最大的庆典活动。是时，朝鲜使者在诗中记录了群臣祝寿和演出盛况。

督抚分供结彩钱，中堂祝献万斯年。一旬演出《西游记》，完了《昇平宝筏》筵。

作者在诗后注曰：

八月十三日，皇帝万寿节，各省督抚献结彩银，屡钜万两。和中堂珅主管料务，内务府笔帖式言之如此。两淮商献银二百万两，内务府奏之，皇帝初批不必再奏，以出于诚心，批知道了，见于塘报中。两淮如此，他又可知，皇帝七月三十日到圆明园，自八月初一至十一日所扮之戏《西游记》一部也，戏目谓之《昇平宝筏》。①

《昇平宝筏》，源于《西游记》，10本，240出，张照主撰。根据《乾隆朝上谕档》中有关此次庆典的演出剧目、地点等记载，这位以副使从官身份随团使清的朝鲜著名学者柳得恭所言是实，并对此做了补充说明。北京故宫博物院藏有《昇平宝筏》，笔者在研读这部剧本时注意到，今天的京剧和其他剧种的很多剧目，早在《昇平宝筏》某一本某一出中即已出现，如《安天会》、《闹天宫》、《沙桥饯别》、《双心斗》、《火焰山》、《盘丝洞》等等，其中，如《狮驼岭》即为这部大戏的第8本中的第16出，余者容另文详述，这在一定程度上反映了该剧的影响。需要说明的是，当《西游记》书成后约半个世纪，这部古典名著就已传到了朝鲜，"并且受到了相当的爱护，因此

① 〔朝鲜〕柳得恭：《滦阳录》卷二，《圆明园扮戏》。韩国庆南大学校图书馆藏《辽海丛书》本。

对韩国小说的影响,也就相当广泛而深远"。①

柳得恭对本次盛大的庆典演出感触颇多,在另一首题为《扮戏》的诗中,作者则写出了演出的规模,诗曰:"清音阁起五云端,粉墨丛中见汉官,最是天家回首处,居然黄发换朱颜。"诗后注道:"清音阁者,扮戏(按:指演戏)所也。在正殿之前,上下层俱贮伶人戏子。戏子涂粉墨,幞头、袍带,悬假须,俨然汉官威仪,逐队绕栏而行,或举画幡,或捧彩幢,箫鼓嘲轰,歌唱酸嘶,悠泛空外,莫知其所谓也。回回王子有持戏目小帖者,取见之,都是献寿祝禧之辞,其中返老还童戏,曲名《黄发换朱颜》,其戏黄发老人渐换假面,变为壮年,以至童子。"② 此外,作者还在《结彩》、《假山》、《西直门外》、《西山宫殿》、《堪达汉》、《珊瑚树》等诗和注中记述了此次庆典和其他演出,如"自西华门至圆明园三十里,……又立牌书某戏、某曲,自某处起到某处止"。"及至八月十二日,皇帝自圆明园入京城,左右彩楼中千百妖童涂粉墨,曳罗縠,骑假马假鹤,一齐唱曲而望之。"③ 此等演出盛况,使笔者想起了当时之著名学者赵翼在《檐曝杂记》中所描写的乾隆十六年庆贺崇庆皇太后60寿辰的场景。④

"乾隆初,纯皇帝以海内升平,命张文敏(即张照——引者注)制诸院本进呈,以备乐部演习,凡各节令皆自奏演。其时典故如屈子竞渡、子安题阁诸事,无不谱入,谓之月令承应。其于内廷诸喜庆事,奏演祥征瑞应者,谓之法宫雅奏。其于万寿令节前后奏演群

① 〔韩国〕丁奎福:《中韩关系史论文集》第418页,陈祝三译,台北南亚彩色印刷有限公司1983年12月版。
② 〔朝鲜〕柳得恭:《滦阳录》卷一,《扮戏》。
③ 〔朝鲜〕柳得恭:《滦阳录》卷二,《结彩》。
④ 详见《檐曝杂记》卷一,《庆典》。

仙神道添筹锡禧,以及黄童白叟含哺鼓腹者,谓之九九大庆。"①这段史料提到的"院本",泛指短剧,杂剧、传奇等等。《月令承应》就是我们今天常说的节令戏。是时,宫内的各种节日一年中近30个,每个节日都要演出相应的剧目,如七月初七的剧目有《双渡银河》、《银河鹊渡》等。属于这一类的戏,内容广泛,数量很多。其中,有些戏经过历代艺人加工修改,成为京剧等剧种的重要剧目,《混元盒》就是其中一例。《法宫雅奏》和《九九大庆》虽都属于《庆典承应》,但它们之间确含不同内容。乾隆四十五年,朝鲜使官、著名学者朴趾源在其著《热河日记》中开列出了清宫剧目80出,②其中,属于《九九大庆》剧目的有《五方呈仁寿》、《司花献瑞果》、《百岁上寿》、《圣寿绵长》、《万寿无疆》等;属《月令呈应》的剧目有《广寒法曲》、《会蟾宫》、《玉女献盆》、《西池献瑞》等。另有些剧目还有待于与宫廷档案进一步核实、归类,互为补充,显然,上述内容都是我们研究清代宫廷戏剧文化的宝贵资料。

　　以上各类戏曲内容虽广,数量虽多,但均属承应喜庆,例行公事,远不能满足熟知中国文学与历史的乾隆帝等皇室成员的更高要求。于是,乾隆帝亲自命令编演"历史大戏",它们堪称是对当时、特别是后世戏曲影响最为深远的剧目了。

　　这些"历史大戏"包括张照主撰的《劝善金科》和《昇平宝筏》,周祥玉主撰的《鼎峙春秋》与《忠义璇图》,王廷章主撰的《昭代萧韶》。此外,还有《封神天榜》、《平龄会》、《楚汉相争》等,以上这些剧目多数为10本240出,确属大戏。柳得恭的"一旬演出《西游记》,完了《昇平宝筏》筵"即是明证。同时,由于乾隆帝酷爱戏曲,

① 昭梿:《啸亭杂录》卷一,《大戏节戏》。
② 朴趾源:《燕岩集》卷十四,《别集·日记·戏本名目记》。韩国景仁文化社1974年11月版。

从而使不同年代的《燕行录》中既有对"庆典承应"戏的记述,也有对"历史大戏"的描写。柳得恭、朴趾源等朝鲜使官的诗文从一个重要方面反映出乾隆朝的宫廷戏剧文化正处在鼎盛时期。

【第二节 "凡州府村镇市坊繁盛处皆有戏屋"】

康乾盛世的百余年间,国力强盛,社会稳定,民间戏剧文化也在蓬勃发展。前文述及的以正使随员身份使清的朝鲜著名学者朴趾源在著录了宫廷剧目的同时,还记述了他在民间所见到的戏台与观众:

> 寺观及庙堂对门,必有一座戏台,皆架七梁,或架九梁,高深雄杰,非店舍所比,不若是深广,难容万众,凳桌椅几,凡系坐具,动以千计,丹艧精侈,沿道千里,往往设芦簟,为高台,像楼阁宫殿之状,而结构之工,更胜瓦甍,或扁以中秋庆赏,或肩以中元佳节。小小村坊,无庙堂处,则必趁上元、中元,设此簟台,以演诸戏尝于古家铺道中,车乘连络不绝,女子共载一车,不下七八,皆凝桩盛饰,阅数车皆村妇之观小黑山场戏,日暮罢归者。①

有些朝鲜使节在谈到民间舞台之时,广及其剧场、剧种、剧目、戏班、演员、观众及自身感受等。这里,笔者择其要者,以金昌业之著作为例。

康熙五十一年(1712年),金昌业以上使军官之职使清,他就以上多项内容在其著《老稼斋燕行日记》写道:

① 朴趾源:《燕岩集》卷十二,《别集·日记·戏台》。

戏屋之制,长仅三丈,广二丈许,上皆覆箄,去地六七尺,铺板为棚,分其前半为轩,后为室,室三面圈箄为壁,室轩之间隔以帷,凡戏子共十余人,而惟登场者在轩,余皆在室中,每扮戏自室中出来,其换服色又还入室中,盖戏具皆藏室中也。其登场者,每到节拍换处,辄引声唱曲,室中诸人皆应声相和,丝管伴奏,声甚清婉可听但歌曲辞意不能解,殊无味,盖戏子所唱辞曲,惟此处人不能皆解,……盖其辞皆句语而或杂谜语故也。闻戏子皆从南方来,无远不到,凡州府村镇市坊繁盛处,皆有戏屋,而其无屋处皆临时作箄屋设戏,多至十余日,小或数日而罢,又转而之他所,至男女奔波,或自数十里外来观,观者皆施钱财,费亦不赀,然其所演皆前史及小说,其事或善或恶,使人见之皆足以劝惩,……以此观之,戏子亦不可无也。①

是时,作者在永平府一带小住,他看的戏有《班超万里封侯》、《风波亭》、《姜女寻夫》等等。

这里所说的戏班来自南方,共由十几个人组成,阵容少而精,这就要求每一个人都须一专多能,他们以演昆弋为主,"凡州府村镇市坊繁盛处",无处不到,当属跑码头性质,挣得几个辛苦钱。一个普通戏班不远千里,从南方来到北国,顶风冒雪,在各地尽力表演,很多观众奔波数十里,专程来看演出,说明了百姓的需求进一步促进了民间戏剧文化的发展。同时,这种情况的出现也与康熙、乾隆二帝爱好并提倡昆曲等剧种有直接关系。

需要说明的是,上文所说的轩、室,即我们今天常提的前、后台,前台自然以舞台为主。其所述剧种,应属昆弋。康乾之际,昆曲因其唱词过于高雅难懂等原因而越来越失去群众。其时,满汉

① 〔朝鲜〕金昌业:《老稼斋燕行日记》卷七,韩国民族文化推进会编:《燕行录选集》国译本,1967年版。

等族的人民评论说:昆曲"今之阳春矣,伧父殊不欲观"。① 上引著述中的"殊无味",即已含此意,"歌曲辞意不能解"者,不仅指使官本人,更包括当地的普通观众,这段记载和作者的评论为我们加深认识昆曲走向衰落而提供了有力的证明。

此次中国之行,使金昌业和职为军官折冲的崔德中于沿途城镇乡村不断看到演戏之处,如康熙五十一年十二月十六日"自宁远行,……至东关驿宿,未明发行,西门内有一采阁在路左,制如丁字,驿卒言是戏子屋也。自是,凡市镇热闹去处,多有此屋,而亦必在于寺观门前,雕梁画栋,照耀街路"。次日"至两水河宿引子明发行城外,有一小庙,……庙门外有戏子屋,而金碧之丽,与庙埒"。② 次年三月初二日,崔德中记道:"朝站路左又设戏子之具,使行驻马,暂观而行。""黑山北城外有小刹,刹前又设戏子台,方张弄戏,故余与某某人往见。"③ 这些记述加深了我们对当时民间戏剧文化繁荣景象的认识。

"点戏"是清代戏剧演出中特有的习尚之一。乾隆中期,朝鲜北学派先驱洪大容在"东归至玉田县"时,对此有了亲身的体验和不同一般的感受:

> (那日)见街上设簟屋张戏,乃与数两银,拈戏目中《快活林》以试之,乃《水浒》传武松醉打蒋门神事也,比本传小异,或谓戏场之用别有演本也,此其器物、规模视京场不啻拙丑,而既识其事实,言语意想约略解听,则言言解颐,节节有趣,令人大欢喜而忘归,然后知一世之狂惑有以也。④

① 李声振:《百戏竹枝词·吴音》。
② 〔朝鲜〕金昌业:《老稼斋燕行日记》卷三。
③ 〔朝鲜〕崔德中:《燕行录·日记》,韩国成均馆大学校编:《燕行录选集》,1962年版。
④ 〔朝鲜〕洪大容:《湛轩书》卷十,《外集·燕记·场戏》。

一出武戏令洪大容有"大欢喜而忘归"之感,说明他很喜爱中国的戏剧,同时,他还以此与京师的演出情况进行了比较,这同他于乾隆三十一年正月初四在北京前门外戏园看戏的体会密切相关。

作者在《场戏》一文中不仅详细记录了前门外戏园的数目、规模、舞台、观众席等情况,而且又生动描述了买票、找座、观众的服饰、反映等见闻,这些内容对我们研究清人社会生活、民间戏剧文化均很宝贵。下举一例:

> 凡欲观戏者,必先得戏主标纸粘于桌上,乃许其坐。一粘之后,虽终日空座,他人不敢侵,标座既满,虽光棍恶少不欲强规,俗习之不苟也。始入门,门左有堂,有人锦衣狐裘,设椅大坐,傍积铜钱,前置长桌,上有笔砚及薄书十数卷,红标纸数十口,标纸皆印本,间有空处,余就面致意,其人曰:"戏事已张,来何晚乎?"无已则期以明日,强面后受铜钱五十文,取标纸填书空处,曰:高丽老爷一位,又书钱数,余受而入中门,中门内又有椅坐者,亦辞以座满。良久,呼帮子与标纸帮子由层梯引余登楼。遍察请桌,无空处,余请于帮子少坐,以待座主。盖余自初强聒,既大违其俗,乘虚攘座,……其戏主及帮子许之,若不欲拘以礼俗然也,同坐皆相顾避身,亦有厌苦色。
>
> 时过年才数日,一城衣饰既鲜,况观戏者多游闲子弟,是以楼上下千百人玄服红缨,已为戏场之伟观也.盖一场人山人海,寂然无哗声,虽缘耽看,俗实喜静,至戏事浓奇,齐笑如雷。①

经过这位朝鲜使官之笔,全场观众的看戏实况已跃然纸上!

① 〔朝鲜〕洪大容:《湛轩书》卷十,《外集·燕记·场戏》。

【第三节　全面述评道光年间京师的演出实况】

　　道光年间使清的朝鲜使节们,对于这一时期的清代戏剧文化著录系统而完整,同时,他们以审视的目光在评价19世纪上半叶的中国戏剧之时,并与本国的演出、观众等方面的情况进行了比较,提出了应予借鉴学习之处。

　　道光九年(1829年),正使从事朴思浩首先记载了当时的剧场和演出情况:

> 演戏厅设大阁三层,上层环以栏槛,下层铺以长杠,如鱼鳞排错,中层设戏台,口面(正面之意——引者注)设幔,幔中备置各种戏具,每设戏自幔出入,一戏才罢,一戏继出,外设一小门,观戏之人入门便收钱,钱多者坐上层,钱小者从下层。
>
> (演出之时)每设一戏,必先挂一牌,以示其名目。而形容当时之事迹,又杂以谐谑,以供玩笑。
>
> 初见宝座,如天高排宴,……击缶而歌;忽变为青油王帐,拥盾直入,撞破玉斗,剑舞翩翩,忽变为拔剑击柱,醉酒妄呼;忽变为官妆细马,绣莘影从,唱清夜游曲;忽变为画布层城,麾兵斩关,或铁骑突出,刀枪齐鸣,或楼舡扬帆,旌旗绕城,或沉舡破釜,横槊赋诗,或文人词客,临水赋诗,或美人拥拨,唱玉门曲,或羌笛弄春,红妆落泪,或马头弹曲,音调凄凉。大抵演戏之妙处,专在于驰逐回旋之际,言语酬酢之间。观戏之人,有时哄笑如雷。①

① 〔朝鲜〕朴思浩:《心田稿·留馆杂录》。

是日,这位正使从事所看的戏目有"鸿门宴"、"赤壁大战"、"昭君出塞"、"琵琶行"等。

关于当时剧场的情况,时人张际亮(即华胥大夫——笔者注)的记述可与朴思浩之著录相互补证。他写道:

> 凡茶园,皆有楼,楼皆有几,几皆曰"官座"。右楼官座曰"上场门",左楼官座曰"下场门"。……楼下左右前方曰"散座",中曰"池心"。池心皆坐市井小人。凡散座一座百钱,曰"茶票",童子半之,曰"少票"。池心无童子座,署曰"童子不卖少"。乐部登场,坐者毋许径去,署曰"开戏不倒票"。官座一几,茶票七倍散座。①

与朴思浩同年使清的一位姓名不详的朝鲜使官阐发了他看过几场戏之后的感想和评价。他在七月初四的日记中说:

> 戏可观而语言解甚。宛然其交锋之戏。枪刀闪烁,非手法之精熟者未由如是踊跃!斤斗滚滚,交接之际,不觉怵然。②

是日武戏演出的精彩、高超之状,令这位使官赞叹不已。

在了解中国戏剧文化之时,如何克服语言障碍是一个重要问题。在这方面,朴思浩则高于这位同行者。他强调戏虽好,"我国之人语言不通,坐如泥塑人,不识何状。余心生一计,招所亲邻铺人张青云,使之一一替传其语,又使一译译张也之语而听之,一边见其名目之牌,想像其事迹而观之,稍可领略而疑者阙之,竟夕而罢。"③

① 华胥大夫:《金台残泪记》卷三。
② 〔朝鲜〕未名:《赴燕日记》、《往还日记》。
③ 〔朝鲜〕朴思浩:《心田稿·留馆杂录》。

朴思浩认为朝鲜应当学习清代中国剧场的规制。例如,剧场内"一无争坐之弊,或者起去,复还坐,处固自如"。再如,"上下层坐处尽满无隙地,则守门者不许人添入"。三如,"阁中井井有序,亦无喧哗纷还之弊,终日观戏,坐吃果糖酒肴之属,中国之人虽戏场也有规模,是则可法也"。①

广德楼,这座位于前门外大栅栏西口路北的戏园,历经嘉道咸同光宣六朝,跨越了三个世纪,至今仍存(即建国以后之前门小剧场,前不久又恢复了广德楼的名号——笔者注)。道光间,"戏庄演剧,必徽班。戏园之大者,如广德楼、广和楼、三庆园、庆乐园,亦必以徽班为主。下此,则徽班小班、西班(指秦腔班——引者注)相杂适均矣。"②《道咸以来朝野杂记》的作者在解释这种局面形成的原因时说:"戏园,当年内城禁止,惟正阳门外最盛。属于大栅栏内者五处:曰庆乐、曰庆和、曰广德、曰三庆、曰同乐轩。"

有趣的是,道光十三年,朝鲜使团之书状官金景善于正月初五日详细记录的就是在广德楼看戏的情景和感触。是篇全文多达近3000字,当属《燕行录》中著录清代戏剧文化周详者之一。这里,笔者以其对戏园的建置与经营、舞台规模与剧场实况、同本国戏剧文化之比较等五个方面做一简介与分析。

1. 戏园建置与经营。

凡演戏之处必有戏台,其出财营建者谓之戏主,其创立之费银已七八万两,又逐岁修改,招戏子设戏,收息,上纳官税,下酬戏雇,其余则自取之,其收钱之多可知也。③

上文曾提到朴思浩和一位不知名的朝鲜医员的著作,现在,我

① 〔朝鲜〕朴思浩:《心田稿·留馆杂录》。
② 杨懋建:《梦华琐薄》。
③ 〔朝鲜〕金景宪:《燕辕直指》卷之四《留馆录·中》。

们将他们二人和金景善的日记综合判断,可知,他们每人所到过的戏园肯定不止广德楼一处,既然如此,"昔年戏班不专主于一园,以四日为一转,各园约各班轮流演唱。故观众须记某日为某班,在某园也。"前文述及,如广德楼之规模者,演戏必以徽班为主,而道光时,京师称三庆、四喜、春台、和春为"四大徽班"。① 三庆以演《三国志》等联台本戏见长,四喜"专工昆曲,其中旦角最好";和春"专演联台彭公案、施公案中事迹,所谓短打戏也";春台"亦以武戏见长,……当年此班称盛。惟嵩祝成虽非大班,能与四大班抗衡,而持久不衰,光绪初尚存,盖约脚人活跃,每日调整戏码花梢,能使观众趋之若鹜也"。至此,我们可以从金景善等三位使官在京师看戏的次数、对所看过的戏的描述和他们开列的剧目诸方面看出,他们分别看过"四大徽班"或其中几个徽班及其他戏班的演出当属无疑。所不同的是,金景善于道光十三年在京时和春班已报散。

2. 舞台规模和剧场实况。

戏台之制筑辄为广厦,高可六七丈,四角均齐,广可五六十间,间皆长梁,就北壁下截九分一设间,架属以锦帐,帐左右有门,门垂帘子,盖藏戏具而换服之所也。帐前向南筑方坛,周可七八间,此则演戏之所也。自方坛前至于南壁下,叠置长凳,前者稍低,后者渐高,使观戏者鳞距便于俯观也,南东西三壁别作层楼,每一间各有定贯,南壁正中最上楼贯为白银十两云,南壁西隅只设一门,一人守之,观者到门先收钱,乃许入,观者之众寡,债为之低仰,戏事方始。

实际上,作者的记述不仅较朴思浩等人更加周详,同时,层次也很清楚,即:剧场、后台、前台、观众席(楼下、楼上)、收费处。

3. 比较中朝戏剧文化。金景善认为:(1)清代之"场戏者,既

① 崇彝:《道咸以来朝野杂记》,下同。

如我国山棚戏,自古有之"。(2)在广德楼等处,"观到剧处,齐笑齐止,无或喧聒,虽淫亵嬉慢之中,节制之整严,有如师律之不可犯,亦足见大地规抚之一端。东俗则凡系观光大冠,阔衣簇立数匝,喧哗不止,加以饼饵酒草沽口之声,半之后来者无由观听,挤挨不已,甚至于投石相扑,视此岂不愧哉!"(3)舞台上,"又有二人,服饰如我国官服,从帐中出,分坐东西椅"。"又有戎装者,一队出来,其中四人,头戴小帻,如我国战巾样,身披黑色短后衣,各持双剑对舞。"

4. 观后感和所录剧目。是日,金景善在广德楼看的是《地理图》、《金桥》、《杀犬》、《跪驴》、《英雄义》等五出,作者通过对上述诸戏的生动描写,表达了自己的观后之感。限于篇幅,仅举二例。首先,舞台上各持双剑对打,"始缓渐急,手势烂熟,芒锷闪烁,浑如梨花乱飞,或不见人形,踊跃击刺,真若有杀伐之气,诸乐工鸣金鼓以助势,观者皆悚懔畏缩。"其次,"又有四个美女,亦出而舞剑,能与男子对敌,比向者剑舞尤为绝奇,观者不能正视,乃以筋斗角牴等戏杂之,使观者应接不暇"。上述这些对当时演出的直观而绘声绘色的记录,成为我们今天研究徽班进京之后、京剧姓"京"之前的不可多得的宝贵史料。

除以上《英雄义》等5出剧目外,作者在《诸戏本记》内又记录了30出,他特别说明"自沿路至北京,见人家往往蓄戏本、杂录皆版本也,其名不可胜记,而撮录若干条,余皆仿此。"应当指出:在这35出戏目中,除节令戏、庆典戏、昆曲之外,当时徽班演出的一些剧目已很接近于我们今天常见的京剧剧目,如《黄鹤楼》、《盗令》、《星坛祭风》、《地理图》、《英雄义》等等。当然,作者以30个戏本而得出"余皆仿此",系不够全面。

5. 戏剧的作用。其一,"汉官威仪,历代章服,遗民所耸瞻,后世所取法者在于此,则非细故也。"其二,"且以忠孝义烈五伦全备等事,扮演逼真,词曲以激飏之,笙箫以涤荡之,使观者愀然如见其

人,有以日迁善而不自知此其惩劝之功。"

关于如何看待清代戏剧文化的功效和作用,金景善所论同前文论及的"北学派"先驱洪大容在其著《湛轩书》所言不仅观点相同,而且其内容、文字也几近一致,显然,金景善之论源于洪大容,因此,他们的观点应引起我们的重视。这里需要强调者,即金景善在中国由看戏等事而感悟人生世事,道出了"浮生万世无非戏剧"的感慨。

【第四节 余 论】

一部《燕行录》,多达数百种,直接而密切地联系着中国的明清两代,特别是光绪二十年(1894年)以前的清代。目前可见到的百种左右。这些在韩国列为同一名目下的著作,全方位、持续不断地向本国介绍、评述着中国不同朝代、不同时期的诸多方面的情况,它们的直笔、全面、完整等特点,同样反映在他们著录的清代戏剧文化之中。

自1644年清廷入关,定都北京,每一届来华的朝鲜使团的成员,都将他们亲身经历的诸多内容,或整理成文,报告朝廷;或著录成书,刊行于世。他们虽然对满族建立的清王朝还有其传统看法,但在自己国内报告和著书时无需讳言,怎么看就怎么写,怎么想就怎么说。例如,洪大容、金景善等朝鲜著名学者在评述清代戏剧文化的内容、功效时就曾发出"惟陆沉以来"、"遗民所耸瞻"的感叹。是时,洪大容使清正值乾隆盛世,金景善则在洪使清70年后来华。在此期间,清代已由盛而衰,可是,他们的感叹并未因清王朝的变化而改变。纵观已见到的多种《燕行录》,直笔、直言是其一大特点,正因为如此,他们留给我们研究的诸多史料就更加重要。

一般来说,戏剧文化是由剧本、演员、舞台、观众诸要素组成。结合本章这三节所述可知,有些《燕行录》的作者很注意这四个方面,有些作者由于各种原因,虽然对以上诸要素记述得侧重面不同①,可是,当我们对其著述加以综合、深入研究之时,尤其是当我们将目光注视到他们所记的戏剧文化、节庆文化、民俗文化、宫廷文化时,我们就会发现,他们为我们今天的研究提供了生动而丰富的文献,从而使我们对《燕行录》的全面性必须予以足够的重视。

　　其时,由于朝鲜与清代的不同一般的关系及他们在使清方面的有关规定,从而使其在《燕行录》中所体现出的朝代完整性同样反映在清代戏剧文化之中,如康熙朝、乾隆朝、道光朝等等,上述各朝在清代戏剧文化发展史上均占有重要位置。当然,仅就目前所见到的《燕行录》,清代各朝之间尚有中断,然而,这正为我们今后的研究明确了探索目标。

　　① 有清一代,外国人眼中的中国戏剧文化,有三种著作内的相关史料珍贵而有代表性,它们是《热河日记》、《乾隆英使觐见记》、《燕辕直指》,为了深入进行这方面的研究,兹将经笔者校订的这三篇文献附录于下。

附录

外国人眼中的清代戏剧

一、朴趾源[使清时间:(朝鲜)正祖四年。乾隆四十五年。1780年]:《热河日记》

戏本名目记

《九如歌颂》　《光被四表》　《福禄天长》　《仙子效灵》
《海屋添筹》　《瑞呈花舞》　《万喜千祥》　《山灵应瑞》
《罗汉渡海》　《劝农官》　　《檐葡舒香》　《献野瑞》
《莲池献瑞》　《寿山拱瑞》　《八佾舞虞庭》《金殿舞仙桃》
《皇建有极》　《五方呈仁寿》《函谷骑牛》　《士林歌乐社》
《八旬焚义券》《以跻公堂》　《四海安澜》　《三皇献岁》
《晋万年觞》　《鹤舞呈瑞》　《复朝再中》　《华封三祝》
《重译来朝》　《盛世崇儒》　《嘉客逍遥》　《圣寿绵长》
《五岳嘉祥》　《吉星添耀》　《缑山控鹤》　《命仙童》
《寿星既醉》　《乐陶陶》　　《麟凤呈祥》　《活泼泼地》

《蓬壶近海》　《福禄并臻》　《保合大和》　《九旬移翠巘》
《黎庶讴歌》　《童子祥谣》　《图书圣则》　《如环转》
《广寒法曲》　《协和万邦》　《受兹介福》　《神凤四扇》
《休徵叠舞》　《会蟾宫》　《司花呈瑞果》《七曜会》
《五云笼》　　《龙阁遥瞻》　《应月令》　　《宝鉴大光明》
《武士三千》　《渔家欢饮》　《虹桥现大海》《池涌金莲》
《法输悠久》　《丰年天降》　《百岁上寿》　《绛雪占年》
《西池献瑞》　《玉女献盆》　《瑶池杳世界》《黄云扶日》
《欣上寿》　　《朝帝京》　　《待明年》　　《图王会》
《文象成文》　《太平有象》　《灶神既醉》　《万寿无疆》

八月十三日,乃皇帝万寿节,前三日后三日皆设戏。千官五更赴阙候驾,卯正入班听戏,未正罢出。戏本皆朝臣献颂诗赋若词,而演而为戏也。另立戏台于行宫东,楼阁皆重檐,高可建五丈旗,广可容数万人。设撤之际,不相冒碍。台左右木假山,高与阁齐,而琼树瑶林蒙络其上,剪彩为花,缀珠为果。每设一本,呈戏之人无虑数百,皆服锦绣之衣,逐本易衣,而皆汉官袍帽。其设戏之时,暂施锦步障于戏台。阁上寂无人声,只有靴响。少焉掇帐,则已阁中山峙海涵、松矫日煮,所谓九如歌颂者即是也。歌声皆羽调,倍清,而乐律皆高亮,如出天上,无清浊相济之音,皆笙、箫、篪、笛、钟、磬、琴、瑟之声,而独无鼓响,间以叠钲。顷刻之间,山移海转,无一物参差,无一事颠倒,自黄帝、尧、舜,莫不像其衣冠,随题演之。王阳明曰:"韶是舜一本戏,武是武王一本戏,则桀、纣、幽、厉亦当有一本戏。"今之所演,乃夷狄一本戏耶?既无季札之知,则未可遽论其德政。而大抵乐律高孤亢极,上不下交矣;歌清而激,下无所隐矣。中原先王之乐,吾其已矣夫。

——卷四《山庄杂记》

二、〔英〕马戛尔尼(使清时间:1792年·乾隆五十七年):《乾隆英使觐见记》

(乾隆五十八年九月)十八日(农历八月十四日)礼拜三,先是余得华官通告,谓皇帝万寿之庆祝典礼,虽已于昨日举行,而今日宫中尚有戏剧及各种娱乐之品为皇帝上寿,皇帝亦备有珍品多种,亲赐群臣,且将此礼物赠诸贵使,贵使可仍于晨间入宫一观其盛。

今日晨间,余如言与随从各员入宫。至八时许戏剧开场,演至正午而止。演时,皇帝自就戏场之前设一御座坐之。其戏场乃较地面略低,与普通戏场高出地面者相反。戏场之两旁则为厢位,群臣及吾辈坐之;厢位之后,有较高之座位,用纱帘障于其前者,乃是女席,宫眷等坐之,取其可以观剧,而不至为人所观也。

吾等入座未几,皇帝即命人招余及史但顿二人至其前,和颜言曰:朕以八十老翁,尚到院子里来听戏,你们见了可不要骇异,便是朕自己,平时也以为国家疆域广大,政事纷繁,除非有什么重大庆典,像今天一般,也总觉没有空儿常到此间来玩。余曰:贵国治安日久,方有此种歌舞升平之盛况。敝使东来适逢其盛殊以为快。皇帝喜吾对答得当,随自座旁取一髹漆之木匣授我曰:此一匣宝物乃自我们祖宗传下来的,到如今已有八百年了,你可好好地带回去替我代赠与你们英吉利国王。

余受而观之,见玛瑙及各种宝石数块均华人及鞑靼人视为至可宝贵者,匣顶则有小书一册,中有图画及文字均皇帝御笔。(参考安德生氏《随使中国记》曰:皇帝以礼物授钦使时言曰:(以下直译其意)你将此项礼物亲手递与你们国王,且向他说,这一些东西虽然算不了什么,却是我所能送的,与我们天朝所能供给的礼物之中要算这一匣宝物最贵重的了。因为这宝物是我们列祖列宗传下来的,到如今已有八百年之久。我本来并无送人之意,只打算仍旧将它遗传给子孙,使子孙见了可以追念祖宗的功德,光大祖宗的基

业。今因尔国国王倾心内向，才特意加恩将这件重宝送给他，你该向他言明其故，叫他切莫轻视云云。

同时皇帝又以小书一册亦御笔书画者，及槟榔荷包数事授余，余谢而受之。史但顿亦得一荷包，式样与吾所得者相同，其余吾部下随员亦均由皇帝赠以小件之礼物。吾等退，皇帝乃以丝绸数匹、瓷器若干事分赐各鞑靼亲王及各大员。吾自旁观之，虽所赐之物似不甚值钱，而受之者向皇帝谢恩时其卑微感激之状，则有非吾笔所能形容也。

戏场中所演各戏时时更变，有喜剧、有悲剧，虽属接演不停，而情节并不连贯。其中所演事实有属于历史的、有属于理想的。技术则有歌有舞配以音乐，亦有歌舞、音乐均屏诸勿用，而单用表情、科白以取胜者。论其情节则无非男女之情爱、两国之战争以及谋财害命等，均普通戏剧中常见之故事。至最后一折则为大神怪戏，不特情节诙诡颇堪寓目，即就理想而论，亦可当出人意表之誉，盖所演者为大地与海洋结婚之故事。开场时，乾宅、坤宅各夸其富，先由大地氏出所藏宝物示众，其中有龙、有象、有虎、有鹰、有驼鸟，均属动物；有橡树，有松树以及一切奇花异草，均属植物。大地氏夸富未几，海洋氏已尽出其宝藏，除船只、岩石、蛤蚧、珊瑚等常见之物外，有鲸鱼、有海豚、有海狗、有鳄鱼以及无数奇形之海怪，均系优伶所扮，举动、神情颇能酷肖。

两氏所藏宝物既尽暴于戏插之中，乃就左右两面各自绕场三匝，俄而金鼓大作，两方宝物混而为一，同至戏场之前方盘旋有时，后分为左右两部，而以鲸鱼为其统带官员，立于中央，向皇帝行礼。行礼时，口中喷水，有数吨之多，以戏场地板建造合法，水一至地即由板隙流去，不至涌积。此时观者大加叹赏，中有大老数人，座与吾近，恐吾不知其妙，故高其声曰：好呀！好呀！余以不可负其盛意亦强学华语，连呼"好""好"以答之。

演戏时,吾辈所座厢位做通长之式,不似欧洲戏场,各厢互相分隔者,故座客尽可自由往来随意谈话。于中有大员数人情意颇为殷恳,时时离其原定之座位至吾座旁闲谈,然以鞑靼为多,汉人则甚少。(参考《出使中国记》曰:演剧时在座各华员来与钦使谈话者,悉系鞑靼。即以全场观客而论,亦鞑靼多,汉人绝少,此因皇帝驻跸热河山庄之时,非亲信汉员有要务商榷者不许来此也。)

三、金景宪[使清时间:(朝鲜)纯祖三十三年·道光十三年·1833年]:《燕辕直指》。

卷之四《留馆录·中》

初五日晴留馆

饭后与副使及诸人为游观,从正阳门出,过广德堂戏台别有场戏记及诸戏本,路出琉璃厂少憩册肆,近暮而归,得见今日塘报,则其中户部官所奏请饬次途铜片一折曰:滇省委员领运京铜,据该部侍郎等查明,庚寅年二起,许应元三起,胡兆蓉四起,常明加运一起,聂光谦二起,陈桐年等均已先后行抵江苏省境,迄今日久,尚未客观存据咨报渡黄,著两江、山东、直隶各督抚派委道府大员,会同沿途文武员并查明运铜船现抵何处,实力催趱,务令遵照定限迅速抵京交纳,毋或延误钦此云云。盖以铜贵不能铸钱,有次催运之举云。

场戏记

场戏者盖如我国山棚戏,自古有之,而极盛于明末,淫巧奇技,上下狂荡,甚至流入大内,人谓不祥之兆。无论中外,凡演戏之处必有戏台,其出财营建者为之戏主,其创立之费银已七八万两,又逐岁修改,招戏子设戏,收息,上纳官税,下酬戏雇,其余则自取之,其收钱之多可知也。戏台之制筑砖为广厦,高可六七丈,四角均齐广,可五六十间,间皆长梁,就北壁下截九,分一设间架隔以锦帐,

帐左右有门,门垂帘子,盖藏戏具而换服之所也,帐前向南筑方坛,周可七八间,此则演戏之所也。自方坛前至于南壁下,叠置长凳,前者稍低,后者渐高,使观戏者鳞踞便于俯观也,南西东三壁别作层楼,每一间各有定赀,南壁正中最上楼赀为白银十两云,南壁西隅只设一门,一人守之,观者到门先收钱,乃许入,观者之众寡,债为之低仰,戏事方始,戏主为设茶酒果羞及溺器于各人之前,观到剧处,齐笑齐止,无或喧哄,虽淫亵嬉慢之中,节制之整严,有如师律之不可犯,亦可见大地规抚之一端。东俗则凡系观光大,阔衣簇立数匝,喧哗不止,加以饼饵酒草沽衒之声,半之后来者无由观听,挤挨之不已,甚至于投石相扑,视此岂不愧哉。燕记曰:其淫靡杂剧,王政之所当禁,而汉官威仪,历代章服,遗民所耸瞻,后世所取法者在于此,则非细故也。盖自黄帝尧舜莫不像其衣冠,且以忠孝义烈五伦全备等事,扮演逼真,词曲以激飏之,笙箫以涤荡之,使观者愀然如见其人,有以日迁善而不自知此其惩劝之功,不异于雅南之教矣。王阳明曰:韶是舜一本戏,武是武王一本戏,则桀纣幽厉亦当有一本戏。今之所演乃清人一本戏耶。既无季札之知,则未可遽论其政之得失,而大抵乐律高孤亢极,上不下交,歌声太清而激下,无所隐其言,似有理矣。从正阳门出,将向册肆,路经广德堂戏台,圣申与裨译入见,良久而回,其言以为入其门,赀得西壁一楼以观之,见戏者有数人置一大椅于戏坛之北,面南,其左右列小椅十余,乐工八人以红衣黑巾、各执乐器序坐坛之南边作乐,乐止,于是有美髯者一人,头戴幞头,蟒袍、玉带,缓披帐帘出,坐大椅上,高拱端默,举止俨然,又有二人服饰如我国官服,从帐中出,分坐东西椅,又有二人出来,顶无角乌巾,穿广袖黑周衣,分立东西,又有红帻红周衣者六人,罗立其前,蟒袍者出一令,以次传之,红帻者高声一呼,乃有甲胄佩剑者数十人,奋迅如飘风飞鸟结阵于坛上四方,若听指挥。少顷,或离或合,旋坍数面,皆披帷而入。又有戎装者

一队出来,其中四人头戴小帻如我国战巾样,身披黑色短后衣,各持双剑对舞,始缓渐急,手势烂熟,芒锷闪烁,浑如梨花乱飞,或不见人形,踊跃击刺,真若有杀伐之气,诸乐工鸣金鼓以助声势。观者皆悚懔畏缩,已而有短后黄衣者四人左执枪、右执干,出而冲突,舞剑者皆披帷走入,盖败走也。又有二人,一则黄衣黑袴、一则黑衣红袴,出而唱歌,盖胜战曲也,歌竟,蟒袍者下椅入去,其余诸人亦随之,一坛寂然。

有唐装一老妪,头发尽白,扶杖而出,满带怒色,对观者无数胡说,又有一少娥,年可十八九,唐衣弓鞋,头插碧玉钗四五股,珊瑚枝数茎,缀以采花,柳眉樱唇,体态绝妙,颇带愠意而来,向老妪语喃喃不休,似是其姑妇而相勃蹊,老妪之向人说者,讨其妇之恶也,少娥之向妪言者,诉自己之冤也。盖戏子辈费千金买年幼美姿容者,名曰娈童,浓妆盛饰,尝习女娘之态,但其足大故藏之袴,裹为假弓足以系足下云。少娥低声解颜,入帐后手捧一碟饼饵而出,恭进老妪,妪受而唾弃于地,忽有一大犬从帐外出,啮其弃饼而去,少娥又入帐后捧茶钟出,以进老妪,妪受而掷之地,犬又出来含钟而去,于是少娥忽变色,推仆老妪,据其腰乱殴,老妪不胜愤怒,大声疾语,忽有一少年携猎具而来,卸炮于桌,挂绳于椅,少娥敛容退立,老妪怒甚,摇头挥手对少年说了一场,少年听毕对少娥数语,少娥略答之,少年不慌不忙,皱眉入帐后手持长剑而出,少娥见之,急躲帐后,少年逐之,环坛数回,少娥自披其发,突至妪前发恶,妪亦对诘,少年按剑熟视,忽又大犬出来,仰守挠尾穿绕三人而行,少年挥剑断其头,盖人蒙犬套而头则假也,犬携头而走,三人亦皆走入帐后。

有唐装一少女甚艳冶出而度曲,声极纤袅,又有狭袖者一人负瑟坐少女之后,似其家丁也,又有一秀才唐巾阔袂出坐椅上,频眄少女,甚有情思,乃暗招负瑟者低语数句,负瑟者向少女密语,移

时,少女始若却之,终乃起身来坐对椅取其瑟自弹自歌,意态宛转,又有一僧携酒而至,暗招负瑟者坐一隅,互相劝饮,务得其欢心,酒酣附耳细语,负瑟者又以语少女,移时,少女下椅,若有就僧之意,忽有一人披帷突出,带得不好意,似是其夫也。僧与唐巾者皆走避,其人与少女略叙数语而去,其女随入帐后,即复出坐椅上唱歌,负瑟者又与一美少出来,其人使负瑟者传语于女,女屈指以答,似是计日为约也,其人复入帐后,女又唱歌,姿态益妙娆,少顷,其人又出来坐对椅,负瑟者设烛台茶钟等物,似是相约之夜也。两人相对或语或笑,负瑟者闪坐椅后,女又弹瑟唱歌,娇艳可掬,其人先问女姓,次问其夫做甚事,女以娇声随答,其人自夸以卖买饶业至有典铺五六处云,女又唱歌,似闻其饶而喜而歌之也。其人击节称赏,乃以茶果互相酬酌,渐入佳境之际,其夫又闻至,一手披帷顾与人相语,女闻夫声,急卧其人纳于椅后大柜锁之,藏弃茶具,笑迎其夫,其夫坐于椅上,说了多少语,雇招二人担柜随往典铺并锁钥,讨银三百两纳于怀中而归。盖先有数人设典铺于坛之西隅,立标而列坐其下矣。柜中人大声数语,铺人大惊,相顾瞠然,或挠头,或挥手,语刺刺不止,盖疑物久而神,不知何状邪魔接住柜中也。最后一人大胆轻步,附耳柜边,闻其所言,始乃以手叩柜,频眉啧啧,似是始闻本事,乃觉其同铺之人非魔也。其所啧啧者,责其涉险至此也。于是揭开柜门,其人囷囷而出,诸人争批其颊,交口迭责,遂皆披帷而入。

有一队戎装者各持枪棒旗帜斧钺弓刀,或舞剑,或发矢,或胜或败,又有四个美女,亦出而舞剑,能与男子对敌,比向者剑舞尤为绝奇,观者不能正视,乃以筋斗角线等戏杂之,使观者应接不暇。问其戏本,则始为地理图,次金桥,次杀犬,次跪驴,次英雄义云。未知其词曲如何,且不解语音,有如瞽者,丹青全没意趣,未竟场而还云。

诸戏本记

自沿路至北京,见人家往往蓄戏本、杂录皆板本也,其名不可胜记,而撮录若干条,余皆仿此。

《盗令》　　　《黄鹤楼》　　　《王会图》　　　《山灵应瑞》
《朝帝京》　　《罗汉渡海》　　《尧传舜受》　　《幽风七月》
《玉女献盆》　《献野瑞》　　　《虹桥观海》　　《惟皇建极》
《渔家欢饮》　《函谷骑牛》　　《习礼大树》　　《武士三千》
《四海安澜》　《万年觞》　　　《华封三祝》　　《重译献雉》
《应月令》　　《七曜会》　　　《纵山控鹤》　　《乐陶陶》
《蟾宫会》　　《如环转》　　　《广寒法曲》　　《长恨歌》
《东□美橘》　《星坛祭风》

后　记

我自幼喜爱京剧,及长,师从"留声机"老师学老生,一学就是一两个小时,足见那时是何等痴迷。成年后,先后在广德楼(那时的前门小剧场)、北京大学、清华大学、北京师范大学等地演出,所演的剧目有传统戏,如《除三害》、《空城计》、《甘露寺》、《淮河营》、《赤桑镇》等,也有现代戏,如《箭杆河边》、《审椅子》、《红灯记》等。那些年,时而彩唱全出,时而清唱片段,其实就是玩,只是玩的比较认真。1990年,竟因此在中国人民大学首届文化艺术节获个人优秀演出第三名,校刊上登出了我的演出照片,内行的朋友们评之曰:"别说,还真有点像马(连良)先生。"我听此评说,不胜荣幸,其心情远胜过获奖,可见我对马派的崇拜之情,实实在在一追星。

由于对戏剧的这种爱好,我就萌生过学习、研究清代戏剧文化的想法。上大学的时候,我试图从历史的角度分析包公戏、《除三害》、《大红袍》、《法门寺》等代表剧目。恩师许大龄教授、商鸿逵教

授都曾予以热情的鼓励和指导。许先生爱戏,懂戏,对京剧有深入研究,只要时间允许,我在北大的演出,他就去看。每场过后,先生还同我进行研讨,提出中肯意见。前几年,先生病重,每欲从藤椅上起来时都很吃力,见到我后要起身,随即又叫板——"搀扶",我马上接了一句,"许先生,咱们不唱《洪洋洞》。"先生开心地笑了。上个世纪80年代初,当开始物色《北京史》的撰稿人时,商先生在信中一直希望由我来写清代戏剧文化或清代文化,后因其他工作而未能如愿。80年代末当我向许先生汇报了关于研究清代戏剧文化的具体想法后,先生表示了极大的热情和支持。

1991年,我向学校申请了《清代戏剧文化》这一中年研究项目。在申请这一课题时,戴逸、王俊义、华立等清史研究所的前辈和领导给予了热情关心和支持。自此,他们经常关注我在这方面的研究状况。

上述这一项目只是要求在较短时间内完成有关论文。当我的几篇习作陆续在《清史研究》、《中国古代、近代文学研究》等报刊发表和转载后,得到了国内外专家学者的好评,这对我无疑是莫大的鼓舞,增强了我深入研究下去的信心。

在我进行这一研究的过程中,各位师友都曾给予热情的勉励和支持,他们是:马汝珩、陈桦、王汝丰、毛佩琦、张研、吴永兴、刘凤云等中国人民大学人文学院清史研究所和历史学系的专家学者,王天有、徐凯等北京大学历史学系的教授们,学术界和文化界的前辈和师友则有王锺翰、刘曾复、何龄修、关嘉禄、李治亭、阎崇年、宋元强、李尚英、谢保成、商传、李世愉、崔学谙、丁汝芹、朱强、王晓峰等。在我查阅清南府和昇平署档案时,中国第一历史档案馆的唐益年、王澈、高换婷和保利部的同志们多次提供方便,帮助我核对有关史料。原北大京剧队的老友白凤森、姚建明等更是热情关心。十多年间,以上各位师友或提出宝贵建议,或提供相关史料,或经

常予以鼓励,或在谈史说戏中使我深受启迪。对于以上诸位和未及提到的诸公的关心帮助,我都将铭记在心,一并致以衷心感谢!

赫晓琳、张文涛、刘静等硕士、博士们对本书的关心和帮助,这是一并要感谢的。

本书出版之际,我更加怀念恩师许大龄教授、商鸿逵教授和李鸿彬、朱家溍、姜纬堂各位师友,他们在生前都曾给予我热情的关心和极大的帮助,本书的出版同样凝聚着他们的心血,我将永远铭记在心。

北京大学出版社文史编辑室刘方女士为本书的出版热心筹划,多付辛劳,我在深为感佩之时,同样致以衷心感谢!

我很喜欢两部电视连续剧的主题歌,愿以此作为本文的结尾。一部是正在热播的《青衣》,其词曰:"不知何时有了我的痴情,已经开始做了,我不能停。就是这方绿地,让我生命青春,从此我歌我泣,心意难平。"另一部则是《武生泰斗》,戏中唱道:"人生本是一台戏,生旦净末丑,全都在演自己,……人要直,戏要曲,是直是曲,全都在人心里。"

<div style="text-align:right">

王政尧
农历甲申年十一月初六日
于北京城南荷香书屋

</div>